문화예술과 뮤지엄 콘텐츠의 혁신적 리더십:

스마트 큐레이터, 똑똑한 미술관

양연경 | 남현우 지음

큐레이터의 노하우 바이블!, 합리적인 미술관 경영 지침서
스마트 큐레이터의 전시, 교육, 수집보존, 연구평가 업무 가이드라인
인공지능, 블록체인 NFT, 메타버스 시대의 똑똑한 미술관

서울특별시
스마트 큐레이터,
똑똑한 미술관
엄마
서울와 짜단

박영사

서울특별시

스마트 큐레이터,
똑똑한 미술관

서울문화재단

미술관은 어떤 곳일까? 전시회를 개최하는 장소인가?

최근 들어 미술관에 대한 대중의 관심이 높아지면서 '큐레이터' 직업 또한 미디어를 통해서 자주 등장하여 대중들의 관심을 받고 있다. 이러한 미술관 주요 핵심 인력이 바로 큐레이터(학예사)이며, 콘텐츠 미디어에 등장하는 미술관의 모습은 우아하고 기품있는 사람들이 친목을 도모하는 사교의 장소 정도로 보여지고 있다. 과연, 현실에서도 그러할까? 어느 정도 겹치는 영역들도 일부 있지만, 미술관의 중요한 목적은 전시, 교육, 연구, 보존 등의 활동들을 기반으로 하여 시민의 문화예술 향유와 문화적 소양을 높이면서, 다양한 경험의 폭을 넓혀주는 것이다. 훌륭한 전시회가 펼쳐진 뒷면에는 언제나 큐레이터들의 희생과 열정, 많은 고민과 노력이 숨어있다.

그렇다면, 미술관 큐레이터들은 어떠한 일들을 수행할까? 품격 있는 전시회와 다채로운 이벤트를 만들기 위해서 어떠한 노력을 할까? 큐레이터와 함께 근무하는 파트너십은 어떻게 상호간 협력적인 관계를 유지하며 미술관 사업들을 펼쳐나가는가?

이 책에서는 미술관에 얽힌 다양한 이야기를 풀어가면서, 특히, 큐레이터들의 업무들에 대해 논의할 것이며, 박물관·미술관 분야의 관련 학과의 학생들 및 문화예술경영 전공 학과에서 공부하는 학생들, 인턴 큐레이터(연수단원)에게 좋은 지침서가 될 것이다. 특히 1,2년차 경력 젊은 큐레이터들의 업무 능력을 높여 줄 가이드라인이 될 것으로 예상되며, 향후 똑똑한 큐레이터가 스마트 뮤지엄의 미래를 선도할 수 있도록 자양분이 되는 소중한 자산이 되었으면 한다.

양 연 경 (현, 한성대학교 학술연구교수)
남 현 우 (현, 서경대학교 교수)

차 례

그림 목차

표 목차

제1장: 미술관, 스마트 큐레이터가 필요하다!

"미술관은 역사와 문화의 보고이며, 새로운 미래를 열어가는 문화터미널, 플랫폼, 고도의 전문 인력으로 구성된 조직이다."

미술관은 기관의 설립 목표(미션; Mission[1])에 맞는 활동을 수행하기 위해 각 파트별 전문가들의 역할과 기능을 배분하고, 창의적인 아이디어와 기획력을 중심으로 그에 대한 책임과 권한을 동시에 가지는 특별한 공간이다. 즉, 전시 · 교육 · 문화이벤트 · 연구 · 수집/보존 · 관람객(고객) 서비스 등에 필요한 모든 일들에 대해 담당 부서, 직위, 권한 관계 등이 존재하며, 이러한 미술관 핵심 업무를 수행하는 전문가가 큐레이터이다.

특히 첨단 미디어와 소셜 네트워킹 문화가 빠르게 확산되면서 문화예술 소비자들의 눈길과 취향을 만족시키는 전시 및 교육 서비스를 위해 오늘날의 큐레이터는 미술관 학예업무를 보다 효율적으로 처리하고 혁신적인 개선을 통해 문화예술 분야의 전문가로서 자신의 역량을 향상시킬 수 있어야 한다.

1. 큐레이터, 그들은 누구인가?

2. 미술관 운영, 조직과 직책

3. 미술관 업무, 경험과 노하우의 집합체

1) 미술관의 기본적인 설립 목표와 운영의 주요 방향성 및 장기적 안목의 책임감을 의미함. (Excellence and Equity: Education and the Public Dimension of Museums; a Report from the American Association of Museums, 1992, p.9, 조장은의 "'사회적 행위'로서의 미술관 교육에 대한 연구—국립현대미술관 사례를 중심으로"에서 재인용. p.17)

1. 큐레이터, 그들은 누구인가?

"큐레이터(Curator), 학예사, 학예연구원… 정확하게 무엇을 하는 직업일까?"

필자가 자주 받는 질문들이다.

가끔 드라마나 영화에서 보면 멋진 예술작품들이 전시된 넓고 방대한 공간에서 세련되고 멋진 옷차림으로 전시장을 거닐고 있는 주인공들을 접하게 된다. 특히 오래된 고대 유물이나 역사적으로 희소가치가 있는 소장품을 전시하는 박물관 큐레이터는 대개 남자 주인공이 많고, 아름다운 예술품들을 설치 및 전시하면서 작가들과 교류하는 미술관 큐레이터는 여자 주인공들이 많이 출연한다. 그들은 모두 잘생기고 예쁜 외모를 지니고 있으며, 남자 주인공들은 말끔하게 넘겨 빗은 헤어스타일, 여자 주인공들은 긴 생머리를 휘날리거나 살짝 곱슬거리는 웨이브로 연출한 헤어스타일이 많다는 점, 슬림핏(slim-fit) 캐주얼 정장, 하늘거리는 실크 블라우스나 원피스 옷차림… 걸을 때마다 '또각또각' 소리를 내는 높은 하이힐 구두. 영상 콘텐츠들은 그들의 외모에서 풍기는 시각적 매력을 우선으로 시청자들을 사로잡곤 한다. 거기에 고급 스포츠카를 타고 출근하면서 업무가 끝난 퇴근 후에는 고급 와인을 한 잔 음미하며 하루의 고단함을 달래면서 휴식을 취하는 모습들도 제법 그럴싸하게 보이곤 한다.

이 세상의 모든 큐레이터들은 다 미남·미녀에 멋진 옷차림, 비싼 스포츠카를 타고 고급 와인을 마시는 것을 일상으로 여기는 재벌 능력자들인가? 우리는 이러한 질문에 어떤 답을 할 수 있을까? 필자가 다년간 경험해본 바에 의하면, 큐레이터라는 직업에는 우리가 드라마나 영화에서 나오는 부분도 일부 존재하지만, 그것보다는 수많은 생각들을 정리해야 하는 머리가 아픈 직업, 물리적으로 몸을 많이 쓰는 직업, 관람객과 작가의 연결체가 되어주는 직업, 다양한 문화 서비스를 제공하는 직업 등으로 표현하는 것이 더 적절할 듯하다. 쉽게 말해 큐레이터는 매우 복잡한 직업이라 할 수 있다.

그러나 분명한 것은 흥미로운 스토리텔링과 제법 현실감 있는 시나리오에 기반하는 드라마와 영화에서 출연하는 큐레이터의 모습은 적당한 환상(Fantasy)과 그럴듯한 연

출로서 시청자들의 이목을 집중시킬 수 있는 주인공으로 충분히 그 매력을 발산시킬 수 있다. 직업의 특성상 대중들에게 정확하게 잘 알려지기 보다는, 대략 '예술 관련 분야의 일들을 하고 있다'라는 정도로 넌지시 보이는 신비주의(?) 같은 독특한 이미지도 있기에 큐레이터 직업 자체에 대한 호기심은 영상물 시청자들과 미술관 관람객들에게 늘 새로운 자극으로 다가오는 듯하다.

특이한 점은, 실제로 국내 국·공립미술관 및 사립미술관에 근무하는 전문 인력들은 남성보다는 여성이 더 많은 편이며, 실제로 필자는 국내 등록사립미술관에서 다년간 근무하며 매년마다 국립중앙박물관 및 국립현대미술관에서 의무적으로 실시하는 학예연수를 받으러 갈 때마다 미술관 학예사들은 100명을 기준으로 볼 때, 거의 80명 가까운 인원이 여성 학예사들이라는 점에서 매번 놀라곤 하였다.[2] 이러한 특이 현상은 미술품과 예술 분야의 전문가들을 자주 만나는 직업의 특성상, 다양하고 풍부한 예술 콘텐츠를 지속적으로 연구하고, 미술품이 주는 특유의 감수성이 여성들에게 섬세하게 다가오는 직업적 특성의 이유도 한 몫 있다고 예상된다. 국내 전문 큐레이터들을 위한 공식적인 학예인력 전문연수 과정은 기본 통합 워크숍도 진행되지만, 후반부에는 박물관, 미술관 영역으로 나누어서 각각 세부 전공과 분과별로 연수가 진행되기도 한다. 이렇게 그들은 자신들의 전문 영역을 꾸준히 연구하고 배우면서 큐레이터로서의 포지셔닝을 굳건하게 하기 위한 보이지 않는 노력과 열정을 다시금 되새기곤 한다.

이장에서는 큐레이터 또는 학예사가 어떤 사람들인지 그들에 대해서 알아보겠다. '그것이 알고 싶다!'처럼 큐레이터라는 직업도 알아보고, 그들은 미술관에서 어떤 역할을 해야 하며, 어떤 업무들이 있으며, 힘들고 어렵지만 어떻게 문제를 해결하는가 등에 대해 멋있는 승부욕으로 치열하게 살아가는 큐레이터들의 이야기를 펼쳐보겠다.

2) 필자는 2007년부터 2012년까지 문화체육관광부가 시행하는 '전문학예인력 지원사업'의 수혜자로서 사립미술관 근무기간 동안 매년마다 전문 인력 연수 및 워크숍을 의무적으로 참석하였다. 가끔 개인적인 호기심에 일일이 연수(워크숍) 참석 인원들을 체크 해보면, 그때마다 특이하게 느낀 점이, 학예사 108명 중, 86명이 여성 학예사, 어떤 해에는 학예사 84명 중, 12명이 남자 학예사, 등으로 미술관의 학예인력은 압도적으로 여성이 많았다. 이런 부분들을 매년 놀라워하며 참 특이하다고 느꼈던 기억들이 난다. 미술관 큐레이터(학예사)를 반드시 여자가 해야 된다는 법은 당연히 없지만, 국내 학예업무의 특성상 여전히 이러한 큐레이터들의 성별 쏠림 분포 현상은 참 독특하다고 느껴진다.

큐레이터(학예사)가 되기 위해서는?

"큐레이터가 되고 싶어요! 아름답고 멋있게 전시회 파티에 참석하고 싶어요!"

필자가 가장 많이 들었던 이야기! 큐레이터가 되기 위해서 무엇을 해야 할까?

큐레이터 또는 학예사라고 지칭하는 직업의 개념을 알아보자!

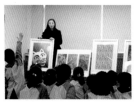

[그림 01] 학예사(큐레이터)의 활동 모습

큐레이터 또는 학예연구사(학예사), 학예연구원은 일반적으로 박물관과 미술관에서 소장된 유물 또는 미술품, 전시 기간 내 반입 및 반출되는 모든 컬렉션(예술창작품과 유물을 모두 포함한 전시물 일체)을 전문적으로 다루는 전문가라고 정리해 볼 수 있다. 특히 큐레이터의 직함에 대한 논제는 대중들의 문화 향유 기회 제공과 공공성을 우선의 목적으로 박물관, 미술관에서 전시를 기획하는 전문가를 지칭하는 것이 옳다.3) 화랑(畫廊)으로서의 상업 갤러리(gallery) 전시 기획자는 갤러리스트(gallerist)로 지칭하여 전시 기획의 차별화된 목적에 따라 그 전문성도 각각 다르게 인정되어야 한다.

이렇듯 예술의 공공성과 문화의 대중적 인프라 확산과 감성 향유를 목표로 전시를

3) 본 저서에서는 모든 직급을 포괄하여 국내 현황에 익숙한 용어로 '학예사'라는 한글 표기와 '큐레이터' 외래어 방식을 병행하여 지칭 및 표기하겠다. 국내 기준으로 국공립 박물관 및 미술관, 경력인정 대학박물관 및 대학미술관, 등록사립박물관, 등록사립미술관 등에서 근무하는 학예사들을 '큐레이터'로 정의할 수 있으며, 본 저서에서는 미술관 큐레이터를 중점으로 설명한다.
본 저서가 제시하는 '큐레이터'의 범주는 국내 상황에 맞추어 준학예사 자격증을 취득했거나 3급 정학예사 자격증을 취득한 '학예연구사'를 중점으로 기술하였으며, '학예연구사'의 명칭은 이하 '학예사'로 표기한다.

기획하는 미술관 학예업무 전문가를 '큐레이터'로 정의하며, 국내에서는 학예사 전문 자격증을 취득하여 박물관, 미술관에서 활동하는 큐레이터를 '학예연구사'라고 지칭한다. '학예연구원'은 박물관이나 미술관에서 전시 및 교육, 연구 등의 주요 업무를 수행하되, 학예사 자격증을 취득하기 이전 단계에 있으면서 6개월~1년 미만의 기본 경력을 보유한 학예업무 근무자를 '학예연구원'으로 유연하게 지칭하고 있다.

우리나라의 박물관 및 미술관 진흥법 제6조에 의하면, 학예사는 제4조 규정에 따른 '박물관 미술관 사업을 담당하는 자'로 정의되며, 학예연구사[4] 또는 큐레이터[5] (Curator)라고도 불리는 이 직업은 본래 박물관·미술관의 관리인을 의미하였다. 그러나 세월이 지나감에 의해 그 개념이 점차 확대되었고, 의미와 역할 또한 확장되었다. 학예사의 시작은 황제나 사제의 개인적인 수집품이나 노획물, 전쟁에서 승리하고 약탈해온 물건들을 지키는 '보관사(Keeper)'의 개념이었다. 이러한 창고지기의 역할을 해온 보관사가 자신의 창고에 있는 물건들을 연구하고 분류하는 과정에서 체계적으로 잘 정리된 기준을 구축하고 그곳에서 훌륭한 지식들을 얻기 시작하였다. 이렇게 터득한 지식을 다른 곳에 활용하기 시작하면서 '큐레이터'라는 단어가 생겨났으며, 큐레이션 (Curation), 큐레어(curare)[6] 등의 어원에서 '큐레이터'의 역할이 파생되었다고 보면 된다.

'큐레이션'은 다른 사람이 만들어놓은 콘텐츠를 목적에 따라 분류하고 배포함을 의미한다. 사전적 의미로는 여러 정보들을 수집 및 선별하고, 여기에 새로운 가치를 부여해 전파(확산)하는 것을 말하며, 미술품이나 예술작품의 수집 및 보존, 전시 등을 하는 일을 '큐레이션'으로 지칭하였으나 최근 '뉴스 큐레이션, 정보 큐레이션' 등의 파생 단어로 더욱 넓게 쓰이는 의미로도 통용되고 있다.[7]

4) 우리나라 학예사는 준학예사 자격 또는 석사 이상의 학위를 취득한 자, 실무경력에 관한 학예사운영위원회의 심사를 거쳐 자격증을 발급받아서 박물관·미술관에서 전시, 교육, 수집, 연구 등의 전문업무를 맡은 이를 의미한다.

5) 미술관의 모든 일들을 처리하고 수행하는 사람을 지칭하고 '학예원(學藝員)'이라고 한다. '관리자'에서 유래한 말이기 때문에 '미술관 자료에 관하여 최종적으로 책임을 지는 사람'을 지칭한다. Curator 또는 Conservateur라고도 표현한다. (세계미술용어사전, 1999)

6) '돌보다'라는 의미의 '쿠라레'라는 라틴어 어원에서 파생됨. Adrian George, 〈The Curator's Handbook〉에서 부분 인용(2016).

우리나라에서는 다소 왜곡되어 미술관뿐만 아니라 화랑 등에서 일하는 사람들까지 모두를 큐레이터로 오해하고 있지만, 원칙적으로는 학예사는 미술관의 학술 및 조사연구를 맡는 전문 인력을 의미하고, 이들을 '큐레이터'라고 지칭하며, 앞서 언급한 갤러리(화랑)에서 근무하는 전문가는 갤러리스트, 스페셜리스트(specialist), 딜러(Dealer)라고 표현한다.

큐레이터(학예사)는 미술관 실무를 전문적으로 수행하면서 전시 기획과 교육 프로그램을 기획하고 소장품에 관한 연구와 보존관리를 담당한다. 큐레이터(학예사)는 미술사적, 예술학, 경영 등의 전문 지식들과 오랜 실무경험이 있어야 하며, 직책과 경력에 따라 보조학예사(연수단원의 개념과 동일), 예비학예인력, 정학예사, 학예실장 등으로 세분되고 있다. 국내 기준으로 지칭되는 학예사(예비학예인력 이상의 등급)는 전시 담당, 교육 담당, 미술관 자료 담당, 산학연구 프로젝트 담당 등으로 전문분야들이 각각 세분화된다. 이렇게 다양화된 큐레이터의 전문분야들은 조직의 규모와 미술관의 실천 미션에 따라서 그 역할이 조금씩 다를 수 있지만 가장 큰 맥락은 '전시(Exhibitions)'를 통해 작품과 관람객이 능동적으로 소통할 수 있는 연결점을 생성함은 공통된 방향성을 갖는다.

큐레이터가 전시를 기획하기 위해서는, 먼저 전시 주제 및 개념을 결정하고 이에 부합하는 작가와 작품을 조사연구하는 과정을 거치며, 이후에 출품작가 섭외 및 출품작을 선정한다. 선정이 끝난 뒤에는 전시의 개념과 주제가 잘 드러나는 전시명칭을 결정하고, 전시 공간을 구성하며, 작품 수량과 전시 주제 및 구성, 관람객의 효과적인 관람 등을 고려하여 작품을 진열한다. 보통 전시를 기획하기 위해서는 적어도 1년 이상의 준비 시간이 필요하므로 미술관 큐레이터는 그동안 다양한 업무를 추진하고 각종 미술관 사업들을 관리해야 하므로 학예사에게는 폭넓은 지식과 역량, 자질이 요구된다. 큐레이터는 작가, 작품, 미술관과 관람객 사이에서 매개자의 역할을 하는 사람이므로 전시를 기획하거나 학예업무를 진행할 때 항상 이들의 관계를 생각하고 원활한 소통을 위한 매개자의 역할을 성실히 수행하였는지 자발적으로 평가해보아야 한다.

7) 한국 경제신문 '한경 경제용어사전', 네이버 '국어사전' 서비스 등에서 정의하는 내용들을 요약 재구성.(2021년 기준)

종합해서 말하면, 미술관에서 큐레이터는 전시 주제에 대한 깊이 있는 배경 지식과 다각도에서 바라보는 통찰력 있는 시각을 갖기 위해 다양한 자료를 수집, 조사, 연구하고, 또 그것을 전시를 통해 관람객에게 어떻게 보여줄 것인가를 고려해야 하는 막중한 역할을 지니고 있다. 구체적으로 전시 기획, 작품 수집, 수집품 관리와 보존, 연구와 조사의 결과물로써 전시와 교육, 자료정리 및 분류와 기록, 신진작가 발굴 등, 세분화된 많은 업무를 수행하지만, 최근에는 이와 같은 업무를 분야별로 독립하여 집중적이고, 전문적으로 수행하기도 한다. 큐레이터는 미술계의 최신 흐름과 화풍, 예술의 성향 등을 분석하고 비평하는 미술계의 핵심 세력이라고도 할 수 있다. 따라서 안목이 뛰어나고 역량이 높은 큐레이터(학예사)를 채용하는 것은 박물관, 미술관 운영의 기본 성공 요건이라고 할 수 있다.

큐레이터의 길은 멀고 험하다.

큐레이터는 멋있는 직업이다. 정년도 없고, 특정 분야에 대한 학문을 자유롭고 깊이 있게 추구할 수 있으며, 사회적으로도 명예로운 직업이다. 그러나 전시, 교육, 수집, 연구들의 업무를 해야 하는 관계로 업무량이 많으며, 책임도 큰 직업 중의 하나이다. 미술관의 중요한 핵심 전문가인 큐레이터(학예사)는 다양한 업무를 수행하고 예술을 기반으로 다양한 사업들을 이끌고 있다는 점에서 더욱 매력 있는 직업으로 주목받고 있으며, 학예업무 전문 인력에 대한 지원 수요도 점차 늘고 있다.

그렇다면 큐레이터(학예사)가 되기 위해서 어떤 요건이 필요할까?

앞서서 언급했듯이 큐레이터가 맡은 역할이 중요한 만큼 조건 또한 까다롭다. 미술관의 학예인력이 되기 위해서는 장기간의 준비 과정을 통한 전문적인 지식이 필요하며, 연구, 공공 서비스를 제공하려는 소명의식을 가져야 한다. 다양한 박물관 전문 인력 중에서 큐레이터의 직분과 직무를 세분하고 있는 외국의 경우와는 달리, 우리나라 박물관과 미술관에서는 핵심 큐레이터(학예사) 1~2인이 박물관과 미술관에서 운영되는 거의 모든 사업들을 총괄적으로 담당하고 있다. 최근에는 점차 그 역할이 분업화되고 있기는 하나, 아직은 학예사가 미술관의 주요 업무들을 총괄적으로 다루고 있는 것이 사실이다. 이러한 이유로 우수한 학예인력을 갖추어야 하는 것은 미술관의 성공적인

운영에 있어서 매우 중요하다. 이는 큐레이터의 능력과 자질이 미술관 운영의 성패를 결정하기 때문이다. 따라서 큐레이터가 되기 위한 과정이 까다로운 것은 당연할 수밖에 없다.

결론적으로, 박물관 또는 미술관 큐레이터는 학문적 이론과 현장경험을 두루 갖추어야 함은 물론, 직업윤리 의식까지도 갖추어야 한다. 그렇다면 구체적으로 어떠한 절차를 걸쳐 큐레이터가 될 수 있을까? 우선, 국내의 기준으로 보면 학예사 자격증의 취득함으로써 큐레이터(학예사)가 되는 발판을 마련할 수 있다. 학예사 자격증 취득을 통해 큐레이터의 길의 입문하는 것은 가장 객관적으로 인정받을 수 있고, 채용과정 또한 합법적이며, 전문적인 학예연구사의 자격이 보장되는 방법이라고 할 수 있다. 우리나라에서는 박물관·미술관의 진흥을 위해 국가에서 학예사 자격제도를 시행하여 학예인력의 신분을 보장하고 양성하고 있다.

[표 01][8]과 같은 내용으로 구성된 준학예사 시험은 준학예사 자격, 3급 정학예사의 자격을 부여받기 위해 취득할 수 있는 시험제도이다. 박물관 및 미술관 큐레이터(학예사)가 되기 위해서는 준학예사 시험에 합격하고 경력인정기관에서 업무 경력을 쌓아 준학예사 자격증을 취득해야 한다. 준학예사 자격시험은 풍부한 전문지식을 요구하며, 긴 내용의 서술형 논제를 풀어서 설명해야 하는 완성도 높은 답안을 요구하기 때문에 난이도가 높고 쉽지 않지만, 꾸준히 준비하고 공부한다면 충분히 합격할 수 있다.

준학예사 시험에 합격하였다면, 경력인정기관(박물관 또는 미술관)에서의 실무경력을 쌓아야 한다. 2000년에 첫 시험이 시행되고, 공식적인 학예업무 공식 경력인정 기관은 많지 않으며 전문적인 학예분야 실무연수를 받을 기회를 얻는 것도 쉽지 않다. 이는 박물관, 미술관의 실질적인 업무 경험을 쌓기 위해 실무연수를 지원하는 사람은 너무 많고, 박물관이나 미술관에서 필요로 하는 인원은 한정되어 있기 때문이다.

8) 국립중앙박물관 학예사 자격증 및 경력인정 대상기관 신청 안내 공지사항.
 https://www.museum.go.kr/curator/main/index.do

[표 01] 학예사의 등급과 자격요건

등급	자격요건
1급 정학예사	• 2급 정학예사 자격 취득 후, 경력인정 대상기관에서 재직경력 7년 이상
2급 정학예사	• 3급 정학예사 자격을 취득한 후 경력인정 대상기관에서 재직경력 5년 이상
3급 정학예사	• 박사학위 취득자로서 경력인정대상기관에서 실무경력 1년 이상 • 석사학위 취득자로서 경력인정대상기관에서 실무경력 2년 이상 • 준학예사 자격을 취득한 후 경력인정대상기관에서 재직경력 4년 이상
준학예사	• 고등교육법의 규정에 의하여 학사학위 이상을 취득하고 준학예사 시험에 합격한 자로서 경력인정대상기관에서 실무경력이 1년 이상 • 고등교육법의 규정에 의하여 전문학사학위 이상을 취득하고 준학예사 시험에 합격한 자로서 경력인정대상기관에서 실무경력이 3년 이상 • 제1호 및 제2호의 규정에 의한 학사 또는 전문학사학위를 취득하지 아니하고 준학예사 시험에 합격한 자, 경력인정대상기관에서 실무경력이 5년 이상

〈학예사의 자격요건 (매년 일부 변경됨)−국립중앙박물관〉

1. 박물관, 미술관 관련 분야라 함은 고고학, 미술사학, 예술학, 민속학, 서지학, 인류학, 자연사, 과학사, 박물관학, 역사학 및 보존과학과 박물관·미술관 학예사 운영위원회가 인정하는 관련 분야들을 지칭함.

2. 실무경력은 재직경력·실습경력 및 실무연수과정 이수 경력 등을 포함함.

3. 등록 박물관·미술관에서 학예사로 재직한 경력은 반드시 경력인정기관으로 지정된 곳이어야 재직경력으로 인정할 수 있음.(매년 해당 법령의 내용이 일부 변동 있음. 연 2회 확인필요)

4. 준학예사 시험은 매 과목 100점 만점을 기준으로 하여 매 과목 40점 이상, 전 과목 평균 60점 이상을 득점한 자를 합격자로 함.

경력인정기관에서 실무연수나 인턴의 직분으로 경력을 쌓아 준학예사 자격증을 정식으로 취득하면, 박물관 또는 미술관에서 정식 학예연구원으로 채용될 수 있다. 또한 석사학위 취득 후 최소 24개월 이상 근무하면 3급 정학예사 자격증이 발급된다.[9]

최소 1년 정도 준학예사 시험 준비를 한다고 가정하면, 시험 준비부터 3급 정학예사가 되기까지 최소 6년 이상의 시간이 소요된다. 물론 박물관 또는 미술관 관련 분야에서 석사학위를 취득한 후 경력인정기관에서 2년 이상의 실무경력을 취득하여 자격증 발급 심사를 거친 후, 3급 정학예사 자격증을 취득할 수 있지만 2년 이상의 석사과정을 포함하면 최소 4년 이상 소요된다고 보아야 한다. 여기서 다시 2급 정학예사, 1급 정학예사 자격증을 취득하기 위해서는 최소 10년 이상의 시간이 필요하므로 학사 졸업 직후 준학예사 자격을 취득한다고 해도 1급 또는 2급 정학예사 자격증을 취득하기 위해서는 15년~20년 이상의 기간이 소요된다.

학예사를 전공 분야별로 세분하면 고고학, 미술사, 민속학, 문화인류학, 건축, 공예, 디자인, 박물관교육(미술관 교육 포함) 등과 관련된 전문 학예사로 나눌 수 있다. 따라서 미술관과 박물관 학예사에게는 학예업무의 각 전문분야에 대한 전문지식과 실무경력이 필수적으로 요구된다. 이 밖에도 미술관이나 박물관에 특별히 소속되지 않은 독립 큐레이터들은 자신만의 색깔과 목소리가 담긴 전시 기획을 통해 경력을 쌓으면서 활발히 활동하고 있다.

[그림 02]는 국립중앙박물관 사이트 내 '학예사 자격증' 메뉴를 클릭하면 학예사 자격증과 박물관, 미술관의 자격을 신청하는 경력인정 대상기관 신청 등록 사이트로 접속했을 때의 상태를 나타낸 것이다.[10] 자신의 박물관, 미술관 관련 경력들과 전시 및 교육 관련 주요 성과들을 전산시스템에 입력하고 해당 등급의 자격증을 신청하면, 하

9) 학사학위를 취득하고 곧바로 준학예사 시험을 합격하여 경력인정기관에서 실무경력을 4년간 쌓으면 '준학예사 자격증' 취득이 가능하다. 준학예사 자격증을 취득하고 2년(24개월)간 경력인정기관에서 지속적으로 학예업무 경력을 쌓으면 3급 정학예사로 승급되어 3급 자격증을 추가로 취득할 수 있다. 만약 석사학위를 받고 만 24개월 이상 근무한 경력이 있으면 3급 정학예사 자격증 취득도 가능하다(물론 심사는 거쳐야 함). 학부 졸업 후, 다년간 박물관, 미술관에서 근무하여 준학예사 및 3급 정학예사 자격증을 취득할 것인지, 문화예술 전공 대학원에 진학하여 석사학위를 취득 후 3급 정학예사 자격증을 곧바로 취득할 것인지는 개인의 의도와 주요 커리어 누적 경험에 달려있다.

10) 국립중앙박물관 공식 웹사이트를 보면 오른쪽 상단에 위치한 '학예사 자격증' 항목을 클릭할 수 있다.

단의 그림과 같이 자격증 교부심사 최종 신청서가 인터넷 화면으로 출력된다. 인터넷에 탑재된 학예사 자격증 신청 메뉴는 본인의 경력 등급에 맞는 자격증 발급을 신청하는 행정시스템이며, 온라인 신청서와 실제 증빙자료들(경력증명서, 실무연수확인서, 전시도록, 리플렛, 교육 활동지 사본 등)을 국립중앙박물관 자격증 심사팀에 직접 제출하여 약 4주간의 심의 기간을 거쳐 승인/탈락 여부를 반드시 확인해야 한다.

학예사 자격증 교부를 온라인으로 신청하고 실제 증빙자료들을 우편 및 방문접수로 제출하면 학예사로서 정식으로 자격증을 교부할 수 있는지 1차 심의 과정과 2차 심사 평가를 거쳐서 최종 합격 여부를 알 수 있다. 정식으로 '발급대상자'로 승인되어야 비로소 학예사로서 자격증을 교부받아 박물관, 미술관 정식 학예사(큐레이터)로 인정받게 되는 것이다. 자격증 심사는 경력 산출 근거가 명확하기 때문에 근무일수, 시간, 업무 영역에 따라 당해년도 신청자의 80% 인원이 자격증 발급대상자로 선정된다.

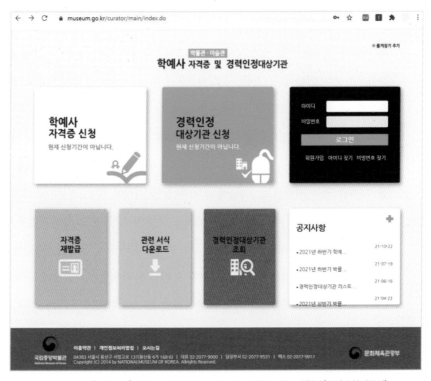

[그림 02] 학예사 자격요건 심사 및 자격증 발급 신청서(국립중앙박물관)

아울러 대중들의 문화 소비 욕구와 품격있는 문화향유의 참여 기회를 충족시키기 위해 정부가 적극적으로 권고하는 것이 문화예술단체의 기관 지원 및 박물관·미술관 및 복합문화공간 건립이다. 작품, 문화재, 유물 등을 보관하고 학술자료로 연구하는 목적으로만 운영되었던 박물관, 미술관은 소수의 특별한 사람들 방문하거나 예술 분야의 관계자들 중심으로 드나들던 곳으로 인식되다 보니, 막상 가족, 연인, 친구, 동료들과 순수한 즐김과 감상을 목적으로 박물관, 미술관을 방문한다고 하면 매우 독특한 취향을 가지고 있는 사람으로, 예술에 조예가 깊어 지식이 많은 전문가로 오인되는 시절이 있었다. 점차 시민들의 교양이 풍부해지고, 문화의식 수준도 높아지면서 박물관, 미술관의 접근성이 유연해지면서 큐레이터의 수요도 증가하게 되었다. 따라서 문화사업 행정의 여러 업무에 전문지식을 보유하여 능숙하게 대처할 수 있는 문화예술 담당 인력들의 확보가 중요한 정책의 하나로 부상하게 된 것이다. [표 02]는 국내 및 해외 미술관 경영 및 전문학예인력의 전반적인 운영 현황을 나타낸 것이다.

[표 02] 국내외 미술관 경영 및 전문학예인력 운영 현황 비교

구분	국 내	해 외
정책	• 행정적, 재정적 지원의 부족으로 전문 인력 양성 시스템 확대와 정착 과도기 상태	• 정부 주도의 체계적인 문화시책 시행과 합리적인 행정적, 재정적 지원으로 안정적 성장기 상태
연구 시스템	• 지속 가능한 연구 시스템 부재 • 전문 학예연구에 투입될 수 있는 기자재 부족	• 정부 및 다수 후원단체의 지속적 지원과 다년간 체계화된 연구 시스템
업무 체계 특성	• 관료주의적 사고방식 잔재로 인한 의식구조들이 일부 존재하며, 1인 다중 업무시스템이 많음	• 세분화된 업무 배분으로 수행하며, 효율적 단계별 간편 프로세스로 합리화
업무 관리	• 중요한 전략적 업무보다 사소한 일상 업무들에 시간이 소요되는 다수 상황	• 각 분야별 학예사들이 전문 부서별로 배치되는 효율적 운영
재정 운영	• 한정적인 정부보조금 → 적자운영 • 미술관 내 인력 예산 미약 • 민간자본 유치 기회의 부족	• *체계화된 정부보조금 → 흑자운영 • 문화예술 지원의 확산과 촉진을 통한 기업메세나 제도의 활성화

국공립 미술관들은 전시 전문 큐레이터, 교육 전문 큐레이터(에듀케이터 또는 자격증을 갖춘 학예사), 문화행정 전문인력 등으로 큰 부서들을 중심으로 어느 정도 분업화된 조직력을 갖추어 운영되고 있지만, 국내 개인 사립미술관의 현실은 학예사 자격증을 소지한 큐레이터 1인이 전시, 교육, 예술행정 등을 동시에 담당하여 계속 누적되는 수많은 업무들을 처리하는 경우들이 여전히 남아있다. 특히 업무 경험이 상대적으로 적고, 학예사 자격증을 아직 미취득한 일반 학예연구원들은 그 업무들의 부담감이 훨씬 더 크게 압박받는 상황이기도 하다. 큐레이터, 에듀케이터, 학예연구원 등의 범주를 포함한 넓은 의미에서의 문화예술 전문 인력이 가지는 중요성과 그들의 업무 역량을 만족시킬 수 있는 조건들, 전문 학예인력의 자격을 위해서는 많은 노력을 기울어야 할 것이다.

큐레이터들은 정말로 해야 할 업무가 많다. 그리고 학예사 자격증을 취득하는 것도 매우 어렵고 힘들다. 그러나 학예사는 분명한 매력이 있다. 일반 회사와 달리 정년도 없고, 자유로운 기획과 자신의 감각을 펼칠 수 있기 때문에 분명히 매력적인 직업이다. 물론 미술관의 역할이 다양화됨에 따라 전시, 교육, 연구, 수집 및 소장품 연구, 전문자료 아카이빙 등 많은 업무들을 처리할 수 있는 능력이 있어야 하고, 최근에는 융합형 인재로서 4차 산업혁명에 맞는 능력도 요구받고 있는 것이 현실이다.

〈여기서 잠깐!〉

미술관 전문가들과 관련된 호칭을 표현할 때, 큐레이터, 에듀케이터, 도슨트 등의 용어를 한 번쯤 들어본 적이 있거나, 미술관 현장 전시 스텝(STAFF)들의 이름표나 명찰을 보면 여러 호칭들로 표현되는 학예인력들을 만나볼 수 있을 겁니다.

상황에 따라 제1전시실이 어디인지, 휴게실이나 영유아 수유실이 어디인지, 15분 뒤에 시작하는 체험 학습은 어떻게 현장 등록하는지, 심지어는 화장실 위치까지 물어보며 누군가에게 당장 도움을 요청해야 하는 경우들이 발생됩니다. 지금 당장 누구를 붙잡고 물어야 하는지 난감했던 것이 있었나요? (필자도 이런 경험 많습니다!)

그렇다면 미술관에서 일하는 사람들의 직업군에 대해 하나씩 이해해 보는 건 어떨까요? 큐레이터는 미술관에서 주로 전시 기획과 관련된 업무들을 다루고 있습니다.

에듀케이터(Educator)는 교육 전문 큐레이터라고 이해하면 됩니다. 미술관은 전시연계 교육 프로그램들이 다양한 형태로 진행되기 때문에 국내에서도 전시 전문 큐레이터와 교육 전문 에듀케이터가 그 역할을 나누어 책임지고 있습니다(에듀케이터는 제3장에서 다룹니다).

도슨트(docent)는 박물관, 미술관에서 현재 전시되는 주요 작품들, 문화재, 유물 등을 관람객들에게 현장에서 직접 설명해주는 활동가로 이해하면 됩니다. 물론 전시회를 직접 기획한 큐레이터가 도슨트의 역할을 병행하여 관람객들에게 전시를 설명하는 경우도 있고, 에듀케이터가 특정 교육을 목적으로 전시 설명을 병행하는 경우도 있습니다. 현재 도슨트는 전문적으로 작품을 연구하는 전시해설사로서, 또는 자원봉사를 목적으로 도슨트의 역할을 하는 활동가 등으로 구분되어 각자의 본분을 다하고 있습니다.

박물관, 미술관에서 혹시 전시장 스텝(STAFF)들의 도움이 필요하거나 그들에게 궁금한 사항들이 있다면 그 분들을 편하게 부르실 때 '저기요~'보다는 '선생님~'이라고 친근하게 불러주시면 부담 없이 소통 가능할 것입니다. 호칭에 대한 궁금증이 해결되셨나요?

우리에게 미술관이란, 어떤 곳인가?

"미술관, 갤러리[11], 화랑(畵廊), 박물관[12], 다 똑같은 것 아닌가? 미술관에서는 전시만 하는 줄 알았는데 교육도 하고 이벤트, 축제도 하다니… 흥미로운데?"

큐레이터, 컨서베이터,[13] 갤러리스트, 딜러 등에 대한 직업적 궁금증을 가지고 있는 사람들이 두 번째로 궁금해하는 질문이기도 하다. 필자도 가끔 관람객들이 혼잣말로 나지막이 속삭이듯 궁금해하는 그들의 호기심에 자연스럽게 귀를 종긋할 때도 있다.

통상적으로 미술관의 전시회는 짧게는 15일, 길게는 90일 정도 진행된다. 대관을 주 업무로 하는 갤러리와는 차별되는 기간이다. 갤러리는 30일 내외의 장기 전시회도 있지만 짧게는 3일 보통 7일 정도 이루어지는 것이 보편적이며 갤러리마다 지정하는 전시 기간은 매우 다르다. 또한 미술관은 전시회와 연계되는 다양한 체험교육 프로그램, 단기 워크숍, 전문 세미나, 분기별 교양 강좌, 콘서트 및 각종 무대 공연 등, 다채로운 행사들이 개최된다. 이렇게 많은 이벤트가 시행되지만, 이벤트 준비 전과 후에 발생되는 가치 있는 지식들이 체계적으로 관리되지 못하여 사장되거나 활용도가 떨어지고 있는 형편이다. 이는 체계적으로 미술관 업무 관련 지식을 관리할 수 있는 연구 체계가 부족하기 때문이다.

학문적, 사전학적으로 볼 때 미술관은 문화예술의 발전을 위해서 설립되었다. 그리고 비영리적으로 운영되어 일반 대중들에게 개방되고 다양한 문화적 참여를 유도하는 기능을 수행하는 것을 최우선으로 하는 공공기관으로 지칭하기도 한다. 따라서 미술관

11) 우리나라에서 갤러리(gallery)의 사전적 의미는 '화랑(畵廊)'이다. 작가들의 미술작품을 매매하는 일종의 미술품 판매 영리형 기업이라 할 수 있다.

12) 박물관을 뜻하는 영어 뮤지엄(museum)은 그리스 예술의 여신 무사이의 신전인 BC 280년 프톨레마이오스 2세가 완성한 무세이온(mouseion)에서 발생되었다. 본격적으로 뮤지엄으로 조직되어 운영된 것은 18세기 계몽주의에서 시작되었다.

13) 본 저서의 제4장 "수집과 보존: 소장품과 아카이브"에서 상세하게 다루겠다.

은 갤러리(gallery)나 화랑(畵廊)의 명칭으로 예술작품을 수집하고 전시하여 이익추구를 목적으로 하는 영리기관과 명확히 차별화된다. 여기서 의미하는 영리기관과 비영리기관의 차이는 돈을 벌어야 하는 목적 자체에 초점을 두는 '수익 창출'과 직접적으로 관련된 행위를 하느냐, 하지 않느냐에 차이만 있을 뿐이다. 박물관, 미술관은 공공의 목적 추구와 비영리를 기반으로 한 다양한 시민성 함양에 그 목적을 두기도 한다. 물론 갤러리(화랑) 또한 예술적으로 가치가 높고 깊은 의미를 담고 있는 훌륭한 미술품들을 철저하게 기획하고 연구 분석하여 전시회를 준비하는 전문성과 심혈을 기울이는 강한 의지는 높이 평가할 수 있다. 미술관 전시 기획자로서의 큐레이터와 갤러리 전시 기획자로서의 갤러리스트(또는 스페셜리스트)의 궁극적인 시선의 방향에 일부 차이가 있다고 유연하게 이해해보면 어떨까?

세계 박물관·미술관 연합체인 국제박물관협의회(ICOM: International Council of Museums)의 정관을 살펴보면 "박물관은 사회와 사회의 발전에 이바지하고, 공중에게 개방되어 비영리의 항구적인 기관으로서, 학습과 교육, 위락을 위해서, 인간과 인간의 환경에 대한 물질적인 증거를 수집, 보존, 연구, 교류, 전시한다."라고 정의한다. 즉, 현대의 박물관은 작품과 유물을 수집 및 보관하면서 체계적인 관리와 연구를 통해 인류 역사와 시민의 문화생활 향상에 도움이 될 수 있는 매개의 장소로서, 누구에게나 열린 공간으로서 관람객과의 교류할 수 있는 의사소통의 장으로 표현할 수 있겠다.

또한, 우리나라의 박물관 및 미술관 진흥법14) 제2조에 의하면 "박물관"이라 함은 문화·예술·학문의 발전과 일반 공중의 문화 향수 증진에 이바지하기 위하여 역사·고고·인류·민속·예술·동물·식물·광물·과학·기술·산업 등에 관한 자료를 수집·관리·보존·조사·연구·전시하는 시설을 의미하며, "미술관"이라 함은 문화·예술의 발전과 일반 공중의 문화향수 증진에 이바지하기 위하여 박물관 중에서 특히 서화·조각·공예·건축·사진 등 미술에 관한 자료를 수집·관리·보존·조사·연구·전시하는 시설을 의미한다고 정의되어 있다. 이렇게 학문적으로 다양한 의미를 가지고

14) 1991년 11월 30일 제4410호로 제정되었으며, 전문 34조와 부칙으로 구성되어 있다. 박물관 및 미술관의 설립과 운영에 관하여 필요한 사항을 규정하여 박물관 및 미술관을 건전하게 육성함으로써 문화·예술 및 학문의 발전과 일반 공중의 문화향수 증진을 위해 제정된 법률이다.

있으나, 실질적으로 수년간 미술과 유물 관련 전문분야에 종사한 사람도 박물관, 미술관, 갤러리의 차이점에 대해서는 명확하게 제시하지 못하고 있는 상황이다.

미술관은 영어의 art museum, fine art museum, gallery, art gallery, picture gallery 등을 번역한 것이다. 박물관과 미술관의 역사가 오래된 유럽에서도 박물관과 미술관(gallery)이란 용어를 설립 취지와 수장품의 특성, 표출 목적에 따라 달리 사용하고 있다. 이러한 미술관은 미술사적 의미가 있는 작품의 전시와 작가 발굴을 통한 전시가 행해지며, 대중들에게 참여와 해석의 기회를 주는 사회문화예술교육 전문기관이라고 할 수 있다. 따라서 갤러리나 화랑(畵廊)의 명칭으로 예술작품을 수집하고 전시하여 이익추구를 목적으로 하는 영리기관과 명확히 차별화되며, 국내에서 현재 미술관, 박물관은 도서관 등과 더불어 사회문화예술교육 전문기관으로 구분되고 있다. 우리나라에는 국립현대미술관이 있고, 지방자치단체가 운영하는 도립미술관, 시에서 운영하는 시립미술관, 시내 행정자치구에서 운영하는 구립미술관 등이 있다. 이외에 문화재단(사단법인 또는 재단법인)이나 기업, 개인이 운영하는 사립미술관이 있는데, 이는 문화체육관광부에 등록된 미술관과 미등록 미술관으로 구분되어 운영되고 있다.

이해를 돕기 위하여, 미술관의 역사를 잠깐 살펴보자!

'미술관(Art Museum)'을 논할 수 있는 역사는 18세기를 기점으로 설명할 수 있다. 1737년 이탈리아의 피렌체에 우피치미술관이 창설되었고, 로마의 바티칸미술관이 1773년, 런던의 대영박물관이 1759년, 프랑스의 루브르미술관이 1793년에 설립되었다. 모두 다 18세기 전후로 설립되고 운영된 것이다. 영국의 대영박물관, 프랑스의 루브르 박물관, 러시아의 에르미타쥬 미술관 등은 그 나라의 대표성을 가지고 있으며, 설립의 주체가 '국가'이다. 즉, 자국의 역사와 문화를 세계에 알리고, 자국 예술의 우수성을 표출하기 위해서 발굴된 문화유산과 인류 문화의 유물들을 경쟁적으로 수집하였고, 국가의 위력을 과시하고자 하였다. 왕족과 귀족들을 중심으로 대규모 수집품과 소장품들을 보유해온 상류층의 행위들이 국가의 부(富)를 가늠하는 척도가 되면서, 이는 곧 '국가문화의 척도'로 이어짐에 따라 자국민의 우수성을 알리는 데 박물관과 미술관이 사용되었다.

전 세계적으로 상징성이 높은 루브르 뮤지엄은 프랑스대혁명 이후 국민의회가 절대권력과 전제왕권의 상징이었던 루브르궁을 1973년에 박물관으로 개조하여 많은 소장품들을 대중들에게 공개하면서 전시 개념에 입각하여 다수의 사람들이 함께 향유하고 문화적 교류를 누릴 수 있는 공간으로 과감하게 오픈하였다. 왕족과 귀족들의 전유물이었던 값비싼 예술 수집품과 희귀한 수입 사치품들이 전시를 통해서 역사적, 문화적 특성과 시대의 흐름을 보여줄 수 있는 전시품의 가치로 시각이 달라지면서 대중들의 관심과 교양의 욕구를 문화적 접근성으로 풀어내면서 그와 동시에 '개방된 공간으로서의 뮤지엄'으로 의미를 확대했다는 점이 루브르의 상징적 특징이라 볼 수 있다.

해외에서는 유물, 문화재, 미술품 등을 수집 및 보존하는 박물관, 미술관을 통합적으로 지칭하여 뮤지엄(Museum)의 용어를 사용하고 있다. 이러한 뮤지엄들은 그들의 설립 취지와 소장품의 특성에 따라 Art Museum, History Museum, Archaeological Museum 등으로 표기하기도 한다. 우리나라는 '박물관'과 '미술관'을 별도로 구분하여 사용하고 있고, 현재 정부 부처의 관할 부서 및 뮤지엄 관련 협회들도 박물관 관련 조직, 미술관 관련 조직 등으로 독립적으로 분배되어 꾸려지고 있다.

그렇다면, 한국 최초의 사립미술관은 어디일까? 일제강점기 때 문화재 수집가 전형필이 세운 보화각(葆華閣)으로, 1938년 완공된 간송미술관[15]의 전신이다. 간송미술관의 소장품들은 단순히 유물과 예술품들의 집합적 보관장소의 개념을 넘어 대한민국 민족의 혼과 역사적 명맥을 이어 국민들에게 시각적 사유와 담론을 제공할 수 있는 귀한 유산을 수집, 보존, 연구하는 역할을 이어오고 있는 점에서 국내 최초 사립미술관의 의의를 대표하고 있다. 이러한 맥락 속에서 뜻있는 사람들이 국민들의 문화적 품위와 교양을 높일 수 있는 기회를 마련하기 위해 박물관, 미술관 건립을 시작하게 되었고, 그에 따른 법령의 필요에 따라 1984년 박물관법이 제정되면서 미술관과 박물관의 공통된 발전과 활성화를 위해 1991년 11월 30일에 '박물관 미술관 진흥법'을 제정하였

15) 간송 전형필이 설립한 우리나라 사립미술관으로 서울 성북구에 있다. 일제 탄압이 심했던 어려운 시기에 우리 민족의 혼이 담긴 문화재와 유물들을 어렵게 모으고 이를 우리 역사와 문화에 대한 자긍심으로 끝까지 지키려고 했던 희생과 노력의 결과로 국내 사립미술관의 중요한 본보기가 되고 있다. (간송문화재단 '미술관 소개' 전문에서 일부 인용함)

다. 이후 '박물관 및 미술관 진흥법(이하 진흥법)'이 개정되면서 시행세칙들도 필요에 따라 추가되거나 변경되고 있다.

[표 03] 전국 박물관/미술관 현황(2021.10.30 기준)

구 분	기관 유형	기관 수	비율(%)
박물관	국립박물관	39	5.9
	공립박물관	252	38.0
	사립박물관	335	50.5
	대학박물관	37	5.6
	계	663	100
미술관	국립미술관	1	0.6
	공립미술관	32	18.1
	사립미술관	116	65.5
	대학미술관	28	15.8
	계	177	100
총 계		840	-

국내 등록미술관 중, 사립미술관은 65% 이상을 차지하고 있다. 현재 사립박물관·미술관 기준으로 기업과 연계되거나 종교 단체가 설립한 박물관·미술관도 일부 존재하고, 개인설립 미술은 약 100개 이상의 기관으로 집계되고 있다.[16]

현재 재정적으로 어려운 운영난을 겪고 있는 개인 사립미술관들은 공식적인 외부 지원과 지속적인 후원을 맺는 특별한 기업 후원 협약 및 개인 후원자의 도움 없이 자력으로 운영하면서 시민을 위한 봉사와 사회공헌의 취지를 살려 힘겹게 운영하는 환경에 놓여있다. 물론 '박물관 및 미술관 진흥법'의 범주를 기준으로 미술관에 대한 최소한의 지원, 감독 등의 규정을 하고 있지만 큰 도움이 될 만한 세재 혜택이나 충분한 기금지원은 매우 부족한 상황이다. 더욱이 문화 공공시설 관리 감독이 정부에서 지방자치단체 및 유관 협회 등의 기준으로 주관기관이 이관되면서 박물관, 미술관에 대한 전문성

16) (사)한국사립미술관협회 회원관 2021년도 자료 참조.

을 평가하는 기준들이 저마다 다른 양상을 보기도 하고, 실제 현장에서 근무하는 큐레이터들과 미술관을 운영하는 관장님들이 어떤 고민을 하고 있는지, 어떠한 운영난을 겪고 있는지 현실적인 문제를 파악하는 실태조사도 객관적 지표도 부족한 상황이다.

이러한 형편에서 개인 재산에 전적으로 의존하여(소위 말하는 전 재산을 모두 털어) 운영비를 충당하고 인건비를 지출하는 식의 사립박물관·미술관 운영 상황은 분명히 개선되어야 하며, 재정자립의 기회 확대가 절실히 필요하다. 특히, 항온·항습시설과 미술관 자료 DB 구축이 된 미술관은 여전히 부족한 상황이다. 국내의 기준으로 (사)한국사립미술관협회, (사)한국박물관협회, 한국문화예술위원회(ARKO) 등의 기관별 지원사업들이 꾸준히 확대되는 추세지만, 결국 설립자 또는 기관 운영자 개인의 재산이 금전적 한계에 부딪혀 대중의 문화향유 및 지역문화 공유와 확산이라는 순수한 의도의 미술관 설립 의지를 가진 사람들도 엄두를 못내는 형편이다.

그렇다고, 미술관이 영리를 취하며 돈을 버는 경제활동 행위를 전혀 못하는 것은 아니다. 미술관 역시 고유 목적사업에 맞는 수익 창출의 행위가 어느 정도 가능하며, 여기서 벌어들인 수익을 전시, 교육, 연구, 보존(복원) 등과 관련된 고유 목적사업들을 위해 사용한다면 어떠한 문제도 발생되지 않는다.

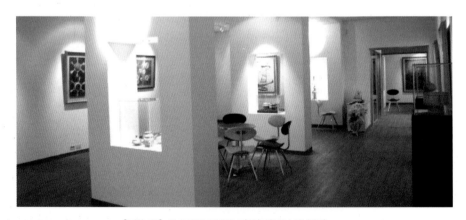

[그림 03] 미술관의 전시장 전경(상원미술관 제공)

큐레이터, 미술관에 그들이 꼭 필요한 이유

앞서 미술관의 개념 정의에서 알 수 있듯이 세계 어느 나라나 공적인 박물관과 미술관은 각 나라의 미술관 정책을 세우고, 그 정책을 달성하기 위해 주도하고 있을 뿐 아니라 국민 또는 지역 사회 주민들이 주체가 되는 미술문화를 창출해 내기 위한 노력하고 있다. 이처럼 미술관은 사회, 경제, 문화, 교육, 목적 등의 환경이 변함에 따라 미술관의 활동 즉, 사회적 기능과 역할 또한 변모한다. 특히 미술관의 교육은 평생 동안 누구나 참여할 수 있는 '평생교육'으로 인식해 그 중요성이 대두되고 있다. 미술관은 사회적 산물이기 때문에 시대가 변함에 따라 생활과 밀접하게 그 기능과 역할이 달라진다. 미술관은 관람객의 감상과 이해, 학습, 교육, 체험, 참여를 위한 활동적인 공간으로 변화, 발전을 거듭하고 있다.

우리나라에서는 박물관, 미술관 진흥법을 제정하여, 각 기관들에게 일정한 금액의 재정적 지원과 건실한 운영을 위한 모니터링을 실시하면서 기관의 투명한 경영을 언제나 강조하고 있지만, 자유로운 능력 발휘를 통해 재정자립 능력을 높이려는 기회 제공과 세제 혜택의 폭이 아직도 부족한 상황이다. 따라서 큐레이터의 봉급은 매우 낮은 상황이다. 실상은 개인 사립미술관의 경우에 수십억(작품 경제가치 환산 금액) 이상의 자산성 예술품을 보유하고 있지만, 입장료 및 기타 수익 금액만으로 미술관을 운영하는 것은 실질적으로 부족하다. 정부 기관에서는 매년 형식적인 실태조사[17]를 하고 있지만, 상황이 더 좋아지거나 개선되지는 못하고 있다. 큐레이터의 임금은 확실히 개선이 필요한 상황이다. 좀 더 세부적으로 살펴보자!

17) 필자의 개인 경험을 털어놓자면, 2014년에 누군가 미술관을 찾아와 필자와 그 사람이 만나기로 약속했다고 인턴 큐레이터에게 필자를 불러달라고 요청했다고 한다. 별다른 약속이 없었던 필자는 어리둥절하면서도 인턴에게 다급하게 연락을 받고서 미술관 로비로 헐레벌떡 뛰어가며 긴장하고 있었는데 뜬금없이 통계 업체 위탁직원이 난데없이 찾아와 '처음 뵐게요, 반가워요~'라며 다짜고짜 미술관 실태조사 설문에 응대하라는 황당한(?) 요청을 받은 것이다. 필자, 연구보조원, 인턴 큐레이터 등, 우리 팀원들은 황당하면서도 충격적이었다. 공공기관의 위탁을 받고 서울의 모든 미술관에 발품을 팔며 설문지를 받는 위탁업체 직원이 조금 안쓰럽게 느껴져 설문에 응하였으나, 민감 정보를 너무 많이 묻고 미술관 운영에 거의 도움되지 않는 항목들이 다소 마음 쓰여 결국 온종일 불편하고 씁쓸한 마음으로 전시 업무를 마무리해야 했다. 개인 및 기관의 민감정보를 털린 것 같은 불안감, 처음 본 사람이 다짜고짜 친한 척 하며 다가오는 섬뜩함(스토킹의 불안감과 동일한 마음) 등이 하루 종일 불쾌했던 기억이 남는다.

박물관/미술관은 문화의 키워드라 할 수 있을 만큼 대중들에게 큰 영향을 미치고 있으며, 심지어 국가문화의 척도로 보기도 한다. OECD 회원국인 한국은 경제면에서 볼 때는 세계적으로 영향력 있는 선진국에 속하지만, 문화산업 측면에서는 어떨까?

학예사 보유현황은 평균 1개 기관 기준 1~3명이다. 매우 적은 인력으로 운영하는 실정이다. 안타깝게도 자격증을 보유한 학예사 없이 연수단원(인턴)만 근무하는 경우도 있다.[18] 이외에도 작품, 작가에 대한 자료 DB 구축 등이 각각의 기관별로 매우 큰 편차가 있다. 쉽게 말해서 잘나가는 미술관, 정체하는 미술관이 아니라, 부자 미술관, 가난한 미술관으로 구분 지을 수 있다. 물론 정부의 지원이 없는 것은 아니다. 소장품 정보 DB 구축사업 및 소장품 아카이브(Archives) 관리 인력 지원사업 등을 시행하면서 박물관의 소장품 정보 DB 구축 및 체계화, 전문 아카이브 제작 및 관리, 소장품 전담 전문 인력 등이 필요하다는 중요성을 인지하고 매년 마다 일정 예산을 기관별로 배분하는 사업 관리를 해오고 있다.[19]

특히, 소규모 미술관의 사회적 역할의 변화는 전문가를 대상으로 하던 미술관이 일반 대중으로 그 범위를 확장해 대중적인 개방과 참여를 유도하고, 소규모이지만 전문적인 운영체제를 갖추고 문화예술 분야의 다양성에 따른 압축된 주제로 전시회의 정체성이 구축되며, 차별화된 전략적 접근성으로 주제 범주를 좁혀 전문적이고 특성화된 전시형태를 가진다는 점이다. 그로 인해 미술관은 예술가와 전문가의 문화예술 분야의 활동 기회를 넓히고 작가의 시선과 미학적 세계관을 자유롭게 표현할 수 있는 장이 되었으며, 대중들이 미술관을 가까이 두고 교양과 휴식을 동시에 제공하는 공공시설로 부담 없이 쉽게 이용할 수 있는 모습으로 변모하였다. 이러한 상황에서 개인의 재산을 털어 운영비를 충당하고 인건비를 지출하는 식의 자립형 사립미술관 운영 실태는 더욱

18) 국내 등록사립미술관은 (사)한국사립미술관협회(이하 사미협)이 주관하는 '전문학예인력 지원사업'을 통해 매년마다 미술관 관장들이 지원신청서를 접수한다. 자격증을 보유한 학예사, 교육경력을 갖춘 에듀케이터 등은 거의 90% 이상 사미협의 지원사업을 통해 전문 인력으로 선출되며, 미술관의 최근 3개년 성과 및 운영 실태의 성실함 정도에 따라 학예인력들을 지원받을 수 있다. 전시 및 교육 성과가 부족하거나 차기 운영 계획서가 미흡할 경우, 해당 미술관에 일부 문제가 발생한 경우, 학예사를 지원받지 못하고 학예연구실이 비어있는(관장님만 근무하는) 상황이 발생되기도 한다. 경쟁공모 방식의 지원사업 신청서를 접수하고, 연말에는 결과보고서를 제출한다.

19) 전국 공립/사립/대학박물관 소장품 DB화 지원 사업. 한국박물관협회(이하 한박협) 웹사이트 공지사항 참조(검색어: 소장품 DB화). https://museum.or.kr/museum_bd4/bbs/board.php?bo_table=news

어려운 상황이다. 이러한 미술관 운영의 심각한 현실은 여러 박물관·미술관들의 전시실을 둘러보면 목격할 수 있다.

미술관 큐레이터는 상기 제시되었던 미술관의 기관별 특성과 운영 현실을 반영하여 대중들에게 새로운 예술 전문지식을 전달하는 역할뿐만 아니라 평온하고 자연스러운 분위기 속에서 사색을 즐기는 기회, 부담 없이 여가를 즐기는 개념으로서의 전시 관람, 문화관광으로서 지역의 새로운 정체성과 콘텐츠 자체로 즐기는, 그래서 관람객들이 즐기며 배우고 싶은 교류의 장으로 이끌어 줄 수 있는 충분한 역량이 필요하다.

미술관 학예업무는 그 성격과 전문성에 따라 나누어지며, 전시와 교육과 관련된 업무 이외에도, 소장품을 다루는 업무, 학술연구와 출판, 모바일 및 웹콘텐츠 등을 다루는 업무 등, 200여 가지 이상의 단일 업무와 복합업무가 존재하며 이러한 크고 작은 업무들은 서로 연결되어 있다. 큐레이터는 다양한 경로를 통해 수집된 전문자료들을 토대로 학예업무 흐름과 과정에 맞추어 정해진 절차에 따라 업무를 수행한다. 그러나 수행 절차와 그것의 내용에 따라 업무의 성격은 매우 달라지며, 결국 미술관의 업무 구성은 조직에 의해서 달라진다. 전시 업무를 중점으로 다루는 큐레이터는 자신의 업무의 연계되는 교육 사업 영역도 충분히 검토하여 에듀케이터와 소통이 꼭 필요하다. 특히, 수집 및 조사 활동, 공공성의 영역, 행정관리 업무 영역 등도 큐레이터가 기본 지식과 소양을 갖추고 있어야 미술관의 정상적인 운영이 가능하며, 미술관 최고 운영진들 및 관장도 큐레이터의 역량과 책임감을 신뢰하면서 적극적인 지원과 총괄관리에 당연히 긍정적으로 협조하게 되는 것이다.

[표 04]는 미술관 큐레이터 학예업무의 전반적인 영역과 필요성을 나타낸 것이다. 일반적으로 미술관의 업무는 전시와 교육, 수집, 보존, 조사, 연구의 상호 교류라 할 수 있다. 이처럼 미술관에서는 다양한 업무들이 존재한다. 미술관 업무를 분담하기 위해서는 미술관의 기능에 따라 세부적인 업무의 나눔이 필요하다.

[표 04] 미술관과 큐레이터의 기본 역할 상관관계(요약)

구분	수집	조사	전시	교육	공공	관리
보존	•보존 및 복원 활동	•수집정책 및 기획	•전시환경보존	•보존과학교육	–	•수장고 •환경보전 •방재관리
연구	•조사, 발굴의 연구 지원	•연구 정책 •연구 평가	•전시 기획 •전시자료개발	•교육 활동의 지원	•미술품 감정	•연구환경 관리 •조직관리
전시 보급	•전시자원의 수요 공급	•관람객 현황 분석 •피드백 결과 평가	•전시개발 •전시평가 •소장 자료 교환과 대여 업무	•전시 및 교육 활동 연계	•아트샵 상품 개발 •복제 콘텐츠 개발 지원	•보안관리
특별 활동	•교육 활동 지원 •소장품 제공	•전문가 강의 •전문 인력 재교육	•교육 자료 공유	•교육정책의 연계 활동 •소장 자료 대여	•이벤트 기획	•활동환경 관리
공공 봉사	•기본수집자료 제공	•외래연구지원	•전달과 해석 현장서비스 제공	•전시 홍보	•서비스 평가	•이용자 유치 •안전관리
경영	•예산확보 •수집환경 보전	•연구성과	•전시 섭외	•교육 섭외	•관객유치 •수익성 검토	•수익사업

　　큐레이터들이 미술관 업무와 주요 문화예술 사업에 온전히 집중할 수 있도록 정부 주도하에 적극적이고 활발한 지원이 반드시 필요한 시점이며, 첨단 문화융복합 콘텐츠 지원사업 및 문화 스토리텔링 지원사업 등으로도 파생적으로 연계될 수 있도록 정부 부처 관련 기관들은 미술관·박물관 사업 분야에 더욱 집중하여 이를 지원하는 서포터즈의 역할이 매우 절실하다. 물론 여기 제시된 업무 이외에도 많은 업무들이 있다. 기본적인 업무만 제시한 것이다. 본 저서에서는 이러한 큐레이터의 역할과 업무에 대해서 상세하게 알아볼 것이다.

2. 미술관 운영, 조직과 직책

현대의 미술관은 경영상의 문제와 관람객 감소, 다양화된 문화공간의 출현 등으로 위기를 맞으며 새로운 역할과 기능이 요구되고 있다. 따라서 대중이 기대하는 미술관의 역할은 점점 증대되어 가는데 단순한 유물(작품) 수집과 감상의 장소에서 벗어나 대중과 소통하며, 체험과 학습, 그리고 즐거움이 강조된 에듀테인먼트(edutainment)의 장으로 거듭나기 위해 노력하고 있다. 따라서 미술관 활동은 음악회(콘서트), 공연, 연극, 강연회, 패션쇼 등을 함께 진행하여 이색적인 이벤트를 주최하는 영역까지 확대되어 가고 있다. 전통적이고 일차원적인 전시 방법에서 탈피하여 다차원, 다매체, 융복합 사업 연계 중심 전시 방법을 통한 전문적이고 과학적인 관리, 운영 및 체계의 보완을 통해서 미술관의 주요 역할은 혁신적으로 발전하고 진보하고 있다.

미술관은 미술품과 예술 행위를 중심으로 예술가와 미술관을 운영하는 사람, 미술관을 이용하는 사람들(고객), 미술품을 애호하는 사람들, 미학·미술사 전문학자들, 평론가들(비평자)이 자유롭게 만날 수 있는 문화공간으로의 확장의 필요성을 인식해야 할 것이며, 대중들에게 소통의 매개체 역할도 해야 한다. 과거에 국내 미술관의 기능이 작품의 소장과 전시에만 한정되었다면, 현재는 예술향유 인구의 팽창과 시대적 추이에 따라 교육과 문화상품 개발과 휴식 공간이라는 복합적 문화공간으로 변모하고 있다. 즉, 미술관의 역할이 문화 보급의 창구로 확대되고 있다. 미술관에서 수행되는 전시는 단순히 학예사의 연구 성과를 벗어나 전시 기획업, 전시 디자인·장비업, 이벤트업, 운송업, 광고업, 유통·판매업 등으로 연계되는 클러스터 산업[20]으로 확대되고 있다. 따라서 현대의 미술관은 복잡한 업무, 조직구조로 인해 프로세스 관리 측면에서의 미술관 관리와 프로세스 개선 및 혁신을 도모하는 IT나 경영 기법에 대한 필요성이 절실해졌다. 이를 위해서는 미술관의 조직과 프로세스를 개편하고, 이를 자동화 및 모니터링 하면서 일정한 시스템을 기반으로 통제와 공유를 유연하게 관리할 필요가 있다.

20) 기업, 대학, 연구기관 등이 모여 네트워크를 구축하여 사업 전개, 기술 개발, 인력·정보교류 등에서 상호 협력을 통해 사업의 시너지 효과를 내는 구조를 의미함. (네이버 두산백과, 시사상식백과, ICT사전의 요약 재구성)

그렇다면, 미술관의 조직에 대해서 한 번 살펴봐야 한다. 행정관리부서의 경우, 일반 총무·행정담당, 재무담당, 보안 및 안전 관리 담당 등이 있다. 이러한 담당 부서들은 전반적인 미술관 업무 진행에 있어, 법률이나 행정적으로 문제가 없는지, 적절한 예산 운영과 확실한 정산관리가 완벽하게 해결되었는지, 보안과 안전 문제에 있어 큰 문제가 없는지, 등에 대해 완벽한 관리와 운영을 책임지는 부서라고 볼 수 있다.

전시 및 교육, 연구 활 이외에 전시에 직접적으로 연계되는 전시실 디자인과 디스플레이, 모든 홍보물의 디자인 그리고 관련 상품의 디자인 개발 등을 담당하는 디자인실이 있고, 미술관 교육 활동의 기획 및 실행을 담당하는 교육실, 홍보와 보급을 담당하는 홍보실 등으로 구성되어 있다. 이외에도 일부 규모가 방대한 미술관에서는 공연장, 도서관, 영화관, 정보센터 등이 부속 또는 부설되어 운영되고 있으며, 야외미술관과 디지털 미술관(웹 뮤지엄/VR 및 AR 전시관/메타버스 뮤지엄)을 운영하고 있다.[21] 따라서 콘텐츠 매니저, 그래픽 디자이너, 일러스트레이터, 마케팅 매니저, IT 프로그래머, 테크니션,[22] 목수, 복원전문가, 설치전문가 등이 전문 기술인력으로 활동하고 있다.

[그림 04]는 한 사립미술관의 조직도 사례를 알아본 것이다. 기본적으로 국공립 미술관과 사립미술관의 조직 체계는 다르다. 또한 기업미술관, 대학미술관 또한 조직체계는 다르다. 공통점이라면, 전시, 교육, 수집 및 보존(수장), 연구팀은 항상 존재하며, 수익사업으로 아트샵이나 카페 등은 공통적으로 존재한다고 보아야 할 것이다. 따라서 내가 미술관에 취업을 하게 된다면, 가장 먼저 알아보아야 할 것은 조직체계이다. 조직체계에 따라 업무들이 부여되고 권한과 의무가 생성된다.

21) VR(Virtual Reality)는 가상현실, AR(Augmented Reality)는 증강현실, MR(Mixed Reality)는 혼합현실 등으로 지칭된다. MR은 VR과 AR의 개념이 좀 더 섬세하고 완성도 높은 가상 체험의 확장성이 높은 Reality의 개념으로 이해할 수 있다. 본 저서의 제7장에서 '메타버스'와 연계하여 추가로 설명한다.

22) Technician: 특수한 기법으로 대규모 작품을 설치하거나 디지털 미디어 아트 등의 작품들을 별도로 설치해주는 예술설치 전문가. 큰 규모의 미술관이나 비엔날레, 트리엔날레 등의 전시에 많이 투입된다.

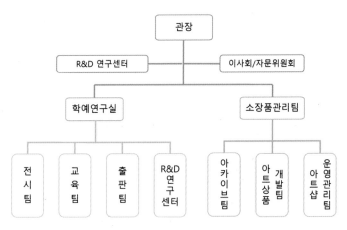

[그림 04] 사립미술관 조직도 사례[23]

이 밖에도 고문과 감사 제도가 있고, 자문 또는 감정위원회가 수직적 체계가 아닌 횡적인 수평 체계로 미술관 경영을 지도 감독한다. 지휘감독체계에는 일부 사립미술관의 경우 이사회가 있고, 공립미술관의 경우 지방자치단체가 있다. 그리고 최상위 기관으로 국립현대미술관이 있으며, 문화체육관광부가 있다.

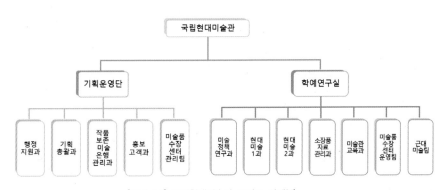

[그림 05] 국립현대미술관 조직도 사례[24]

23) 서울 종로구 소재 상원미술관 기관 조직도의 사례. 매년마다 부서 배치가 일부 달라질 수 있음.

24) 국립현대미술관 조직도(2021). https://www.mmca.go.kr/contents.do?menuId=5030001310

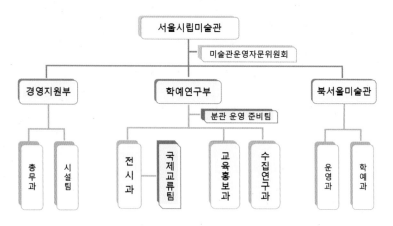

[그림 06] 서울시립미술관 조직도 사례[25]

문화체육관광부는 정부 차원에서 미술관 정책을 주관하고 있으며, 지방자치단체는 관할 지역의 공·사립미술관을 위한 조례를 제정하여 지역 미술관 설립과 운영을 지원하고 있다.

[그림 06]에 제시된 미술관의 조직체계가 실질적으로 이루어지고 있는 곳이 국공립미술관 및 일부 기업 소속 미술관에서만 이루어지고 있다. 2007년 (사)한국박물관협회에서 대대적으로 시행한 '학예인력 지원사업'이 첫 시행 되면서 매년 마다 전시 전문 학예사, 에듀케이터, 소장품 전문가 등을 국가적으로 지원받아 각 영역별 학예인력들이 자신의 파트별 업무에 맞춰 전문성을 향상시키고 있지만, 이러한 인력지원을 받지 못하는 지역의 개인 사립미술관들은 큐레이터, 또는 자격증 없는 일반 학예연구원 1~2명이 모든 학예업무를 한꺼번에 처리하는 부담감이 큰 현실도 있다. 업무의 쏠림 현상, 즉, 업무분담과 배분 및 별도의 조직 없는 편제로 운영되는 상황도 여전히 잔존하는 문제점들이 있다는 것이다.

기존의 미술관 기능이 작품의 수집과 보존, 전시가 전부였다면, 현재는 교육과 연구의 공간, 출판물 확산과 문화상품 개발, 그리고 휴식 공간의 기능을 가진 복합적 문화가 결합된 공간으로 변모하고 있다. 다시 말해서 미술관은 시민 문화 수준을 높여주는

25) 서울시립미술관 조직도(2021). https://sema.seoul.go.kr/it/orghismi/orgChart

계몽과 교육의 기관에서, 나아가 문화 소비를 유도하고 새로운 직종을 창출하는 문화 산업기관의 복합기능으로 변화함에 따라 미술관의 기능적 역할을 계속 증대되고 있다. 이러한 미술관에서는 얼마나 많은 인력들이 어떠한 업무를 수행하고 있을까? 현대의 미술관은 현대화, 대형화, 전문화 경향에 따라 학예업무도 다양한 전문 직종에 따라 세분화될 수 있다. 미술관의 일반적인 조직 편제는 미술관 관장의 지휘 감독을 받는 학예담당 부서와 행정관리 부서가 있다.

미술관 조직에 있어 핵심적인 분야를 맡은 큐레이터는 미술관 전시 기획, 소장품, 수집 정보 등과 관련 있는 특정 분야의 전문가로서 미술관 소장품과 대여 전시물에 대한 학술적 분석과 관리에 직접적인 책임을 진다. 자료수집, 자료정리, 교육 보급, 전시 기획, 전시구성, 섭외 등 미술관 운영에 있어 핵심적인 업무 전반 내역을 관여하며, 작품취득 및 처분과 분류, 진위 입증에 대한 의견을 제시하고, 나아가 소장품과 작가에 대한 연구와 출판도 담당한다.

학예연구 부서의 경우, 큐레이터의 근무 경력 및 주요 역할에 따라 각 등급 사이에 차석 또는 보조를 두기도 한다. 책임 큐레이터(학예실장: 1급 또는 2급 정학예사 자격증 취득자), 수석 큐레이터(수석 또는 선임급 학예사로서, 2급 또는 3급 정학예사 취득자), 어시스트 큐레이터(준학예사 또는 자격 취득이 1년 넘지 않은 3급 정학예사), 학예연구원(준학예사 시험 합격자, 또는 학예사 자격증 미취득 경력직 연구원), 인턴 큐레이터(국내 등록사립미술관은 '연수단원'으로 지칭함)[26], 실무연수생 등으로 팀이 구성되며, 각 기관별 사립미술관의 성격과 근무 환경에 따라 직함, 직책은 저마다 다양하게 차별화 된다.

큐레이터는 업무의 성격에 따라 교육을 담당하는 에듀케이터가 있으며, 소장품 또는 작품(유물)을 관리하고 담당하는 레지스트라(Registrar)[27]가 있다. 이외에도 소장품과

26) 기존에는 박물관 및 미술관 관련 협회 예산을 지원받아 '인턴 지원사업'의 명칭으로 인턴 큐레이터를 선발하였으나, 2017년부터 문화예술위원회에서 음악, 무용, 시각예술 모든 파트를 중앙집중 관리 형태로 시스템을 개편하여 '연수단원' 이라는 명칭으로 미술관 인턴들을 지칭하는 방식으로 변경하였다.'

27) 레지스트라: 우리말로 '문화재 보존가'로 직역될 수도 있으며, 박물관에서는 그대로 '레지스트라' 명칭을 사용하기도 한다. 유물 및 문화재 상태를 조사하고 세부 상태의 분석 결과에 따라 적절한 방법으로 예술품의 보존처리를 전문적으로 수행한다. X-Ray, 특수 장비, 화학약품, 특수물감 등을 활용하여 일부 손상된 문화재를 복원 및 강화시키

전시 및 교육 관련 자료를 전문적으로 다루는 학예업무를 수행하는 자료 담당 전문기록자(아키비스트; Archivist)[28]가 있다. 따라서 미술관의 전시, 연구, 교육, 보존, 수집 등 미술관의 다양한 업무들은 고도의 전문성을 요구하기 때문에 큐레이터 개인 한 명이 모든 미술관 업무를 담당한다는 것은 현실적으로 불가능하다.

그러나 개인 사립미술관의 경우는 학예연구실 공간 활용 및 소요예산 등의 문제로 인해 실질적으로는 한 명의 학예사가 다양한 업무 등을 수행하고 있으며, 이러한 이유로 다수의 업무를 멀티플레이 해야 하는 큐레이터의 역할은 고된 일이 늘 많고, 어깨가 무겁다고 할 수 있겠다. 가령, 자립형 사립미술관의 경우 학예인력 지원사업의 지원을 받는 학예사 1명이 전시, 교육, 수집, 연구, 콘텐츠 등의 모든 분야의 일을 감당해야 하니 엄청난 업무 과중을 받게 된다. 자립형 개인 사립미술관은 문화체육관광부와 박물관 및 미술관 유관 협회, 지방자치단체에서 지원하는 인건비 지원사업 및 전시(교육 포함) 지원사업 국고지원금을 받는 큐레이터들을 대다수 고용하기 때문에 큐레이터, 에듀케이터, 소장품 전문가, 인턴 큐레이터(연수단원) 등을 모두 팀으로 구성하여 학예실을 운영하는 건 정말 행운이 아닐 수 없다!

자, 그렇다면 미술관을 운영하는 관장님의 역할은 무엇일까?

학예연구실의 최고 권력(?)을 가진 학예실장 또는 학예팀장의 역할은 무엇일까?

우리 학예연구팀의 '슈퍼 루키' 연수단원은 어떠한 역량을 펼쳐야 할까?

고, 각종 유물, 미술작품(회화), 입체 예술품 등을 적절한 제작(리터칭) 기법과 유사한 재료들을 사용하여 복원하는 업무를 수행한다. (한국직업사전, 2016. 요약 재구성)

28) 아키비스트: 자료수집을 전담하고 소장품 목록을 DB로 구축하거나 디지털 방식으로 전환하여 장기간 보존 및 저작권 관리를 병행해주는 전문 학예인력. 제4장: 수집과 보존 본문에서 다룬다.

똑!똑! 관장님 계신가요?

 우리는 왜 미술관 큐레이터가 되고자 하는 것일까? 가끔 학예사(학예인력 지원사업으로 선발하는 큐레이터) 모집공고의 서류전형에 통과되어서 면접을 본다면, 꼭 하는 질문이 있다.

"미래의 꿈이 뭐죠? 왜 힘들고 어려운 학예사를 지원하나요?"

이런 질문에 대부분 학예사를 지원하는 사람들 10명 중, 6명은 이렇게 이야기한다.

"미래에는 저도 박물관이나 미술관 같은 나만의 기관을 운영하고 싶어요."

 그들은 결론적으로 노년의 나이가 되어 한참 성숙한 커리어를 보유하게 되면 '관장'이 되기를 희망한다는 답으로 응대한다. 연수단원으로 시작해서 큐레이터로, 큐레이터로서 1급 정학예사를 거쳐 미술관 업무의 중심을 이루는 관장에 이르기까지, 젊은 나이에 시작하는 학예업무를 맡으면서 그들은 자신의 노후를 '미술관 관장'으로 부푼 꿈을 안고 학예업무의 전문성을 갖추기 위해 첫 걸음을 내딛을 것이다.

 우선 미술관의 관장(director)은 미술관 운영과 행정 능력을 갖추고, 미술에 대한 깊은 이해를 가지며, 각부서의 책임자와 함께 미술관 자료와 정보의 수집·조사·발굴·관찰·기록·정리·연구·교류·전시·교육·시연 등을 총괄 지휘 및 감독하고, 중장기 발전계획과 경영기획을 바탕으로 미술관 경영관리 전반을 책임지고 이끌어 가야 한다. 미술관에 보관된 모든 자료들과 작품들, 전시 정보들을 점검하고, 전시 기획을 조정하며, 예산의 총괄 편성 및 관리업무를 수행한다. 대외적인 활동으로는 외부회의 및 각종 총회에 미술관을 대표하여 참석하면서 공식 석상에 나서 적극적인 의견들을 제시해야 한다. 한편, 경영 분야를 세분화하여 부관장 제도를 운영할 수 있고, 별도의 부속기관이나 부설 사업단을 설치하여 공연, 행사, 회의, 편의 제공 등을 위한 부대시설과 편의시설을 운영 관리해야 한다. 따라서 미술관의 중심이자 책임자인 관장의 역할이 무엇보다 중요하며, 조직관리 능력과 커뮤니케이션의 능력을 갖추어야 한다.

특히 미술관 관장은 미술관 CEO로서 학문적 전문성도 갖추어야 하겠지만, 실질적으로 미술관을 운영하는 총괄운영자로서 재무관리 능력과 행정업무 처리 능력이 매우 강조된다. 미술관 운영에 필요한 다양한 법률 및 행정고시 내역들을 숙지하여 박물관·미술관 진흥법뿐만 아니라 기본 민법, 세법, 보험 관련 법령, 행정법 시행령 등을 어느 정도 숙지하고 있어야 기관 산하에 있는 학예인력들과 원활하게 소통하고 제대로 된 업무 지시가 가능하기 때문이다. 또한 급여 관리 및 사업비 총괄 집행을 최종적으로 결재해야 하므로 전시, 교육, 연구, 소장품 관리, 출판 등에 필요로 하는 각종 경비들과 세부 지출 경비들이 목적에 맞게 예산이 수립되었는지, 각 항목들이 적절하게 지출되었는가에 대해 마지막으로 책임지고 승인해야 하는 책임도 함께 짊어지고 미술관의 최고 수장으로 기관을 이끌어 가는 직책이 '관장'이다.

[그림 07] 다양한 능력을 필요로 하는 관장의 역할

관장은 미술관에 소장된 소장품과 관련된 분야에 전문성을 가지고 있어야 하며, 조직을 관리하는 행정가로서의 경영능력 또한 겸비해야 하며, 운영에 있어서 지원사업이나 기금모금 등을 수행하는 능력, 원만하고 폭넓은 대인관계 능력도 요구된다. 미술관 관장은 가급적 미술관 전문분야와 관련된 석사 또는 박사학위를 소지해야 하고, 미술관이나 혹은 관련 문화예술 관련 기관을 3년 이상 경영한 경험과 관련 분야 행정 실무 경험이 있어야 한다. 석사 및 박사학위 취득은 강제사항이 아니지만, 큐레이터는 항상

공부하고 고민하며 항상 색다른 시선으로 바라보는 창의적인 능력도 강조되므로 석사, 박사학위 취득은 미술관 운영과 관장으로서의 기초적인 학식을 갖춘 자질 여부를 평가하는 간접적인 척도가 되기도 한다. 원로 대우를 받는 1세대 관장들은 문화예술 기관의 장기근속을 했거나, 대학교수로 은퇴한 분들이 많은 편이다. 또는 순수하게 예술 활동을 해오거나, 취미로 미술품들을 다수 수집하면서 미술관 관장의 꿈을 실현한 기관장들도 많다. 모두 자신의 분야에서 나름 전문성을 발휘하며 오랜 기간 일해 온 경력이 있긴 하지만, 미술관 광장으로의 자질을 높이고 실용학문으로서의 박물관학, 예술경영학 등을 공부하기 위해 대개 석사과정 이상의 대학원에 다시 진학하는 만학도들이 많은 편이다.

국내 사립미술관의 관장들은 직접 본인이 그동안 모으고 기증받은 소장품들을 토대로 하여 미술관을 건립하고 운영하는 경우도 있고, 오랜 기간 미술작가로 활동해오면서 자신의 작품들을 소장품으로 등록하여 작가에서 미술관 관장으로 새로운 변화를 시도하기도 한다. 또는 부모님이나 예술 분야의 스승님이 운영하시던 미술관의 경영 권한을 물려받아 2세대 관장으로 취임하여 기존 설립자들의 개관 취지, 미술관이 지향하는 미션 등을 수행하는 전문경영인으로서의 관장들도 존재한다.

미술관의 관장으로 취임하여 한 기관의 수장(首長)으로서 자리잡은 동기는 저마다 다를 수 있지만, 막중한 책임감과 미술관의 발전을 모색하는 순수한 열정은 앞으로 예술경영 분야의 발전에도 긍정적인 자양분이 될 것임은 분명하다.

"미술관 관장이 꿈이어요!"
다양한 경험이 필요한 직업이 미술관 관장이고, 다양한 것을 찾을 수 있어야 하며, 이렇게 찾은 모든 것을 전시로 나타내는 직업이 미술관 관장이다. 또한 운영을 책임져야 하고 예산을 편성해야 하고, 정말로 할 일이 많은 것이 관장이다.

미술관 업무의 핵심, 학예실장의 파워!

미술관 조직의 최고 직위는 관장(Director)이다. 관장 다음으로 중요한 포지션은 부관장(Deputy director)에 해당되는데, 미술관이 소규모로 운영될 경우, 부관장 직책이 생략되기도 하며, 그 다음으로 높은 중간관리자의 역할을 하는 전문가가 바로 학예연구실장(학예실장)이라고 볼 수 있다. 바로 아래 하위 직급으로서 우리가 일반적으로 일컫는 학예사가 있으며, 학예연구원, 인턴(연수단원) 등으로 구분된다. 이외에 관리 스태프(Staff) 부문과 기술 관련 업무를 담당하는 관리실, 운영실 등이 있다.

중·소규모의 미술관에서 관장이 부재할 경우, 학예실의 책임자가 관장의 책무를 대행하며 일부 규모가 큰 미술관의 경우, 학예, 행정, 교육, 섭외, 교류, 홍보, 마케팅, 정보관리, 보존처리, 전시, 공연, 연구, 안전 등의 부서가 각각 분리되어 운영되고 있다. 여기서 지칭하는 학예실장은 기관별 특성에 따라 '책임큐레이터'라고도 불리며, 학예사들의 최고 수장으로서 모든 미술관 업무 및 이벤트의 총괄 지휘를 맡아서 미술관 내 모든 인력들을 관리함과 더불어 세부적인 핵심 역할을 수행한다. 앞서 언급한 미술관 관장은 미술관 업무의 모든 영역을 폭넓게 관리하고 대외적으로 활동 범주를 펼쳐가며 확산시키는 포지셔닝이라면, 학예실장은 미술관 내에서 이루어지는 학예업무의 모든 영역을 완벽하게 숙지해야 깊고 세심한 부분까지 꼼꼼하고 철저하게 관리해야 하는 의무가 있다.

따라서 학예실장은 매우 높은 수준의 통찰력과 적극적인 추진력을 동시에 갖추어야 하며, 오랜 기간 누적해 온 경험과 노하우가 있어야 한다. 능숙하고 예리한 시각과 관점을 가지고 전시 기획과 작가발굴(후원), 미술계의 동향과 흐름에 대한 파악, 예술 영역에 대한 새로운 조명과 다양한 해석이 가능해야 한다. 이외에도 소장품 수집(컬렉션 관리), 작가의 발굴·교류·관리, 전시 및 교육 기획, 연구개발 프로젝트 관리, 예산/정산 검토, 후원과 MOU[29] 체결 활동을 통한 재원조달 및 홍보도 책임져야 한다.

미술관은 설립목적에 따라 부여된 기능과 역할이 다르므로 미술관을 합리적으로 운

영하기 위해서는 조직을 결성하고 인력을 구성하고, 미술관 설립목적에 맞는 소장품 및 자료를 수집해야 하며 무엇보다 업무를 체계적으로 수행할 수 있는 학예연구 공간을 확보해야 한다. 학예인력을 총괄적으로 관리하고 다수의 동료 직원들과 같은 공간에서 호흡하는 학예실장(책임큐레이터)은 미술관 전시 기획 능력과 행정 능력을 동시에 겸비하고, 전시, 교육, 연구, 소장품 관리, 각종 이벤트 등의 미술관 내 모든 운영 사업실행 여부에 1차로 중요한 결정자 역할을 한다.

그러나 가장 중요한 한 가지! **"최종 가부 결정은 관장의 승인이 필요하다."**

[그림 08] 학예실장, 전시 큐레이터, 에듀케이터, 조직의 팀워크 현장활동

29) Memorandum of Understanding(양해각서). 특정 거래나 협력 활동을 시작하기 전에 쌍방 당사자의 원활한 업무 진행, 공동협의를 통한 업무 및 친선관계 개선, 대외적 홍보의 역할을 함께 수행하기 위한 상호간 협약을 의미한다. 협력을 맺은 양측 기관들이 업무제휴 또는 사업제휴 등을 위해 협력적 관계를 유지하는 행위를 의미한다.

미술관 첫 발걸음, 인턴 큐레이터(연수단원)부터 시작

앞서 우리는 미술관의 운영, 관장과 학예실장에 대해서 알아보았다.

그렇다면 **큐레이터는 어떻게 시작을 해야 할까? 일단 연수단원부터 시작해 보자!**

학예사 자격증부터 합격을 해야 하는데, 이것 또한 쉽지 않은 문제이다. 그렇다고 미술관에서 일하고 싶은데 방법은 정말로 없는 것인가? 앞서 논의한 학예사 자격증을 취득하기 위해서는 준학예사 자격시험의 합격과 함께 1년 이상의 실무경력을 인정받아야 준학예사 자격증을 취득할 수 있는데, 국내 미술관에서 어떻게 일을 할 수 있을까? 일단 준학예사 시험에 합격한 사람은 경력인정기관(박물관 또는 미술관)에서 예비학예인력 혹은 학예연구원으로 활동하면서 경력을 쌓을 수 있으며, 이를 통해 학문적 지식과 실무능력을 고루 닦을 수 있다. 그러나 자격증을 취득하지 않은 지원자는 도대체 어떻게 해야 될까? 정답은 연수단원(인턴 큐레이터)으로 시작하는 것이다.

[표 05] 국내 미술관 인턴십 프로그램 예

분야	지원자격	실습업무(실무연수)
공통자격: 학사학위 소지자, 또는 대학원 4학기 이상 수료자 (한국문화예술위원회 "박물관·미술관 연수단원 지원사업"의 지원 대상 연수단원은 대학교 4학년 2학기 이하 및 대학원 재학생은 근무할 수 없다고 공공누리에 사전 명시됨.)		
학예연구	미술 관련 유관 분야 전공	전시 관련 보조업무 지원, 자료조사 및 정리
교육	미술교육, 박물관/미술관 교육전공 (사범대학 졸업자들이 유리함)	교육 프로그램 개발 및 진행 지원, 미술관 교재 제작 지원
자료	문헌 정보, 미술 이론 관련 전공	국내외 미술관 자료조사, 도서 자료정리
보존	미술 보존 및 유물관리학, 보존과학 관련 전공	작품상태 조사, 보존처리 보조 업무, 보존과학 관련 자료조사 및 연구
운영	예술경영, 박물관/미술관학 전공	미술관 홍보/마케팅 조사, 관람객 조사와 통계 분석

인턴십 프로그램은 대개 박물관학이나 미술사 관련 학사학위를 취득했거나 현재 관련 학문을 전공하는 학생들에게 학교의 이론 수업의 연장선에서 이루어진다. 국내외 미술관이 대부분 인턴십 프로그램을 운영하고 있지만, 국내 미술관들의 경우에는 인턴십 또는 연수단원의 기회를 얻기가 매우 어렵고, 다시 연장계약을 통해 정식으로 학예사로 채용되는 경우는 더욱 치열하다. 박물관 및 미술관 학예사 자격증 제도에서는 자격증 취득을 위해 박물관이나 미술관의 실무 경력(근무경력, 실무연수 과정 등)을 요구하고 있으므로 앞으로 박물관과 미술관의 인턴십 프로그램을 통해 실무경험을 쌓는 기회를 얻기란 더욱 치열해질 것으로 예상한다.

연수단원은 전시실 및 시설물 관리, 전시실 안내, 각종 행사 보조, 학예사의 연구 업무 보조 등의 활동을 통해 박물관 및 미술관 운영에 기초적인 도움을 주는 역할이다. 교육 프로그램의 기획 및 진행 보조, 자료수집 및 연구 보조, 미술관 수집품의 관리 보조 역할이 요구되며, 세부적으로는 도슨트 활동, 전시 관련 자료수집 및 연구, 각종 도서 및 출판물 정리, 전시회 및 작가 파일 자료조사, 각종 자료 DB 입력 업무, 심지어 학예실에서 필요한 자료 복사 및 스캔 업무까지도 수행해야 한다.

미술관에서 연수단원을 선출하는 것은 조직 내에 소위 일컫는 '막내 사원'을 뽑는다는 개념도 있지만, 기초부터 성실하게 차근차근 배워나갈 의지가 있는 인턴 큐레이터로서의 연수단원 선발은 매우 중요하다. 미술관의 인력이 다양화되어 있지 않은 상태에서 한 명의 인력이라도 보충이 된다면, 큰 보탬이 될 수 있으므로 학예사들은 공채와 특채를 통해 좋은 인재를 선출하기 위해서 큰 노력을 기울이고 있다.

문화체육관광부, 지역별 시·도군청, 한국문화예술위원회, (사)한국박물관협회, (사)한국사립미술관협회에서는 인턴십에 해당하는 연수단원 지원사업 및 연수 프로그램을 운영하고 있다. 실질적으로 전문화된 인턴십 프로그램은 연수단원의 업무 능력을 향상할 수 있으므로, 인턴십 프로그램의 개발에도 많은 신경을 쓰고 있다.

관심이 있다면, 한 번 도전해 보자! 모집공고는 매년 초에 공개채용으로 진행되며, 청년인턴의 개념으로 선발된다.

[표 06] 한국문화예술위원회 "연수단원 지원사업" 모집공고 예

한국문화예술위원회의 문예진흥기금을 통한 '20**년도 문화예술기관 연수단원 지원사업'으로 OO미술관에서 연수단원(인턴)을 모집하오니 많은 관심과 지원 신청 바랍니다.

1. **모집 인원** : OO명
2. **모집 대상**
 - ○ 연령 : 만 34세 이 (19**.**.**. 출생자부터)
 - * 연령 제한은 지원처의 요구사항(**청년고용촉진특별법 제2조 제1호 준용**)
 - ○ 전공 : 문화예술분야 전공 졸업자(20**학과(전공)분류자료집 참조)
 - ※ 단 문화예술분야 비전공졸업자 중 문화예술분야 전공에 준하는 자격증, 교육 과정 (3개월 이상) 이수자는 예외 인정
 - ○ 제한 사항
 - ▶ 대학교 재학생 및 휴학생, 졸업유예자는 채용대상 아님
 - ▶ 연수단원 기존 경력자 채용 제한(단 6개월 미만 근무자는 예외)
 - ▶ 타 기관에 취업 중인 자는 지원 불가
 - ○ 우대 사항 : 취업 취약계층(저소득층, 장애인, 장기실업자 등) 우대
3. **근무 조건**
 - ○ 근무기간 : 20**년 **월 **일 ~ 20**년 **월 **일(채용일로부터 10개월)
 - ○ 근무시간 : 주 5일 40시간 근무(화-토 9:00~18:00)
 - ○ 휴 무 일 : (기관마다 차이 있음)
 - ○ 급 여 : 월 OOO만원(세금 및 4대 사회보험료 본인부담금 포함)
4. **업무 분야** :
 전시 기획, 학예연구, 소장품 관련, 교육 프로그램 기획 및 실행, 홍보, IT 관련 업무 등, 미술관 업무 전 분야(보조 업무 수행)
5. **전형 방법**
 - ○ 서류 제출
 - ▶ 제출 기한 : 20**년 **월 **일 오후 6시까지
 - ▶ 제출 방법 : ** 각 기관별 담당자 이메일 주소(이메일로만 접수)
 메일 제목에 [연수단원 지원 − OOO] 반드시 기재
 - ▶ 제출 서류 : 문화예술단체 연수단원 입사지원서 및 자기소개서(지정 양식)
 * 지정 양식이 아니거나, 마감 이후 도착된 서류는 접수되지 않습니다.
 - ○ 면접(국내 모든 미술관의 동일한 요구사항-한국문화예술위원회의 공지 참조)
 - ▶ 면접 일시 : 서류 전형 통과 시 바로 개별 통보하여 시행
 - ▶ 면접 방식 : 개별 면접
 - ▶ 면접 시 필수 준비 서류(자격증 외 반드시 원본 지참)
 − 주민등록등본 1부, 최종학교 졸업증명서 1부, 최종학교 성적증명서 1부
 − 경력증명서(기관 발행) 각 1부씩(해당자)
 − 자격증 사본 1부(해당자), 취업 취약계층 관련 서류(해당자)
6. **결과 발표**
 - ○ 서류 전형 결과는 '면접 실시 대상자'에 한해 이메일과 휴대폰 문자 개별 통보
 - ○ 최종 결과는 '면접 응시자 전원'에 이메일 또는 휴대폰 문자 개별 통보
7. **유의 사항**
 - ○ 추후 지원서에 기재한 내용 중 증명할 수 없거나 허위가 있을 시 합격 취소됨.
 - ○ 상기 "면접 시 필수 준비 서류"는 최종 합격 시 미술관 담당자에게 제출해야 함.

〈여기서 잠깐!〉
"이걸 제가 꼭 해야 하나요?", "이거 제가 할 일 아닌데요?"

상기 질문은 필자가 학예실장으로 근무할 때 가끔씩 인턴 큐레이터, 연수단원 팀원에게 듣는 예민한 질문들입니다.

솔직히 국내 사립미술관들은 마치 드라마나 영화에서 보이는 화려한 공간으로 구성된 곳들은 거의 많지 않고 일반 중소규모의 기업체 사무실이나 연구소 같은 분위기에서 일반 직장인들과 유사한 조건에서 일합니다. 때문에 처음에 미술관에 입사했을 때, 나만의 전시를 기획하면서 멋지고 화려한 일들을 도맡아 여유롭게 일한다는 착각(?)으로 출근했다가, 본인이 상상했던 일의 수준과 범위가 예상과는 전혀 달라 고민과 갈등에 휩싸이는 예비 큐레이터들을 많이 보아왔습니다.

전시 준비 및 운영, 교육 프로그램 준비 및 진행 등의 업무에 있어, 현장에서는 많은 일들이 일어납니다. 전시 준비에서는 작가 및 미술 전문가 미팅에 있어 손님 접대 및 요구사항 해결의 문제, 전시 디스플레이 준비를 위한 페인트 도색 작업과 조명 관리 및 각종 설치작업(망치 및 드릴 작업 포함) 등을 모든 팀원이 함께 진행합니다. 교육 운영에서는 각종 재료 준비와 교육 참가자 안내, 공간 정리 및 대청소(화장실 청소 포함), 심지어는 어린이 참가자들 중에서 우는 아이 달래주기와 화장실 데려다주기 등을 직접 맡아서 도와야 하는 상황도 있지요.

필자가 경험했던 특이한 상황들은 '월 2회 학예실 청소하기 힘들어서, 본인과 미팅 약속이 있는 작가에게 물 한잔 대접하는 상황이 자존심 상해서, 편하게 일하고 1,000시간 때워서 준학예사 자격증만 따려고 했는데 업무(?)를 시켜서, 어린이 교육 참가자들의 돌봄이 부담되어서, 장애인 교육 활동 참여자들의 돌봄과 보조역할이 힘들어서'라는 이유 등으로 중간에 인턴십을 그만두고 불만을 토로하는 전직 인턴(전 연수단원)들이 제법 있었습니다. 저와 그들이 함께 호흡했던 짧은 기간 동안 상기 사례들 속에서, 미술관 업무를 진행하면서 충분히 발생될 수 있는 상황들을 개인 편의주의에 우선하여 조직 전체의 분위기를 저하시키는 안타까운 사례들을 가끔씩 보아왔습니다. 물론 업무상 불합리한 요구나 과도한 업무량을 강요받는다면 상급자 학예연구원이나 선임큐레이터(또는 에듀케이터)에게 상의하여 업무의 성격과 분량을 협의 조정하려는 용기와 지혜가 필요합니다. 미술관 조직에 개인감정이 앞선 불만을 토로하기 전에, 본인 자신이 큐레이터가 되기 위한 겸손함과 성실한 배움의 자세를 충분히 갖추고 있는지, 조직 구성원이나 관람객 및 교육 참여자 상대에 대한 배려가 충분했는가, 등에 대한 고민과 되돌아봄의 자세로 한 번 정도는 심사숙고 해보는 건 어떨까요?

필자도 '꼰대'라는 뒷말을 듣거나 후배 큐레이터들에게 무리한 요구를 하지 않도록 늘 고민하고 최소 업무량을 할당하여 함께 배분하고 있답니다. 저도 막내 인턴 시절이 있었고, 실무연수–인턴–준학예사–정학예사–학예실장 등으로 20년 이상 근무하는 동안, 내가 막내였을 때 무엇이 싫었는지, 인턴이었을 때 어떤 상황이 가장 힘들었는지 저 또한 고난과 역경을 극복했던 시간들이 있었으니까요!

3. 미술관 업무, 경험과 노하우의 집합체

<div style="border:1px solid;">

업무자료 습득

</div>

미술관에서 업무를 진행하기 위해서는 두 가지의 지식이 필요하다. 첫 번째는 문헌 자료, TV, 잡지, 신문, 인터넷, 세미나(워크숍) 등의 형식적인 지식을 통해서 얻을 수 있는 지식이며, 두 번째는 동료/상사 혹은 해당 전문가 즉, 선행자의 경험을 통해서 얻을 수 있는 지식이다. 미술관의 업무들은 개인에 의해 독자적으로 진행되는 것이 아니라, 여러 분야의 전문가들과 함께 진행하는 개발 프로세스에 의해 이루어진다. 또한 업무의 계획은 프로젝트 전체에 관련되는 각종 작업 계획이나 프로젝트 조직의 계획 등이 중심이 되어야 한다. 따라서 미술관에서의 업무 프로세스는 개인보다는 팀워크 형식으로 진행되는 경우가 많으므로, 전시 준비나 프로젝트에 참가하는 구성원은 미술관 관련 업무에 대한 세부적인 지식도 중요하지만, 전체의 규모를 볼 수 있는 '통찰력'과 '판단력'이 필요하다. 즉 미술관 업무를 진행하면서 필요한 자료를 얻기 위해서는 기본적으로 '수집'의 과정이 필요하다. 업무에 따라 필요로 하는 자료는 다양하며, 그 종류에 따라 습득 방법도 다르기 때문에 학예업무 관련 자료 습득 및 수행 절차에는 최적화된 프로세스가 갖추어져야 한다. 따라서 다음에는 미술관에서 필요로 하는 업무 자료의 종류는 어떠한 것들이 있으며, 어떠한 경로를 통해서 습득하게 되는지에 대해 살펴보겠다.

기초 업무 자료 습득

대부분 미술관 업무와 관련된 자료들은 웹사이트와 모바일 앱에서 찾아볼 수 있다. 가장 기본적인 정보는 인터넷 검색을 통해 얻을 수 있는데, 개념과 용어에 관련된 부분을 찾거나 개괄적인 다량의 정보를 얻을 때 유용하다. 국내 큐레이터들이 가장 손쉽게 접근하기 쉬운 네이버나 구글(Google) 사이트를 중점으로 찾으면 기초 업무에 대한

자료들이 풍부하며, 외부 미술관 및 미술(시각예술) 관련 사이트, 각종 미술 관련 온라인 매거진이나 디지털 도록, 전자책(eBook) 등에서도 필요한 자료들을 찾을 수 있다. 예전에는 우편으로 발송되는 도록, 전문서적, 문화예술 분야 매거진(월간 및 계간 형태 소식지 또는 잡지) 등에서 정보를 얻었으나, 다수 정보들이 누적되고, 많은 자료들이 공유되는 시스템을 갖추면서 정부 차원에서도 정보공개 공공누리집이 폭넓게 오픈됨에 따라 인터넷을 통해 기초적인 작가조사나 작품조사 등이 더욱 쉬워졌다. 다양한 사이트들을 '즐겨찾기(북마크)' 할 때에는 북마크 폴더를 체계적으로 관리하여 콘텐츠를 링크하는 목적과 용도에 맞게끔 사이트 목록들을 잘 관리하는 요령도 중요하다. 특히 예술 관련 공공기관들은 매년마다 통계 및 실태조사, 워크숍·세미나 결과자료집 등을 온라인에서 배포하는 기회도 많기 때문에 예비 큐레이터로서, 미술관의 신입 학예연구원이나 연수단원의 입장에서 다양한 정보들이 필요하다면 아래 수록된 사이트들이 좋은 도움이 될 것이다.

[표 07] 국내 미술관 업무에 직접 연계되는 기관 링크 사이트 모음

기관명(단체명)	웹사이트 주소
문화체육관광부	https://www.mcst.go.kr
국립현대미술관	https://www.mmca.go.kr
한국문화예술위원회	https://www.arko.or.kr
한국문화예술교육진흥원	https://www.arte.or.kr
예술경영지원센터	https://www.gokams.or.kr
한국콘텐츠진흥원	https://www.kocca.kr
한국공예·디자인문화진흥원	https://kcdf.kr
한국문화정보원	https://www.kcisa.kr
한국박물관협회	http://www.museum.or.kr
(사)한국사립미술관협회	http://www.artmuseums.or.kr
서울문화재단*30)	http://www.sfac.or.kr
문화포털	https://www.culture.go.kr

30) 본 저서의 참고사례로서 서울문화재단 사이트를 대표로 수록했으며, 그 외에 광역시 및 시·도 단위의 문화재단 홈페이지를 웹브라우저에 저장해두면 다양한 정보들을 검색할 수 있다. 경기문화재단, 인천문화재단, 부산문화재단, 광주문화재단, 대구문화재단, 울산문화재단 등의 다양한 키워드로 검색해보기를 추천드린다.

형식적 업무 습득

　형식적 업무에 대한 습득은 주로 논문, 특허, 연구보고서 등을 통해서 얻을 수 있다. 그중에서 주로 통계수치 및 데이터를 얻을 때 유용하며, 관련된 기관에서 얻는 자료인 만큼 수치나 정량적인 내용이 대체로 객관적인 근거로 신뢰할 수 있는 자료이다. 형식적 지식은 자료를 통한 분석이나 세미나, 워크숍 등에서도 손쉽게 얻을 수 있다. 통계수치 및 데이터뿐 아니라, 기획하고자 하는 분야에 대한 상세한 정보를 얻을 수 있다. 여기서 습득한 자료 또한 정부 부처나 공공기관에서 습득한 자료와 마찬가지로 신뢰도가 인정되는 자료이므로 대부분 연구나 학술적인 업무를 수행할 때 필요한 자료들이다. 형식적 업무 습득으로서 다양한 자료들이 수록된 사이트들은 깊이 있는 학술정보들이 체계적으로 정리된 학위논문, 학술논문, 해외원문자료, 연구 결과서 등, 전문지식을 기반으로 한 공식 자료들을 추가로 더 수집할 수 있다. 학예업무에는 전시회나 교육 사업 활동이 종료된 후 결과보고서를 제출하는 업무들도 포함되므로 이러한 자료들이 도움이 많이 된다. [표 08]은 전문 학술정보와 연구보고서 결과 성과물들을 다루는 공식 사이트로 참고하면 되겠다.

[표 08] 미술관 업무에 도움이 되는 기초 정보들 링크 사이트 모음

기관명(단체명)	웹사이트 주소
RISS(학술정보연구서비스)	https://riss.kr
DBPIA	https://www.dbpia.co.kr/
KISS(한국학술정보서비스)	https://kiss.kstudy.com/index.asp
한국기초학문자료조사	https://www.krm.or.kr/index.jsp
한국문화관광연구원	https://www.kcti.re.kr/web/user/main.do
한국문화예술지식정보시스템	https://policydb.kcti.re.kr
국가통계포털–문화, 여가 키워드	https://kosis.kr
국가정책연구포털	https://www.nkis.re.kr:4445/main.do

경험적 업무 습득

경험적 업무에 대한 습득은 선임 학예사의 경험이 최고이다. 물론 해당 분야의 교수, 연구원 등의 전문가들에게 자문이나 질문을 구하여 얻을 수 있다. 다른 자료에는 서면으로 나오지 않은 숨은 정보와 배경 지식을 얻을 수 있다. 공개된 자료에 나와 있지 않은 실무차원의 추가 지식을 얻을 때 유용하다. 특히 학예사 자격증 취득 이전의 신진 학예연구원, 신입 연수단원과 같이 경험과 지식이 아직 부족한 이들에게는 기존의 근무 경력이 있는 학예업무 실무자나 경험 많은 선배들을 통해 듣는 실질적인 자료나 정보가 아주 좋은 도움이 된다.

예를 들어 전시사업이나 교육 프로그램을 기획함에 있어, 소모적으로 장시간 고민할 필요 없이 선배나 경험자들의 조언을 토대로 효율적인 업무 처리를 통해 전시나 교육 오픈 데드라인을 잘 맞출 수 있을 것이고, 보다 성공적인 홍보를 위한 전략이나 루트를 전달받을 수 있다면 업무의 질(quality)과 성과가 훨씬 향상될 수 있기 때문이다. 그 분야에 대해서는 누구보다 많은 정보를 가지고 있는 선배들과 전문가와의 만남이 가능하다면 그보다 더 좋은 자료는 없을 것이다. 특히 국립현대미술관, 한국문화예술위원회, (사)한국사립미술관협회는 경력 5년차 이상의 전문 큐레이터들을 중심으로 좌담회와 워크숍을 진행하는 행사들이 매년 진행되므로 이 또한 도움이 될 것이다.

앞서 언급했던 기초 자료 습득의 근거와 형식적 업무에 대한 전문자료 습득의 근거를 풍부하게 아는 것도 중요하지만, 사람들과 조직 간의 유연한 교류가 부족하다면, 실력 있고 원활하게 소통 가능한 큐레이터로 성장하기에는 한계에 부딪힐지도 모르기 때문이다. 따라서 이 책을 읽는 독자들에게 이렇게 접근을 해보면 어떨까 한다.

자신의 소중한 경험을 친절하게 알려줄 선배가 있을까? 선배들에게 정중히 부탁하여 물어보자! 그리고 커피라도 한잔! 선배님 배우고 싶습니다. 가르쳐 주세요. (꾸뻑 90도 인사), 그리고 돌아오는 선배들의 환한 미소(기쁨, 보람), 그들의 지식은 업무를 처음 배우는 인턴들에게는 금쪽같은 지식이 될 것이다. 원래 내성적이거나, 타인과의 초면 만남이 극도로 불편한 게 아니라면 모든 선배들은 여러분의 편이 되어줄 것이다.

업무자료의 보관과 관리

　미술관에서 발생하는 업무자료의 보관은 매우 중요하다. 업무의 효율성을 높여주는 핵심 요소가 되기 때문이다. 그러나 미술관 업무자료의 보관방법은 적은 분량의 경우 USB 메모리 디스크에 저장하거나 대용량 외장 하드디스크에 저장하는 경우가 대부분이다. 단순한 파일 형태로 저장되어, 새로운 업무를 접할 때 검색과 활용이 쉽지 않다. 그리고 업무와 직결되는 주요 데이터, 정보, 지식의 손실 및 무분별한 사용 형태는 큰 문제점이라 할 수 있다. 국내 대형 포털사이트의 웹+모바일 동기화 서비스, 구글 통합 서비스 등이 보편화 되면서 스마트 워크 시스템(Smart-work System)이나 클라우드 서비스 및 웹드라이브 정보시스템 이용도 일반화되는 추세이다. 다만 업무자료에 대한 활용 측면에서 체계적인 폴더 정리 없이 무분별하게 접근하거나 비효율적인 형태를 보이는데, 이는 적절한 기준 지침서가 없기 때문이다. 따라서 미술관 업무들이 체계적으로 정리되고, 저장, 공유, 검증의 기준이 되는 안전한 시스템은 반드시 필요하다.

　업무자료의 형태는 기본적인 양식을 구축하여 일관된 방식으로 통일하는 것이 가장 효과적이다. 업무 관련 사례를 들어보자. 서울에 소재한 S 미술관의 경우, 학예업무 가이드라인을 설정하여 전시 및 교육 파트의 업무를 진행하고 있다. 이러한 방식의 정리는 바쁜 업무 중에도 빠뜨리는 것이 없는지 재점검할 수 있도록 해주는 하나의 체크리스트가 된다. 그리고 진행되는 모든 업무에 있어서 항상 지켜져야 하는 업무자료관리 기본수칙을 정해야 한다. 가령, 예를 들면, [현장 미팅이나 미술관 담당자 면담에서는 본인의 OO미술관 소속, 직책, 이름을 정중히 이야기하고, 담당자(미팅 대상) 명함을 꼭 받아두고 당일 내 회의록을 작성한다.], [유선전화로 통화를 할 때에는 본인이 OO미술관 소속임을 밝히면서 소속, 직책, 이름을 정중히 밝히고, 담당자(통화한 사람) 이름, 직책, 통화 사유 등에 대해 3줄 이상 메모한다. 필요에 따라 비망록을 작성하여 학예사님께 보고한다.] 라는 항목을 구체적으로 명시하여 외부인 응대나 전화 상담 등에 대한 업무 내용들을 가이드라인으로 만들어 놓는다.

[표 09]처럼 업무자료의 형태는 기본적인 양식을 구축한 뒤에 통일하는 것이 가장 바람직하다.

[표 09] 업무자료의 분류 및 보관형태(예: S미술관 기본PC 저장 매뉴얼 및 클라우드)

분류	내용
1. 전시	• 연도_전시명 기재. 폴더 안에 기획, 디자인, 홍보... 등 영역별 분류
2. 교육	• 연도_교육명: 교육사업 폴더별로 다시 세분화 하여 업무 특성별 세부 업무내역 분류
3. 소장품	• 분야별 명칭(유화, 민화, 도자공예, 염색공예 등) : 소장품 목록, 작품사진, 작가 포트폴리오...등 작품 관리별 분류
4. 연구	• 연도_프로젝트명: 사업공고문, 제안서, 프리젠테이션(PT), 각종 성과물, 결과보고서 등 영역별 분류
5. 콘텐츠	• 연도_콘텐츠명(웹/모바일 구분): 콘텐츠 기획안, 제작 데이터 원본, UX(사용자 경험) 테스트 등의 프로세스 중심 분류
6. 행정	• 업무가이드라인, 주간 · 일일 업무일지, 신청서류 등 카테고리별 분류

〈유의사항〉

스마트폰이 보편화 되면서 채팅 및 대화 앱을 통해 업무 대화를 나누는 경우들이 대부분입니다. 일반적으로 '카카오톡'과 '라인(LINE)'을 보편적으로 사용하는데, 경우에 따라 공식적인 업무를 목적으로 하는 단체 채팅 대화방의 중요한 대화 내용들은 일종의 증빙자료들이 될 수 있습니다.

채팅앱의 특성상 대화의 내용이 구체적인 문장으로 표현된 디지털 자료로 저장될 수 있다는 점을 감안하여 근무자들 간에 주고받은 업무상 대화들은 캡처하여 이미지로 저장하고, 이것을 업무 통화용 비망록으로 대체하여 간접 증빙자료로 쓰게 되는 점도 인지해야 하겠습니다. 채팅방 내용은 업무상 꼭 필요한 증빙 용도로 쓰이는 대화 내용을 부분적으로 캡처해서 일부 공유할 필요가 있으며, 업무 대화방에 함께 공유된 근무자들과 마찰을 최소화하여 원만하게 협의된 대화 내용을 적절히 순화하여 증빙자료로 남겨두는 것이 좋습니다. 이는 강제성이 있거나 필수 불가결한 의무사항은 아니지만, 회의 중에 구두로 나눈 대화나 전화통화 이후에 발생되는 오해의 소지를 방지하기 위한 객관적 자료로만 쓰는 정도로 남겨두는 것입니다.

자, 그렇다면 업무자료의 관리는 어떻게 진행할까? 국내의 미술관들은 현재 정보화가 되어 있지 못하다. 미술관 자체적으로 아카이브[31] 기반 지식관리시스템이 완벽하게 구축되어 철저한 관리 감독으로 운영되는 미술관들은 50%를 넘지 못하고 있으며, '전사적 자원관리(ERP)'[32] 등의 시스템이 개발되어 있지 않으며 그에 대한 인식도 또한 매우 부족한 상황이다.[33] 미술관 내에서 업무 진행을 위하여 타 업체와 커뮤니케이션하는 방법을 살펴보면 미술관과 외부와의 업무 커뮤니케이션은 이메일 사용이 가장 많았다. 다음 순위로 인터넷 메신저 및 채팅앱이 일부 사용되고 있었으며, 클라우드 서비스와 같은 매체의 이용은 매우 적다. 미술관 내부 커뮤니케이션은 거의 구두 전달 또는 파일 교환의 형태로 이루어지고 있으며 별도의 전자결재 시스템의 구축은 이루어지고 있지 않다. 미술관에서 업무를 진행하면서 발생하는 자료는 업무의 원활한 진행과 차후 관련 업무 진행 시 참고하기 위해 별도의 관리와 보관이 필요하다.

업무자료의 관리, 말만 들어도 복잡하게 생각할 수 있지만 의외로 간단한 업무라고도 할 수 있다. 물론 ERP, 아카이브라는 단어가 나오면 복잡한 업무로 전환 되지만, 가장 손쉽게 우선적으로 접근할 수 있는 방법은 컴퓨터 하드디스크 공간에 업무별로 폴더를 생성하고, 쉽고 빠르게 찾을 수 있는 규칙적인 파일 이름을 부여하는 것부터 시작하면 된다. 미술관 아카이브의 형태로 진행이 된다면, 미술관에서 진행되었던 모든 전시·교육 행사의 각종 자료들과 완성된 결과물, 기타 인쇄물들까지 보관해야 하며, 전시·교육을 진행하면서 필요한 기본 자료 및 벤치마킹 문서들도 체계적인 기준

31) 뮤지엄에서 전문적으로 다루어지는 소장품, 학술적 자료들이 취합된 형태를 지칭함.
 본 저서의 제4장 "수집과 보존: 소장품과 아카이브"에서 상세하게 다루겠다.

32) Enterprise Resource Planning. 각 기업의 생산과 물류의 거점이 국내외 여러 곳에 산재하면서 새로운 개념의 프로세스를 통해 대규모 자원관리와 최적의 공급망 구축이 필요함에 따라 전문기업으로부터 표준화한 시스템을 도입하여 조직의 효율적 통합 관리를 돕는 것이 ERP다. 이는 기업 내 모든 경영 활동 프로세스를 통합적으로 연계해 관리하며, 수시로 발생하는 정보들을 신속하게 공유하고 빠른 의사결정을 도와주는 시스템으로 활용되고 있다. 미술관도 여러 영역의 학예업무들이 유연하게 연계되도록 이러한 시스템이 반드시 필요하다.

33) 2020년 11월에 각 기관별 미술관 전시 학예사, 에듀케이터, 소장품 담당자들과 미술관 근무 실태에 대한 소규모 자문회의를 개최한 바 있다. 그 결과, 필자를 포함한 20명 큐레이터들의 공통 의견은 완벽한 시스템을 갖춘 미술관 업무 콘텐츠 통합 DB 및 공식 클라우드 시스템이 필요하다는 점을 강조하였다. 특히 20명의 큐레이터 중에서 구글 통합시스템이나 네이버 클라우드를 적극적으로 활용하여 상호 체계적인 정보 공유가 이루어지는 미술관 근무자는 8명에 불과하였다. 12명의 학예사는 수시로 USB로 자료를 부분 저장하여 전달하거나, 급할 때 이메일로 데이터를 주고받거나, 혹은 카카오톡 PC 접속 서비스로 채팅을 통해 데이터를 전송하는 방식으로 간헐적 업무로서 데이터를 공유하는 방식이 대부분이라는 의견이 많았다.

에 맞추어 정리 및 보관하면 더욱 효과적일 것이다. 이러한 자료들은 추후 비슷한 업무를 진행하게 되었을 시 매우 유용하게 사용되기도 하며 업무 진행을 매우 수월하게 하므로 그 관리와 보관형태가 중요하다고 할 수 있다. 마지막으로 파일 관리대장과 백업시스템을 통해 주기적으로 관리를 한다면 가장 이상적인 관리라 할 수 있겠다. 물론 미술관 내 관리 시스템이 구축되어 있다면 더욱 효율적인 관리를 할 수 있을 것이다.

이외에도 국내 미술관들은 매년 정기적으로 운영 상황 점검을 위해 (사)한국사립미술관협회나 지방자치단체의 해당 관할 부서, 한국문화예술위원회 등과 같은 상급 기관에 보고서를 제출하고 투명한 예산 운영과 국고지원금 결산에 대한 운영 감사(監査)를 받아야 하므로 각종 증빙자료를 제출할 때, 공식적으로 보여줄 수 있는 업무와 관련된 기획, 진행, 마감, 관리 등의 자료가 잘 정리되고 보관되어야 한다.

쉽고 빠른 폴더 정리, 빨리 찾을 수 있는 파일 이름 규칙 정하기, 항상 백업하기… 이런 작업들부터 시작하면 될 것이다. 상세한 내용과 요령들은 뒷부분에 상세하게 잘 나와 있다. 끝까지 이 책을 잘 읽기 바란다.

업무의 역할 분담과 커뮤니케이션

역할 분담을 통한 조직화 과정

　미술관 내에는 예술경영 · 역사 · 고고 · 미술 · 민속 · 자연사 등 각 분과별 학예 연구과, 소장품/유물 관리과, 보존처리과, 전시기획과, 교육개발과, 섭외홍보과, 총무/관리과 등의 각 기능별 부서가 서로 동등한 수평적 위치에서 업무를 수행하고 협조하고 있다. 규모가 큰 미술관의 경우에는 봉사 대상별로 교육 프로그램 부서가 있으며, 장애인 담당 부서, 어린이 교육 프로그램 담당 부서 등으로 세분화되어 운영되고 있다. 미술관에서의 조직은 그 설립목적에 따라 활동 목표를 수립해야 한다.

　또한 미술관 종사자들의 업무 역할과 기능을 배분한 후 그에 대한 책임과 권한을 부여해야 한다. 이러한 업무들은 **누가**(who), **어떤 업무를 수행하고**(what), **어떠한 방법으로 업무를 배분하여**(how), **누구에게**(whom) 보고하며 **최종적으로 의사결정 권한은 누가 가졌는지를 설정**해야 한다. 이러한 과정을 '미술관의 조직화 과정'이라고 한다.

　국내 개인 미술관들은 10인 이내의 소규모 조직력으로 학예업무를 진행하는 경우들이 대부분이어서 1인 학예인력이 다수의 업무들을 동시에 처리하는 경우들도 있고, 대규모 특별기획전 1건을 당해연도의 주요 사업으로 선정하여 여러 파트의 인력들이 협업하여 전시회를 준비하는 과정들도 적지 않다. 비록 적은 인원이지만, 오히려 각자 빠른 전달이 필요한 당사자들 중심으로만 개인 소통 방식으로 업무 전달을 하다 보면 업무의 오류나 지시 전달 누락의 위험이 있으므로 주요 역할, 특화된 기능, 책임과 권한의 범주 등이 명확하게 구분되어야 한다.

　따라서 미술관의 모든 업무를 수행하는 데 있어서 그 절차와 단계가 매우 중요하다. 특히 앞서 말했듯이 미술관의 여러 기능은 서로 유기적인 체계로 구축되어 있기 때문에 업무상 기능의 전문성을 유지하면서 인력들의 상호 유대관계를 긴밀하게 유지하는 것이 중요하다. 더불어 미술관에서의 다양한 업무가 매우 복잡하게 진행되어 자칫 중

요한 부분을 놓치게 될 수도 있으므로 명확하고 완벽한 업무의 수행을 위해서는 업무 절차가 안내된 가이드라인에 따라 수행하는 것이 매우 중요하다고 볼 수 있다. 예컨대, 전시사업 관련 업무 수행 절차에 대해 상세하게 설명해 보도록 하겠다.

미술관의 업무 수행의 절차를 체계적으로 관리하면, 근무자들의 업무 처리 프로세스의 효율성이 높아지며 투입 시간이 단축되며, 업무 유형별 체계 확립을 통한 결과산출물의 다양한 데이터 누적 및 전자문서 관리를 통해 소모성 관리 비용 절감이 가능하다. 필자는 2년 전에 S 미술관의 업무 표준화 및 합리화를 통한 문서관리 업무, 소장품 관리업무, 작가 관리업무, 교육 관리업무, 웹페이지 및 모바일 콘텐츠 서비스 관리 업무 등을 재설계하면서, 이를 통해 업무에 대한 신속성, 효율성이 높아진 것을 확인할 수 있었으며, 체계적인 미술관 정보화 환경 개선에 대한 방향을 설정할 수 있었다.

미술관에서 발생하는 많은 업무 중에서 기능별 업무 중요도를 살펴보면 다음과 같다. 미술관 주요 업무가 전시 및 교육 영역에 비중이 높기 때문에 본 저서에서는 출판 및 수집, 보존업무, 연구(R&D) 업무는 기본 영역 중점으로만 분석하였다.[34] 전시 업무의 경우 1순위는 홍보와 마케팅 업무, 2순위는 주요 목표 및 전략 수립업무, 3순위는 섭외 · 계약 · 보험 · 관련 · 업무, 4순위는 오프닝 개막행사 업무의 순서로 나타났다. 5위는 도록 및 디자인 제작 업무로 파악되었다. 이는 주로 업무의 업무 투입 및 진행 시간이 비교적 길고, 양과 질적인 측면에서 많은 것들을 요구하고 있는 업무들이었다. 교육업무의 경우 1순위는 교육 기획, 2순위는 교육 준비, 3순위는 학사행정, 4순위는 재무행정, 5순위는 강의 평가 및 피드백 관리로 나타났다.

34) 미술관의 ERP 설명에서 첨부된 p.55 각주34)번 참조. 2020년 11월 미술관 관계자들의 근무 실태 관련 자문회의에서 집계된 결과이다.

[표 10] 전시 및 교육 학예업무 중요도 순위(중분류)

순위	전시 업무	순위	교육 업무
1	홍보, 마케팅	1	교육 기획
2	주요 목표 및 전략 수립	2	교육 준비
3	섭외, 계약, 보험 관련	3	학사행정
4	오프닝 개막행사	4	재무행정
5	도록 및 디자인 제작	5	강의 평가 및 피드백

전시 업무에서 마케팅과 홍보 업무가 1순위로 중요하다고 평가되는 이유는 우수한 작가, 멋진 작품, 큐레이터의 탄탄한 기획력 등이 완벽한 구조를 이루면서 전시회를 준비한다고 해도 막상 언론과 대중들에게 매력적인 마케팅과 대외적인 홍보들이 효과적으로 전달되지 못한다면 성공적인 전시 성과를 거두기 어렵기 때문이다. 때문에 큐레이터들은 전시의 주요 목표 및 전략 수립보다는, 의외로 홍보와 마케팅, 그 안에서 이루어지는 후원과 협찬을 우선순위로 두면서 항상 고민하는 것이다. 한편, 교육업무는 기획단계를 가장 큰 중점으로 두는데, 이는 교육 프로그램, 워크숍, 세미나 등을 주최하고 운영함에 있어, 교육의 궁극적 목적과 참여자 대상들을 섬세하고 꼼꼼하게 체크해야 제대로 형식을 잘 갖춘 교육 사업으로 이어지므로 첫 단추를 잘 끼워야 한다는 사명으로 기획단계부터 철저하게 준비작업에 들어간다. 교육의 준비단계와 각종 학사행정 등이 다음 순위를 차지하고 있으며, 재무행정이 곧바로 4순위를 차지하는 이유는 교육 프로그램 중, 체험학습 프로그램의 경우 재료비와 교구 샘플 제작비, 임차비 등이 무수히 많은 세부 산출 항목들로 구성되기 때문에 예산 운영과 최종 정산 작업이 쉽지 않으므로 교육 전담 학예사, 즉, 에듀케이터가 긴장하여 처리하는 업무이기도 하다. 강의 평가와 참여자 의견 피드백 또한 철저하게 잘 분석하여 관람객과 교육 참여자들의 바람 및 만족도를 잘 파악해야 할 것이다.

업무개선을 위한 요소

　미술관을 관리하고 경영한다는 의미는 또 다른 말로 '미술관의 업무 프로세스(Task Process)를 관리'한다고 할 수 있다.

　미술관의 4대 기능에 따라 미술관의 업무를 되돌아보면 전시, 교육, 출판, 연구와 보존이라는 복잡하고 다양한 단계별 업무들이 있다. 따라서 이러한 업무를 담당할 큐레이터가 독립적으로 필요하며, 해당 업무를 체계적으로 분류하여 관리할 필요성이 있다. 학예업무는 미술관의 기능, 조직, 인적 자원을 고려하여 구분할 필요가 있으며, 본 저서는 전시, 교육, 출판, 웹/모바일 콘텐츠, 수집자료 관리 등의 업무로 범주를 정하여 중소규모의 미술관에서의 반드시 수행되는 필수 업무구조를 분석하였다.

　미술관에서의 업무개선을 위해서는 정확성, 신속성, 간편성 및 경제성이 필요하다. 이 중에서 가장 중요한 것은 업무의 '정확성'이며, 미술관의 근무 인원이 적을 시 업무의 신속성 또한 중요한 요소로 작용할 것이다. 그러나 현재 미술관 내에서의 업무 처리를 살펴보면 방대한 업무자료의 관리가 허술하고 이중적으로 이루어지는 비효율성을 발견할 수 있다. 미술관 업무개선을 위해 가장 필요한 것은 업무 프로세스의 체계화와 업무환경 개선이다. 부서 간 협력과 경험 및 노하우 축적 또한 중요하다.

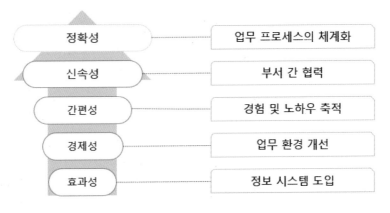

[그림 09] 미술관 업무의 개선을 위한 우선순위 및 필요 조건

WBS를 사용하자.

"WBS, 무슨 단어일까? WBS는 업무구조를 나누고 체계화하는 작업이다. 미술관의 전문 학예인력은 소수 정예로 구성되어 있다. WBS를 통해서 미술관과 업무를 최적으로 합리화 한다면 정시퇴근이 가능할 것이다."

미술관 업무를 좀 더 체계화시키기 위해서는 '작업 명세 구조도(WBS; Work Breakdown Structure)'를 사용하는 것도 효율적인 방법이다. WBS는 업무의 세분화 구조, 업무의 분할 구조, 업무분류 구조, 계층 분할 구조, 작업 상세 구조, 업무의 작업 목록 등으로 부르기도 한다. 다시 말해, "업무에 대한 프로세스 순서 구조도"이며, 업무 계획 수립에 적용되는 일종의 작업 분해 체계로서 학예업무들을 단계별 순차적으로 수행하기 위한 기본 단계라 이해하면 되겠다. 이는 일을 세분화하고, 일정을 계획하며 담당자별로 역할 분담을 하는 일련의 작업을 지칭하며, 프로젝트의 목표달성을 위해 필요한 활동들과 세부적인 업무를 각각 배분하는 작업이다. 미술관에서는 각 파트별 학예업무들의 세부 구성 요소들을 계층 구조로 분류하였고, 전시나 교육(또는 연구 프로젝트) 작업을 관리하기 쉽도록 구체적인 업무 명세로 세분화하여 부서별 담당자들이 분명하게 구분되도록 업무를 나누는 구조를 의미한다.[35]

따라서 WBS를 이용해서 해야 할 일(to-do list)을 정의하고, 일의 성격을 이해해야 한다. 이러한 WBS 형식의 작업은 업무의 일정, 예산 자원에 관한 실행 계획의 기초가 될 수 있다. WBS는 미술관 업무를 재설계할 수 있는 가장 기본적인 수단이 될 수 있다. 체계적으로 작성된 WBS는 진행에 따른 업무 일정을 계획하고, 자원을 배정하고, 예산을 산정하고, 위험(Risk) 관리 계획을 세우는 용도로 사용된다. 모든 업무가 WBS를 토대로 이루어지기 때문에 WBS가 체계적이고 합리적이지 못한 경우에는 모든 영역에서의 업무 관리가 효과적으로 진행될 수 없다. WBS를 통해서 얻어지는 효과는 다음과 같다.

35) 소프트웨어 공학 분야에서 통용되는 명칭으로, '컴퓨터 인터넷 IT 용어 대사전', '국방과학기술연구사전'의 WBS 정의 내용을 일부 참고하여 본 저서에 맞게 재구성하였다.

첫째, 잘 설계된 WBS는 객관적이고 합리적인 업무의 기간과 작업량을 산정하기 위한 중요한 토대가 된다. 여기서 '기간'이란 업무(works)를 중심으로 소요되는 시간의 범위이며, '작업량'이란 시간(hour)을 중심으로 실제 투입되는 자원의 양을 의미한다.

둘째, WBS는 업무에 대한 논리 관계를 파악할 수 있다. 업무를 세부 작업으로 분류하면, 각 사항들의 필요충분 관계와 다음 단계에 이어지는 상호 관계를 파악할 수 있다. 이렇게 함으로써 업무 일정을 신속하게 체계화할 수 있다. WBS는 조직 구조도와 유사하며, 서로 다른 업무들 간의 계층 관계를 손쉽게 파악할 수 있다.

셋째, 업무를 효과적으로 통제할 수 있다. 업무의 진행 상황을 추적하여 완료/반려 업무를 평가하고 제어하도록 유도할 수 있다. 관리 가능한 업무 단위(manageable segment)로 정리하므로 필요한 사항을 빠르게 추출해 전체 업무의 흐름을 효과적으로 조정할 수 있다. 업무공유 단위가 간소화됨으로써 팀 간의 의사소통이 명쾌해질 수 있으며, 작업 단위별로 비교와 판단이 가능해진다.

넷째, 자원을 배정하고 책임구조를 명확하게 할 수 있다. WBS는 업무에 참여하는 인적 자원을 배정하고 책임의 권한과 담당을 분명하게 정할 수 있기 때문에 단위작업 기준의 책임자와 적임자를 배정함으로써 업무에 대한 의사소통과 책임구조의 체계를 마련할 수 있게 된다.

다섯째, 업무에 대한 예산 및 원가를 예측할 수 있다. 이는 해당 업무들에 필요한 비용을 산정함에 효과적이며 진행 상황에 따른 지출 현황을 집계할 수 있다. 업무 관리는 비용이 투입되는 작업들의 주요 현황을 관리함으로써 실행된다.

여섯째, 산출물 및 문서를 손쉽게 관리할 수 있다. WBS는 업무와 관련된 산출물 관련 또는 보고/전달을 위한 문서를 효과적으로 관리할 수 있다. 즉, 대상이 될 수 있는 업무의 문서화와 디지털 시스템화를 가능하게 한다.

업무개선을 위한 성공 요인

미술관 경영혁신을 통해 미술관의 성공적인 비즈니스 모델이 수립되기 위해서는 '미술관의 업무혁신과 통합'이 이루어져야 한다. 미술관 업무의 재설계는 미술관의 혁신이며 업무 접근성의 의식개혁이므로 단지 업무에 필요한 기본 클라우드 서비스나 DB 정도의 물리적인 전산시스템만 구축하려고 한다면 실패될 것이다. 따라서 미술관의 업무혁신과 통합은 각 미술관의 상황과 특성을 파악하여 이를 적용해야 할 것이다. 본 연구에서는 미술관의 업무개선을 위한 몇 가지 성공 요인을 제안하였다.

첫째, 미술관 관장의 혁신적인 리더십과 트렌드 이해에 대한 적극적인 의식이 필요하다. 성공적인 업무 재설계를 위해서는 CEO가 되는 미술관 관장의 의지와 최신 산업 및 기술 트렌드에 대한 민감한 관심, 시대의 흐름을 잘 읽는 혁신적인 리더십이 매우 중요한 역할을 한다. 대개 관장은 미술관 조직에서 가장 연령대가 높은 경우가 많아 청년층 연령대의 학예사(큐레이터, 에듀케이터)와 연수단원 간의 '세대차이'가 가끔 작은 마찰을 가져오기도 하는데, 시대가 변하고 새로운 정보들이 무한하게 생성되는 만큼 세대 간 갈등을 완화하면서 미술관 구성원들과 최신 트렌드를 잘 반영한 정보교류를 확대해야 한다.

둘째, 학예연구실 중심의 업무시스템이 필요하다. 미술관의 핵심은 학예연구실이다. 따라서 학예연구실의 업무개선이 가장 필요하다. 업무의 특성상 전시를 기획, 진행하는 큐레이터의 업무시스템을 중심으로 진행되어야 한다. 업무 흐름에 대한 큐레이터들의 충분한 숙지가 업무를 개선하는 데 있어서 가장 중요한 핵심 요소가 될 것이다.

셋째, 미술관 업무 재설계를 위해서 도입 기간이 길어짐으로써 발생하는 추가적인 비용과 초기에 설정한 목표를 다시 수정해야 하는 손실이 발생하므로 업무 재설계는 단기간에 효율적으로 이루어져야 한다.

넷째, 신속한 의사결정이 요구된다. 미술관 업무의 결재 단계 단순화가 절대적으로 필요하며, 큐레이터의 주요 업무가 다양하고 복합적이기 때문에 빠른 의사결정이 수반되어야 전체 팀원들의 업무 효율성을 높일 수 있다.

다섯째, 반복적인 교육 및 훈련과정이 필요하다. 국내 국공립미술관 및 등록사립미술관에 근무하는 모든 전문 학예인력들은 문화체육관광부가 지정하는 기간 내에 자신의 수준과 업무 분야에 맞는 연수 과정을 의무적으로 참석하도록 규정하고 있다. 오프라인 현장 워크숍은 국공립 박물관과 미술관 등에서 대형세미나실에 집결하여 2~3일 정도 진행되고, 온라인 연수도 1인 2개 이상의 전문강좌를 수강하고 이수해야 지속적인 근무가 가능하다. 이처럼 업무 재개선을 위해서는 전문 훈련과 교육이 반복되어야 한다. 성공적인 업무 재설계를 위해서는 미술관 구성원이 실제로 업무에 필요한 지식을 신속하고 정확한 내용들로 충분한 지식을 습득하는 훈련이 동반되어야 한다.

여섯째, 미술관 업무에서 가장 필요한 것은 유연성(flexibility)이다. 이는 대부분의 창의적인 기획과 제작을 함께 수행하는 업무 집단에서 찾아볼 수 있는 특성이다. 예를 들면, 안정적인 전시회 운영에 필요한 최소의 직원이 정규직원으로 상근하면서 전시 프로젝트의 내용이나 성격에 따라 다양한 분야의 전문가와 협력하여 전시 업무를 수행하는 형태를 의미한다. 현재 국내 대부분의 미술관에서 유연한 조직 운영 방식을 채택하고 있고, 각 분야의 전문가와 교류하면서 계약직이나 임시직 인력의 도입도 병행하고 있다. 이들은 대개 박물관학, 예술경영, 미술사학, 문화예술학 관련 전공 이력을 가지고 있거나, 다년간 박물관 또는 미술관에서 자원봉사 및 실무연수 등의 경험이 있는 인력들이 참여하는 경우가 많다. 전시 기획 전담팀이나 조직의 구성은 전시회의 성격과 규모에 따라 달라진다. 전시회 규모가 커질수록 해야 할 일들이 워낙 많아지므로 집중 전담자 또는 부서별 조직이 있어야 한다. 예를 들어 비엔날레나 아트페어 등은 외부 용역업체와 단기간 협약을 맺어 공동으로 진행되기도 한다.

결론적으로 미술관 업무개선은 아래와 같은 기대성과를 가져온다.

- 업무 처리 시간 단축 및 업무 투입 및 진행시간 단축
- 업무별 이력 체계 확립을 통한 관련 산출물의 정확도 향상
- 업무 처리 능력 향상을 통한 문서관리 비용 절감과 인건비 절감
- 업무 표준화 및 합리화를 통한 관리업무의 신속성, 효율성 증대
- 미술관 경영혁신 가속화 및 조직의 유연성 증대

제2장: 미술관 전시, 큐레이터의 고생과 땀

"큐레이터들의 고생과 땀의 결실은 멋진 전시회가 된다."

미술관 방문을 자주 하지 않은 일반 대중들은 미술관이 연중 내내 유명한 작가들의 높은 가격의 작품이 전시된 장소쯤으로 생각하는 경우가 많다. 그러나 신진작가들의 작품들도 있고, 잊혀가는 유물이 전시되는 경우도 많다. 가장 화려하고, 아름답고, 멋진 미술관의 이벤트는 전시이다. 드라마를 보면 우아함의 대표로 미술관의 큐레이터가 자주 등장한다. 그러나 이렇게 화려하고 멋진 이미지 뒤에는 큐레이터들의 고생과 땀이 있다. 큐레이터들이 해야 할 업무들은 실로 많다.

본 장에서는 반복적으로 발생하면서 상호 긴밀한 관계를 가지는 전시의 기획과 진행업무를 통합적으로 처리하여 체계적이고 효율적으로 진행하는 방법에 대해서 알아볼 것이다. 우선, 전시의 기획 및 진행에 수반되는 업무 프로세스를 알아보기 위해서 미술관 전시의 특성을 정리하였으며, 큐레이터를 포함한 미술관 인력들의 역할을 고찰해보았다. 더불어 전시 기획 및 진행에 필요한 업무들을 기획-준비-전개-진행-반출-사후관리 등으로 각 단계별 중심으로 살펴보았다. 본 내용은 미술관 전시 기획 및 학예업무 추진의 효율성을 최적화하는 데 도움이 될 것이며, 동시에 미술관 큐레이터를 꿈꾸는 많은 이들에게 좋은 실무 가이드가 될 것이다.

1. 미술관의 핵심, **전시 기획**

2. 전시 준비, **전시회를 만들어가는 과정**

3. 전시 D-day, **화려한 오프닝과 폐막의 피날레**

1. 미술관의 핵심, 전시 기획

전시라는 행위는 선사시대에 특정한 장소에 돌을 설치하거나 기둥을 세워 신의 표상으로 표현한 것에서부터 시작되었다. 이처럼 전시란, 의도적으로 시각적 이미지를 특정 공간에 보여주는 행위로 보여주고자 하는 개념과 사물을 선정하고, 다채로운 설명 및 전시 방식을 통해 새로운 지식과 경험을 대중에게 제공하는 것이라 말할 수 있다. 따라서 전시는 전달하고자 하는 명확한 주제와 이야기가 있어야 하며 대중에게 이해하기 쉽고 명확한 언어로 전달되어야 한다. 다시 말해서, 전시는 작가들의 손을 통해 작품으로 재구성하고 동시에 전시 기획자의 연출을 통해 표현하는 것이라 할 수 있다. 또한, 전시를 관람하는 대중의 감각, 감정에 개입하는 행위이며 이를 통해 새로운 사유, 새로운 감각을 가지게 한다.

미술관 전시는 전시 기간, 작가(들)의 참여 방식, 전시 공간 활용특성 등에 따라 구체적으로 분류하면 상설 전시, 특별기획 전시, 대관 전시, 초대 전시, 순회 전시 등이 있다. 이외에도 회화, 조각, 설치미술, 공예처럼 전시 대상을 중점으로 전시하는 실물 전시와 달리, 웹이나 모바일 전시 어플리케이션, VR/AR 기반의 실감형 가상 콘텐츠에 중점을 둔 '플랫폼 콘텐츠 전시'가 있다. 국내 미술계에서는 첨단기술 지향 시대에 도래하면서 온라인 전시, 오프라인 현장 전시 등에 대한 공간의 특성과 그 실체의 존재성 문제를 두고, 이것을 '성과의 산물'로 볼 것인지, '형태의 다양함' 자체로 볼 것인지에 대한 논란과 다양한 시각이 있었다.

서서히 온라인 전시 및 스마트 미디어 기반의 가상 전시회 시스템이 구축되는 시점에서, 코로나19(COVID-19) 이슈는 전시회 오픈 형태의 주요 구성과 공간의 활용 문제에 대해 민감한 화두를 던져주며 웹 갤러리 서비스를 뛰어넘어 VR, AR, MR, 등의 획기적인 문화기술 기반의 미술관 전시 패러다임을 급속도로 바꿔놓았다.

전시는 일종의 '소통'의 한 방법이라 볼 수 있다. 작가들은 정보를 보내는 쪽이며, 관람객은 정보를 받는 쪽이라 할 수 있다. 작품은 전달 수단으로 사용되고, 전시장은 작가와 작품을 진열하여 보는 것이다. 큐레이터는 단순히 소장품을 임의로 진열하는

것이 아니라, 전시물과 전시 컨셉, 공간이 주는 스케일 등에 의해 분류하여 설치해야 한다. 따라서 미술관 정보의 특성에 따라 주제 전시와 교육 전시로 나뉘며, 전시의 공간을 기준으로 실내전시, 야외전시, 순회전시 기준으로 나뉘며, 전시작품 특성과 성격에 따라 상설전시, 기획전시, 특별전시 등으로 구분된다. 특히 스마트 미디어와 첨단기술이 다각적으로 응용되고 빠르게 변모하는 이 시대를 살아가는 전시 기획자는 미디어를 통해 정보를 습득하는 관람자에게 흥미와 관심을 끌도록 호기심, 즐거움, 감동, 사회적 시사점 등을 훨씬 생동감 있게 전달할 수 있는 전시 방법을 꾸준히 개발해야 한다. 최근에는 종래의 평면적인 전시에서 첨단 미디어, 인공지능 기술, 반응형 센서 기반 관람객 인식 시스템 등을 이용한 동적이고 입체적인 전시가 시행되고 있다. 이러한 전시는 작가가 만들어낸 작품(예술품), 작품을 연구 분석하는 전시 조직(큐레이터 팀), 작품이 설치 및 진열되는 전시장(공간) 그리고 작품을 감상하는 관람객(참여자)으로 이루어져 있으며, 이들이 서로 유기적으로 연계된 복합적인 활동의 산물이 바로 '전시'이다.

전시가 기획되고 진행되어 최종적으로 개막식을 통해 관람객들에게 선보이기까지는 수많은 사람의 노력이 있어야 한다. 작가와 작품의 선정, 구매 및 대여 업무, 후원 및 협찬 물색, 전시 홍보, 디스플레이 방식과 조명 셋팅 등, 다각도로 신경 써야 할 문제들이 무수히 많다. 이렇게 많은 일들은 대부분의 개인 사립미술관이나 소규모 갤러리에서는 3명 내외의 정도 소수의 인력으로 처리하고 있기에 적정 업무를 분담하여 더욱 효율적으로 일을 진행하게 해야 할 필요가 있다.

전시는 미술관의 핵심 업무이며 미술관 전체 업무 내에서 상당한 주요 영역을 차지한다. 미술관의 설립목적과 방향성에 따라 차이는 있지만, 보편적으로 전시 관련 업무가 미술관에서 운영되는 업무의 90%를 대부분 차지할 수도 있다.

본 저서에서는 기획, 준비, 전개, 전시, 반출의 5단계의 영역을 중심으로 전시 업무의 프로세스를 정리하였다. 상설 전시 또는 대관 전시의 경우는 전체적인 업무 흐름은 같지만, 대상 단위업무가 기획전시의 60% 영역에서 실행된다고 보면 된다. 상설전의 경우는 이미 미술관에서 보유하고 있는 소장품들을 중심으로 다루기 때문에 작가 섭외

나 작품 포트폴리오 점검의 단계가 어느 정도 간소화되며, 대관전은 개인 작가 또는 예술단체[36]가 이미 사전에 계획하고 있는 전시 준비 사항을 미리 갖추어 제안하는 경우들도 있으므로 준비 및 전개 과정에 상대적으로 적은 시간이 소요된다.

전시 프로젝트의 초기 단계에서 가장 중요한 업무는 기획단계이다. 이 단계에서 전시회 개최 주요 목표, 업무분담 계획, 업무 추진과정 세부계획, 진행 일정표, 예산편성, 전시 평가 기준, 전시 프로젝트 보고서 양식 등을 결정하게 된다. 전시 기획은 "왜 이 전시회가 필요한가? 체계화된 프로세스를 어떻게 도입할 것인가? 전시를 과연 어떻게 성공적으로 수행할 것인가?" 등을 구체적이고 객관적인 표현으로 문서화 하는 작업이 반드시 수반된다. 준비단계에서는 전시회를 시작하게 된 계기와 동기를 검증하고 전시회 소요 비용, 소요 기간 및 데드라인 시간 체크, 세부 업무 담당 지정 및 범위, 필요한 학예인력 및 보조 투입인력 인원 등을 문서로 작성하여 구체화 시키는 것을 의미한다. 다음으로 전시 전개 프로세스는 계약 관련 업무, 작품 운송업무, 디자인, 마케팅 업무를 의미한다. 전시 전개 프로세스에서 진행되는 업무들은 전시가 개최되기 위한 필수적인 사항들로 이 단계에서 진행되는 업무들의 진행 상태에 의해 전시회의 성공 여부가 결정된다. 따라서 각 업무에서 차질이 없도록 재차 확인하는 것이 필요하고, 철저하게 준비하여 진행해야 한다. 전시 진행 프로세스는 작품의 설치, 최종 동선 체크를 통한 이상 유무 확인, 전시 및 교육 활동 리허설, 개막(오프닝) 행사 업무로 순차적으로 진행된다.

이렇게 일정 기간 동안 전시회가 운영되면서 다양한 연계 활동들이 진행되고 나면 마지막 폐막으로서 전시회의 긴 여정이 비로소 마무리되는 것이다.

이 장에서는 미술관 전시 업무 중에서 수평적 전시 업무, 수직적 전시 업무의 구체적인 프로세스를 알아볼 예정이며, 국내 사립미술관에서 3인 이내의 소수 인력이 부담을 최대한 줄이고 1인이 담당하는 집중 업무를 중점으로 설명하고자 한다. 특히 단위별 학예업무에 대해서도 세부적으로 설명할 것이며, 이는 10인 내외의 어느 정도 규모

36) 동호회, 작가협회, 예술인 모임, 2인 이상 공동전시를 준비하는 작가들 등, 단체전을 준비하는 이들.

가 있는 기업형 사립미술관이나 국공립 미술관에서 근무하게 될 때, 개인 사립미술관에서 근무했던 학예인력들이 큰 조직으로 구성된 미술관으로 이직하는 상황도 대비하면서 각 부서 간 업무와 개인 간 업무를 유연하게 소화해낼 수 있는 가이드 역할이 되도록 정리하였다.

[그림 10]은 주요 업무분류에 따른 프로세스를 나타낸 것이다. 미술관의 전시 업무 수행에서 주로 다루고자 하는 전제 조건으로는 미술관 내의 조직과 제도, 법규, 관리체계, 업무와 관련된 정보시스템, 직원들의 의식과 가치관 등을 고려하여 구성하였다. 그리고 실무에서 가장 많은 에너지와 창의력을 요구하는 특별기획전을 준비하는 프로세스를 다루면서 주로 기획전시를 준비하는 과정들을 중심으로 설명하였다.

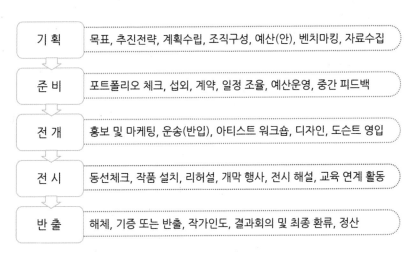

[그림 10] 미술관 전시 업무 5단계 프로세스 구성

좋은 전시회! 합리적인 전시 기획 프로세스

좋은 전시회는 철저한 기획에서 출발하며, 전시 기획은 전시의 개념과 주제를 여러 측면에서 다각도로 바라보고 충분한 사전 검토를 통해 전시 기획의 방향설정을 합리적이고 창조적으로 구상해 보는 과정이다. 미술관에서의 전시 기획은 각 미술관의 미션과 특성에 맞게 주제를 설정하고 준비해야 한다. 미술관은 전시를 통해 대중과 창작자 또는 작품을 통해 만남과 소통을 주관한다. 따라서 미술관의 전시 기획자는 전시에서 보여주고자 하는 것, 다시 말해 전시의 주제를 명확히 선정하고 미술관의 목표와 특성에 맞는 전시를 통해 작품이 갖는 메시지를 정확히 전달할 수 있어야 하며, 관람객이 메시지를 공감할 수 있도록 전시장에 보조 자료를 활용하여 설득할 수 있어야 한다.

전시 기획에서는 기본 계획과 본 계획 두 가지로 나누어지는 것이 일반적이다. 우선 기본 계획에서는 전시의 기간과 장소, 목적과 방법을 결정하는 되는데, 이렇게 전시에 대한 개괄적인 내용을 핵심으로 요약하여 나타낸 것이 전시개요서이다. 전시개요는 전시명, 전시주최/주관기관, 장소, 일시, 참여 작가와 출품작 등 전시에 대한 주요 내용들을 설명함과 동시에 전시 취지와 궁극적 목표, 기대 효과 등을 간략하게 작성한다.

전시 기간은 최소 1년 이전에 여유롭게 결정해야 하는데, 가령, 2023년 5월 20일에 전시를 개최할 계획이 있다면, 2022년 6월부터 해당 전시 기간을 설정해야 한다. 물론 기관의 상황에 따라 전시 일정과 오프닝 시간대는 충분히 변경될 수 있다. 전시 기간을 선정할 때는 계절, 요일, 시기, 장소, 대상자, 다른 행사들과 중복 관계 여부, 준비 기간의 여유 등을 고려해야 한다. 전시 장소의 결정은 전시의 성격이나 계절 등을 고려하여 실내 전시실을 사용할 것인지, 야외 전시실을 사용할 것인지 결정해야 한다. 야외 전시실을 사용할 경우는 주로 입체 작품이 반입되는 상황에 많이 고려되며, 이때 주의사항은 해당 작품의 주요 재질 및 외부 환경에 견디는 견고함 여부(온 · 습도 및 물리적 충격에 견디는 정도 등), 계절 특성, 날씨 등을 반드시 심사숙고해야 한다. 아울러 전반적으로 고려할 사항은 수용 가능한 인원과 면적, 시설(전기, 안전시설, 휴게시설, 화장실, 주차시설, 교통) 등도 함께 고려해야 한다.

전시 관련 업무를 위한 자료를 수집하기 위해서는 기획, 진행, 운영, 평가에 걸쳐 수반되는 업무들이 있다. 전시회는 그 성격에 따라 업무가 다양하게 달라지기 때문에 큐레이터의 유연한 자질이 요구된다. 앞서 언급한 대로 전시 프로젝트의 1차 업무 '계획' 단계에서 가장 중요한 포인트는 '기획'이다. 이 단계에서 전시회를 개최하고자 하는 목표, 업무분담 계획, 업무 과정 진행 계획, 프로젝트 단위 시간표, 예산 운영 계획수립, 프로젝트 평가 기준, 프로젝트 보고서 양식 등을 결정하게 된다.

전시 기획에서 제일 먼저 고려해야 하는 것은 전시목표의 확립이다. 우선 기획전, 상설전, 대관전 등의 전시유형 중 어떤 전시를 수행할 것인지와 대상을 결정하고 그에 따른 목표를 제시해야 한다. 전시의 유형과 미술관의 궁극적인 설립목적이 부합된 전시목표를 설정하고 향후 미술관의 장기계획과 그에 상응되는 부수적 수익 및 정량적 성과들과 그에 대한 평가 결과들을 성취하기 위해 가이드라인을 미리 설정한다. 다음 이어지는 자료조사는 기본적으로 단행본을 중심으로 진행되며, 2차 단계로 일간지, 잡지(매거진), 문화예술기관 관련 SNS[37] 콘텐츠, 각종 영상물(유튜브 및 네이버TV 등)을 비롯하여 타 기관의 관련 전시 도록(소책자 포함) 등을 활용하여 전시 관련 데이터를 수집하고 분석한다. 다양한 매체를 통해 주제와 관련된 지식을 폭넓게 접하고 전시 주제 및 개념, 목표, 전시 취지가 명확히 선정되면 그에 부합하는 작가와 작품을 선정한다. 작가나 작품에 대한 상세한 정보를 얻기 위해서 경우에 따라 작가나 소장기관(소장자), 미술 분야 종사자 등과 접촉을 시도할 수 있다.

특히, 전시는 소장품 및 상설전, 대관전, 개인전, 기획전 등으로 구분하여 진행되는데, 기획전 중에서도 개인초대전, 그룹초대전, 특별전으로 나뉘며, 해당 규모와 전시 흐름의 내용이 다르므로 수집된 자료들을 기반으로 하여 큐레이터들이 준비해야 할 전시사업의 추진전략 수립 및 그 방향성도 민감하게 달라진다. 즉, 작가 자체에 초점을

37) Social Network Services/Sites. 페이스북, 인스타그램, 트위터 등이 있으며, 최근 동영상 콘텐츠 플랫폼 '유튜브(Youtube)' 및 국내 블로그들도 점차 SNS의 역할로 확산되는 추세이다.

둘 것인지(콘텐츠 지향형), 관람객이 좋아할 만한 흥미와 관심사에 우선순위를 둘 것인지(고객 맞춤형), 전시회를 통해 파급될 수 있는 다양한 사업화 확산에 주력할 것인지(파급효과 확산성) 등을 주요 전략 수립 과정에서 확실하게 결정할 수 있어야 한다는 것이다.

[표 11] 전시목표 수립 프로세스

소분류	문서	검토	회의	결재
전시목표 초안 수립 회의			O	O
전시자료 1차 수집	O	O		
전시자료 1차 분석	O	O		
전시사업 추진전략 수립	O	O		O

2단계　　　　　　　　　　전시 기획 사전 회의

이 단계에서 매우 중요한 것은 회의를 통한 객관적 협의 사안들 취합과 문서화 업무이다. 회의와 문서화 업무를 통해 전시회와 관련된 관계자들이 전시에 대한 공통의 인식을 가질 수 있기 때문이다.

전시 기획은 모든 단계에서 검토 과정을 거치며 기획 및 추진전략의 수립과 예산안 편성 등의 과정에서 수차례 수정을 반복하게 된다. 그 까닭은 서문에서도 언급했듯이 미술관의 전시 기능은 교육적이고 흥미로운 문화 소비 활동을 통해 대중의 여가의 질을 향상시키고 예술향유 기회의 폭 확산을 바라는 사회적 요구를 만족시킴과 동시에, 미술관 고유의 성격과 장기계획에 부합되는 전시를 기획해야 하기 때문이다. 사회가 발전하고 생활이 안정됨에 따라 대중은 더욱 다양한 문화생활의 향유를 바라며, 대중의 욕구가 더해감에 따라 전시에서 제공되는 내용에 대한 반응과 요구가 빠르고 직접적으로 드러나게 된다. 따라서 기획하고자 하는 전시의 실제 수요층인 일반 대중들을 성향과 욕구 분석은 기획단계에서 매우 중요하다.

[표 12] 전시 기획 회의 업무 프로세스

소분류	문서	검토	회의	결재
전시 기획 회의			O	
전시개요서 작성(작가, 작품, 일자, 기대효과)	O			O
단계별 세부 일정 문서작성	O	O		
후원/협찬업체 공문작성	O	O		O
최종 전시 기획 회의			O	
주요 실행계획서 작성	O			O

전시기획팀 내부 의견을 수렴하여 목표가 수립되면 전시 테마, 즉 주제를 선정한다. 목표달성을 이루기 위한 전시 주제를 선정함과 동시에 미술관의 특성을 살리고 대중의 욕구를 해소시킬 수 있는 핵심 키워드 선정이 중요하다. 주제 선정은 미리 설정된 타겟에 맞게 정해진다. 그 후에 전시 주제에 대한 철저한 조사 연구와 전문가 자문의 근거를 통한 검증이 뒤따른다. 이러한 과정들은 전시수행 이전에 전시 주제에 대한 사전 지식, 잠재적 고객으로서의 전시 관람객(예상 관람객)에 대한 정보를 풍부하게 갖추기 위한 것이다.

전시 기획안은 작가 섭외와 후원 제안에 중요한 역할을 하기 때문에 상호간 이익에 대한 매력적인 조건들도 중요하지만, 현실적으로 예측 및 실현 가능한 설득력이 있어야 한다. 따라서 이러한 내용이 일목요연하게 정리되어야 하는데, 기획 취지부터 전시 기획자와 일정 및 장소, 참여 작가, 전시 부문, 전시사업 총괄 행사 일정, 주최, 후원 등이 기록된다. 덧붙여 전시 전개 및 실제 실행을 위해 추진전략을 세우는 과정이 필요하다. 추진 방법에 대한 세부 내용을 계획하고 검토해야 하며 추진 일정도 정한다. 추진계획이 잡힌 후에는 최종 사업성을 검토하고 최종적으로 실행계획서를 작성한다.

전시회 규모, 작가 및 작품선정, 부대 사업 수익성 검토, 입장객 인원 예측 및 입장료 계획, 전시 타이틀(전시제목), 전시 아이덴티티 등이 결정되었다면 간략한 개요서를 작성한다. 개요서의 특별한 형식이 있는 것은 아니지만 각 미술관 기관마다 지닌 기본 양식에 맞추어 작성하면 된다.

미술관은 기획의 단계에서부터 미술관의 특성과 대중들의 요구를 제대로 파악하여 기획 초안에 반영할 필요가 있다. 이는 미술관에 대한 사회적 요구와 그 역할이 분명하므로 이를 간과할 수 없는 부분이다. 특히, 소장품 및 상설전의 경우에는 우선으로 필요한 자료가 소장품에 대한 기록이다. 박물관이나 미술관에 어떠한 소장품이 어떤 형식으로 얼마나 소장되어 있는지를 파악하고 있어야 전시를 기획하고 구성할 수 있기 때문이다. 그 자료를 토대로 작품을 분류하고 관리, 보존한다.

대관전의 경우는 작가의 이력이나 포트폴리오를 첫 번째로 검토해야 하며, 계약서 양식이나 각종 규정 안내문 등의 자료가 준비되어 있어야 한다. 반입·반출증, 출품증명서, 각종 동의 및 협의서 등과 같은 서류 양식은 대관전이나 개인전, 기획초대전, 특별기획전과 같이 미술관 외부의 작품을 전시할 경우 공통적으로 모두 필요하다. 미술관의 자체적인 특별기획전 준비단계에서는 앞서 제시된 작가 이력, 포트폴리오, 계약 관련 모든 사안들이 미술관 전시부서에서 직접 관리되므로 대개 '전시 준비(2단계)'에서 집중적으로 다루게 된다.[38] 대관전은 전시계약을 미리 요청한 작가 개인이나 외부 단체팀에서 사전에 계획된 전시기획서가 이미 마련된 상태에서(외부에서 들어오는 당사자들이 이미 마련한 상황) 미술관은 공간을 빌려주는 역할에 중점을 두기 때문에 '전시 기획(1단계)'과 '전시 준비(2단계)'의 상황이 학예업무 진행 특성에 따라 조금씩 다르다.

특히, 기획전을 진행하게 될 때, 전시의 내용을 풍부하게 만들 수 있는 충분한 자료조사가 이루어져야 하는데 이는 그 내용에 따라 1차, 2차, 3차 각 단계별로 자료수집이 모두 이루어진다. 기본적으로 집중 조사(Research) 개념의 자료수집이 주로 이루어지며, 2차적으로 전시 동향을 살펴보는 시장조사 개념의 동향자료 수집이 이루어질 수도 있다. 작가 섭외는 타 미술관이나 갤러리 등의 전시를 관람하거나 해당 전시 도록, 미술 전문정보 웹사이트, 도서, 작품집, 정기간행물(잡지류 및 특별발행 정보지) 등을 수집하면서 얻어지기도 한다.

38) 본 저서에서는 작가 15인 이상을 섭외하는 미술관 특별기획전 준비 과정에 초점을 두고 **1단계:전시 기획**과 **2단계:전시 준비 과정**을 나누어 설명하고자 한다.

전시 실행계획서는 목표한 전시의 마스터플랜이며, 전시 업무를 추진할 때 단계별로 필요한 모든 사항들을 담은 가이드라인이다. 전시회의 기획 배경, 기본 전시개요, 주요 전시구성 방안, 전시투입 조직구조, 사업예산(경비산출), 단계별 추진 일정 등의 순서로 정리를 하게 된다.

실행계획서의 준비 항목에는 1. **전시개요** → 2. **행사장(장소) 계획** → 3. **전시계획** → 4. **행사계획** → 5. **홍보계획** → 6. **예산계획** → 7. **운영계획** 등으로 순서를 정하면 된다. 앞서 제시된 항목들은 추가로 들어갈 만한 항목들도 일부 보태어 첨가할 수도 있으며, 대개 정부 부처의 국고지원금 예술 사업, 기업 후원 전시 공모사업 등의 기획서 양식에 필수로 들어가는 항목들을 순서대로 나열한 것이다. 전시 실행계획서 내용을 세부적으로 살펴보면 아래와 같다.

우선, 전시의 취지를 설명해야 한다. 이를 위해서 동시대 문화 트렌드를 분석하고, 그에 따른 자료조사 및 아이디어를 수집한다. 또한, 수집된 정보를 바탕으로 유효한 자원들을 통합하는 장단기 계획 등을 세워서 아이디어 채택 시 참고자료로 활용한다. 그리고 이러한 체계적인 정리 과정을 거쳐 전시의 목표, 기획 의도, 주제와 내용을 결정하고, 관람객이 이해하고 감상할 수 있는 전시인지 전시 주제의 현실성 여부를 다시 검토하고 분석한다.

이렇게 전시에 대한 주제와 내용이 결정되면 개발할 전시회의 승인과 일정 수립 및 전시개최에 필요한 자원을 확인해야 한다. 개념 단계 설정이 끝난 후, 실질적인 기획과 전개를 이어 나가는 추진단계에 진입한다.

기획단계에서는 어떠한 관람계층을 대상으로 할 것인지 타겟층(주요 대상)을 설정하고, 전시회의 줄거리, 즉 전시 내러티브(narrative)를 작성한다.[39] 큐레이터, 또는 전시 기획팀은 그 줄거리(내러티브)를 토대로 하여 물리적 전시 공간 구성을 위한 설계에 들어간다. 또한, 전시연계 교육 기획안을 작성하며, 전시와 교육 프로그램을 효율적으로 홍보할 홍보 전략을 참여 대상자들의 문화와 교육 수준에 맞추어 수립한다. 이러한 업무를 수행하기 위해 여러 가지 역할이 필요하다.

큐레이터의 임무는 연구물과 학문적 정보를 제공하고 객관성과 공정성을 토대로 하여 대중들에게 적절하게 추천할 수 있는 작품을 선정하는 것이 주요 역할이다. 교육 전문요원으로서의 에듀케이터는 전시장 설계에 교육적으로 필요한 사항들을 조언하고 전시 공간 순회와 교육 프로그램에 대한 정보 개발, 전시해설사(도슨트)와 안내요원(자원봉사자) 훈련을 맡는 역할을 담당한다. 미술관 디자이너는 전시 주제, 작품, 작가가 의도하는 컨셉 구현, 시각적 표현 아이디어들을 가시적인 정보 형태로 적절하게 연출하는 역할을 수행하며, 전시회를 효과적으로 보여줄 수 있는 구체적인 시각화 작업들을 진행한다. 미술관에서의 디자이너는 전시 정보의 효과적인 전달이라는 책임을 안고 있다. 미술관 디자이너는 전시 디자이너, 시각자료 디자이너 등으로 세분화되며, 전시 디자이너는 대개 실내디자인 및 건축학 전공자들이 많고, 시각자료 디자이너는 시각디자인(특히 편집디자인) 전공자들이 많은 편이다.

기획안의 내용에는 작품의 선정 및 수집, 작품의 소재지를 기재하고, 일정표와 실행 및 소요예산(포장, 운송, 보험), 줄거리와 인력계획, 관리 및 정비, 스케줄, 홍보 전략 및 마케팅, 설계도면과 모형도, 교육 목표와 계획 등이 모두 포함되어야 한다. 한편, 전체적인 전시 기획안이 마무리되면 최종적으로 기획의 종합적인 재검토가 진행되면서 전시 실행조직의 내부 회의를 통해 기획안이 검토된다. 그 후에는 2차로 외부 전문가를 초빙하여 자문회의를 개최하여 전문가 자문위원단의 검토가 이루어진다.

39) '내러티브(narrative)'는 사전적 의미로 '묘사', '흐름이 있는 서술' 등으로 정의되며, 전시 내러티브는 관람객이 전시장에 처음 진입할 때, 기획재(큐레이터)가 보여주고자 하는 전시 동선의 흐름과 관람 과정에서 느낄 수 있는 주제의 메시지를 이야기 흐름처럼 유연하게 보여주는 시나리오 같은 개념이다.

전시 실행을 위한 조직구성은 학예업무, 홍보 업무, 전시장 내외 안내 업무, 운송업무, 설치/반출업무, 행정관리업무 등 세부적인 업무에 따라 인력을 확보하고 팀 단위로 구성하여 업무들을 각각 분담해야 한다. 앞서 제시한 항목들은 국공립 미술관들이 대규모 조직으로 편성된 조건들을 토대로 하여 각각의 팀 구성으로 짜여진 업무들이지만, 국내 소규모 개인형 사립미술관은 큐레이터 1인이 2~3개 영역을 맡아 동시 진행해야 하는 책임감이 큰 편이다. 일반적으로 전시 담당 큐레이터가 주요 학예업무, 운송 체크 업무, 행정관리 등을 관리하며, 통상적으로 2년차 이상의 준학예사 또는 정3급 학예사 이상의 큐레이터들이 복합적으로 이 업무들을 담당하고 있다. 교육 영역을 책임지는 에듀케이터도 학예업무를 병행하여 진행하며, 교육 담당 업무를 총괄적으로 맡고 있으므로 전시장 안내 관련 업무도 함께 진행하고 있다. 전시해설사(도슨트)를 훈련시키는 교육, 일반 안내요원 자원봉사자들의 사전교육도 에듀케이터가 주로 담당하는 편이다. 홍보 업무는 전시/교육/이벤트/체험활동/각종 공모 활동 등을 포괄적으로 담고 있으므로 각 해당 부서별로 담당자 1인을 지정하여 집중적으로 처리한다. 설치/반출 관련 업무는 대개 전시 큐레이터가 담당하며, 작품 사이즈가 매우 크거나 작품들이 대량 반입되는 경우는 전시해설사[40]와 자원봉사자들이 특정 요일에 당번제를 지정하여 큐레이터를 함께 도와 작품의 반입/반출을 돕는 역할을 병행하기도 한다.

40) 전시해설사는 전시회가 오픈되기 최소 2~3개월 전에 선발되는데, 이들은 수준 높고 풍부한 지식을 바탕으로 작품 해설을 진행해야 하므로 해당 전시에 출품되는 작품 특성, 작가의 프로필 등을 정확하게 파악하고 있어야 한다. 필자는 미술관 도슨트로 활동할 때, 작품반입을 돕는 자원봉사도 함께 참여했으며, 반입되는 작품을 처음으로 맞이하는 호기심, 설레임, 반가움 등이 주는 강렬한 첫 인상은 훗날 전시회가 진행되는 동안 관람객에게 효과적인 전시해설을 전달하는데 소중한 경험이 되었다.

[표 13] 전시조직 구성 업무 프로세스

소분류	문서	검토	회의	결재
전시 실행조직 구성 회의			O	
홍보, 안내, 운송, 설치, 관리 업무분담			O	
조직구성 체계도 작성	O			O

4단계 전시 예산안 편성 업무

예산안 편성은 예상되는 지원 교부금, 지출, 기타 수입 부분을 설정하고 입장료를 책정하는 것이다. 이 모든 기획은 회의를 거쳐 결정되며, 공식적인 기록을 통해 기획서로 작성된다. 전시의 모든 단계에 들어갈 예산을 결정해야 한다. 세부 항목들까지 구체적인 비용을 산정하고, 출처 조사와 기금을 충당해야 하며, 예산 수립을 하고 임무를 지정하는데 있어, 시간(전시 준비에 소요되는 기간, 실제 전시 기간, 전시 종료 후 철수 기간), 투입인력(준비 요원, 진행요원, 철수요원 등), 자금, 등의 3요소를 특히 잘 고려해야 한다.

전시 규모의 정도에 따라 어느 비용의 수준으로 전시를 진행할 것인지도 예산을 결정하는데 고려해야 할 사항이다. 얼마만큼의 사업경비 협의를 하느냐에 따라서 전시장의 크기나 추진조직의 인적 구성이 달라질 수 있기 때문이다. 충분한 내부 조정, 후원 및 협찬사와 협의를 통하여 최종 예산 비용을 집계하고, 사용 출처 설정 및 확보에 있어서 지속적이고 정기적인 기금 조달을 위한 명확한 회계체계를 마련해 두어야 한다.

[표 14] 전시 예산안 편성 업무 프로세스

소분류	문서	검토	회의	결재
국고지원금/지방비/후원금/자부담 배분	O	O		O
예산안 편성	O		O	O
예상 지출경비, 수입경비 설정			O	
예산 계획서 작성	O			O

국고지원금 및 지방기금 등으로 100% 운영되는 무료 전시일 경우, 손익분기점을 넘겨야 하는 이윤 창출 사업성이나 입장료 수익 등에 부담감이 비교적 적은 편이지만, 많은 자금이 투입되는 개인 사립미술관의 유료 전시는 자부담 비율에 따라 사업성의 판단이 대단히 중요하다. 대개 사립미술관들은 10~30%의 자부담 예산 비율을 요구받는 국고지원 사업형 전시 공모 프로젝트를 통해 기획전을 준비한다.

전시 수요 대상에 대한 범위가 자칫 좁아지면 장기 계획과 예산 등에서 불합리한 기획이 되어 실질적으로 실행의 어려움이 생기는 경우가 있다. 학예사가 생각하는 전시 수요 대상의 범위와 대중들이 생각하는 전시의 욕구에는 많은 차이가 있다. 결론적으로 다양한 욕구와 성향을 지닌 복잡한 대중의 욕구를 모두 충족하기 위해서는 맞춤형 서비스로 기획이 되어야 한다. 예를 들면, 학예사가 기획 컨셉을 설정할 때 대중들을 위해서 전시 감상을 위한 보조적인 역할로 교육 프로그램을 다양하게 제공하는 것이다. 가령, 국립현대미술관에서 이루어지는 특별기획전시는 전시 감상을 돕는 프로그램을 다양하게 제공하고 있다. 도슨트를 통한 전시 설명을 비롯하여 회원들을 상대로 전시 기획자가 직접 전시 설명 서비스를 제공한다. 또한 '작가와의 대화'라는 프로그램을 통해 작가의 이야기를 직접 경청함으로써 감상자의 이해를 높여주는 효과를 가져오기도 하며, 어린이와 청소년을 대상으로 하는 전시 감상 교육 프로그램도 운영하고 있다. 이러한 기획의 장점은 실수요자(적극적 참여자)가 자신에게 적합한 서비스를 선택적으로 취하여, 만족스러운 미술관 경험과 전시 관람의 감성적 효과를 성취할 수 있다는 데에 있다. 이러한 요구사항으로 인해, 최근에는 전시와 교육을 같이 수행하는 전시기반 교육, 교육기반 전시 등이 진행되고 있다. 물론 전시와 교육을 같이 수행한다는 것은 예산안을 기준으로 설정을 해야 한다. 결론적으로 공통된 주요 특징은 다양한 방면으로 분석된 철저한 연구를 거쳐 예산안에 맞는 탄탄한 전시기획서가 작성되어야 한다. 이는 미술관의 핵심 기능인 전시의 수행을 원활하게 하며 실패의 위험률을 떨어뜨리고 착오를 최소화해서 성공적인 결과를 가져올 수 있게 한다.

"전시의 성공은 예산안에 맞는 전시를 기획하는 것이다."

전시사업은 큐레이터의 창의적인 주제 설정과 아이디어 모색에서 출발하며, 다양한 구성원들의 전문 역할들이 적절하게 조합되어 각자 자신의 위치에서 최선을 다하며 전시회를 준비하고 개최하는 과정들을 이끌어 가는 프로세스를 통해 완성도를 높일 수 있다. 특히 큐레이터들은 시대적 흐름과 상황에서 대두되는 각종 사회 문제들, 사회의 중요한 이슈가 되는 주요 동향과 핵심 키워드, 세대별로 뜨거운 관심을 불러일으키는 특별한 신조어와 그 의미들, 잊고 있던 지난날의 역사적 사건 되돌아보기 등으로 자신의 색깔이 분명한 특별기획전 등을 개최하기 위해 많은 자료들을 모으려고 노력한다.

가끔 사회 이슈나 최신 트렌드의 키워드, 최근 주목받는 사회문제, 특정 문제로 파장이 확산되는 사회적 흐름과 동향 등을 파악하려다 보면 큐레이터들의 공통 관심사는 종종 비슷한 컨셉의 전시 기획안을 작성하면서 A 미술관과 B 미술관의 기획전 주제가 매우 유사하게 겹치는 경우들도 아주 드물게 있다. 물론 전시 기획의 세부적인 준비 과정과 작가 섭외의 방향성에 따라 A전시와 B전시는 해당 큐레이터들이 각각 제시하는 전시 기획 의도와 도록에 싣는 전시 서문(프롤로그)이 각자 독창적인 방향성으로 일부 차별화되어 있지만, 관람객들이 전시 제목과 대주제(Main Theme)를 표면적으로 접할 때에는 똑같은 전시를 왜 두 개의 기관이 나눠서 하는가 라는 오해의 소지를 일으킬 수 있다. 각 기관의 큐레이터들도 서로 누군가 자신의 아이디어를 도용하거나 일부 베낀 것이 아닌지 민감한 눈치싸움과 불필요한 의심을 불러올 수도 있기 때문에, 벤치마킹은 단순히 기존의 유사 정보들을 많이 모으고 여러 건을 비교해보는 정도로 그치는 것이 아니라 넓은 콘텐츠 확보 채널들을 활용하여 최대한 많은 지식을 모으고, 그 과정에서 세부주제와 소주제 등이 어떻게 차별화되어 다루어지는가에 대해서도 철저하게 분석할 수 있어야 한다.

[표 15]는 S 미술관 큐레이터가 벤치마킹을 통해 기획전 주제를 설정하고 전시사업을 구상하는 방안들을 목록으로 정리한 것이다.

[표 15] 전년도 및 상반기 전시사업 벤치마킹 및 차별화 방안 모색

소분류	문서	검토	회의	결재
미술관 전시 누적 성과 조사 및 유사 사업 분석	O	O		
미술관의 최근 5개년 전시회 성과 세부 분석	O	O		
기획전 핵심키워드 도출 및 웹/모바일 포털 정보 분석	O	O		
타 미술관(박물관 포함) 발송자료 및 도록, 소책자(팸플릿) 분석		O	O	
타 기관 유사주제 전시회 정보 검색 및 기획 의도 분석	O	O		
기존 전시 정보들 최종 분석 및 추가 아이디어 도출	O		O	O
벤치마킹 분석보고서 작성 및 SWOT 분석 준비	O	O		

[그림 11]과 같이 SWOT 분석은 전시기획시 벤치마킹을 기준으로 강점/약점/기회/위협 요인들을 구체적으로 분석하는 방법이다. 큐레이터가 신규 전시 기획을 실행할 때, 유사 전시사업들과 어떻게 차별화할 것인지, 획기적인 전시 기획안을 작성하고자 할 때, 어떤 점들을 유의해야 할지, 중요한 방향성을 살펴볼 수 있는 좋은 접근방법 중 하나이다.[41]

강점(Strength)
• 가을 시즌을 맞이하여 미술관 문화향유의 기회 확산과 전 연령대 관람 대상의 문화전시 오픈
• '문자'와 '스토리'를 주제로 다루면서 쉽고 부담없는 접근성으로 전개됨

약점(Weakness)
• 기존에 진행된 '문화원형모색 스토리텔링' 전과 완전히 다른 방향성과 독특한 주제 전개 필요
• 당초 20명이 섭외되었던 작가들의 개인 사정으로 5인을 제외한 15인으로 축소됨

문자문화원형 스토리텔링전

• 00월 00일 OO뉴스 주요 특집으로 다룬 "훈민정음 혜례본"의 높은 관심 상승
• 예술경영지원센터 주관 〈미술주간-Museum Week〉 행사 중, '미술관 투어 코스 이벤트'를 통하여 다양한 연령층의 관람객 확보

• 수도권 중심 국공립박물관 특별기획전과 대규모 행사들 오픈에 따른 목표 관람객 확보의 상대적인 어려움(일부 행사 겹침)
• 주변의 OO미술관 9/21 전시 오픈, XX 박물관 9/26 전시 콘서트 오픈, 등의 주요 일정 겹침

기회(Opportunity)

위협(Threat)

[그림 11] 벤치마킹을 위한 전시 기획 SWOT 분석의 사례

41) 필자는 2019년 9월 28일에 서울 소재 미술관에서 특별기획전 "문자문화원형 스토리텔링"의 전시 총감독을 맡아 사업을 총괄 운영하였다. 본 전시는 2019년 11월 30일에 종료되었다.
https://www.imageroot.co.kr/blog/exhibition/문자문화원형-스토리텔링전/?back=ago

2. 전시 준비, 전시회를 만들어가는 과정

전시 기획이 끝나고 전시가 열리기까지 전시를 진행하면서는 홍보 및 마케팅, 프로모션에 주소록, 메일링 데이터, 그리고 협조공문 양식, 제안서양식 등의 자료 작성이 요구되며, 기존에 시행되었던 프로모션 및 협찬사, 후원사 등의 연락 정보와 교류 내역들 등 많은 전시 준비가 필요하다. 전시 기획 단계가 무엇을 어떻게 잘 보여줄 것인가에 대해 고민하고 구체적인 계획을 수립하여 기본 가이드를 잡아두는 단계라면, 전시 준비 및 전개 단계는 기획단계에서 설정된 여러 사안들을 미술관의 실제 공간을 활용하여 구체적으로 만들어가는 과정이라고 보면 된다.

대개 다음과 같은 업무들을 처리하게 된다.

- 전시 기획안 제안 및 적용: 작가 섭외 및 포트폴리오 체크
- 예산 운영 및 일정 조율(날짜, 시간별 일정 타임라인 셋팅)
- 작가 계약 / 작품 대여 / 보험 가입
- 아티스트 워크숍(작가 미팅 및 회의 포함)
- 후원 및 협찬 섭외: 업무 협약 체결
- 작품 수집 및 접수 / 작품 운송 및 보관
- 도슨트 모집 및 훈련: 전시 자료 공유 및 전시해설 교육
- 전시 인쇄물 디자인 및 제작(포스터, 리플렛, 소책자(팸플릿) 등)
- 전시 마케팅(홍보, 광고, 행사 프로모션 등)
- 중간 피드백 리뷰: 준비 및 전개 과정의 흐름상 문제점 분석과 보완

전시 준비 업무 프로세스

　"좋은 전시회를 기억 속에 오래 남기려면 전시도록을 꼭 구매해야 한다.", "전시회가 끝나면 남는 것 도록, 소책자, 리플렛 밖에 없다"라고 공통적으로 많은 이들이 이야기를 한다. 과연 정답일까?

　전시를 준비하는 학예연구실 주최 측, 미술관 방문 관람객들 모두가 한 목소리로 공통된 이야기를 하는 것이다. 그만큼 전시에서 시각적으로 보여주는 다양한 자료들과 전시 공간 현장에서 보여주는 시각 아이덴티티(정체성), 전시장 자체의 정서적 분위기 등이 특별기획전(또는 개인 초대전)의 전체적 이미지와 스케일을 만드는 것이다. 냉정하게 말하면, 여러 종류의 전시회가 운영되고 있는 가운데, 전시목적과 예산의 현실에 맞춰 전시회의 물리적 구색만을 갖추기 위해 최소한의 노력으로 전시회를 열 수도 있지만, 완성도 높은 기획전시라면 학예연구의 성과물인 전시 콘텐츠 아이덴티티와 전시회 도록 제작 등에 각별한 주의를 기울여야 한다. 이렇듯 관람객들에게 조금이나마 특별한 기억으로 남고 싶은 전시회를 운영하고 싶다면 준비단계와 전개 단계가 탄탄한 계획과 추진력을 갖추고 있어야 행사 자체에 차질이 없다. 전시에서 기획단계가 당연히 가장 중요하지만, 실제 계획서 그대로 90% 이상 그대로 변함없이 진행되는 전시는 거의 드물다.

　전시 업무를 진행하는 과정에서는 수많은 시행착오와 변수들이 발생하게 되며, 이러한 시행착오를 최소화하기 위해서는 준비단계에서의 세심한 확인 과정과 비상시 대비할 만한 차선책 마련도 효율적인 업무 노하우라 할 수 있을 것이다. 그래야 다음 단계로 전시 업무 전개 단위로 넘어가 전시회의 핵심을 보여줄 수 있는 학예업무들이 원활하게 수행될 수 있기 때문이다. 좋은 작가, 멋진 작품, 똑똑한 큐레이터, 충분한 공간, 적절한 예산, 목표 인원을 충족할 만한 관람객 예측 등이 균형이 있어야 전시 프로젝트를 원활하게 진행할 수 있는 것이다.

첫 번째로 해야 할 일은 전시 기획에 맞는 작가를 섭외하는 일이다. 이를 위해서는 작가를 대상으로 하는 홍보계획부터 구상해야 한다. 섭외하고자 하는 작가와의 계약을 효과적으로 성취하기 위해서는 그를 위한 사전 작업이 필요하기 때문이다. 전시 기획 의도와 잘 맞으리라 예상되는 작품의 성격, 진행사항 가이드라인 등을 잘 전달해야만 작가의 작품 제작이 잘 전개될 것이다. 작품 제작 현황 체크가 힘들다면, 기존에 만들어진 작품들을 보고 선별하는 작업도 필요하다. 작가 섭외가 성사된 후에도 지속적인 관리를 통해 작품 제작의 질을 높여야 한다. 이러한 관리는 전시가 개막하기 전, 기간 내에 완성되어야 하는 만큼 관심과 격려로 작가와 소통하며 의견을 교환해야 한다.

전시 작가의 섭외는 일차적으로 전시 기획을 하면서 진행되는데, 다수의 작가들을 섭외하여 대규모 특별기획전을 준비하는 과정과 작가 1인을 섭외하여 개인초대전(특별 초대전)을 개최하는 과정의 조건들이 각각 다르게 적용된다.

예를 들어, 〈특별기획전: 전통공예, 메타버스에 탑승하다(가칭)〉라는 전시회를 특별 기획전으로 개최한다고 가정한다면, 해당 전시에 꼭 섭외할 작가들이 최소 20인이라고 정해보자. 큐레이터는 여유롭게 25~26명 정도의 작가들을 물색하고 이들과 상세한 전시 의도 및 주제 방향성을 논의하면서 작가들이 직접 해당 미술관으로 방문할 수 있게끔 정중하게 유도할 수 있어야 한다. 물론 큐레이터가 작가의 스튜디오나 작업실에 직접 방문하여 그들의 작품 성향, 현재 진행하는 작업물의 제작과정 등을 작가 중심의 현장에서 파악할 수도 있겠지만, 앞서 제시한 대로 미술관 특별기획전의 특성이 있으므로, 작가와 큐레이터의 첫 만남은 작가가 미술관에 방문하는 과정이 우선순위로 되어야 전시 기획자도 작가에게 정확한 미술관 정보들을 전달할 수 있고, 작가도 본인이 예상하는 작품들이 실제로 미술관에 반입될 때 벌어질 수 있는 각종 상황들을 예측하면서 사전에 시뮬레이션하는 시간을 벌 수 있기 때문이다.

간혹 작가와 큐레이터가 둘 다 초면이라서 처음 연락을 취하여 전시 기획안을 전화 통화나 이메일로 주고받은 상황들이 있을 때, 이들이 현장에서 직접 만나자는 약속을

잡는 과정에서 미술관 현장 방문, 작가 작업실(스튜디오) 방문 등의 미팅 약속을 정하던 도중, 예상치 못한 마찰이 생기는 경우도 드물게 있다. 작가는 미술관 담당자가 본인의 작업실로 와주길 바라고, 미술관 전시 담당자(또는 팀)는 작가가 미술관 현장에 방문하기 원하는 바람이 있다 보니 자칫 서로가 오해가 생겨 '작가 vs 큐레이터'라는 양자 간의 민감한 기싸움 상황이 벌어지는 엉뚱한 해프닝도 연출되곤 한다. 반드시 옳은 방법은 없지만, 미술관이 직접 계획한 특별기획전이 제안되었다면, 작가와 큐레이터의 첫 만남은 미술관에서 미팅이 진행되는 것이 좀 더 효율적이고 제안하고 싶다. 실제로 필자가 만난 작가들도 미술관 방문 후, 두 번째(또는 3회 이상 만남을 가진 후) 이후의 미팅에서 작가 작업실이나 작가 거주지의 인근 지역 카페에서 다시 만남을 가지는데, 실제로 이러한 학예업무 미팅은 작가들이 더욱 선호하는 편이다. 그 이유는 미술관의 실제 전시 공간과 미리 예측되는 전시 디스플레이 흐름 동선을 현실적으로 예상하며 관람객의 움직임과 시선에 대해 사전에 파악할 수 있 조건들을 다양하게 이해해볼 수 있기 때문이다.

[표 16] 작가 섭외 및 전시참여 협의 프로세스

소분류	문서	검토	회의	결재
기존 전시 참여 작가들 대상 1차 사전 협의		O		
신규 섭외 작가 검토(아카이브, 도록, 온라인 정보 등)	O	O	O	
신규 섭외 작가 대상 2차 사전 협의 및 미팅 지정		O	O	O
1,2차 사전 협의 작가들의 최근 3개년 작품 리뷰	O	O		
포트폴리오 및 전시이력 프로필 검토	O	O		

2차적으로 전시 준비 단계에서 계약 과정 중, 일부 변동되는 각 상황에 따라 추가되기도 하고, 작가 캐스팅을 다음 기회로 미루는 등의 여러 조율 과정들을 통해 여러 번 수정을 거쳐 확정된다. 그렇지만 작가의 섭외는 작품반입 전까지 변수가 많으므로 예측하여 '플랜 B' '플랜 C' 등과 같은 안전한 대안을 마련하는 것이 중요하다.

일정을 조율하고, 타임라인을 설정하는 것은 작가 섭외 및 포트폴리오 검토를 통해 해당 큐레이터의 기획전에 꼭 참여하고 싶어 하는 작가들, 큐레이터가 반드시 섭외하고자 하는 작가들은 별다른 이변이 없는 이상 전시회 출품 및 참여 의사를 확실하게 결정짓고 큐레이터와 기본적인 신뢰를 공유할 수 있는 관계를 형성하게 되는 매우 중요한 업무이다.

작가와 계약서를 쓰기 전에 미리 전시 프로젝트 일정이 구축되는데, 전시 기획에서 제시되었던 모든 과정을 총망라한 총괄 계획표가 우선 정리될 수 있어야 한다. 그 후, 전시 업무를 진행함에 있어 법적으로 해결할 사안들, 특정 항목의 예산을 해당 시점에 지출해야 하는 정확한 기간들, 전시 관계자들과 직접 만나서 조율해야 하는 각각의 날짜와 시간대, 전시회와 연계되는 교육 프로그램 준비 및 개발 일정과 더불어 이벤트 목적의 부대행사 관련 업무 일정도 동시에 고려하여 결정해야 한다.

특히 전시회 오픈 최소 1주일 이전, 또는 4~5일 전에는 누락되는 일이 없게끔 꼭 필요한 활동 사항들을 철저하게 여러 번 체크하여 개막 당일에 차질 없이 전시가 잘 오픈될 수 있도록 만반의 준비가 필요하다.

[표 17] 전시 일정 조율/체크/타임라인 최종 설정 프로세스

소분류	문서	검토	회의	결재
전시 프로젝트 총괄 계획 전체 일정 정리	O	O	O	O
전시 행정 업무 관련 세부 일정 정리	O	O		O
기획자, 작가, 도슨트 현장 미팅 세부 일정 정리	O	O	O	
전시 연계 교육 및 각종 부대행사 교차 점검	O	O	O	O
개막 D-day 5일전~전시 종료 후 7일 이내 일정	O	O		O

계약 관련 업무는 매우 중요한 업무이다. 대표적이며 핵심적인 업무로서 예산과 접목되어 있으며, 대내외적 이미지와 매우 깊은 연관이 있는 관계로 체크리스트를 꼼꼼히 만들어서 시행하는 것이 중요하다. 소위 객관적 근거로 확실히 남겨둘 수 있는 상호간의 약속을 증빙하는 목적으로서 '계약'이 성사되기 때문이다. 계약 관련 업무는 크게 작가, 작품, 홍보, 일반 관련 계약으로 나눌 수 있다.

전시 작가 계약은 작품 출품과 미술관 전시 업무 규정을 준수하겠다는 사전 약속이며, 미술관도 작가에게 충분한 역량 발휘 및 작품의 가치가 빛날 수 있는 최적의 기회를 제공한다는 신의를 지킨다는 약속이다. 따라서 작품 관련 계약은 직접 전시 공간 현장에 와서 일정 기간 작품을 설치하는 반입 업무, 전시 종료 후 기증 업무 등이 포함되며, 이외에도 작품 관련 보험 가입[42], 후원/협찬/홍보 관련 상호 협약 체결과 MOU 수결, 계약서 작성 등이 있다. 대부분 상급자의 결재가 필요한 핵심업무이며, 아래 [표 18]에 제시된 항목들 외에도 전시회 취지에 따라 계약 업무 항목들은 더 추가될 수 있다.

[표 18] 계약 업무 프로세스

소분류	문서	검토	회의	결재
전시 작가 계약	O			O
작품 대여/반입/기증예정 계약서 작성	O	O	O	O
보험대상 작품 내역서 작성	O			O
보험 가입 요청(보험요율 책정)		O		O
보험계약서 작성 및 납입	O	O		O
후원 요청 공문 작성 및 발송	O			O
협찬 요청 공문 작성 및 발송	O			O
후원, 협찬 계약서 작성	O	O		O

42) 보험금에 대한 계약자의 비용부담 책정이 필요함.

계약 단계와 더불어 예산을 실질적으로 집행하는 과정들은 큐레이터가 일정한 기준을 두고 중간 점검과 변동사항 유무를 체크해야 하는 매우 중요한 단계이다. 앞서 제시된 계약 관련 업무는 전시 관련 업무들을 약속대로 잘 수행하겠다는 객관적인 증빙과 법으로 맺어진 상호간의 '다짐'이라면, 예산은 전시사업 수행에 있어 꼭 필요한 지출을 정해진 항목에 맞춰 효율적으로 잘 집행할 수 있는 정량적 주요 기준이 된다.

국내 대부분 미술관은 정부 부처 및 지방자치단체 등에서 편성된 문화예술 분야의 공공자금을 예산으로 지원받아 다양한 경쟁형 공모사업에 기획서와 예산안을 제출하여, 합당하다고 평가되는 전시 프로젝트에 한해서 예산 지원금을 후원받아 사업을 운영한다. 일반적으로 인건비, 운영비(또는 일반수용비), 사업관리비 등으로 3개의 항목 내에서 전시사업 비용을 쓸 수 있도록 기본 항목들이 지정되어 있다. 큐레이터, 에듀케이터, 소장품 관리 인력이 국고지원 사업에서 급여를 받는 전문 인력이라면, 전시사업에 직접 투입되는 전문 학예인력이라 하더라도 인건비를 중복하여 계상할 수 없기 때문에 이 점에 주의해야 한다. 인건비는 단기 보조인력, 외부 기획인력, 정기적 투입 특수 인력, 등에게 지출되는 근로소득과 기타소득 개념의 지출 비용이다. 운영비(일반수용비)는 전시에 실질적으로 투입되는 여비 및 교통비, 운송비, 외부용역비, 번역 및 원고료, 재료비, 인쇄비 등으로 매우 다양한 항목들로 지출된다. 사업관리비는 회의비, 사무용품 구입비, 세미나(워크숍) 집행비, 간접비(기관운영) 등으로 지출된다.

[표 19] 예산 집행 및 지출 운영 업무 프로세스

소분류	문서	검토	회의	결재
인건비 집행 및 원천징수세액 처리	O	O		O
운영비 중, 보험/운송/용역 관련 계약 비용 처리	O	O		O
운영비 중, 일반 항목들 지출 비용 처리	O			O
사업관리비 집행 및 회의록/지출 결의서 작성	O		O	O

전시 전개 업무 프로세스

1단계	전시 디자인 업무

전시란 작품의 외부 공개를 통해 예술 및 교육적 가치와 미술관 전시 컨셉을 시각적으로 잘 드러내야 하기 때문에 전시의 아이덴티티 이미지(Identity image: 정체성이 주는 느낌)를 매력적으로 디자인하는 것이 매우 중요하다.

전시 컨셉 디자인 단계에서 기획된 아이덴티티는 전시가 구체적인 형태를 갖추면서 어떠한 주제와 방식을 보여주고 싶은지 시각적 이미지로서 함축하여 담고 있기 때문에 홍보 효과 측면에서도 상당 부분 영향을 줄 수 있다는 점을 신경을 써야 한다.

전시 기획에 부합하는 아이덴티티 작업인 전시 엠블럼(Emblem) 및 로고 디자인[43]이 필요하다. 이것은 기획단계에서 이미 사전에 제작될 수도 있는데 수정·보완이 필요하면 디자인 전개 단계에서 완성하게 된다. 아이덴티티 작업은 해당 전시의 특성을 시각적으로 명확하게 드러내야 하며 흥미를 유발할 수 있는 개성 있는 디자인이 필요하다. 한 번 제작된 이미지는 전시 도록을 비롯하여 소책자(팸플릿), 리플렛 등 전시자료와 각종 홍보물에 삽입이 되기 때문이다.

이러한 모든 업무들은 전문 디자이너 하는 일이라고 할 수도 있지만, 전시와 관련된 컨셉과 기획은 큐레이터가 가장 잘 알기 때문에 디자이너한테 잘 설명을 해주거나, 상황에 따라서는 초안을 만들어서 주는 것도 좋은 방법 중, 하나이다. 사립미술관 전시 디자인 업무는 직접 디자인 작업을 진행하는 경우도 많으므로 기본적인 그래픽 저작용 프로그램 정도는 학습하는 것이 매우 편리하며, 효율적인 일처리가 가능하다. 복잡하고 어려운 미술 서적도 중요하겠지만, 실무에서 사용할 수 있는 컴퓨터 그래픽 사용 능력을 향상시키는 것도 큐레이터들에게는 매우 중요하다고 하겠다.

43) 엠블럼은 전시 아이덴티티의 상징이 될 수 있는 로고와 컨셉 디자인이 적용된 상징적 이미지로 보면 된다. 로고는 주로 텍스트와 간단한 아이콘으로 구성된다면, 엠블럼은 기본 로고를 활용한 확장된 상징의 이미지로서, 원형 또는 사각형 형태의 프레임 내에서 전시 아이덴티티를 연출한다.

[표 20] 전시 디자인 업무 프로세스

소분류	문서	검토	회의	결재
시각 아이덴티티 컨셉 설정 및 구현		O		O
전시 디자인 통합 아이덴티티 디자인			O	
디자인 의뢰 업체선정 및 계약서 작성 (단기 인력 디자이너 채용도 대체 가능)	O	O		O
포스터/리플렛/도록/봉투 제작	O			
현수막/배너 홍보물 제작		O		O
홍보 영상물 제작(SNS 및 유튜브 탑재용)		O		O
전시기념품/초대장 제작		O		O

[그림 12] 전시 디자인 아이덴티티 및 엠블럼 디자인 사례

위의 [표 20], [그림 12]는 전시 디자인 업무 프로세스와 전시 아이덴티티 엠블럼 디자인 사례이다. 엠블럼을 디자인하면, 전시 관련 포스터, 리플렛, 도록, 현수막, 배너 설치물, 홈페이지 등, 다양한 영역에 사용이 가능하므로 매우 효율적이다.

[그림 13] 전시 디자인 아이덴티티가 반영된 도록 및 리플렛 사례

전시회 개막행사는 초대장 우편물, 이메일, 휴대폰 문자발송, 모바일 초대장, 등으로 안내하는데, 초대장에는 오프닝 시간, 주요 행사 순서, 전시 기간, 장소, 대중교통 수단, 주차장 이용안내 등의 내용을 기입한다. 개막행사는 정확한 타임라인 계획서에 의해 진행이 되어야 하므로 중요한 전시의 경우 행사 리허설 계획서를 작성하여 사전 진행 연습이 필요하며, 간단한 원고멘트 작성도 추천한다.

대개 개막행사는 리허설→행사장 준비→ 테이프 커팅→오프닝 파티 및 리셉션→축사 및 폐회→전시해설 이벤트 및 자유 관람 순으로 진행된다. 개막행사의 세부적인 순서는 상황과 참석 인원에 따라 융통성 있게 순서가 조금씩 달라질 수도 있다. 개막행사에서는 현장 상황에 따라 돌발적으로 변수가 발생할 수 있으므로 행사 일정을 구체화하는 과정에서는 행사 리플렛 제작이나 초대장 작성 등에 있어 매우 신중해야 한다.

전시 홍보 작업은 적극적으로 신속하게 이루어져야 하므로 사립미술관의 경우, 큐레이터와 같은 부서에 근무하는 홍보 담당자가 진행하게 된다. 국공립 대형 조직 미술관은 홍보부서가 독립적으로 있지만, 개인 사립미술관은 큐레이터가 직접 담당하거나, 같은 부서의 홍보 담당자가 전시 정보 확산에 주력하여 홍보 업무를 담당한다. 다양한 매체를 통해 효과적으로 광고하기 위해서는 전시회의 주요 정보를 대중에게 잘 기억될 수 있게끔 핵심적인 내용으로 간단명료하게 전달해야 한다.

[표 21] 전시 홍보 업무 프로세스

소분류	문서	검토	회의	결재
전시 프로모션 기획	O	O	O	
보도자료 작성 및 발송	O	O		O
온라인 사이트 및 전문 매거진 광고 등록	O	O		O
현수막/배너 사용 허가 취득	O		O	O
현수막/포스터/배너 등의 설치 및 부착		O		
홍보 자료 배포 및 발송		O		O

우선 언론 보도를 목적으로 한 보도자료를 작성하여 각 언론사에 전달한다. 보도자료 작성은 핵심적이고 종합적인 정보를 간결하게 추려 한 장 분량에 정리해야 한다. 전시 기간, 장소, 주최, 후원, 전시 소개 등 전시에 대한 개요를 간략하게 제시한 다음 보도 가능한 기사를 헤드라인과 함께 작성한다. 대표 작품의 이미지를 jpg 파일 형태의 이미지 데이터로 첨부하여 함께 제공하되, 가로나 세로 길이가 1,200pixel 이상의 해상도를 가진 좋은 품질의 이미지 파일을 보내는 것이 좋다. 보도자료는 대부분 기자들에게 보내는 경우들이므로 공문과 함께 기사 내용을 추려서 담당 기자들에게 발송하는 방식으로 적극적으로 홍보하면, 100개의 발송 기관 중, 최소 10개 이상의 기관들

은 간단한 소식을 수록하거나 올려주는 방식으로 전시 프로모션을 돕는 역할을 한다. 전시회의 창의적인 아이디어가 돋보이고 이미 대외적으로 검증되어 잘 알려진 작가들이 전시회에 참여한다면, 기자들과 홍보 담당자들은 더욱 관심을 갖고 좀 더 비중 있게 홍보자료를 수록할 것이며, 최소 20여 군데 이상 기관들이 더욱 눈에 잘 띄는 지면이나 온라인 배너 수록 공간에 지면을 기꺼이 할당할 것이다. 잘 홍보된 전시는 많은 관람객들을 오게 한다.

[그림 14] 전시 홍보를 위한 보도자료의 사례(언론사 발송용)

전문 소식지(매거진) 형태의 매체를 중점으로 전시 정보 광고를 등록하려면 소정의 홍보비용을 광고 담당 부서에 지불하여 소식지(매거진) 지면의 적절한 사이즈나 온라인 웹사이트의 규격 배너에 맞춘 광고를 등록함으로써 전시회가 개최된다는 정보를 알리는 방향으로 전시 오프닝 정보에 대해 순차적으로 확산시켜 나가면 효과적이다. 최근에는 블로그, 인터넷 카페, SNS, 유튜브 영상 등을 이용해서 홍보하는 것이 더 효율적이다. 웹콘텐츠와 모바일 앱 사용 능력도 동시에 필요한 셈이다.

[그림 15] 온라인 매체를 통한 전시 홍보 콘텐츠 사례:
좌)네오룩 웹사이트 홍보, 우)문화뉴스 온라인 홍보 44)

[표 22] 전시홍보 계획(안)-사례

내용	개수
문화예술 관련기관–협회, 문화재단, 예술정보 플랫폼 서비스 외.	20개 이상
학교–미술관 인근지역 중심 초·중·고등학교	50개 이상
신문, 잡지–4대 주요 일간지 및 문화예술 관련 매거진 등.	30 개
방송–공중파 3대 방송사, 교육방송, 케이블 채널 뉴스 방송사 등.	10개 이상
도서관–시립 도서관(도립 도서관) 및 구립 도서관 등	45개 내외
미술관 협력기관–기업후원사, 국고지원 기관, 협찬사, 예술 관련 학회 등	10개 이상
기타–S 미술관 교육체험자 타켓대상 선별발송	500명 이상

그 외에도 포스터, 배너 설치물, 현수막 등을 이용한 지역 사회 중심의 홍보도 좋은 효과를 가져온다. 지역 주민들과 외부 방문자들도 개인 SNS의 업로드를 통해 미술관 정보를 자연스럽게 알려주는 간접홍보가 될 수 있다는 점도 꼭 기억하자.

[그림 16] 전시홍보: 포스터 및 배너 홍보물 설치 현장

미술관 홈페이지나 예술 관련 사이트를 통한 전시개최에 대한 소개와 같은 온라인 홍보 또한 가능하며 미술관이 보유한 회원 정보를 활용하여 미술관 소식 전달 및 전시 초대 등의 홍보 안내에 가입 당시 '동의함'이라고 표기하여 가입된 회원들에게 직접 홍보를 진행하기도 한다. 미술관 소식지 서비스와 유사한 방식으로 전시개최에 대한 홍보 메일을 회원들에게 전송하거나 문자를 통한 홍보가 병행되기도 한다. 이러한 홍보물 또한 전시 성격을 이해시킬 수 있는 설명과 효과적인 이미지를 조합하여 좋은 디자인을 만들어내야 홍보의 성과를 높일 수 있다.

전시 홍보는 큰 비용 투입이 어려우므로 가급적 무료홍보 방법을 활용하여 TV 방송, 인터넷 뉴스 등과 같은 언론매체를 이용하여 전시를 소개하는 방법이 효과적이다. 홍보는 앞서 설명했던 보도자료 제작으로부터 시작되는데, 대개 보도자료는 전시의 특징, 전시 기간, 장소, 개관시간, 대표 작품, 입장료, 부대행사, 전시관 휴무일 등으로 전시를 개괄적으로 파악할 수 있을 정도로 만들면 된다. 보도자료 배포는 간단한 홍보 리플렛(2단 또는 3으로 접는 전단 형태)이나 포스터를 동봉하면 효과적이다.

홍보팀이 별도로 구성된 중형 규모 이상의 미술관이나 국공립 미술관은 대대적으로 온라인 SNS 및 유튜브 영상 콘텐츠를 사전에 프리뷰(preview) 방식으로 업로드하여 관람객을 사전에 끌어들일 수 있는 흥미 요인들을 제공하고, 이들이 다시 여러 팔로워들(친구맺기로 이어진 회원들)에게 연속적인 링크로 전달할 수 있도록 홍보의 효과를 높여가고 있는 추세이다.[45]

최근에는 메타버스 공간 내에서 미술관을 설립하고, NFT로 미술작품을 전시하는 미술관도 생겨나고 있는 상황이다.

"전시를 성공 여부는 프로모션(홍보)을 어떻게 진행하였는가에 따라 결정된다."

45) 원래 공격적이고 적극적인 전시 마케팅 차원에서는 다양한 행사와 이벤트, 팔로잉 사은 프로모션 등을 하는 방식으로 전시회의 홍보 효과를 최대한 높이는 소셜 네트워킹과 유튜브 영상 노출이 매우 중요하다. 국내 개인 사립미술관들은 근무 인원이 적고, 홍보를 위한 단기투입 인력들도 장기간 지속적인 홍보 활동에 모든 노력을 쏟는 게 쉽지 않으므로 대개 전시 오픈 D-day를 앞두거나 전시 오픈 이후 콘텐츠를 지속적으로 업로드하는 방식으로 홍보하는 방법을 택하고 있다.

전시 준비가 전체 프로세스의 약 70% 정도 진행되면서, 크고 작은 문제들이 해결되었다면 큐레이터는 안정적이고 세부 업무들의 기본 루틴을 유지할 수 있는 학예업무에 집중할 수 있다. 이 시기에는 계약을 통해 전시 참여가 확정된 작가들과 함께 간단한 워크숍과 팀 단위 회의를 거쳐, 작가들이 전시 주제와 기획자가 지향하는 취지에 맞게끔 작품활동을 원활하게 잘 진행하고 있는지, 작가가 중간에 겪는 어려움은 없는지, 상호간에 협의하고 재점검을 수행한다. 이러한 과정들을 '아티스트 워크숍' 또는 '큐레이토리얼(Curatorial) 워크숍' 등으로 표현되며, 미술관의 특별기획전이 전시 기획자(총감독)의 주요 취지, 전달하고 싶은 시각적 메시지들을 작가의 작품을 통해서 투영해야 하므로 기획자와 작가의 호흡, 생각, 의식의 흐름 등이 잘 맞아야 하고 원만하게 공유되어야 한다. 워크숍 활동은 통상적으로 월 1회, 또는 2개월에 1회 정도로 운영되며, 전시회가 가까워질수록 전시 오픈 2개월 전부터는 전시 디스플레이 동선을 맞추거나 작품의 현장 설치에서 타 작가의 영역에 방해가 되지 않도록 월 2~3회로 점차 자주 만나는 경향도 있다.

다음으로, 전시회 오픈의 약 2~3개월 전에는 미리 전시해설을 전문적으로 맡아줄 전시해설사, 즉 도슨트(docent)를 모집하여 전시회를 준비하는 모든 인력들과 친밀하게 교류할 수 있는 기회를 제공하는 과정도 필요하다. 전시해설사로 활동하는 도슨트는 해당 미술관의 기본 설립 취지와 미션에 대해 대략 파악하고 있어야 하며, 큐레이터의 전시 기획 의도 및 관람객에게 보여주고자 하는 컨셉과 핵심 요점들, 에듀케이터가 궁극적으로 지향하는 교육적 목표와 전시해설 전달력의 주요 포인트 등을 골고루 섭렵하는 요령과 능력이 필요하다. 작품을 해설하고 작가의 정보도 함께 전달하는 도슨트는 미술관의 팀 구성과 운영 상황에 따라 다르지만, 도슨트를 영입할 때에는 큐레이터와 에듀케이터가 동시에 전시해설 워크숍을 진행하며, 후반부에 갈수록 에듀케이터가 전시해설의 노하우 및 관람객을 응대하는 태도와 에티켓 설명 등을 상세하게 설

명해주는 역할을 전담하여 '교육'의 일환으로서 도슨트 훈련이 이루어진다. 때로는 큐레이터가 직접 도슨트를 훈련시키고 전시해설 연습을 체크하며, 에듀케이터는 관람객 대상 교육 관련 업무에 집중 주력하기도 한다.

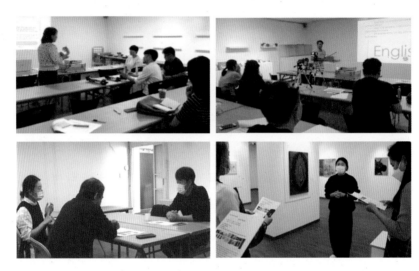

[그림 17] 아티스트 워크숍과 도슨트 훈련 현장 사례

4단계	운송 및 작품반입

작품의 반입은 전시의 성격에 따라 다르게 진행되나, 미술관 기획전의 경우 미술관 측에서 모든 책임을 갖고 반입업무를 진행하는 것이 일반적이다. 미술관은 작품에 대한 보험금액을 책정하고 보험계약을 하며 운송 전문 용역업체를 지정하여 계약을 맺는다. 운송업체에는 일반 운송용역과 미술품 전문운송업체가 있다. 특히 미술품을 전문적으로 운송해주는 업체들은 무진동 차량(non-vibration Vehicle)을 통해 작품을 운송하기 때문에 일반 승용차나 승합차로 작품을 이동시키는 것보다 안전하다고 볼 수 있다. 경우에 따라 작가나 대리인이 직접 반입하거나 퀵서비스, 택배를 이용해서 반입 업무가 진행되기도 한다. 퀵서비스나 택배는 파손의 위험이 적고, 작가의 작업실이나 거주지가 미술관과 매우 먼 거리에 위치하여 부득이 직접적인 운송과 반입이 어려운

경우에 이용되는 운송 서비스로 볼 수 있다.[46]

　　최근 작품의 형태나 재료가 매우 다양하고, 작품 자체가 디지털 방식의 파일 데이터 형태로 표현된 작업물의 특성을 가지거나, IT 기반의 각종 전자기기들 및 설치 장비 등을 반입하여 전시장에서 손수 제작해야 하는 작품들이 많이 선보이고 있기 때문에 거의 작가들이 직접 반입하여 작가 본인이 손수 운송 및 반입을 진행하는 경우들이 많은 추세이다. 설치 과정이 복잡하고 조립 과정이 장시간 걸리는 상황에서는 운송과 반입을 보조해 줄 수 있는 동반자와 함께 미술관을 방문하기도 한다. 큐레이터는 기존의 전통적인 미술품의 주요 특성과 최신 예술작품 표현 방식의 동향을 모두 파악하고 있어야 작가의 작품 설치 의도 및 작품 운송에 따른 민감한 취급 방법 및 주의사항 등에 차질 없이 대처할 수 있어야 한다.

[표 23] 운송과 반입 관련 업무 프로세스

소분류	문서	검토	회의	결재
운송용역 계약 및 계약서 작성	O	O		O
작품 접수 및 저작권사용 허가권 작성	O	O		O
작품 운송		O		
작품 해포		O		
작품상태 조사	O	O		
작품 수장고 이동		O		O
설치 관련 전시동선 사전 체크		O	O	O
작품 상태 관리일지 작성	O	O		O

　　직접 반입을 제외한 전문업체를 통한 작품 운송이 진행될 경우에는 업체가 작품의 소재지에 방문하여 작품을 접수한 다음 안전하게 포장하여 운송하게 된다. 운송된 작품은 안전한 장소에 보관되며 작품에 손상은 없는지, 작가가 작품을 보낼 때와 동일한 상황인지 대조하는 확인 작업이 이루어진다. 작품반입이 중요한 이유는 반입되는 과정

46) 작품은 예술품의 특성상, 작가가 직접 반입하는 것을 원칙으로 하며, 전문 운송 서비스를 이용하는 것이 안전하다. 작가의 신변에 갑자기 중대한 사고가 발생되거나 초고령층 원로작가의 작품을 반입해야 하는 경우는 큐레이터가 직접 작업실이나 자택에 가서 수령하는 경우도 매우 드물게 있다.

자체에 따라 미술품의 안전 및 도난 방지에 대한 보안 상태와도 직결되며, 사전에 논의된 전시 동선 흐름과 작가가 원하는 위치에 효과적으로 디스플레이가 가능한지에 대해 전시 공간 현장을 최종적으로 확인하여 다른 작가들과 전시 디스플레이의 시각적 시너지를 발휘할 수 있는 중요한 체크 단계이기 때문이다. 여기서 주의할 점은, 작가 대신 대리인의 작품반입, 전문 운송업체 반입, 일반 배송서비스를 통한 반입, 등의 상황에 대해 큐레이터가 정확한 체크 가이드를 설정하여 작가와의 마찰을 사전에 방지하는 것이다. 아울러 작품을 최대한 조심스럽게 잘 관리할 수 있는 안전과 보안의 역할에 부담감을 줄이는 방안도 함께 마련해야 한다. 특히 기본 온습도 현황, 기본 포장의 파손 여부, 작품반입 당시 기본 컨디션 상황 등이 면밀하게 체크되어야 하겠다.

[그림 18] 작품 운송과 반입 후, 해포 과정

3. 전시 D-day, 화려한 오프닝과 폐막의 피날레

두근!두근! 심장 뛰는 긴장감과 설렘을 동시에 안고 전시회 오프닝 준비에 박차를 가하는 큐레이터의 복잡 미묘한 감정들은 말로서 형언하기 어려울 만큼 가슴을 뛰게 만든다. 이는 마치 근사한 생일 파티나 크리스마스이브 전야 파티를 기다리는 마음과 같이, 전시회가 관람객들에게 선보이는 다양한 매력들을 발산시킬 준비 과정들을 가득 담고 있다. 기획자로서의 큐레이터는 즐거운 긴장감으로 전시 프로젝트의 막바지 준비를 할 수도 있고, 그동안 전시회를 쭉 준비해온 팀원들과 다 함께 느끼는 부담감과 책임감으로 인해 긴장이 연속되는 나날들로 전시 준비를 마무리할 수도 있겠다. 이렇듯 큐레이터의 D-day는 설렘, 긴장, 책임감, 기대감 등으로 만감이 교차하는 경험들로 언제나 특별하다.

전시 D-day를 앞둔 상황은 이와 같이 전시회의 완성도를 높이기 위한 철저한 작업들로 더욱 현실성 있는 계획들을 통해 작품의 안전한 설치 및 공간 구성의 완료, 관람객들에게 만족도 높은 문화 서비스 제공을 위한 전시해설 및 교육 프로그램 리허설, 화려하고 인상 깊은 개막식 행사, 다양한 교육 프로그램 운영과 흥미진진한 체험형 이벤트 서비스 제공, 문화 접근성 취약계층(장애인, 초고령 노년층, 환자 돌봄 가족 등)을 위한 미술관 서비스 제고와 개선책 마련도 큐레이터와 에듀케이터가 협력하여 함께 풀어나갈 숙제이기도 하다. 전시 개막, 진행 기간, 폐막 후 사후 관리까지의 각 단계에 거쳐 전시 담당 큐레이터가 진행할 학예업무들은 다음과 같이 요약해볼 수 있다.

- 전시 공간 구성 기획 및 공간별 영역 분할: 전시, 교육, 이벤트, 휴식 등
- 관람 동선 체크 및 전시 작품 설치, 조명 셋팅(빛의 감도, 분위기 조성 등)
- 도슨트 리허설, 교육 리허설, 후원 및 협찬 기관 연계 프로모션 최종 체크
- 전시 개막: 오프닝, 리셉션 행사, 케이터링 파티 및 자유 관람
- 전시 진행(전시, 교육, 실시간 홍보, 현장 이벤트, 문화 봉사 등)
- 전시 폐막: 전시장 철수 작업, 작품 반출 및 기증 업무, 사업 총평가

전시 오픈과 진행 업무 프로세스

1단계	전시작품 설치

　모든 과정이 순조로웠다면, 본격적인 전시작품 설치 준비에 들어간다. 미술관 작품 설치 업무는 단순히 전시 공간 내에 작품을 배치하고 빈 곳을 채워가는 행위가 아니라 작품의 특성과 작가의 의도, 큐레이터의 제언에 따라 완벽한 세팅이 이루어져야 한다. 일반적으로 특별한 목적을 가지고 대중들에게 보여주기 위해 상품(제품), 작품 등을 설치하는 행위를 '디스플레이(Display)'라고 한다. 대형 할인매장이나 백화점 매장에서 상품을 진열하는 것도 '디스플레이(Display)'라고 하는데, 전시작품들도 대중들에게 목적성을 가지고 보여주기 위함으로써 특정 위치에 배치하거나 걸어두는 행위가 수반되기 때문에 '디스플레이' 명칭이 통용된다.

[표 24] 전시 설치 및 레이아웃 조성 업무 프로세스

소분류	문서	검토	회의	결재
공간 구성 총괄 기획	O		O	O
관람 동선 흐름 및 전시장 설계도 제작	O	O		
전시보조물 실행서 작성	O			
작품 배치도 작성	O			
대행업체 선정 및 계약서 작성 (대규모 전시 설치가 필요한 경우)	O	O		O
전시작품 이동 및 설치		O		
전시조명 설치 및 빛 감도 조절		O		
명제표(캡션), 안내판, 관람 가이드 설치	O			

　이러한 전시작품 설치는 작품의 수와 크기, 설치 방법에 따라 한 명의 인력이 단 몇 시간 만에 끝낼 수도 있고, 다수의 인력이 며칠에 걸려 진행할 수도 있다. 이를테면

가로 1m, 세로 1m 크기의 평면 작품을 6명이 이틀 동안 설치한 경우도 있고, 가로 1m, 세로 2m 작품을 30분 만에 설치를 완료한 경우들도 있다.

따라서 작품 설치에는 재료, 무게, 면적, 설치 방식, 접착 또는 고정하는 견고함의 정도 등에 따라 많은 변수가 발생될 수 있다. 보통 전시 시작 2~3일 전부터 설치에 들어가는데 큐레이터는 여러 가지 상황을 고려해서 전시작품 설치에 만전을 기해야 할 것이다.

일반적인 작품 설치는 우선, 전시회 개최를 위해 전시장 공간을 구성하는 작업에서 부터 시작한다. 전체적인 전시환경 계획이 기획단계에서 이루어진다면, 전시 오픈을 곧바로 앞둔 추진단계에서는 실질적인 개최행사를 위해 전시장을 꾸미는 것이다.

전시환경은 사전에 기획된 전시의 테마를 잘 반영하고 관람객의 작품 감상을 위한 전체 관람 동선의 흐름을 고려하여 조성한다. 필요에 따라 가변형 벽면을 설치하는 방식으로 전시장 구조를 임시로 변화시키기도 하고 전시장 내부와 벽면에 다양한 제작물들을 이용해 설치하기도 한다.

환경정리 작업이 종료되면, 전시할 작품의 디스플레이를 계획하고 위치를 지정하는 등의 작품 설치를 위한 준비를 한다. 전시개최에 작품 설치 작업이 이루어지는데 미리 계획된 디스플레이 설계도와 관람 동선 등에 따라 전시보조물 및 안내판이 전시장 내에 배치된다. 디스플레이는 미술관에서 진행하기도 하지만 대행업체와의 계약을 통해 작품설치를 및 전시환경설치를 의뢰하기도 하며, 작가와 논의해서 진행하기도 한다.

소규모 전시의 경우에는 크게 요구되는 문제점은 없지만, 대규모 전시의 경우 관람객의 예상 동선, 자주 찾을 만한 편의시설 등의 위치를 표시하는 안내표시도 미리 준비해야 한다. 관람객을 응대할 안내 코너 및 매표소(예매/현장구매 분할), 촬영 가능 포토존, 접견실, 아트샵(기념품 판매코너), 카페(식음료 코너), 휴식 시설(벤치 및 간이 의자 등) 등에 관한 배치계획도 미리 준비해야 한다.

작품 설치 방법 분석 → 전체 공간 구성 → 관람 동선 결정 → 공간구획 분할 →
전시보조물 제작 → 전시장 정리 → 작품이동 및 설치 → 전시조명 설치 및 빛의
감도와 하이라이트 조정 → 동선 체크 및 관람 리허설

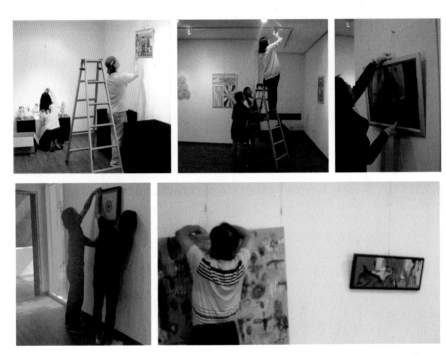

[그림 19] 전시 작품 설치

[그림 20] 전시 작품 설치 계획 도면(설치 에스키스(esquisse)) 사례

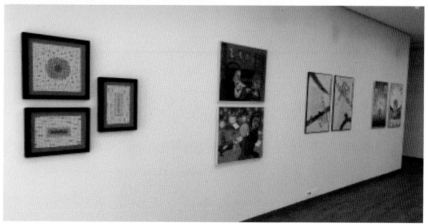

[그림 21] 전시 작품 설치 완료의 예

"전시회의 꽃, 개막식, 오프닝 행사! TV에서 가장 많이 나오는 화려한 장면들, 우아한 파티, 오프닝 행사의 필요 사항들을 체크 해보자!"

전시회를 위한 모든 준비가 끝나면 이제 전시를 성공적으로 오픈하여 개최하는 일만 남았다. 전시 오프닝은 딱 하루, 특별한 그 날에 이루어지는 일생의 단 하루의 순간이 며, 대내외적으로 간과해서는 안 될 전시 진행 업무의 핵심이며, 그 결과를 평가받는 것으로 수행된 전체 업무의 평가가 사실상 개막식 행사에서 이루어진다. 물론 사전 리 허설도 해보고, 열심히 준비해왔다는 성실함과 책임감을 자부할 수도 있지만, 하나의 실수가 전체 행사를 망치게 되는 것 또한 전시 개막행사이다. D-day 1일까지 꼼꼼히 살펴봐야 할 핵심 중요 업무 중 하나이다.

[표 25] 전시 개막 행사 업무 프로세스

소분류	문서	검토	회의	결재
개막행사 계획표 작성	O			O
행사장 준비		O	O	
전시전문해설사 및 자원봉사 배치		O	O	
개막행사 안내서 준비	O	O	O	
작가 및 작품 소개	O			
방명록 기재	O			

전시회의 첫 공개는 개막행사와 함께 시작되는 것이 일반적이다. 개막행사는 전시의 개막을 공식적인 행사와 함께 진행하므로 이를 통해 전시 참여 작가들과 주요 인사들 을 비롯해 때로는 언론이 한자리에 모이는 기회이다. 이처럼 중요한 행사이자 전시의 첫 개막이 함께 이루어지는 것이기에 그 준비는 철저하게 이루어져야 한다. 개막행사 를 진행하기 위해서는 사전에 많은 준비 과정을 거치게 되는데 개막행사의 진행 순서

와 행사 내용의 구체적인 계획서가 준비되어야 할 것이며 이에 필요한 인력의 확보와 구성이 이루어져야 한다. 개막행사의 진행 순서는 10분 단위로 철저하게 배분하여 섬세하고 실행 가능한 계획으로 내용이 배치되어야 한다. 큐레이터가 진행 순서를 구체적이고 상세하게 계획하는 것은 행사가 정해진 시간 내에서 정확하게 진행될 수 있도록 하기 위한 매우 중요한 단계이자 업무이며, 많은 손님들이 모인 자리에서 발생할 수 있는 돌발 상황과 어려움을 예측하고 방지해야 된다는 측면에서도 중요한 일이다. 큐레이터는 이러한 계획서를 점검하여 주요 필요 인력들을 확보하고 적절한 인원 배치도 신경써야 한다. 전시장 안내, 주차 및 차량 관리 안내, 주요 사진 촬영 담당, 미술관 내 부대시설 활용 안내, 오프닝 파티 관련 서비스 보조, 장애인 또는 고령층 어르신 편의시설 안내 등으로 매우 세분화된 담당 영역을 적절히 배분해야 하는 것이다.

[그림 22] 오프닝 행사 다과 준비

특히, 개막행사는 주최 기관이 초대된 손님에게 제공하는 일종의 서비스 업무이기도 하므로 행사 인력은 작품을 감상하고 행사를 즐길 수 있도록 안내자의 역할을 적절히 수행해야 한다. 행사투입 인력의 배치는 행사진행자, 케이터링 담당자, 전시 진행요원, 외부 안내자, 전시해설 도슨트 등으로 계획적으로 이루어진다. 모든 것은 전시 시나리오에서 시작된다. 모든 계획에 앞서 개막행사에 참여하게 되는 손님들의 명단이 우선 확보되어야 하며, 행사 참여 인원에 맞춰 개막장소 및 자석 배치, 진행 및 연설을 위한 무대 등 세부적인 공간계획이 철저하게 수립되어야 한다. 오프닝 행사 케이터링(Catering)[47]은 사전에 계획하여 행사 당일에 신선한 음료, 핑거푸드,[48] 다과 세트 등이 제공되도록 하며 방명록 작성 등의 오프닝 행사에 필요한 많은 세부적 과정들이 빠지지 않도록 꼼꼼하게 확인해야 한다. 따라서 리허설이 필요할 것이다. 리허설은 미리 오프닝과 개막 도슨트 행사를 시뮬레이션 하는 것이다.

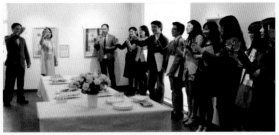
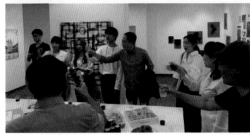

[그림 23] 전시회 오프닝 행사(리셉션 진행과 축사, 케이터링 파티 현장)

47) 케이터링은 중소규모의 파티나 대형 세미나에서 간편한 다과류를 제공하는 고급 음식 서비스를 지칭하며, 다양한 식음료, 테이블 및 의자, 각종 행사 필 물품 등을 특정 장소로 대여 및 제공하는 서비스로도 통용된다.
48) 한 손으로 집어먹을 수 있는 작은 크기의 간편하고 가볍게 먹을 수 있는 파티용 상차림 음식. 카나페, 미니파이, 타르트, 쿠키류, 샌드위치, 컵샐러드, 과일꼬치, 롤초밥, 꼬마주먹밥 등을 주로 선호한다.

전시의 개막 이후, 전시가 진행되는 기간 중에도 전시에 대한 지속적인 논의와 피드백들과 함께 많은 업무들이 수행된다. 전시기간 동안 전시장 내부시설의 관리가 매우 중요하다. 온습도, 먼지, 외부 요인으로 인한 오염 및 파손 위험, 직사광선, 해충 등으로부터 작품 보호 등의 안전 관리가 이루어져야 하며, 조명 및 내부시설의 안전 점검과 유지·보수도 꾸준히 해야 한다. 시설관리 외에도 전시와 연계된 다양한 프로그램을 통해 미술관 방문객의 전시 감상을 돕고 교육적 효과를 증대시키며, 즐김과 휴식의 서비스 제공을 최적화하기 위한 노력들이 이루어진다. 이러한 전시연계 프로그램의 기획은 전시의 기획단계 중반부부터 이루어지는데, 전시의 준비단계에서 동시에 진행되면서 전시 개막과 함께 전시회가 지속되는 기간 동안 함께 시행되는 것이다.

전시연계 교육 프로그램에는 도슨트 전시해설 프로그램, 전시연계 체험활동 참여 프로그램, 강좌 형태의 세미나 및 워크숍 등의 다양한 프로그램이 있다.

3단계	도슨트의 전시해설

전시의 수행 중 가장 우선시 되어야 할 점은 전시와 작품에 대한 관람객의 교감을 극대화하는 것이다. 전시의 성공을 위한 관람객 유치가 중요한 만큼 미술관과 관람객의 지속적인 신뢰 관계를 형성하기 위해서는 전시내용에 대한 만족도를 심어줘야 하므로 전시에 대한 설명과 작품 감상에 대한 보조적인 서비스 제공이 중요한 것이다.

전시 전문 해설사 역할을 수행하는 도슨트는 전시회 작품 설명을 전문적으로 진행하는 인력으로서, 정해진 시간에 전시의 기획 의도 및 전시된 작품 전체에 대해 설명함으로써 관람객들의 전시 감상의 이해를 높이고 그들이 좀 더 심도 있게 작품을 감상할 수 있도록 도움을 준다. 이러한 도슨트 인력은 기관에 따라 선발 방식이 다양해서 자원봉사의 역할로서 도슨트를 선발하기도 하고, 미술관, 박물관에서 전문적으로 근무한 경험이 있는 경력자들을 전문 도슨트 요원으로 일정 기간 계약하여 큐레이터나 에듀케이터의 전문적 수준에 맞춘 훈련을 통해 전시해설사로 투입하기도 한다. 또는 문화예

술 분야의 뉴스를 다룬 경험이 있는 프리랜서 아나운서와 리포터 등을 도슨트로 계약하여 전시해설 서비스를 하나의 독립적인 프로그램으로 비중 있게 다루기도 하고, 전시를 기획한 큐레이터(또는 발표력이 뛰어난 에듀케이터)가 전문적인 해설 서비스를 직접 제공하여, 보다 효과적인 전시 감상을 돕고, 직접 홍보하는 역할을 하기도 있다.

도슨트에 의해 감성과 교감이 풍부하게 이루어지는 소통하는 전시회가 될 수도 있고, 일방향적으로 진부한 설명만 있는 소통 없는 전시회가 될 수 있다. 그 중요성을 잊지 말자!

[그림 24] 도슨트 설명 현장

4단계　　　　　　　　　　　전시와 연계된 교육 활동

전시 연계 교육 활동은 전시 기획에 맞춰 교육적인 주제로 심화학습이 가능하도록 하는 활동 프로그램이다. 이 같은 경우에는 전시 감상을 돕는다는 목적으로 프로그램이 기획되는데, 전시작품의 기법이나 아이디어를 차용하여 새로운 창작물을 만들어 보는 활동, 작품과 관련된 제작 기법을 활용한 미술교육이 시행되는 등 다양한 방식으로

이루어진다. 워크숍은 전시 참여 작가나 전시 기획자 등이 일반 대중을 상대로 전시 설명을 진행함으로써 심도 있는 의사소통과 전시 감상이 이루어는 프로그램이다. 전시 기획이나 작품에 대한 설명이 더욱 밀도 있게 다루어지기 때문에 일반인 이외에도 미술 분야를 전공한 관련 종사자들에게도 도움이 되는 프로그램이라고 할 수 있다.

미술관 교육에 대한 상세한 설명은 다음 장에서 이어지는 제3장에서 상세하게 다루고자 한다. (제3장: 미술관 교육, 문화예술을 꽃피우다)

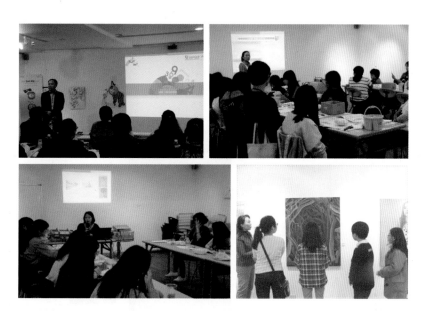

[그림 25] 전시연계 체험프로그램 활동 모습

5단계	전시 현장 홍보와 프로모션 활동

모바일 디바이스의 보편화와 다양한 SNS 활동들이 대중들에게 확산되어 큐레이터가 직접 전시 홍보를 진행하는 업무 못지않게 전시회에 관심 있는 온라인 대중들이 전시회 정보를 팔로워들과 함께 공유함으로써 정보가 더욱 빠르고 신속하게 퍼져나가는 효과들은 미술관 입장에서 볼 때, 상당히 중요한 후광효과이다.49)

49) 대표적인 SNS는 페이스북, 인스타그램, 트위터, 카카오스토리 등이 있으며, SNS는 다수의 팔로워들과 지속적으로

SNS를 활용한 전시 기간 홍보 활동은 하이라이트가 되는 대표적인 작품들을 이미지나 동영상으로 업로드하여 마치 전시해설사가 직접 옆에서 작품을 설명해주는 느낌으로 현장감 있는 전시 정보를 전달하는 방식을 추천하며, 퀴즈 맞추기, 간단한 상품 증정, 전시회 무료입장 등의 이벤트 참여를 온라인 팔로워들에게 독려하는 것도 재미있는 프로모션이 될 수 있다. 모바일 콘텐츠에 익숙한 세대들에게 특히 효과적이다. SNS 구독과 팔로잉에 적극적인 40대 중후반 이상의 중장년층 세대들도 온라인 소셜 커뮤니티를 구성하여 활동한다는 행위만으로도 미술관의 접근성을 더욱 가깝게 해준다는 이점이 있다. 개인 PC, 스마트폰, 태블릿으로 언제든 온라인 전시 감상은 충분히 가능하다!

[그림 26] SNS 프로모션과 미술관 전시 알림 사례(상원미술관 페이스북/인스타그램/유튜브)

소통하고, 미술관 콘텐츠를 건전하게 공유하는 목적으로 오픈함으로써 실시간 홍보가 확장되는 효과를 가져온다.

전시 폐막과 반출 업무 프로세스

아, 이제 전시가 끝났다. 전시의 폐막, 그리고 작품 반출, 전시는 결론이 해피엔딩으로 끝나야 되기 때문에 전시의 폐막도 하나의 이벤트이다.

올림픽을 보면 폐막식을 하지 않은가? 폐막식은 행사를 마무리하는 최종 마무리 이벤트이다. 그리고 반출은 미술관의 이미지를 좋은 여운으로 남기며 마무리하는 매우 중요한 업무이다. 전시회 폐막과 반출에 대해서 알아보자.

전시 기간이 종료되면, 다음 단계는 전시반출과 관련된 전시 해체 업무, 다시 작가에서 작품을 돌려주는 작품 운송업무, 작가가 작품을 받는 작품인수 업무로 진행되며, 작가가 미술관에 작품을 기증했을 때는 전시 해체 업무에서 전시 기능 업무로 프로세스가 그 과정이 변동된다.

모든 전시 업무는 사전에 기획된 전시 기간이 끝나면 전시 해체 작업에 돌입하게 된다. 이는 진행된 전시사업의 해체임과 동시에 사업의 정리와 전시장의 유지·보수 면에서 다음 전시 진행을 위한 사전 작업이기도 하다. 안전하게 잘 마무리되는 전시 폐막 과정은 작품 자체가 갖는 예술적 가치와 문화유산 관리 측면에서 보면 올바른 전시 해체를 통한 작품의 안전한 보존을 위해 꼭 필요한 절차이다.

작품의 매체에 따라 작품관리의 조건은 달라지나 대체로 전시장에서 노출되는 시간이 길어질수록 많은 요소로 인해 작품 손상의 위험도는 높아진다. 작품의 효과적인 의미 전달과 시각적 연출을 위해 필요에 따라 특별한 설치작업이 수반되는 경우와 강한 조명이 작품에 장기간 노출되는 경우에 작품 손상의 위험이 따른다. 따라서 작품을 안전한 상태 및 안전한 환경으로 돌려놓는 것은 문화적, 예술적 가치를 보존하기 위해 중요한 과정이라고 볼 수 있다. 전시 기간이 종료되면 전시 해체의 과정은 다음과 같이 진행된다.

[표 26] 반출업무 프로세스

중분류	소분류	문서	검토	회의	결재
전시 해체	작품 해체		O		
	명제, 안내판 해체		O		
	전시 보조물 해체		O		
	전시 제작물 해체		O		
작품 운송	작품상태 조사		O	O	O
	작품 포장		O		O
	작가에게 운송/인계		O		O
작품 인수	작품 인수증 제작	O			
	작품 인수증 교부		O		
	작품 대여 감사증 교부	O	O		O
	감사의 글 및 카달로그 교부	O	O		O
작품 기증	작품의 기증 의사 유무 파악		O		
	기증서 작성	O	O		
	기증서 체결 및 확약서 전달		O		O

1단계	전시물 해체

작품 해체와 안내판과 같은 부착물 해체, 그리고 전시작품 보조물 및 전시 제작품의 해체가 이루어진다. 먼저 전시 해체 과정에서 발생할 수 있는 작품 손상을 방지함에 유의하면서 작품의 해체가 이루어져야 한다. 전시되는 작품은 형식면에서 일반적으로 벽면에 부착되는 평면형과 보조적인 전시대가 필요한 입체형으로 나누어진다. 우선 입체형 작품의 해체가 필요한데, 전시의 형태에 따라 벽면에 부착된 작품에 비해 입체형 작품이 작품 손상 또는 분실의 위험요소가 더 높을 가능성이 있기 때문이다. 작품을 설치했던 순서를 기억하는 것도 전시작품 해체 작업에 있어 중요한 힌트가 된다. 따라

서 입체 작품의 해체와 전시대의 해체가 선행되어야 한다.

디스플레이를 위해 입체 작품이 고정되어 있는 경우, 먼저 부착된 작품을 해체하고, 작품이 여러 유닛으로 조립되어 있는 형태라면 그 또한 해체하여 안전한 상태로 돌려 놓는다. 작품의 보관을 위해 제작된 케이스(보관함)가 있는 경우는 해당되는 케이스(보관함)에 포장하여 안전하게 분류한다. 다음은 벽면에 설치된 작품을 벽면으로부터 해체하여 입체 작품과 마찬가지로 지정된 케이스가 있다면 해당되는 방식에 따라 포장하고 그렇지 않다면 완충재를 이용하여 안전하게 개별 포장한다.

여기서 주의할 점은 포장하기 전에 작품의 상태를 다시 한 번 재점검해야 한다는 점이며, 이때 작가가 직접 반출 현장에 방문하였다면 양자 간에 확실한 작품 컨디션 상태를 원만하게 체크하여 마찰 없이 반출을 시행해야 하는 것이다. 이 과정들은 작품의 반출 전에 작품의 상태를 보증하기 위한 자체 점검이다. 디스플레이 상태에서 해체된 작품들은 타 전시보조물과 분류하여 안전하게 보관하는 것이 손상과 분실에 대비하는 자세이다. 더불어 작품과 함께 디스플레이 되었던 작품 안내판을 제거하여 따로 분류한다. 그런 다음 전시 특성에 맞춰 환경 설치물이 부착된 전시장 내부에 설치물을 철거하고 원래의 전시 공간의 상태로 전환한다. 조명을 비롯하여 임시로 설치된 벽면 및 전시대의 해체와 보조물들을 제거하는 것이다.

전시장 해체와 작품의 해체가 마무리되면 작품의 운송이 필요하다. 이 단계에서 전시된 작품이 미술관의 소장품일 경우, 수장고로 운송하여 작품에 맞는 환경에 보관하며, 작품에 손상이 있을 경우 보수과정이 추가된다. 하지만 전시된 작품이 대여 작품인 경우는 해당 주인(소유권자)에게 반환하거나, 특별기획전시와 같은 단체전의 경우는 작품을 출품작가에게 반환하는 과정에서 손상과 보수의 문제를 미술관 현장에서 직접 처리하고 반출할 것인지, 또는 임시방편으로 안전한 포장으로 반출하되, 사후에 보상 비용 처리로 협의할 것이지 등을 면밀하게 결정하는 것이 일반적이다. 이 경우에 작품의 안전 관리는 전적으로 전시를 기획하고 주관한 미술관의 책임하에 진행하게 되며, 따라서 작품의 보험처리를 비롯한 작품의 반환 및 운송과정, 작품의 인수인계 업무 모두 미술관이 주체가 되어 진행하게 된다.

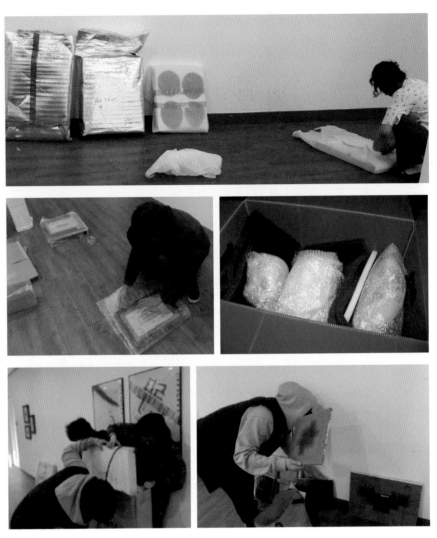

[그림 27] 작품 반출을 위한 해체 과정과 안전한 포장 단계

2단계	작품 운송(반출)

　작품의 운송을 위해서는 가장 먼저 운송업체를 선정하게 된다. 운송업체에 따라 운송보험의 가입이 다르게 진행되나 해당 작품에 따라 보험가격을 책정하는 것이 일반적이다. 운송업체는 일반화물을 비롯하여 미술품 전문 운송업체를 이용하거나, 퀵서비스와 택배를 이용하기도 한다. 대개 작품이 반입되는 상황과 거의 동일하게 진행되며,

드물게는 '작가 본인의 직접 반입+대리인 반출', '퀵서비스 대행 반입+작가 본인의 직접 반출' 등으로 반입/반출 상황이 조금씩 달라지는 상황들도 발생한다. 반입과 반출의 상황이 각각 다른 경우는 큐레이터가 전시 프로젝트 전 과정에서 작가의 특별한 사유나 작품의 특성 및 안전 유무를 더욱 꼼꼼하게 체크할 책임이 있다. 작품이 반출되면 해당 증빙자료로 반출증 확인서 처리가 반드시 수반되어야 하며, 특정 업체를 활용하는 경우는 소정의 비용이 발생하므로 영수증이나 세금계산서 등을 반드시 확보하여 별도로 분류함으로써 문서화 하는 작업이 필수적이다. 기획전과 달리 대관전이 종료될 경우는 전시 및 작품에 대한 책임이 미술관이 아닌 대관 계약자에게 있기 때문에 작품 반입이 진행될 때 반입증을 확실하게 기입하고, 작품 해체 및 반출 시에는 반출증의 최종 확인을 분명하게 하여 작품의 손상 및 분실에 대한 그 책임 소재를 분명히 배분해야 한다.

| 3단계 | 작품 기증과 상호 협약 |

작품 반출이 이루어지는 과정에서 작품의 기증 의사가 전달되는 경우가 있다. 작품 기증 업무는 작가의 기증 의사가 파악되면 세부 내용을 확인한 다음, 기증확약서를 작성하고 해당 작가 및 작품 소유자에게 기증확약서를 전달한 후, 최종 확인하는 과정으로 마무리된다.

작품이 반입되고 반출이 이루어지는 기간 동안 작품 안전 관리의 책임은 미술관에 있다. 따라서 사전에 보험 가입이 필수적이며 작품의 가치에 따라 계약금을 달리 적용하여 만약에 있을 수 있는 작품의 도난 및 손상에 대한 피해 금액의 보상을 받을 수 있도록 해야 한다. 물론 문화 자산을 잃은 손해를 금액으로 책정할 수는 없겠지만 작품의 소유자가 가진 재산의 보호와 그 보상으로 인한 미술관의 손해 복구를 위해 보험 가입은 반드시 필요하다. 따라서 가장 중요한 것은 전시가 끝나기 전까지 작품을 관리한 노력과 자원이 허망하지 않도록 마지막까지 신중하게 처신하는 큐레이터들의 자세이다!

전시 피날레의 아쉬움, 피드백으로 돌아보기

전시가 종료되면 전시 평가에 있어서 좋은 자료가 될 수 있는 설문 자료를 수집한다. 관람객이 직접 설문지를 작성할 수도 있고, 관람 리뷰 등을 통해 전시의 성과를 평가할 수 있게 된다. 티켓 판매 현황, 일일 관람객 현황 등도 전시의 성패를 평가하는데 실질적인 통계자료의 역할을 한다. 보도자료나 방송 자료는 업무 결과 보고 차원에서도 수집해야 할 자료이기도 하며, DB 자료 구축에도 좋은 자료가 된다. 보도자료나 방송 자료는 추후 미술관 홍보, 전시 기간 내 홍보 역할을 하므로 수집하여 홈페이지 등에 올려놓는 것도 좋은 방법이다. 작품이 반출될 때는 작품 반입할 때 만들어진 컨디션 리포트와 작품 목록들이 마지막 확인 작업을 위해 다시 한 번 필요하다.

전시가 열리고 난 이후와 전시 종료 후까지 전시에 관련된 다양한 관리가 필요하다. 또한 전시를 개최하는 데에는 많은 인력과 예산이 소비된다. 위험요소와 낭비를 최소화하고 인력을 효율적으로 활용하기 위해서는 업무의 세부적인 요소 모두가 관리 대상이 된다. 그중 체계적인 관리가 필요한 필수적인 업무들에는 아카이브 관리 업무와 협력업체 관리 업무, 기타 회계 처리 업무, 인력 관리 업무가 있다.

1단계	작가 아카이브 관리업무

아카이브(Archives)는 전시와 관련된 주제의 정보를 관리 · 보관하는 장소의 개념이지만 무형자산을 생성하는 행위 자체를 의미하기도 한다. 아카이브(전시 관련 전문자료) 관리의 주요 업무에는 전시를 진행하면서 생산된 작가와 작품에 대한 다양한 정보들, 교육 및 이벤트와 각종 인터뷰 등을 모두 담은 미디어 콘텐츠, 홈페이지 관리 및 DB를 구축하여 표현할 수 있는 고급 정보들을 모두 포함한다. 상기 언급한 해당 정보들은 체계적인 분류기준에 의해 배분하여 열람이 가능하도록 관리해야 한다. 작가에 대한 정보는 전시를 기획하는 단계에서부터 다양한 분야, 작품 스타일과 기법의 주요

한 특징을 가진 작가에 관한 자료들이 수집된다. 수집된 자료들의 대부분은 작가의 경력을 증명할 만한 활동 이력, 대표 작품과 같은 정보와 연락 가능한 주소와 연락처이다. 이와 같은 양질의 자료들은 한 번 수집된 이상 다음에 필요하면 언제든 활용 가능하도록 관리하게 된다. 장기적인 전시계획이 있는 한 정보가 곧 효율적인 사업수행의 자산이 되기 때문이다.

작가 아카이브는 미술관 특성에 맞게 최적의 활용방안을 마련하여 기준이 될 수 있는 분류 방법 및 작성 방식 등이 설정된다. 가치 있는 정보들이 걸러져 작가의 이름, 경력, 대표 작품 등이 작성되며 새로운 정보가 발생하면 신규 작성하고 추가 정보가 있으면 기존에 작성된 사항에서 추가 작성하게 된다. 그 외에도 작가의 주소록만 따로 정리하거나 작가 관리표를 마련해서 체계적으로 작가를 관리할 수 있다. 소장 작품 또한 목록화하여 관리되며, 이는 수장고에 있는 많은 자료를 보다 안전하고 효율적으로 활용할 수 있도록 정리되므로 매우 중요한 관리업무이다. 전시 종료 후에 발생될 수 있는 작품의 기증이나 소장품 구입 등에 대비하여 신규 작품을 확인하고 검토한 후, 분류 및 기록하여 보관하고 관리한다. 작품 관리표를 작성하여 개별 작품의 이력 및 상태를 체계적으로 관리하는 작업들도 필요하다.

| 2단계 | 협력업체 관리업무 피드백 |

전시 중 다양한 협력업체들에 대한 관리 또한 필요하다. 협력업체들 중에는 전시사업을 수행함에 있어 후원하고 협찬하는 협력업체가 있고, 그 외에는 미술관의 용역 및 서비스 의뢰로 관계를 맺게 되는 계약, 운송, 설비, 보안 협력업체, 대량구매 주문업체 등이 있다. 이러한 협력업체들은 전시회 마다 작업 의뢰(또는 구매) 유무가 달라지는 경우도 있지만, 대체로 신뢰나 서로 간의 건전한 이익을 바탕으로 지속적인 관계를 맺게 된다. 협력업체들 또한 개별적으로 관리표를 작성하여 꼼꼼하게 체크해야 하며, 설비·보안과 같은 미술관 시설관리에 대해서는 더욱 체계적으로 관리해야 한다. 전시장, 전기시설, 수도시설에 대한 전문업체의 관리와 보안업체를 통한 안전·보안설비

시설의 관리를 통해 도난과 사고 등에 대비해야 한다. 만약 도난이나 사고가 발생하게 되면 경위서를 작성하고 보험금을 청구하는 업무가 수행될 수 있다. 협력업체에 대한 관리는 주기적인 조정 회의를 통해 검토하고, 개별적인 관리표 작성과 체크리스트를 통해 정확하게 처리해야 한다.

3단계	홍보관리 피드백

전시 기간 중에도 지속적인 홍보 업무가 병행된다. 전시 및 교육, 이벤트 진행 사항들을 공개함으로써 이를 외부 홍보에 이용하며, 그 외에도 온라인 및 오프라인을 통해 지속적으로 홍보 활동을 하여 관객과 참여자를 유치하기 위해 적극적으로 노력한다. 더불어 언론에 보도된 데이터들을 수집하여 정리하는데 이는 대중들에게 소개되어 홍보에 병행이용이 가능하므로 전시사업 최종 평가 자료로도 활용된다.

4단계	회계관리 재점검 및 최종 정산

회계 처리 업무는 갑근세/소득세 정산과 부가가치세 정산과 함께 정산표를 작성하고 세금 납입서 작성을 통한 회계감사로 이루어진다. 감사 후에는 감사보고서를 작성하며 최종적으로는 회계 보고서를 작성해야 한다. 특히, 전시 기간에는 사업 시행으로 발생하는 수익과 지출 잔액에 대한 정산을 틈틈이 명확하게 기록해야 한다. 전시 및 교육 수익, 기념품 판매대금, 미술관 후원금 등이 회계 관리와 연계되면서, 이에 대한 수입/지출/잔액 등에 대한 정산 회계업무가 철저하게 이루어진다. 특히 국내 대부분 미술관 특별기획전은 국고지원금, 지방비(지방자치단체에서 출자되는 공공기금), 기업 및 공공기관 후원금, 현물 후원 협찬사 등의 도움을 통해 전시회가 진행되므로, 이는 전시가 끝난 후 시행되는 전시 평가를 수행할 때 자료로 활용되는 중요한 업무이다. 국고지원금은 인건비, 운영비, 사업관리비 등의 항목들 내에서 사용 가능한 특별 항목들이 지

정되기 때문에 이 기준 내에서 사전에 지정된 지출 항목만 예산 집행이 가능하므로, 지정된 사용처 이외의 비용 지출이 생기지 않도록 담당 큐레이터가 회계 부서와 긴밀하게 협력하여 최종 정산 업무를 어느 정도 원활하게 체크할 수 있어야 한다.

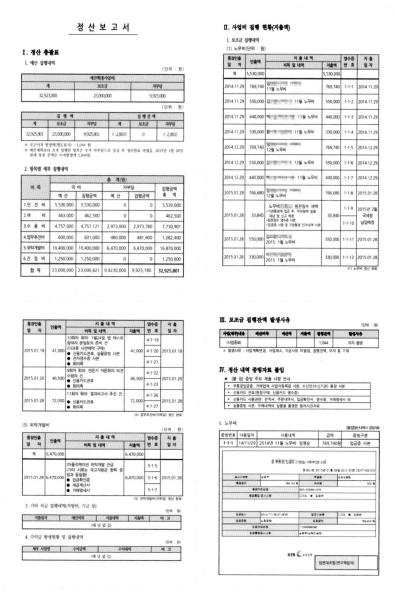

[그림 28] 전시 종료 후, 사업 총괄(전시/교육/홍보/이벤트)에 대한 정산보고서 사례

인력관리 업무는 미술관 근무자들의 포지션 배치와 관리 하에 학예인력 인사관리를 문서로 작성하고, 도슨트, 전시 홍보 요원, 전시 안내요원, 전시장 관리 요원, 작품 설치(반출) 요원 등에 관한 해당 관리표를 작성하여 개별적으로 관리한다.

지금까지 살펴본 협력업체, 회계 처리, 인력관리에 해당하는 관리업무에서 작성된 관리표는 각 업무 프로세스와 그 목적에 맞게 업무 가이드라인과 같은 세부사항별 체크목록들이 포함되며, 각 업무의 수행 사항들은 기록되고 평가된다. 이와 같이 체계적인 관리가 바탕에 깔려있지 않으면 다양한 업체와 인력들이 함께 진행되는 문화예술사업에서 투명하고 합리적인 운영을 기대하기란 어려울 것이다.

큐레이터 및 전시사업 담당 업무팀들은 전체 전시 기간 중 모든 업무 관리에서 그 시작과 끝을 함께 한다. 참여 작가가 50인 이상이고, 작품반입 또한 최소 70점 이상 되는 비교적 큰 규모의 조직으로 구성된 특별기획전은 전시회 종료 후에 작품 반출이 끝나는 시점에서 '해단식(解團式)'[50]을 시행하여 그간 전시사업에 투입되었던 모든 인력들의 노력과 수고에 다시금 감사의 마음을 전하며 동료들도 서로 고생했다는 격려와 작별의 아쉬움을 함께 나누는 의미 있는 시간으로 전시 피날레를 장식하는 끝맺음으로 종결된다.

필자가 생각하는 멋있는 해단식, 이 행사는 다음 전시회를 훌륭하게 만드는 초석이 된다고 생각한다.

50) 필자는 인턴 큐레이터로 미술관에 근무할 때, 큰 기획전시회들이 성공적으로 폐막하고 작가들이 작품을 반출하는 기간 동안 3회의 해단식을 치른 경험이 있다. 관장님과 학예실장님의 전시 종료 후 소감 듣기, 담당 큐레이터들의 후기 듣기, 인턴 및 자원봉사자들에게 참여확인서와 감사장 수여, 기념촬영 및 다과파티 등으로 해단식을 하면서 그동안 정들었던 다수의 인력들과 악수와 포옹을 나누고, 이별의 아쉬움에 눈물도 보이며 또 다른 만남을 기약했던 아련한 추억들이 가끔 생각나곤 한다. 2020년 팬데믹 상황 이후, 포스트코로나 상황에서는 해단식이 과감히 생략되거나 온라인 비대면으로 진행되었으리라 예상되며, 전시에 함께 참여한 스텝들과 새로운 인연으로 지속할 수 있는 좋은 문화는 다시금 자연스럽게 생겨나리라 기대해 본다.

제3장: 미술관 교육, 문화예술을 꽃피우다

"미술관에서 교육이 꼭 필요한가요? 그렇다면 미술관에서는 어떤 교육을 진행하나요?"

미술관에서 신입 연수단원의 면접을 볼 때 면접관들이 응시자들에게 많이 받는 질문 중 하나이다. 실제로 예술경영, 큐레이터 전공트랙, 박물관학, 등, 관련 전공이 아닌 미술관 취업 희망자들은 미술관이 전시회에 모든 에너지를 집중하여 운영한다고 생각한다. 기존의 미술관은 작가 발굴을 통해 주로 작품을 선보이고 전시하는 기회를, 대중에게는 창작자의 창의적 영감과 아이디어를 향유하는 기능에만 집중하였다. 현재의 미술관은 전시와 교육의 균형을 통해서 대중들이 예술 분야에 직접 참여하는 적극적인 기회를 제공하고, 이들이 다시 매개자로서, 또는 재생산자가 될 수 있는 기회를 확산시킨다.

미술관은 사회적 문화예술교육기관이며, 평생교육기관으로 다양화, 다변화되어 가고 있다. 미술관 교육은 크게 미술관의 설립목적에 부합하는 교육 프로그램과 전시연계 교육 프로그램, 체험학습, 워크숍, 세미나 등으로 구성되며, 때로는 전문가 자문회의나 토론회도 교육의 범주에 포함된다. 미술관의 교육은 교육 주체, 목적, 대상, 환경 등 성격에 따라 업무에 대한 흐름이 달라지기 때문에 전시 업무와는 프로세스가 다르다.

1. 미술관 교육, 공익성을 목적으로 하는 교육

2. 에듀케이터, 교육 학예사

3. 미술관 교육, 기획과 실행

1. 미술관 교육, 공익성을 목적으로 하는 교육

"미술관 교육이란 무엇으로 정의할 수 있을까?"

미술관에서 연구되어온 작가 및 작품들의 '수집 · 보존 · 조사 · 연구 결과물의 총체로서 구현되는 전시'를 관람객이 잘 이해하고 공감할 수 있도록 교육적 접근성과 문화적 교양 증진 효과를 최대화하는 행위를 총칭한다. 즉, 전시와 연계된 다양한 연계 프로그램들을 기획하여 관람객이 전시회를 통해 자발적으로 얻은 지식을 습득하고, 미술관에서 유익한 경험들을 풍부하게 갖도록 만드는 기능을 의미한다. 더불어 교육 강좌 개발, 영상 콘텐츠를 통한 미디어 중심 교육, 미술관이 보유한 각종 자료들의 열람과 대출 등, 관람객들에게 전문적인 지식을 보급하는 사회적 교육 활동을 수행하는 것도 미술관 교육의 범주에 해당한다. 그래서 미술관을 평생교육기관 또는 사회문화예술 교육기관으로 칭하기도 한다. 유네스코(UNESCO)에서는 미술관을 '평생교육기관'으로 정의하고 있으며, 한국에서도 미술관과 박물관을 '사회문화예술 교육기관'으로 명시하고 있다.

미술관은 넓은 의미에서 미술을 통해 문화향상을 도모하고 국민교육을 담당하는 기관을 지칭하며, 적극적인 체험과 감상을 통한 융합적 사고력 증진 중심의 교육, 즉 학교의 정규교육과 함께 미술교육을 담당하는 전문적인 미술전문 교육기관을 의미하기도 한다. 정리해서 말하자면, 미술관의 교육적 기능을 중시하는 것은 전반적인 추세이지만 미술관 교육을 어떠한 관점에서 파악하느냐에 따라 제도권의 정규교육 수준으로까지 평가하기도 하고, 각 지역의 문화적 특성과 공공기관 교육지원사업의 성격에 따라 미술관 전문사업으로 보기도 한다. 미술관에서의 교육은 사회적, 문화적 욕구가 확대됨에 따라 현재 그 기능이 확대되고 있다는 것은 명확하다.

미술관 교육은 공익성을 목적으로 하는 미술관의 고유한 핵심 기능이다. 미술관은 기관의 설립목적에 부합하는 교육을 통해서 해당 지역의 문화예술 발전을 도모하는 임무를 수행한다. 미술관에서의 교육은 주로 상설전이나 기획전 등의 전시를 이해하는 데 도움을 주는 전시 연계 교육 프로그램이 운영되며, 학습자가 자발적으로 참여하여

오감을 통해 지식을 습득하는 체험교육이자, 관람자의 감상과 이해를 돕는 상호작용의 교육이다. 이러한 미술관의 교육을 총체적으로 표현한다면, '공부(study) + 학습(learning) + 자기학습(self-study) + 전수(teaching)　프로그램 = 평생교육(life-long education)'이라 할 수 있다.

　미술관의 교육을 전시정보의 전달 방식별로 분류하자면, 일반 강연(Lecture), 도슨트를 중심의 작품 안내 및 해설 중심 전시장 투어(Decent Tour), 전시 연계 주제에 따른 심층적인 전문 강연 중심의 학술 심포지엄(Symposium)과 세미나(Seminar), 작가의 작품 세계 및 제작과정을 현장감 있게 공유하는 작가 워크숍(Workshop), 다원예술 등과 같은 무용, 음악, 인터랙션 미디어(Interaction Media)[51] 구현 등의 타 문화 장르와 연계하여 기획, 운영되는 복합문화 프로그램 등으로 구분할 수 있다.

　이처럼 오늘날의 미술관에서는, 대학을 포함한 고등교육기관의 교육에 버금가는 다양한 교육들이 이루어지고 있으며, '평생학습기관'이라는 타이틀에 걸맞게 다양한 성격과 연령층의 관람객들을 만족시키는 교육 프로그램들이 기획 및 운영되고 있다. 따라서 미술관 교육은 프로그램의 대상층의 눈높이와 관심사, 흥미에 맞는 학습 자료를 밀도 있게 연구하여 교육 프로그램을 설계하여야 하며, 에듀케이터는 미술관 소장 자료들과 기타 전문 자료를 활용하여, 참여자들의 학습 효과를 최대한 높여주면서 다양한 교육 프로그램의 개설을 통해 폭넓은 계층을 아우를 수 있는 관람객의 욕구를 충족시키려고 노력한다. 대부분 미술관의 교육 프로그램은 관람객의 '체험, 참여, 엔터테인먼트'에 초점이 맞춰져 있다. 이러한 프로그램은 각 교육 대상의 연령, 교육적 수준, 전문성, 흥미와 관심에 초점에 맞추어 운영되므로 기획단계에서 철저하게 조사 및 연구를 바탕으로 개발되어야 한다. 또한 교육의 목적에 따라 교육의 방법 역시 다양하게 개발되어야 한다.

51) 대개 미디어 아트(Media Art) 자체로 독립적인 예술 분야로 연출되는 작품들도 있지만, 기존의 회화 및 조각 등의 순수예술 작품들을 인공지능(AI) 방식으로 새롭게 편집 및 구현하거나, 터치스크린 기능을 활용해서 관람객이 직접 만지기도 하면서 작품 근처를 지나가면 특별한 반응을 보이는 독특한 방식으로 작품의 표현을 재해석 하는 병행 설치 기법이 함께 구축되어 선보이는 추세이다.

2. 에듀케이터(educator), 교육 학예사

우리는 앞서 제시된 미술관의 핵심 인력 '큐레이터'의 역할에 대해 알아보았다. 이번 장에서는 미술관의 '에듀케이터(Educator)'에 대해 이야기해 보고자 한다. 에듀케이터는 미술관의 교육담당 큐레이터(교육 전문 학예사)를 의미하며, 2000년대 초반에 국내에 유입된 전문용어이다. 교육(Education)과 큐레이터(Curator)의 용어가 결합된 미술관 교육 영역의 전문 학예사로서 '에듀케이터'를 지칭하게 되었으며, 국내에서는 국공립 미술관과 등록사립미술관(문화체육관광부의 등록인정기관)이 선발하는 에듀케이터는 학예사 자격증이나 교사 자격증을 보유한 전문가들을 많이 선발하는 추세이다. 문화예술교육사 자격증을 취득한 전문예술인(작가)도 교육 경력과 박물관·미술관 유관 사업 참여 경력을 산정하여 에듀케이터로 선발하는 경우도 있다.

기존에는 박물관, 미술관의 교육 프로그램의 개발과 운영을 에듀케이터가 담당하기보다는 큐레이터가 일임하거나 학예실에서 근무하는 연구조사 전담 직원 또는 사무국의 섭외교육담당 직원이 담당하고 있는 경우들이 종종 있었다. 최근 미술관에서 교육의 중요성이 부각되면서, 많은 미술관들이 교육 전문 담당자를 채용하고 있으며, 에듀케이터는 대중들에게 미술관이 소장하는 작품의 사회적 가치를 인지시키고, 그것을 향유할 수 있도록 돕는 역할을 담당하며, 교육 프로그램 기획 및 운영의 결과물로서 출판물 발간 등도 함께 병행하는 다양한 성과 확산 활동을 통해 미술관의 사회교육적인 역할을 전문적으로 수행한다.

[그림 29] 체험학습을 지도하고 전시를 직접 설명하는 에듀케이터의 활동 모습

오늘날 미술관에서 교육 담당자, 즉 에듀케이터의 역할과 기능은 매우 중요하다. 미술관의 모든 교육 관련 업무는 에듀케이터에 의해서 실행된다. 이들은 교육담당 학예사라고도 불리며, 각종 교육 사업들을 직접 구상하고, 교육 프로그램을 기획 및 진행하며, 현장에서 강의를 직접 진행하거나 전문가를 섭외하여 성공적인 교육 프로그램이 잘 진행될 수 있는 전문 관리자 역할을 한다. 아울러 교육의 전반적인 성과와 지난 교육 일정의 프로세스 피드백을 평가하는 역할도 수행한다. 상황에 따라서는 에듀케이터가 직접 교수자 또는 전문강사로서 교육 활동을 수행하기도 하므로 교사, 교수, TA(예술가 교사: Teaching Artist), 강연자 등이 되기도 한다.

이렇듯 에듀케이터는 프로그램을 진행하는 강사가 되기도 하고, 교육적 접근성을 높여주는 전시해설사의 역할도 병행하며, 교육 기획 전문가로서 포지셔닝일 매우 중요하다. 아울러 교육 전담 운영 관리자의 역할도 맡기 때문에 전시회를 운영하는 큐레이터 못지않게 다양한 전문성과 우수한 기획력을 보유해야 하는 복합적인 조건이 요구된다.

이번 장에서는 에듀케이터의 역할을 자세히 살펴보고, 에듀케이터가 되기 위해서 어떠한 과정이 필요한지 알아보도록 하자.

에듀케이터, 훈련과 경험이 필요하다.

에듀케이터는 단순히 미술관의 교육 프로그램을 진행하는 사람이 아니다. 미술관 교육을 진두지휘하는 '교육의 총체적 지휘자'의 개념으로 접근해야 한다. 따라서 먼저, 에듀케이터가 되기 위해서는 풍부한 교육 관련 지식을 보유하고 있어야 한다. 그러나 단순히 교육에 관심이 있거나, 사범대학이나 교육전공 관련 학과를 졸업했다고 해서 곧바로 미술관 에듀케이터를 할 수 있는 것이 아니다. 초·중·고등학교에서 선생님이 되고 싶을 경우, 교직과목을 이수하여 임용고시에 합격하고, 교생실습의 과정을 거쳐야 하듯이 에듀케이터도 '미술관 교육'과 관련된 실무경험과 지식을 쌓아야 에듀케이터가 되는 것이다.

일반적으로 석사학위 이상의 학력을 가진 사람이나, 석사학위에 준하는 경력을 쌓은 사람을 에듀케이터로 채용하는 경우가 많은데, 이는 그만큼 교육 관련 전문지식이 필요한 분야이기 때문이며, 미술관 교육 프로그램을 기획하고, 진행하기 위해서는 실무경험도 풍부해야 한다. 특히 교육 프로그램의 기획과 진행은 단계별로 철저하게 검증되고 전문적인 프로세스가 요구되기 때문에 질적으로 유익한 교육 프로그램을 개발하기 위해서는 꾸준히 지속해서 자신이 맡은 교육 주제들을 연구하는 지구력과 책임감이 필요하며, 이에 대한 훈련 및 연수 과정들도 반드시 거쳐야 한다. 이는 교육 프로그램의 진행 중에 생길 수 있는 수많은 돌발 상황에 대비해야 하기 때문이다. 국내 사립미술관에 근무하는 에듀케이터들은 앞서 설명한 조건에 부합하는 다양한 경력들을 갖추고 있으며, 미술관 업무의 특성상 실무연수생이나 연수단원 근무를 시작하여 최소 1회 이상 전시 전문 큐레이터로 근무한 경험들이 있다. 드물게는 임용고시에 합격하거나 교육대학원을 졸업하여 2급 정교사 자격증을 취득하여 중, 고등학교 미술교사로 재직했던 이력을 갖춘 에듀케이터들도 있다.(2016년 전문 학예인력 지원사업 중, 에듀케이터 선발 과정에서 1년 이상의 교사 근무 이력도 전문경력으로 포함하고 있다.)[52]

52) 2013년 에듀케이터 지원사업(인건비 지원) 모집공고에서 매년 거의 동일한 조건을 통해 교육 전문 큐레이터를 모

미술관 교육은 넓은 의미에서는 문화예술교육의 시각예술 중심 교육 프로그램을 주로 다루기 때문에 '무엇을 주제로 가르칠 것인가?', '어떻게 접근하여 쉽고 재미있게 가르칠 것인가?', '왜 이 교육 프로그램이 대상자들에게 필요한가?' 등을 지속적으로 되물어 보면서 자신이 근무하는 미술관의 정체성을 잘 반영하고, 큐레이터가 기획한 전시회가 교육적 측면에서 효과적으로 확산될 수 있도록 충실한 역할을 수행해야 한다. [그림 30][53]의 도표와 같이 에듀케이터가 미술관에서 시행하는 각종 문화예술교육 프로그램들을 기획 및 설계하고, 단계별로 교육적 효과를 검증하면서 신뢰성 높은 미술관 교육 프로그램을 대중에게 선보이기 위해서는 세심한 전략 구성과 엄격한 피드백 평가들이 필요하다.

1.도입	인식: 주제 도입에 따른 기본 개념과 문제 인식
2.분석	탐구: 관계 연구 및 주요 아이디어 탐색
3.전개	구체화: 핵심 주제 체계화 및 정교한 세부 교육 콘텐츠 수립
4.진행	적용의 실제: 시범 수업(파일럿 테스트)을 통한 현장 적용 검증
5.평가	종합 정리: 프로그램 구축의 최종 완료와 2차 검토 피드백 환류

[그림 30] 문화예술교육 프로그램을 담당하는 에듀케이터의 기본 역할 프로세스

집하고 있다. 한국사립미술관협회(http://www.artmuseums.or.kr) 사이트 누리집 참조.

53) 지인엽, 구조중심 협동학습을 적용한 체험 영역 지도방안 연구, 부산교육대학교 석사학위논문, 2013, pp.38~41 요약 재구성. 본 저서의 '에듀케이터의 기본 역할' 설명을 위한 목적에 맞는 내용으로 일부 차용하여 미술관 교육 분야에 적용하여 일부 재정리함.

에듀케이터, 봉사 정신과 윤리의식을 갖추어야 한다.

앞서 설명했듯이 미술관의 교육 프로그램의 참여 대상자들은 매우 다양하며, 특히 장애인, 고령의 노년층, 4~7세의 영유아, 청소년, 중증환자 전담 의료인, 도서 산간 지역 거주자들 등으로, 미술관 중심 문화예술 활동에 참여하고 싶어 하는 문화적 접근성이 취약한 계층 및 문화 소비 성향의 고유한 특성은 매우 다양하다. 특히 가벼운 인지장애가 있거나 경증 치매 초기 어르신들, 경계성 지능장애 및 발달장애인들, 코호트 격리가 필요한 감염성 질병 및 중증환자를 치료하는 전문 의료인들, 세심한 돌봄이 필요한 영유아 양육 가정54), 박물관·미술관 등과 원활한 교통 및 이동이 어려운 비수도권 일부 지역 거주자들은 여유로운 일정과 편리한 교통편을 마련할 기회를 어렵게 확보하여 정말 큰마음 먹고 박물관과 미술관을 방문하곤 한다. 국내 청소년들도 중·고교 재학 중에는 상급학교 진학을 위한 치열한 경쟁 속의 입시 준비로 인해 여유로운 마음으로 주변의 박물관, 미술관들을 가벼운 발걸음으로 찾아가기 어려운 현실이며, 주로 수행평가 과제 및 학교 숙제를 목적으로 하는 자료조사 정도로 미술관을 방문하는 경우들이 있기도 하다.

이러한 특별한 조건의 문화 소비자들을 위한 미술관 교육의 경우, 교육 프로그램을 실행하는 과정에서 일반 성인 대중들 보다 두 배 이상의 노력이 들어간다. 따라서 거동이 불편하거나 인지적 수준이 일반 성인보다 부족한 문화 접근성 취약계층과 세심한 보살핌이 많이 필요한 영유아들을 대상으로 하는 교육은 자신의 업무에 대한 자부심, 더 많은 대중이 문화예술을 향유할 수 있도록 노력하겠다는 사명감, 그리고 봉사 정신에 입각한 자부심 등이 없다면, 미술관 교육은 진행할 수 없다. 따라서 에듀케이터의 자질에 있어서 중요한 것은 일에 대한 자부심과 사명감, 봉사 정신, 건전한 윤리의식이라고 할 수 있다.

54) 특히 0세~3세 사이의 영아를 돌보는 가족들은 자유로운 외출이 쉽지 않아 자가로 보유한 승용차가 있거나 택시를 탑승할 수 있는 충분한 교통비를 부담할 수 있는 소득이 있어야 가족 단위의 외출이 가능하다. 최근 박물관, 미술관들은 영유아들도 자유롭게 미술품을 감상하고 즐거운 체험활동을 향유할 수 있는 '찾아가는 뮤지엄' 이라는 외부 방문형 이동식 전시 감상 서비스도 제공하고 있다.

따라서 미술관에서 도슨트, 교육 프로그램의 보조강사 등의 경험을 쌓으면서 에듀케이터가 되기 위한 겸손한 마음가짐과 배려심, 봉사 정신, 윤리의식을 갖추어야 할 것이다.

〈여기서 잠깐!〉

필자는 원래 전시 큐레이터 및 문화예술 전문사업 책임연구자로서 미술관에서 다양한 역할로 다년간 근무했습니다. 석사학위를 마치고 사회생활을 하면서 야간에는 대학 강의를 나가는 커리어도 함께 쌓아오다 보니 자연스럽게 교육에 대한 경험도 점차 채워갈 수 있는 소중한 시간들도 채워갈 수 있었습니다. 낮에는 미술관 큐레이터, 저녁에는 대학교수로 병행하여 일하면서 기획자로서, 교육자로서 자연스럽게 체득하게 된 경력들은 이렇게 미술관 근무 경력 20년 이상이라는 긴 여정의 소중함을 얻게 되었습니다.

원래 처음부터 에듀케이터로 미술관 활동을 시작한 것은 아니지만, 도슨트, 실무연수, 인턴십, 학예연구원, 정학예사, 학예실장 및 책임연구원 등에 이르기까지, 단계별 과정들을 몸소 겪으며 기획, 교육, 연구, 성과 확산, 사회적 환원(봉사) 등의 중요성을 오랜 기간 동안 느껴왔습니다. 직업의 독특한 특성이 주는 매력, 학예업무의 전문성에 대한 자긍심, 다양한 경험들로 매번 새로운 기획을 경험하게 되는 도전정신 등은 큐레이터로서의 자신감의 원천이었습니다. 그리고 교육의 중요성과 참여자들의 공감 및 소통에서 느끼는 봉사 정신의 보람은 필자가 매번 학예업무의 어려움을 겪을 때마다 늘 위로와 재충전의 기회가 되어주는 소중한 밑거름이 되기도 하였습니다.

정학예사로서, 학예실장으로서 가끔 인턴 큐레이터(연수단원)들과 함께 근무할 때, 갑자기 사직서를 내고 퇴사하는 경우도 있고, 무단으로 결근하는 상황들을 종종 보았는데, 그 중 원인은 에듀케이터를 돕는 교육업무의 보조와 체험교육 현장 내에서 발생되는 다양한 상황들의 부적응 등이 큐레이터 또는 에듀케이터로서의 직업과 경력을 포기하게 만든다는 사실이 정말 놀라웠습니다. 설득과 다독임에도 결국 학예사의 길을 포기하고 전혀 다른 직업으로 발걸음을 돌리는 후배들의 모습에 마음도 아팠고, 슬픈 마음으로 실망하고, 회의감이 들면서 만감이 교차했는데, 돌이켜 생각해보면 큐레이터의 고충, 에듀케이터의 고충 등을 솔직하게 들을 수 있는 기회가 거의 없었기 때문이었겠다는 점도 뒤늦게나마 이해가 되고 안타까운 마음이 있기도 합니다.

미술관 교육은 즐겁고 신나고 재미있고 멋진 경험들도 많지만, 겸손함과 배려를 기반으로 하는 마음가짐을 통해 봉사 정신과 교육자로서의 보람을 느끼는 자긍심에서 출발해야 훌륭한 교육 전문 학예사(에듀케이터)로 성장할 수 있겠습니다.

여러분은 어떤 학예사가 되고 싶은가요?

자원봉사, 보조강사, 도슨트부터 도전하재!

원래 미술관 교육에 관심이 많아 20대 초반부터 에듀케이터를 희망하는 학생이나 일반인들은 교육 프로그램의 보조강사나 자원봉사자, 도슨트, 교육 전문 인턴십 프로그램에 지원함으로써 미술관 교육에 입문할 수 있다. 해외에는 인턴 에듀케이터 제도가 독립적으로 운영되는 박물관, 미술관들도 있지만, 국내 미술관 분야는 본 저서의 서두에서 현재 실태 및 현황을 이미 한 차례 언급한 바 있기 때문에 신입 연수단원(인턴)으로 선발된다 하더라도 미술관 교육 업무에 전문적으로 투입되어 입문하기가 쉽지 않을 것이다. 따라서 본인이 근무하려는 미술관의 연수단원으로 취업을 하여 선임자로서 근무하는 에듀케이터의 교육 프로그램에 보조강사로 적극 지원 및 투입되어 교육 파트의 학예업무를 기본부터 충실하게 배워나가는 것이 훨씬 효과적이다. (국내는 '인턴 에듀케이터'라고 명함에 기재해주는 미술관들은 다섯 군데 이내일 것이다.)

또는 교육 전문 자원봉사자부터 시작하는 것이 좋은 방법이다. '교육 자원봉사'는 교육 프로그램의 기초 관리 및 진행을 보조적으로 돕는 활동을 의미하며, 자신의 전공이 미술관 분야와 어느 정도 유사한 분야로 공통 경험(또는 전공 수업 수강 이력)이 있다면 미술관 교육 프로그램에 보조강사로서 활동하는 것도 가능하다. 최근에는 교육 자원봉사와 교육 프로그램 보조강사가 거의 동일한 조건으로 모집되어 활동하는 사례들도 있으며, 업무의 범주와 소정의 사례비를 어떻게 지정하느냐에 따라 약간의 차이만 있을 뿐이다. 교육 자원봉사와 보조강사는 미술관 교육에서 분명히 비중 있고 사명을 갖춘 중요한 포지셔닝에 있다는 점에서 공통된 특장점을 가진다. 꼭 구분하자면, 교육 자원봉사는 전공의 제약이 적고, 본인의 관심과 의욕이 높고, 직간접적으로 교육 파트에 어느 정도 유사한 경력이 있다면 미술관에서 교육 자원봉사로서 활동할 기회를 부여받는 것이 가능하다. 자원봉사자들은 일정한 금액의 활동비를 지급받는데, 여기에는 교통비, 중식비, 간식비 등의 개념이 포함된 포괄적인 활동비용으로, 수고와 노력에 감사하다는 의미를 담은 용도라고 보면 된다. 한편, 교육 보조강사는 해당 교육 파트에 어느 정도 유관한 전공 이력을 갖추고 있거나 최소 2년 이상의 교육 경험들을 요구하는 경우들이 있다. 교육 프로그램의 특성에 따라 어느 정도 전문성이 요구되고, 특별

한 기술이 필요한 체험교육 프로그램을 운영하는 활동이라면 예술학, 박물관교육, 미술교육, 회화 및 조소 전공 등의 실기 전공 등을 별도로 갖춘 보조강사를 선발하는 것이 보편적이다. 예를 들어, '천연염색 체험학습'이나 '한지공예 액자시계 만들기' 등의 특별한 체험교육 프로그램이 진행된다면 조형예술 전공자나 공예 및 디자인 전공자들을 보조강사로 우선 선발하는 것을 선호하며, 체험 프로그램 전담 에듀케이터도 유사 전공자들을 보조강사로 선발하여 단기 훈련을 통해 빠른 노하우 습득과 재료 활용의 다양한 요령을 원활하게 터득할 수 있도록 투입 인력 관리가 더 안정적이기 때문이다.55)

또한 전시장의 도슨트(Docent)부터 경험을 통해 미술관 교육 업무에 입문하는 경우도 많다. 국내에서는 1995년부터 도입되기 시작하였고, (사)한국사립미술관협회가 도슨트 활동의 활성화를 위해 큰 노력을 기울였다. 도슨트는 전시장에서 전시의 기획 의도나 작가의 제작 의도 등을 전달하여, 대중들이 더 쉽게 작품 및 전시 취지를 이해할 수 있도록 소통의 기회를 제공하고, 전시 기획자와 작가의 의도를 심도 있게 전달해주는 역할을 수행한다.

도슨트 활동을 통해서 미술관을 방문하는 관람객들의 작품 이해를 돕고 미술관 교육 진행에 간접적으로 참여함으로써 미래의 에듀케이터가 되는 발판을 마련하는 사람들도 상당수 있다. 국내에서 '인턴 에듀케이터'로 명함을 제작할 수 있을 만한 직책으로 미술관 신입 인력으로서 발돋움할 만한 기회는 현실적으로 볼 때 매우 드물다는 점이 안타깝긴 하지만, 전혀 불가능한 것도 아니다. 다시 원점으로 돌아와, 인턴 에듀케이터가 정말 하고 싶다면 해당 미술관에서 지속적으로 공고하는 상시채용과 정기채용의 형태에 의해서 모집되며, 미술관 자체 서류 양식에 의한 이력서와 자기소개서 등으로 지원을 할 수 있다. 각 기관의 담당자와 면접을 통해 인턴 에듀케이터의 합격이 되면 앞서

55) 필자는 가끔 법학과, 생물학과, 환경공학과, 물리학과 등을 졸업한 체험교육 보조강사들과 일해 본 경험이 있다. 앞서 예를 들어 설명한 공예 및 디자인 체험 중심의 작품 제작 교육 프로그램을 실행할 때에는 미술 실기와 유관한 전공자들을 뽑는 것이 당연히 유리하지만, 법대, 공대, 자연과학대 등, 비실기 전공자들을 일정 기간 훈련시켜 미술 실기 전문가에 버금가는 교육 보조강사로 성장시킨 성공적인 사례도 있다. 중요한 것은 본인의 적극적인 배움의 자세와 성실함, 열심히 탐구하려는 호기심, 다양한 실험 정신(특히 재료 연구) 등이 우수한 교육 보조강사로 인정받을 수 있으며, 이들은 현재 문화재단, 개인사립미술관, 프리랜서 TA(예술가교사) 등으로 활동하고 있다.

소개했던 '연수단원' 제도와 유사한 최소한의 수습인력 과정을 이수해야 한다. 일반 회사(기업)의 인턴은 약 3개월~6개월 내외 정도이지만, 미술관 교육담당 업무는 회사업무와는 큰 차이가 있기 때문에 회사 인턴과 달리 많은 업무 습득 시간이 요구된다.

인턴 에듀케이터의 담당 업무는 주로 에듀케이터를 보조하는 교육 준비 및 현장 진행 보조 업무이다. 그러나 때에 따라서 인턴 에듀케이터가 직접 아이디어를 제시하고 실험적 요소들을 가미하여 교육 프로그램을 개발 및 진행하거나, 교재를 제작하고, 홍보 및 모집과 연관된 업무를 수행하기도 한다. 인턴 에듀케이터 과정을 이수하고 난 뒤, 근무성적과 경력 기간에 따라서 정식 에듀케이터로 채용될 수도 있다. 그러나 인턴 에듀케이터 과정을 이수했다고 해서 반드시 미술관 교육 전문가로 채용되는 것은 아니다. 에듀케이터가 되기 위해서는 다양한 유형이 수많은 교육 경험들, 현장의 돌발 상황을 대처할 수 있는 유연한 경험과 노하우가 있어야 한다.

3. 미술관 교육, 기획과 실행

 미술관의 교육 기능은 미술관 활동의 주요 기능으로서 다양한 교육 프로그램이 개발되어야 한다. 미술관은 현 시대의 시민교육 역할을 맡은 기능을 수행하고 있어 미술관에서의 교육 분야는 전시와 더불어 미술관 업무에서 상당히 중요한 영역을 구성하고 있다. 시민교육의 개념에서 원론적으로 출발하는 '시민성'은 개인의 자유, 권리, 평등의 차원에서 동등하게 존중받는 정치·사회·경제적 권리 등을 의미하며,[56] 모든 이들에게 공평하게 열려있는 미술관 교육은 공공교육의 성격을 갖고 있기 때문에 이러한 시민성을 보장받고 개인의 존엄성과 개성, 취향, 경험 등이 골고루 반영될 수 있는 시민교육의 중요성이 강조되고 있는 것이다.

 공공교육과 오픈 강좌의 개념으로 미술관 교육을 전문적으로 수행하는 에듀케이터가 되기 위해서는 다양한 체계로 구성된 미술관 교육 업무 프로세스를 이해해야 한다. 이번 장에서는 미술관 교육의 주요 프로세스의 교육 전문 학예업무의 특성을 설명하며, 각 미술관들의 성격과 미션, 설립목적에 따라 교육 프로그램들이 조금씩 달라지기 때문에 이 지면에서는 보편적으로 통용되는 범위 내에서 정리하여 에듀케이터의 역할과 미술관 교육 업무를 설명하였다.

 미술관 교육 프로그램은 참여자 대상의 주요 특성, 프로그램 진행 기간에 따른 단기/중장기 특성, 강좌 유형에 따른 체험수업과 이론강좌의 특성 등으로 구분할 수 있다. 미술관에서 시행되는 교육은 미술관 설립목적에 맞는 정기 교육 과정과 영유아 및 아동 중심의 어린이 예술체험 활동, 청소년 및 일반 성인 대상의 작품 실습 체험학습 '원데이 클래스(One-day Class)', 학문적 접근과 예술계의 동향을 살펴보는 일반인 대상의 교양강좌(워크숍 및 세미나), 문화예술기관 종자사 및 전문예술가들을 대상으로 하는 심화 교육 및 연수, 전시전문 해설사 양성과 특별기획전 작품 설명을 전담하는 도슨트 교육 등, 비정기 교육 과정으로 나눌 수 있다. 특히 교육의 특성에 따라 일반강

56) 이서윤, 디지털 시민성에 대한 델파이 연구, 서울교육대학교 석사학위논문, 2020, p.13 요약 재구성.

좌, 특별강좌, 단일성 강좌와 2개월~10개월 과정의 중장기 코스별 아카데미 강좌로 나누어진다. 한편, 세미나 및 워크숍은 수업 주제와 진행 방식에 따라 약간씩 차별성을 보이고, 그에 대한 교육 전문 학예업무의 프로세스도 조금씩 달라진다. 도슨트 교육은 국공립미술관 및 대규모 박물관을 중심으로 문화예술 및 역사적 유물 등에 관심이 많아 전시해설사로서 지속적인 전문활동가가 되기 위한 만20세 이상 일반 시민들을 대상으로 하는 교육 과정들이 개설되기도 한다. 이 교육의 참여자들은 전문 학예인력으로서의 근로자는 아니지만, 준전문가(아마추어)로서의 지식을 갖춘 장기간 문화자원 봉사자로 활동하기 위해 특별한 교육을 받고 싶어 하는 이들을 위해 개설되는 미술관 교육이다. 개인 사립미술관의 도슨트 교육은 해당 미술관의 특별기획전, 대규모 상설 전시회 등의 전시행사 기간동안 전시해설 서비스를 제공하기 위해 도슨트를 단기 모집하여 기초적인 전시 정보 연구와 발표(스피치; speech) 특별 훈련을 실시하는 교육 방식으로 운영된다.

전반적인 미술관 교육 업무에는 기본적으로 교육 프로그램 업무와 교육 사업 관련 행정업무로 구분되며, 세부적인 업무 특성에 따라 필요한 제반 사항들이 조금씩 달라진다. 미술관 교육 프로그램은 크게 포괄적으로 정리하자면, 정기 강좌, 단기 세미나 및 워크숍, 체험 실습형 학습, 도슨트 전문 프로그램 등으로 구분할 수 있다.

미술관 교육 업무 프로세스

미술관 교육 프로그램을 기획하는 일은 상당히 매력적인 업무이다. 그러나 크게 성공할 수도 있고 크게 실패할 수도 있다. 미술관 교육에서 가장 큰 핵심은 바로 교육 프로그램의 기획이다. 교육 프로그램 기획은 풍부한 지식과 다양한 경험이 필요하므로 에듀케이터를 꿈꾸는 이들이 가장 선호하는 업무이기도 하면서 가장 어렵게 생각하는 업무이기도 하다. 따라서 프로그램 기획에 대한 접근방법 또한 매우 다양하다. 이번 장에서는 일반적으로 교육 프로그램들이 기획될 때 수행되는 업무들을 중심으로 설명하겠다. 교육 프로그램의 기획단계는 크게 프로그램 기획에 필요한 자료수집 및 분석, 프로그램의 대상 및 주제 설정, 교육 장소 및 기간 설정, 강사 섭외로 이루어진다. 가장 이상적인 교육은 미술관의 설립목적에 맞는 교육 프로그램, 전시와 연관된 교육 프로그램, 미술관 연구사업과 연관된 교육 프로그램을 기획하는 것이다. 단기 특별 프로그램 및 정기적으로 교육 프로그램 기획을 구분하여 차별화된 전략으로 운영할 수 있는 회의를 진행하여, 프로그램 기획의 당위성과 기획의 객관성을 확보하는 것이 좋다. 이와 같은 과정을 통해 교육 프로그램의 주제와 대상이 선정되면, 관장, 큐레이터, 에듀케이터가 유기적으로 의견을 피드백하고 기획에 필요한 업무들을 수행해야 한다.

특히 교육 프로그램 기획에서도 예산 수립이 매우 중요한데, 1년차 신입 에듀케이터가 대개 예산편성 및 집행에 많은 어려움을 느끼며, 비영리 공익기관으로서의 미술관에서 집행되는 예산의 운영이 사실 쉽지 않기 때문이다. 전시 기획 예산은 비교적 큰 금액 단위로 세부 집행 항목들을 설정하지만, 교육 프로그램은 학습과 체험 활동에 중점을 두기 때문에 소모성 물품이나 각종 미술 활동 주요 재료들을 다수 품목으로 구매해야 하므로 온라인 쇼핑몰이나 부자재를 판매하는 도매시장의 가격 흐름도 미리 파악해야 하는 수고가 필요하다. 예를 들어, 전시 기획에서 쓰이는 몇몇 비용들은 작품 운송료 200만원, 전시장 보수 용역 300만원, 전시도록 인쇄비 550만원 등으로 하나의 항목당 예산의 금액 단위가 크다고 볼 때, 교육 프로그램 운영 예산은 재료비 300만

원, 참여자 다과비 85만원, 외부 체험학습 1일 여행자 보험 28만원 등으로 세부 예산 항목의 범주가 약간 다르다고 보면 된다. 여기서 재료비는 다시 물감 200세트 68만 원, 양면 테이프 50개입 2박스 11만 8천원, 꽃무늬 한지 100장 10세트 8만 3천원, 봉투 200장 5만원… 등으로 재료비 300만원에 맞춘 세부 예산 비용을 정확하게 세부 항목들로 재분배하여 맞춰 집행하는 것이 매우 복잡하고 쉽지 않은 문제이다. 예산을 확보하기 위해서는 기업 메세나 계획, 정부나 재단 지원금 등의 절차에도 철저한 준비가 있어야 한다. 이러한 이유로 교육 프로그램의 기획은 결코 쉬운 업무가 아니다.

미술관 교육의 업무 프로세스는 교육 프로그램의 기획단계, 준비단계, 실행 단계, 평가 단계로 구분하여 진행된다. 이 장에서는 일반적이고 공통된 업무 프로세스 중심으로 제시되어 있다. 미술관마다 설립목적이 다르고, 각 기관들이 지닌 자원의 종류와 범위가 다르므로 미술관 교육의 업무 프로세스는 상황에 따라서 달라진다.

[표 27] 미술관 교육의 업무 프로세스

중분류	소분류
교육 프로그램 기획	교육 프로그램 기획 관련 자료수집 및 분석
	프로그램 주요 대상자, 교육 목표, 기간 설정
	전문강사 섭외 및 위촉(교육 계약서 작성)
	교육 프로그램 기획안 완성(프로그램 및 기초 예산)
	교육 프로그램 실행 세부 계획서 및 예산 운영안 작성
준비단계	교육 프로그램 홍보 및 마케팅: 참여자 모객 및 이벤트 진행
	교재(주교재, 부교재, 교안, 참고자료) 준비, 제작
	교육 프로그램의 주재료, 보조재료 연구 및 테스트 실행
	프로그램 사용 기자재 및 각종 장비 셋팅과 준비
	보조강사, 진행요원, 자원봉사 모집 및 사전교육
	교육장 환경관리(청소, 환기, 위험물 제거, 소화기 비치 등)
실행단계	전문강사의 강의 진행
	체험학습 현장 진행
	설문지, 관찰 등을 통한 프로그램 만족도 및 관람객 조사
평가단계	교육재료의 재사용을 위한 세척 및 교육실 환경 정리
	설문지 통계 및 자체평가를 통해 문제점 및 보완점 파악
	교육운영비의 수입 및 지출 파악(회계 정산), 결과보고서 작성

미술관 교육 기획 업무 프로세스

미술관에서 진행되는 수많은 업무 중 높은 난이도의 업무에 속하며, 다양한 지식과 경험이 필요한 복합업무이다. 교육 프로그램 기획 과정을 세부적으로 살펴보면 [표 28]과 같다.

[표 28] 미술관 교육 프로그램 기획 과정

업무 내용	문서	검토	회의	결재
교육 프로그램 기획 관련 자료수집 및 분석	O	O		
기획 설정: 참여 대상자, 교육 목표, 기간 설정			O	O
교육 기획안 및 기초 예산 계획표 작성	O	O		O
교육 강사 선정 및 섭외		O		O
프로그램 실행 세부 계획서 및 예산 운영안 작성	O	O	O	O

1단계	교육 프로그램 기획 관련 자료수집 및 분석

미술관 교육 프로그램을 기획하기 위해서는 관련 자료를 수집, 분석해야 한다. 관련 자료란 원천자료와 가공자료 또는 1차, 2차, 3차 자료로 구분된다. 자료를 수집하기 위해서는 크게 네 가지 방법으로 접근할 수 있는데, 첫 번째는 교육 프로그램의 주제에 대한 문헌 자료, 교육 관련 세미나 참여를 통해 전문적인 자료를 수집하고 검토하는 것이다. 이러한 전문자료를 통해 가장 이상적이고, 효과적인 학습방법들을 모색하고 교육 기획에 반영해야 완성도 높고 전문적인 강의 및 학습 운영방안 기획을 계획할 수 있다. 두 번째로, TV, 잡지, 인터넷 등의 미디어 자료들을 통해서 사전에 방영된 방송 정보나 인터넷 포털 서비스 및 유튜브 영상 플랫폼에서 보여주는 기본 정보들을 통해 교육 프로그램 기획에 관한 참신하고 신선한 아이디어를 얻을 수 있다. 세 번째로, 타 교육기관이나 타 미술관(박물관)의 프로그램들을 사전 벤치마킹하여 기존 프로그램들과 차별화시킨 새로운 교육 프로그램 콘텐츠를 확보하여 참신한 아이템으로 기

확할 수도 있다. 세 번째는 미술관 내 동료 또는 상사(선임 큐레이터나 학예실장) 등, 선행자의 경험적 지식을 통해 자료를 얻을 수 있다. 다양한 교육에 참여해본 선행자의 업무 경험을 통해 교육 대상자의 호응도, 만족도를 예측하여 그에 맞는 기획을 할 수 있다. 주관적인 방식이라고 볼 수도 있으나, 현장에서 보고 느낀 선배나 동료들의 개인 의견도 가장 현실감 있는 좋은 정보가 될 수도 있기 때문이다. 이러한 방법들로 다양한 교육 기획 자료들을 수집하고 나면 외부 전문가들의 의견을 수렴하여 현재 기획 중인 교육 프로그램에서 부족한 부분을 보완하고 프로그램의 전문성을 더욱 높일 수 있다.

예를 들어, 교육 내용이 [미술관 아웃리치(museum outreach) 프로그램-학교로 찾아가는 미술관 교육]인 경우에는 그 대상이 되는 학교에 대한 정보, 즉 교육 과정 및 학사일정, 담당자와 연락처 등을 들 수 있겠다. 현재 시행되고 있는 교육 프로그램에 대한 간략한 안내서, 그리고 타 기관에서 시행 중인 교육 프로그램에 대한 정보 수집은 교육 프로그램 개발 및 홍보방안 모색에 있어서 중요한 자료로 작용한다. 자료가 수집되면 교육 프로그램 참여자의 수요조사와 예측이 필요하다. 수요조사와 예측은 교육 프로그램을 기획하고 진행하는데 매우 중요한 요소인데, 이는 교육 프로그램의 주요 방향이 민감하게 변화할 수 있기 때문이다. 이렇게 조사된 결과들은 향후 교육 기획에도 중요한 근거자료가 되며, 미래에 대한 방향성을 설정할 수 있는 기반이 된다. 수요조사를 하는 방법에는 설문 조사, 인터뷰, 자문의견 수렴 등이 있다. 여러 가지 조사 활동들을 통해 교육 프로그램의 대상이 요구하는 핵심을 알 수 있고, 방향성을 잡을 수 있으며, 이 교육 프로그램이 왜 필요한가에 대한 하는 당위성 및 목적을 확보하여 각 미술관 교육 사업의 결재를 받거나 지역 문화사업의 지원을 받을 수 있는 근거자료가 될 수 있다. 이렇게 관련 자료들을 수집하여 분석하고 난 후에는 그 내용을 문서로 작성을 하여 큐레이터에게 검토를 받는다. 단순히 조사된 데이터들을 문서데이터로 보관하는 경우가 많은데, 이는 원천데이터를 별도로 정리하여 보관하고, 좀 더 정제된 2차 가공데이터는 출력 및 제본 상태의 보관, 또는 pdf 등의 전자문서로 요령 있게 보관하는 것이 바람직하다.

2단계	교육 프로그램 기획 설정 및 예산 작성

두 번째로 단계에서 필요한 것은 교육 프로그램의 주제 및 교육의 대상을 선정하고 기간을 설정하는 것이다. 기본적으로 투입될 예산 영역들을 설정하고, 프로그램 기획안을 작성한다. 교육의 대상은 다양한 연령층이 복합된 불특정 다수의 집합이 될 수도 있고, 기획 초기단계에서 프로그램의 특정 대상층을 설정하여 그에 맞는 내용으로 강의를 구성할 수도 있다. 이는 교육 대상층의 눈높이와 관심에 부합하는 프로그램을 제공함으로써 미술관과 교육 참여자들 간에 더욱 원활한 소통을 기대할 수 있기 때문이다.

유아를 대상으로 하는 프로그램은 다양한 체험 활동을 비롯하여 가족과 함께 즐길 수 있는 가족 단위 참여 프로그램, 작품의 이해를 돕는 미술 감상 프로그램을 개발할 수도 있다. 초·중·고교생 대상 하는 학교 수업 연계 프로그램은 정규수업에서 진행되기 어려운 창의적 체험 활동의 기회를 청소년들에게 제공한다는 장점이 있다. 그 밖에도 미술관 교육 전문가나 큐레이터 지망생 등을 위한 전문가 과정의 수업을 진행할 수 있다. 이렇게 교육의 주제와 대상이 선정되면 보다 대상에 관심과 수준에 맞는 교육 프로그램을 기획할 수 있다.

교육의 대상자를 선정한 후에는 교육 프로그램이 진행되는 기간을 설정해야 한다. 교육 프로그램은 주제와 성격에 따라 주 1일 체험학습으로 끝나는 단기교육과 보다 심화된 내용을 배우는 장기교육으로 나눌 수 있다. 또한 단계별로 구분하여 월간 교육에서 분기별 교육까지 세분화 될 수 있다. 교육 기간은 교육의 주제와 성격에 따라 달라지므로 교육 기간과 내용이 잘 부합될 수 있도록 설정하는 것도 에듀케이터의 중요한 능력이라고 할 수 있다. 단계별로 구분하여 진행하는 교육은 지원예산에 따라 기간과 교육 횟수가 달라질 수 있으므로 학예실장이나 기관장과 긴밀한 회의 및 결재가 필요하다.

아울러 예산 수립 및 편성 단계 또한 철저하게 분석하고 많은 피드백을 통해 결정해야 할 단계이다. 앞서 언급한 예시대로 전시 기획에서의 예산 수립에 비해 교육 프

로그램을 위한 예산안 작성은 매우 섬세하고 작은 세부 품목들을 다루어야 하는 특성이 있다. 그렇기 때문에 인건비, 재료비, 임차비, 보험료, 용역비, 공공제세 등으로 큰 항목들을 먼저 나누고, 여기서 또다시 무엇을 어느 분량만큼 구매할지 각 세부 항목별로 일일이 시장조사와 예상 구매량을 결정해야 하므로 제법 잔손이 많이 가는 작업이라고 볼 수 있다.

[그림 31]은 실제로 미술관 교육 프로그램을 기획하면서 주요 예산안을 편성할 때 어느 매장(또는 인터넷 쇼핑몰)에서 무엇을 어느 분량만큼 구매할지, 체험용 미술 재료들은 어느 브랜드의 제품을 구매해야 안심하고 사용할 수 있는지, 어린이들이 안전하게 쓸 수 있는 체험 재료들은 어떤 재질을 사용해야 하는지 등을 사전에 예측하여 기초적인 시장조사를 통해 작성해본 사례이다. 이러한 작업들은 [그림 32] 최종 예산 편성안에서 보여주는 사례와 같이 국고지원 사업이나 지방비 등을 후원받아 교육 프로그램을 운영할 때 중요한 근거가 되며, 경쟁형 입찰을 통한 공모 지원사업에 교육 기획안과 예산안을 제출할 때 현실적인 예산 수립이 잘 반영되었다는 평가를 받을 수 있어 많은 도움이 된다. 에듀케이터는 특히 이런 부분들에 섬세한 능력을 잘 발휘할 수 있어야 창의적이고 시대 흐름을 잘 읽을 줄 아는 교육 전문 큐레이터로서 발전할 수 있는 것이다.57)

57) [그림 31]을 보면 '회계검사 수수료' 항목이 있는데, 이는 국고지원금을 받아 운영되는 교육사업비를 사전에 정부기관(또는 관할부서)에 보고한 그대로 맞게 잘 지출했는지 이상유무를 감사받기 위해 회계법인에 자료를 맡겨서 평가를 받기 위한 비용이다. 에듀케이터는 예산 편성에서 회계법인에 납부할 수수료 체계를 사전에 철저하게 체크하여 국고지원 사업 예산을 사용하는 데 차질이 없어야 한다.

			예상 지출액	16,817,390	예산(소계)	18,000,000		단액=예산-지출액
[사업운영비]							(국비 최종잔액)	1,182,610
[운영비(210)-일반수용비(01)]							18,000,000	

기획자 인건비 / 고정집행예정 / 총 지출금액 **1,000,000** / 예산 1,000,000 / -

지불 내용	지불일	단위	수량	단 가	국비
김OO 박사-1차	2016.5월17일		10	40,000	400,000
김OO 박사-2차	2016.7월15일		10	40,000	400,000
김OO 박사-3차	2016.9월15일	A2	5	40,000	200,000
			총		1,000,000

강사비 / 고정집행예정 / 총 지출금액 **3,490,000** / 예산 3,490,000 / -

지불 내용	지불일	단위	수량	단 가	국비
메인강사-박OO			23	80,000	1,840,000
보조강사(1)-최OO			25	30,000	750,000
보조강사(2)-윤OO			25	30,000	750,000
안전강사-안OO			10	15,000	150,000
			총		3,490,000

초빙강사료 / 고정집행예정 / 총 지출금액 **400,000** / 예산 400,000 / -

지불 내용	지불일	단위	수량	단 가	국비
오OO 작가-1	2016.6월29일		1	200,000	200,000
선OO 작가-2	2016.9월29일		1	200,000	200,000
			총		400,000

자문료 / 고정집행예정 / 총 지출금액 **1,000,000** / 예산 1,000,000 / -

지불 내용	지불일	단위	미지급액	원천징수세액	국비
이OO 교수		250,000	250,000	-	250,000
박OO 교수		250,000	250,000	-	250,000
박OO 작가		250,000	250,000	-	250,000
김OO 에듀케이터		250,000	250,000	-	250,000
			총		1,000,000

전문가 활용비 / 고정집행예정 / 총 지출금액 **1,800,000** / 예산액(국비) 1,800,000

지불 내용	지불일	단위	수량	단 가	국비
디자이너(양OO)-1	2016.5월17일	1일	3	240,000	720,000
디자이너(양OO)-2	2016.9월30일	1일	3	240,000	720,000
디자이너(망OO)-1	2016.5월17일	1일	3	120,000	360,000
			총		1,800,000

(1,440,000)

인쇄비 / 집행중 / 총 지출금액 **2,443,400** / 예산액(국비) 2,540,000 / 96,600

지불 내용	지불일	단위	수량	단 가	국비		
가족활동지(24p.)-100부	2016.4월14일	1건	100	3,751	375,100	북토리	
가족포토폴리오(8p.)-50부	2016.4월30일	1건	50	5,320	266,000	포토몬	7600원 기준 30% off
초등,청소년활동지(28p.)-15	2016.6월27일	1건	150	4,077.3	611,600	북토리	
포토폴리오(12p.)	2016.7월13일	1건	50	7,420	371,000	포토몬	10600원 기준 30% off
청소년포토폴리오(기)-16p.	2016.11월20일	1건	50	7,420	371,000	포토몬	10600원 기준 30% off
2016 정산보고서	2016.12월15일	2건	10	24,950	249,500	북토리	
2016 실적보고서	2016.12월16일	3건	10	19,920	199,200	북토리	
			총		2,443,400		

기타진행비(재료) / 집행중 / 총 지출금액 **790,440** / 예산액(국비) 1,600,000 / 809,560

지불 내용	지불일	단위	수량	단 가	국비
은고윤한지(지승공예재료)	2016.4월17일	1건	1	78,000	78,000
인터파크(압화6종)		1건	1	62,000	62,000
전주전통한지원(지낙죽3kg)	2016.4월18일	1건	1	49,000	49,000
아트프(매직판,한지,딱물외)	2016.4월19일	1건	1	66,500	66,500
헨즈코리아 콘크만 외	2016.4월25일	1건	1	51,900	51,900
인터파크 액자(가죽작품)		1건	1	64,000	64,000
은고윤한지(지승공예재료)		1건	1	34,000	34,000
레드프린빙 스티커(광행2건)	2016.4월26일	2건	2	16,720	33,440
수료증 증정 패키지 재료	2016.4월30일	1건	100	935	93,500
옥션(방충망,리드갈대 set)	2016.5월01일	1건	1	32,300	32,300
우성쇼핑백	2016.5월28일	1건	100	638	63,800
은고윤한지(색지,2합지)		1건	50	2,040	102,000
한뮷공예 재료비	2016.6월15일	1건	20	3,000	60,000
	2016.1월15일	1건	0	90,113	-
	2016.1월15일	1건	0	90,113	-
			총		790,440

홍보물제작비 / 집행중 / 총 지출금액 **721,600** / 예산액(국비) 870,000 / 148,400

	지불 내용	지불일	단위	수량	단 가	국비	
1	스탠딩베너(유리폴백토리)	2016.4월14일	배너2,실치	1	80,850	80,850	
2	포스터(스마트프린트)		A2	50	1,760	88,000	
3	홍보 리플랫(대탄)	2016.4월26일	A4 용지	200	660	132,000	
4	족자봉,버스부착(버리름팩토리)	2016.5월28일	90,140	1	64,350	64,350	족자봉2,버스×1
5	전시 리플랫(초등2기)	2016.7월16일	A3 용지	120	1,320	158,400	북토리

[그림 31] 국고지원금 기반의 예술교육 프로그램 운영을 위한 기초 예산 작성 사례

7. 소요 예산

<div align="right">(단위: 원)</div>

항	목	세	세세목	산출내역	금액
사업 운영 비	운영비 (210)	일반수용 비(01)	기획자 인건비	○기획자 40,000×25회차×1인	1,000,000
			강사비	○주강사 40,000×2시간×23회차×1인	1,840,000
			초빙강사료	○특강강사비 100,000×2시간×2회×1인	400,000
			자문료	○전문가 자문(3시간) 250,000×6인	1,500,000
			인쇄비	○교육 교재 2,000×500부 = 1,000,000 ○포트폴리오자료집 7,000×100부 =700,000 ○결과보고서인쇄 15,000x20부 =300,000	2,000,000
			기타진행비	○샘플 제작비 20,000×4명×5회 ○체험재료비 20,000×15명×5회	1,900,000
			안내홍보물 제작비	○리플릿 1,000×1,000부 :1,000,000 ○포스터 4,000×50부 :200,000 ○스텐딩 배너 4개(거치대포함) :200,000	1,400,000
		공공요금 및 제세(02)	공공요금	○여행자보험 1,000×20명(강사포함)×4회	80,000
		임차비 (07)	차량	○미술관이동 셔틀버스 21회, 외부 견학 4회 -셔 틀 132,000×21회=2,772,000 -외부견학 300,000X4회=1,200,000	3,972,000
	업무활동 비(240)	사업추진 비(01)	회의식비	○참여자 및 스태프 다과비: 2,500원×18명×25회	1,125,000
	인건비 (110)	일용임금 (03)	단기용역비	○디자이너: 일당50,000(8시간)x2명x16일 ○행사보조인력: 반일25,000(4시간)x2명x25일	2,850,000
			소 계		18,067,000
사업 관리 비	운영비 (210)	일반수용 비(01)	회계검사 수수료	○회계검사수수료 : 282,000×1식	282,000
			기타진행비	○사무용품구입비(복사지, 잉크토너, 소모성 문구류 등) ○청소용품 등 부대잡비 45,100x10개월	451,000
	여비(220)	국내여비 (01)	시내출장 여비	○시내출장경비 20,000×3인×2회	120,000
	업무활동 비 (240)	사업추진 비(01)	회의식비	○회의식대 15,000×6인x12회	1,080,000
			소 계		1,933,000
			합 계		20,000,000

※ 필요예산 항목은 '예산기준 세부사항'을 참고하여 과목(목-세-세세목) 구분 작성
　위의 항목과 금액은 예시이며, 필요한 세목-세세목 추가하여 예산작성
※ 프로그램 운영비(참여자에게 실제 사용되는 비용), 프로그램 관리비(프로그램 실행을 위한 운영기관에서
　사용되는 관리성 경비)
※ 사업관리비는 전체 예산의 10%를 넘을 수 없음.
※ 기관별 지원예산 2천만원 규모에 맞게 예산 계획 작성.
※ 회계검사수수료 반드시 필수 책정.

[그림 32] 체험형 예술교육 프로그램 운영을 위한 최종 예산 편성안 작성 사례

"좋은 강사의 선정은 훌륭한 강의로 이어진다. 최고의 강사는 미술관 교육을 이해하면서 수요자의 요구사항을 만족시켜 주는 것이다. 서비스 정신은 기본"

내부인력이 강사로서 활동할 수도 있고, 외부 강사가 초빙되어 교육을 진행할 수도 있다. 지식의 전달 방식에 따라 교육 참여자들의 만족도가 달라지기 때문에 학력이 높고, 지식이 풍부하다고 해서 무조건 좋은 강사는 아니다. 전문강사 선정에 있어 교육 대상자에 따른 강사 연령과 성격, 강의 운영 스타일도 중요한 조건이며, 특히 교육 대상에 따라 달라지는 강사의 선호도를 미리 파악해야 한다. 학식이 풍부하고 강의 경험이 많은 강사, 재미있고 신나는 분위기로 수업의 흐름을 유도하는 개성 있는 강사, 다양한 콘텐츠를 보유한 유튜브 크리에이터(영상 출연자), 특정 전문 분야의 실기 전문가 등, 강사들이 자신 있게 보여주고 유연하게 말로 풀어 설명을 잘 해주는 강좌 운영 노하우가 있다면 그 사람이 정말 능력 있는 강사인 셈이다.

이렇게 선정된 강사는 미술관 강사 풀(Pool) 제도를 구축하여 운영하는 것이 바람직하다. '강사 풀(Pool)' 제도는 미술관에서 진행되는 교육 프로그램에 부합하는 적재적소의 다수 강사의 정보를 사전에 확보하여, 교육 행사 오픈일정에 따라 각 교육 프로그램의 주제와 성격에 맞는 교육 강사를 필요에 따라 섭외하는 것이다. 앞서 언급했듯이 미술관의 교육 프로그램은 대상과 교육 주제, 교육 기간에 따라 다양하게 기획되므로 각기 다른 성격들의 많은 교육 프로그램만큼이나 풍부한 강사 풀 정보들이 필요한 것이다. 강사 풀 제도는 미술관에서 교육하기를 희망하는 예비 강사들이 자발적으로 미술관에 자신의 교육 이력 정보들을 제공함으로써 미술관과 예비 강사 간에 안전하고 원만한 정보제공 협의가 되면서 일종의 강사DB 구축 방식으로 운영된다.

그렇다면 미술관 교육에서는 어떠한 교육 강사를 섭외해야 교육 참여자들의 높은 만족도와 호응도를 끌어낼 수 있을까? 미술관에서 주로 진행되는 교육 프로그램들은 체험 학습이나 문화예술 체험형 프로그램 등과 같이 일반 대중들을 위한 시민 참여형 프로그램들이 많다. 미술관 교육에 참여한 일반인들은 너무 깊고 전문지식을 쌓기보다는

주로 흥미롭고 의미 있는 여가를 보내기 위해 프로그램에 참여한다.

그들이 미술관의 문화 활동에 참여하는 이유는 좀 더 깊이 있는 지식 탐구의 목적도 있겠지만 일상에서의 분위기 전환과 새로운 경험들을 통해 일상의 활력을 주기 위함일 것이다. 따라서 미술관에서 교육 프로그램을 진행하는 강사는 학교 담임교사나 담당과목 교사, 또는 대학교수와는 색다른 흥미롭고 차별화된 지식 전달 방식이 있어야 한다.

미술관 교육 강사들은 또한 '서비스 의식'을 지니고 있어야 한다. 미술관에서 기획된 문화 활동에 참여하는 대부분의 참여자들은 자신의 여가를 좀 더 풍성하게 만들고자 프로그램에 참여한다. 참여자들은 알아듣기 어려운 전문적인 용어와 다소 엄숙하고 딱딱한 말투를 사용하는 교육 강사의 진행은 그다지 기대하지 않을 것이다. 그들이 원하는 것은 자신이 참여하는 교육 프로그램의 주제가 다소 생소하고 접근이 쉽지 않은 분야라고 하더라도 부담감 없이 마음 편하게 참여하면서 즐기는 분위기를 연출해주는 교육 강사이다.

가령, 8~10세 연령 아동들의 점토 공예 체험 학습 프로그램에서 해당 분야에서 학식과 연륜이 뛰어나기로 유명한 조소과 교수를 초빙했다고 가정해보자.

만약 그 교수가 대학교나 세미나에서 전문가들에게 강의하듯이 전문적인 용어나 낮은 톤의 어조로 매우 엄숙하고 진지하게 공예 체험 프로그램을 진행한다면 그 시간은 아동 참여자들에게는 매우 난해하고 힘든 시간이 될 수 있다. 반대로 말하면, 교육 주제와 관련하여 전문적인 박사학위나 무형문화재 지정, 국제비엔날레 초청작가 등의 화려한 경력을 보유하진 않았더라고 저학년 아동들의 눈높이에 맞춰 아이들이 쉽게 접근할 수 있는 재미있는 작품 기법을 소개하면서 편하고 즐거운 분위기를 유도하는 실기 전문강사가 최고의 선생님이 될 수 있다는 것이다.

미술관 교육 강사는 필요로 하는 자질은 교육 주제에 대한 전문성이다. 전문성이라 해서 관련학과 전공자를 의미하는 것이 아니라, 미술관 교육 프로그램의 실질적인 주제 내용과 핵심 키워드 등을 완벽히 이해하고 체득하여 교육 대상자들에게 관련 지식을 명확히 전달할 수 있어야 한다. 그들은 예술작가, 타 기관의 큐레이터(또는 에듀케이터), 프리랜서 강사, 대학교수 및 학교 교사, 거기에 유튜브 크리에이터까지… 미술

관 교육 분야에서 확장될 수 있는 다양한 영역을 풍부하게 알려주고 혁신적으로 개척해 줄 수 있는 전문가라면 언제든 환영이다.

또한 체험형 교육을 진행함에 있어, 미술관 체험교육 프로그램에서 염색공예를 주제로 할 경우, 경험이 부족한 에듀케이터는 섬유공예학과 출신의 염색작품 제작 전문 작가를 강사로 섭외할 것이다. 그러나 이 염색공예 체험학습에서 중요한 것은 섬유공예 관련 이론적 전문지식이 아니라, 실제로 작품 만들기 체험에서 적용할 수 있는 다양한 염색기법들(홀치기염, 착색 발염 등)과 관리에 필요한 방법들(천연염색 후, 매염제 사용 방법이나 세탁 시 물 빠짐을 적게 하여 실생활에서 입을 수 있도록 하는 방법 등)을 순차적으로 배우기 위함이다.

요약해서 말하면, 미술관은 대중을 위한 평생 교육기관인 동시에 풍요로운 여가 생활을 돕는 문화공간이다. 미술관 교육 프로그램이 이러한 미술관의 기능을 충족시키기 위해서 교육 프로그램 강사의 발굴과 섭외에 큰 노력과 땀을 들여야 할 것이다. 더불어 강사 선정은 위촉장 및 강사료 설정 등도 필요한 부분이기 때문에 학예실장(선임자)과 관장의 승인이 필요한 업무이다.

4단계	교육 프로그램 세부 실행계획서 작성

미술관에서의 교육 프로그램은 앞서 소개한 전시 기획의 맥락과 유사한 영역들이 많다 보니 대부분의 교육 사업들이 지원금 80%+자부담 20%, 또는 지원금 90%+자부담 10% 등으로 공공성을 띤 지원금과 미술관이 자체적으로 부담하는 '자부담 비용'으로 구성되는 경우가 많다. 물론 경제적 자립성이 높은 미술관은 모든 기획 및 개발비 등을 순수하게 자부담 예산으로 시작하는 경우들이 있지만, 한국의 미술관들(갤러리나 화랑이 아닌 Art Museum으로서의 문화체육관광부 등록미술관)은 특정 교육 지원사업의 공공기금을 후원받아 양질의 교육 프로그램을 기획 및 개발하는 구조이기 때문에 미술관이 각 기관별 독자적인 아이디어나 창의적인 컨셉으로 교육 프로그램을 제작한다 하더라도 공통적인 세부기획서의 유형 및 특징들은 형식적으로 유사한 부분들이 많

다. [그림 33]과 [표 29]에 수록된 세부 실행계획서를 작성한 사례들 중, 일부 페이지를 발췌한 사례이다.

[표 29] 미술관 교육 사업 운영을 위한 세부 계획서 구성 항목

항 목	주요 내용
프로그램 소개(교육개요)	교육 프로그램 기획 의도 및 사회적 배경(현황)
	프로그램 기획 목적과 대상자들을 위한 차별화 전략
세부 추진 계획 및 운영안	프로그램명, 사전 준비 방안과 운영 방침
	교육 프로그램 특징 및 교육 방법(이론 또는 실습 등)
Time Table 진행 계획	프로그램(1) 관련 주요 시간대별 교육 활동 계획표
	프로그램(2) 관련 주요 시간대별 교육 활동 계획표
사업 추진 일정	프로그램 준비–진행–사후관리 단계별 월간 일정(4주 단위 작성)
교육 투입인력 및 조직 구성	미술관 교육 사업 총괄 조직표, 상근/비상근 분할 인력 구성표
예상결과 및 기대효과	예상 참여인원 및 교육적 기대 효과(교육자 긍정 효과)
	교육 프로그램 운영에 따른 향후 미래 기대효과(파급효과)
교육 홍보 계획	참여자 모집계획, 온라인 마케팅 계획, 오프라인 현장모객 홍보계획
사업 총괄 예산	총 사업비 예산 지출 계획표(기획비, 인건비, 운영비, 관리비 등)
	세부 지출 계획안(세부 항목별 구체적 예산 투입비)

특히 국고지원 경쟁형 공모사업으로 실행계획서를 주관기관에 제출하게 되면 해당 계획서가 1차 서류 통과를 거친 우수한 미술관들이 특정 PT 장소에 모여 교육사업 소개를 위한 경쟁 PT를 시행함으로써 최종 지원 대상 미술관들이 발탁된다. 이러한 세부 계획서는 교육 공모사업을 위해서도 중요하지만, 미술관 내부적으로도 각 구성원들 간에 충분한 소통이 될 수 있는 객관적인 마스터플랜이 된다는 점에서 매우 중요한 핵심 포인트를 지닌다. 실제로 국고지원 사업 방식의 교육 프로그램을 위한 세부적인 계획서를 작성하는데, 문화체육관광부 산하 다수 기관들,[58] 지방자치단체 문화예술 관련

58) 미술관들은 대개 한국문화예술위원회, 한국문화예술교육진흥원, 예술경영지원센터, 한국공예디자인문화진흥원, 한국 콘텐츠진흥원(KOCCA) 외, 다수 기관들의 국고지원 사업들을 면밀하게 모니터링 한다.

기관들, 공공예술단체 및 재단, 기업 후원형 문화예술재단 등이 기초적으로 요구하는 계획서들은 7~8개 정도의 큰 항목들로 구성된다. 이와 같은 주요 항목 내에 세부적인 계획 내용들을 작성하여 검토 및 승인이 완료되면 본격적인 교육 프로그램 사업 운영 단계로 넘어가게 된다.

[그림 33] 미술관 교육 프로그램 기획안 세부 수립계획 및 운영서 작성 사례

미술관 교육 프로그램 준비과정

미술관 교육 프로그램의 기획안이 완성되면 에듀케이터는 프로그램을 실행시키기 위한 준비과정에 들어간다. 앞에서 살펴본 전시 업무처럼 교육 프로그램 준비과정도 오랜 시간이 소요되는 업무이다.

준비과정에서 에듀케이터의 임무는 원활한 강의를 위해서 교육 프로그램을 위해 섭외한 강사에게 작성된 기획안을 바탕으로 교육 프로그램이 나아가야 할 방향과 목표를 명확히 전달하는 것이다. 더불어, 미술관의 에듀케이터와 교육 프로그램 강사는 프로그램 기획단계에서 기대했던 목표와 교육적 효과를 달성할 수 있도록, 서로 협력하여 프로그램 진행을 위한 좋은 아이디어들을 끊임없이 나누고 그 결과물로써 강의계획서를 준비해야 한다. 더불어 에듀케이터는 강의 기획안과 강의 세부계획서를 통해 학습 현장에 필요한 교육 재료 및 교보재, 각종 장비 및 기자재 등을 파악하고 지원한다. 교육 진행에 필요한 진행요원(보조강사 또는 자원봉사자)을 모집하고 사전 활동 교육과 연수 과정도 함께 시행해야 한다.

이처럼 미술관 교육 프로그램의 준비단계에서는 많은 준비가 필요하지만, 이 장에서는 반드시 필요한 로 살펴보도록 하겠다.

[표 30] 미술관 교육 프로그램 준비과정

업무 내용	문서	검토	회의	결재
강의계획서 작성 및 준비	O	O	O	O
교재(주교재, 부교재, 교안, 참고자료) 준비, 제작	O	O		O
교육 활동 투입 재료(주재료, 부재료) 및 테스트		O		O
교육 프로그램 기자재 준비 및 점검		O		O
교육 보조강사 및 교육 파트 자원봉사 모집, 연수		O	O	
교육 프로그램의 홍보 및 마케팅	O	O	O	O
교육장 환경관리(청소, 환기, 위험물, 소방 등)		O		O

미술관 교육 프로그램 준비과정에서 먼저 필요한 업무는 강의계획서를 준비하는 것이다. 교육 전문강사가 독립적으로 준비하여 진행하기도 하지만, 에듀케이터가 직접 협력하여 자신의 미술관 교육 경험이나 예술교육 관련 지식을 바탕으로 프로그램 진행에 대한 좋은 아이디어를 제공함으로써 프로그램 기획단계에서 설정한 교육적 목표와 기대효과를 달성할 수 있도록 협력하는 것도 바람직한 방법이다.

다음은 교육 프로그램에서 활용될 교재를 기획하고 제작하는 업무이다. 교재는 크게 주교재와 부교재로 나눌 수 있으며, PT 슬라이드 교안도 준비할 수 있다. 교재의 기획과 제작은 교육 강사와 에듀케이터가 교육 기획안을 바탕으로 강사와 에듀케이터가 서로 의견을 나누고 수정·보완하면서 기획 및 제작된다. 미술관 교육에서 쓰이는 교재는 미술관의 전시를 이해하는 데 중요한 매개체이므로 기획과 제작과정에서 큐레이터와 관장의 의견을 수렴하는 것도 중요하며 필요하면 그들의 의견에 따라 내용을 수정 보완할 수 있다. 특히 PT 교안 저작물은 출판 및 인쇄용 교보재를 구성하는 과정 내에서 함께 병행하거나, 좀 더 먼저 앞선 순서에서 사전에 PT 저작물을 완성하는 것이 다수 페이지를 할애하는 교재 제작의 흐름을 잡는데 유용한 노하우가 되기도 한다.[59]

[그림 34] 체험 학습 교육 운영 준비를 위한 PT 교육안 사례

59) 교육용 PT는 수업 내용의 간략한 핵심을 보여주므로 인쇄물 형태의 상세한 지면 구성들을 요구하는 활동지나 교재 편집 작업 보다 시간이 적게 걸리기 때문이다.

2단계	교재(주교재, 부교재, 교안, 참고자료) 준비, 제작

교육 프로그램을 진행하기 위해서는 교육 활동지(교재)가 필요하다. 체험 중심 단기 교육에 사용되는 2~4페이지 분량 활동지의 경우, 디자인을 외부업체나 전문 디자이너에게 의뢰하기 보다는, 에듀케이터가 직접 그래픽 저작용 소프트웨어를 활용하여 활동지를 제작하는 것이 좋다. 물론 일반 문서 작성에 쓰이는 '한글' 프로그램이나 '파워포인트' 등을 활용하여 활동지를 제작할 수도 있다. 1일 프로그램의 참여 시간이 3~4시간 반나절 정도 소요되거나 1일 6시간으로 오전/오후를 나누어 진행되는 긴 과정의 교육 활동지는 8페이지, 12페이지 등으로 지면을 좀 더 풍부하게 구성하여 교육의 좋은 가이드북이 될 수 있는 완성도 높은 교재로 구성하는 것이 좋다. 미술관 교육용 교재는 전시회를 감상하기 전후에 활용되는 가이드북 형태의 전시 연계 학습 활동지가 있으며, 이는 전시 작품과 작가에 대한 이해를 더욱 쉽고 정확하게 짚어줄 수 있는 역할을 해준다. 체험교육과 워크숍 및 세미나 등을 위해 제작하는 교육 프로그램 교재는 주로 전문자료집과 체험형 활동지로 제작된다.

교육 활동지를 기획할 때에는 교육 대상의 연령과 학습 가능한 수준에 맞추어서 제작되어야 하며, 전시와 연계된 내용으로 구성되는 것이 가장 좋다. 최근에는 활동지에 전시의 이해와 감상을 돕는 내용뿐만 아니라 정규교육의 교과과정과 연계된 학습 목표를 설정하거나 교육 참여 후, 가정이나 학교로 돌아가 심화학습을 할 수 있도록 내용을 구성하는 것이 추세이다. 교육 프로그램 활동지의 내용구성은 표지, 교육 목적, "OO에 대해 알아보자"라는 제목과 같은 미리 살펴보기(preview) 항목, 주요 진행 과정, 완성(또는 학습 완료) 후 소감 등으로 구성하며, 일반적으로 A4 크기, 또는 B5 크기 등의 판형을 많이 선호한다. 이 때, 앞/뒷표지 및 본문 구성 지면 할당을 감안하여 인쇄물 형태로 제작할 때에는 4쪽, 8쪽, 12쪽, 16쪽… 등으로 4쪽씩 분량 기준을 잡아 교육 부서에서 출력하거나 전문 인쇄업체에 맡기는 것을 기준으로 잡는다.[60]

60) 외주 업체에 용역을 요청하거나, 직접 교안을 편집하여 인쇄 전문 업체에 출력물을 맡길 때, 온라인 견적을 미리 산출해보면, 4p, 8p, 12p, 등으로 4쪽씩 견적을 넣는 옵션들을 많이 보게 된다.

미술감상 및 예술이론 수업을 위한 활동지를 구성할 때, 또 하나의 유의점은 이미지 자료 사용에 있어, 사진이나 그림의 주요 출처를 분명하게 밝히고, 특히 작품사진의 경우에는 저작권과 소유권을 가지고 있는 개인, 작가 본인, 보유기관 등에 반드시 문의하여 사전에 협의된 자료들만 사용하는 것을 원칙으로 한다.

[그림 35] 체험 학습 활동지 지면 구성 및 전시 감상 이론 수업용 활동지 사례

| 3단계 | 교육 재료준비(주재료, 부재료) 및 재료 테스트 |

교재(활동지)가 완성되면, 교육에 필요한 주재료, 보조재료 그리고 기자재 등을 준비한다. 미술관 내에서 이루어지는 교육의 경우, 교육용 주재료나 기자재 준비에 큰 어려움이 없지만, 타 교육기관과 연계되어 외부에서 교육을 진행해야 할 때는 교육에 필요한 재료들을 완벽하고 치밀하게 준비하지 않으면 교육 프로그램을 실행하는 데 있어 수업 현장에서 많은 장애가 발생하고, 목표한 교육적 효과를 달성하지 못하는 결정적 요인이 되기도 한다. 특히 미술 재료를 활용하는 체험교육에 있어 충분한 자료 테스트나 연습을 생략한 상황에서 곧바로 수업 현장에 투입되면 재료 사용의 안전 문제나 예상치 못한 위험 요인들도 발생하기 때문에 재료 테스트와 작업 리허설 등은 필수로 미리 충분한 시간을 할애하여 수행되어야 한다.[61] 따라서 교육에 필요한 재료들의 체크리스트를 만들어 빠짐없이 준비하는 것이 실수를 줄이는 가장 바람직한 해결책이다.

[그림 36] 체험형 교육 프로그램 시행 전, 각종 재료 테스트 및 안전성 검증 과정

61) 필자와 함께 일했던 후배 큐레이터의 일화를 들어보면, 미술활동 교육을 시행하던 중, 석고가루를 걸쭉한 반죽으로 만들던 중에 석고가 수분과 반응하여 약간 따뜻한 열이 발생되는 상황을 겪었다고 한다. 나중에는 점점 온도가 올라 1도 화상을 입게 되는 아찔한 상황이 갑자기 발생되어 큰 위험을 넘겼다고 하였으며, 이는 일반 대중들을 위한 교육 체험을 위해 미술 재료 사용의 사전 테스트 필요성이 또 한 번 중요한 이슈가 되었다.

4단계 **교육 프로그램 기자재 준비**

기자재를 교육에서 활용하는 경우, 강의 진행을 위해서 빔프로젝터 정도를 준비하면 되지만, 체험이 위주로 진행되는 교육의 경우에는 다양한 기자재를 준비해야 한다. 기자재와 동반되어서 준비해야 하는 것은 바로 비품 준비이다. 비품은 책상과 의자 등이 될 수 있는데, 이렇게 쉽게 보이는 것도 사전 리허설과 체크리스트를 만들어서 교육 진행 시 강사나 참여자들의 동선이나 활동에 장애 요소가 되지 않는지, 사용할 수 있을 만큼 견고한지 등을 확인해 보아야 한다.

교육 프로그램의 교육재료 준비는 수월한 업무처럼 보이지 않지만, 철저히 준비하지 않으면, 교육 프로그램 진행 자체에 큰 타격을 주기 때문에 꼼꼼히 신경 써서 준비해야 한다. 기자재와 재료의 철저한 준비들이 더욱 요구되는 체험학습은 재료를 1인 기준으로 충분한 분량의 재료가 마련되어야 하며, 항상 여유분을 준비해야 한다.

[그림 37] 미술관 교육 프로그램 준비를 위한 기자재 및 각종 장비 확인 과정

교육 외부인력 모집 및 사전교육

교육 프로그램의 실행에 필요한 모든 준비가 완료되면, 교육 진행을 수월하게 도와줄 보조강사와 자원봉사자를 섭외해야 한다. 이론강의 프로그램은 강사 1명이 충분히 프로그램을 단독 진행할 수 있지만, 체험학습의 경우에는 강사가 단독으로 많은 교육 참가자들을 이끌어 주기 힘들기 때문에 보조강사나 교육 파트를 전담하는 자원봉사자를 섭외해야 한다. 일반적으로 미술관 교육의 보조강사는 미술 실기를 전공한 교육 경력자들, 또는 미술관 자원봉사자 중에서 교육 관련 업무의 경험이 풍부한 사람으로 선정한다. 보조강사의 섭외를 성공적으로 마치면, 교육 4주 전에서 1주일 전에 보조강사들을 모집하여 프로그램 진행에 대한 오리엔테이션을 갖는다. 에듀케이터는 교육 프로그램 주제와 진행 과정, 프로그램이 기대하는 효과 등 프로그램 전반적인 내용에 대해 전달하여 보조강사가 교육 참여 전에 교육 프로그램을 충분히 숙지하고 파악할 수 있도록 돕는다. 특히, 에듀케이터는 보조강사(또는 자원봉사자)가 교육 현장에서 다루어질 재료를 체험하도록 하여 재료의 성질과 다루는 방법 등을 충분히 알려주도록 한다.

6단계 **교육장 환경관리(청소, 환기, 위험물, 소방 등)**

교육활동이 이루어지는 공간의 환경관리를 위한 청소상태, 환기, 위험물, 소방, 응급상황 등도 고려해야 하며, 응급상황 안내 및 환자 기본 처치, 인근 병원과 119 연계 신고 매뉴얼, 비상시 탈출구 안내 등도 교육에 투입된 인력들에게 직접 주지시켜야 한다. 에듀케이터는 강의를 준비하는 과정에서 마치는 과정까지 모든 돌발 상황에 바로 대처할 수 있도록 항시 준비하고, 모든 전 과정의 사전교육이 이행되어야 하며, 다양한 연령층과 목적을 가진 사람들이 모두 만족하는 눈높이에 맞춰 프로그램을 기획하고 진행하는 자세가 필요하다. 특히 2020년 코로나19 상황으로 감염병 팬데믹 현상이 국제적으로 큰 사건이 되면서 감염병의 예방과 모든 이들의 안전을 위해 개인 위생 체크도 세심하게 관리하는 의무사항이 추가되었다.

[그림 38] 교육 환경의 안전한 관리를 위한 각종 유의사항 사례(위험물, 소방, 감염예방 등)

교육 프로그램 홍보 및 마케팅

공들여 기획한 교육 프로그램을 성공적으로 수행하기 위해서는 홍보와 마케팅 업무는 매우 중요하다. 홍보가 되지 않아 교육 프로그램에 참여자가 없다면 어떠하겠는가? 많은 에듀케이터가 교육기획과 진행만 하면 되지 홍보와 마케팅은 소외시키는 경향이 많다. 에듀케이터들이 강의 기획에서 소홀히 하기 쉬우며, 잘하지 못하는 업무 분야가 홍보와 마케팅이다. 심지어 "홍보는 홍보전문가가 사람이 해야죠. 난 못해요." 이런 에듀케이터들도 많다. 물론 아주 틀린 말은 아니다. 그러나 대부분의 개인 사립미술관들이 재정적으로 어려움이 많고, 전담 인력이 부족한 상황에서 홍보 담당자가 별도 채용되기는 힘든 상황이다. 에듀케이터들도 자신이 홍보 및 마케팅이 전문분야가 아니더라도 교육 사업을 성공적으로 운영하기 위해서는 대외적인 홍보와 모객을 위한 성실한 노력을 기울여야 할 것이다. 이러한 홍보에 성공하기 위해서는 전략적 마케팅을 구축해야 한다. 미술관 분야에 종사하는 사람들이 가장 소홀히 하는 것이 마케팅이다.

"미술관 운영이 무슨 장사입니까? 마케팅에 집중하게…."

이것이 기존의 전통적 방식을 고집하는 미술관 근무자들이 마케팅 개념을 대할 때 가장 많이 하는 보수적인 이야기이다.

교육에 대한 홍보와 마케팅을 제대로 못하면 아무리 좋은 교육 프로그램이라도 실패한다. 이러한 대외적 알림 및 정보 확산이 적극적으로 필요한 홍보 업무는 보도자료에 능숙한 문서작성과 신선한 아이디어가 돋보이는 헤드라인, 교육에 투입되는 팀원 전체의 도움이 필요한 관계로 회의를 진행해야 하며, 홍보비용도 관련이 있으므로 최고 책임자의 신중한 결재가 필요한 업무이다.

홍보는 보도자료의 작성과 배포로부터 시작된다. 보도자료에 관한 내용은 전시 업무 프로세스에서 알아본 것처럼 크게 다르지는 않다. 그러나 전시와 달리 기자들은 교육에 대해서는 큰 관심을 보이지 않기 때문에, 헤드라인과 본문 텍스트를 작성할 때는 기존 교육과 차별성을 부각시켜 매력적인 관심을 빨리 끌어내도록 작성해야 한다. 홈페이지와 SNS, 유튜브 영상 플랫폼 서비스를 통해 홍보는 최근에 매우 주목받고 있는 홍보 방법이다. 인스타그램, 페이스북, 네이버나 다음(Daum) 포털 서비스의 블로그 및 카페 연계 등을 통해서 대외적으로 다수 회원들과 적극적인 팔로우/팔로잉 (follow/following: 소셜 네트워크 내 친구맺기 연계활동) 성공적으로 홍보에 성공할 수 있다. 물론 기존에 팔로우, 또는 팔로잉 되어있는 친구들이 많아야 성공할 수 있다.[62] 또한 미술관 교육이 개인 중심의 프로그램도 있지만, 단체로 신청하여 참여하는 교육 프로그램도 많으므로 학교나 특정 단체에 직접 공문을 먼저 발송하고 교육 참여를 독려하여 해당 기관의 담당자 또는 교사를 방문하는 형태의 홍보 활동도 매우 중요하다.

62) SNS에서 상호간에 온라인 친구맺기 방식은 두 가지가 있다. 내가 먼저 친구맺기를 제안하느냐, 또는 상대방이 나를 온라인 친구로 먼저 등록했느냐에 따라 용어가 조금씩 다르다. '팔로워', '팔로잉' 등의 용어로 온라인 상의 소셜 네트워킹 친구를 지칭하는 용어들이 있기 때문에 암묵적으로 통용되는 언어로는 '맞팔'이라는 신종어도 등장하였다. 팔로워+팔로잉 등이 동시에 이루어져서 상호간의 친구맺기로 관계를 맺은 이들을 '맞팔'이라고 표현하기도 한다.
　─팔로워(follower): '나'를 친구로 먼저 등록한 상대방 SNS 회원
　─팔로잉(following): 내가 먼저 관심을 두고 친구로 등록한 상대방 SNS 회원

[그림 39] 교육 프로그램 홍보와 모객을 위한 현수막과 포스터 활용 사례

[그림 40] 교육 프로그램 홍보와 SNS 홍보 연계 콘텐츠 탑재 사례

홍보를 진행할 때는 몇 가지 주의할 점이 있다. 우선, 정부와 재단의 기금을 통해서 이루어지는 교육 사업의 경우에는 보도자료 배포, 인쇄물 제작, 매체 광고에 주최(로고, 기관명), 주관(로고, 기관명, 주소, 연락처 등), 후원 및 협찬(로고, 기관명)을 함께 명기하여 사업의 추진 주체를 명확히 제시해야 한다. 이를 위해서는 주최, 후원, 협찬 업체의 로고 등을 그래픽 원본 데이터 파일63)로 직접 확보하여 작업하는 것이 좋다.

지금까지 에듀케이터가 교육 프로그램을 기획 및 준비하는 과정을 살펴보았다. 에듀케이터는 강의 프로그램을 기획하면서 기획 의도와 목표 설정을 통해 교육의 당위성을 확고히 해야 한다. 또한 관련 자료를 풍부하게 수집하고 분석하여 교육의 노하우와 전문성을 얻을 수 있어야 한다. 전시를 기획하는 큐레이터가 자료를 수집하여 전시회 준비를 위한 정보와 전략수립을 위해 자신의 노하우를 투입하는 방식과 교육을 전담하는 에듀케이터가 교육을 위한 정보와 전략을 구축하는 방향성은 약간 다르다고 볼 수 있다. 콘텐츠를 최대한 모으고 수집하여 많은 것들을 보유하고 있다는 사실과, 많이 알고 있는 것들을 정해진 범주에서 잘 전달하고 이해시키는 능력은 또 다른 조건이기 때문이다. 에듀케이터는 많이 모으고, 그것을 잘 알고 있으면서, 이러한 것들을 대중들에게 쉽고 재미있게 전달할 수 있는 교육 전략과 가르침의 방식(teaching methods)을 골고루 갖추어야 하는 책임이 있는 것이다.

교육 주제를 설정하고 해당 강의에 맞는 대상과 강사를 선정하면 강의를 위한 기본적인 단계는 이미 구축되었으므로, 교육 프로그램의 준비단계는 신입 에듀케이터에게 있어 많은 시행착오와 다양한 경험이 요구되는 업무이기도 하다. 따라서 쉽고 즐겁게만 경험할 수 있는 업무는 아니기에 인내를 가지고 최소 2년 이상의 지속적인 경험을 쌓아야 빛을 낼 수 있는 영역이므로 끈기 있게 접근하자!

63) 최근 각 업체들과 기관들은 해당 단체의 적극적인 홍보 협력을 위해 기관 아이덴티티 및 브랜드 로고 등을 대용량 이미지의 jpg 파일이나 어도비 일러스트레이터(Adobe Illustrator) 원본 파일 ai 확장자 형태로 특정 데이터들을 기관소개 메뉴에 함께 탑재하는 경우들이 많다. 이러한 파일들을 활용하여 인쇄물이나 온라인 홍보 콘텐츠에 수록하면 교육 홍보가 꼭 필요한 미술관도 자연스럽게 알려지게 되면서 더불어 함께 로고를 수록한 기관 및 업체들도 간접 마케팅 효과를 누릴 수 있기 때문이다.

미술관 교육 프로그램 실행과정

미술관 교육 프로그램 실행과정은 교육 강사에 의해 진행된다. 교육 내용과 대상에 따라 강사가 1인일 수도 있고, 여러 명일 수도 있다. 체험 학습의 경우 1인의 주강사와 다수의 보조강사가 있으며, 세미나 및 워크숍의 경우 다수의 발표자를 두고 장시간에 걸쳐 진행할 수도 있다. 우리가 일반적으로 TV 프로그램에서 보는 좌담회와 토론식 프로그램으로 진행할 수도 있으므로 철저한 계획과 준비 하에 실행해야 한다. 미술관에서 이루어지는 교육 프로그램은 전시회에 대한 관람 만족도 평가 못지않게 참가자들의 학습 만족도 여부가 매우 민감하고 뚜렷이 나타난다.

전시회는 자유로운 관람과 개인의 느낌이 주관적이기 때문에 다양한 의견들이 나타나지만, 교육 프로그램은 배움과 즐김의 개념으로 접근함으로써 일종의 교육 서비스 차원에서 제공되는 미술관 활동이기 때문에 이는 차후에 미술관에 적극적으로 관심을 보이고, SNS에서 인플루언서[64] 역할을 자청하여 관람객들을 유치하는 간접 홍보 활동의 확산으로도 연결되기 때문에 미술관에서 교육 강좌가 차지하는 중요도는 매우 높다고 볼 수 있다.

[표 31] 미술관 교육 프로그램 실행 유형 분류

교육 프로그램 유형	교육 운영 및 학습 방식
정기 강좌(코스 아카데미)	하나의 주제와 목표를 가지고 최소 4주 이상의 정기적인 일정동안 이론 및 현장 연수 방식의 기간제 교육
세미나/워크숍	1~3일 정도의 짧은 기간 동안 전문가들을 초빙하여 하루에 집중적으로 이루어지는 전문강좌 또는 좌담회 형태 강의
체험학습 프로그램	전시회 작품 및 미술관 소장품 등을 중심으로 다양한 미술 재료와 특별한 예술기법들을 통해 작품을 만드는 수업
외부 방문교육(Outreach)	미술관 교육 콘텐츠를 가지고 외부 기관들을 직접 현장으로 방문하여 이론강좌, 실습 체험, 감상 해설을 수행하는 교육

64) 인플루언서는 '영향력'이라는 의미의 Influence 용어에서 파생되었으며, 접미사 '-er'을 붙여서 'nfluencer'로 지칭되는 용어이다. 주로 유명한 SNS나 유튜브 영상 콘텐츠를 통해 온라인 홍보와 소개를 통한 알림 효과를 확산시키는 '강한 영향력 있는 콘텐츠 저작자'라는 의미로 인플루언서를 이해하면 된다. 팔로워와 인기가 많은 인플루언서는 그만큼 홍보와 마케팅에 큰 파급력을 주기도 한다.

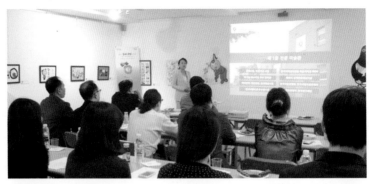

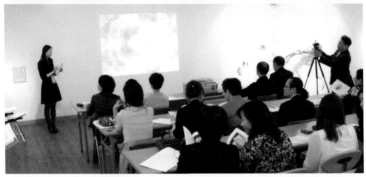

[그림 41] 학술 세미나, 작가 워크숍, 예술감상교육 등의 다양한 교육 현장

정기적으로 운영되는 강좌는 일반인들과 예비 전문가들을 대상으로 미술관 설립목적에 부합하는 내용으로 진행되는 강좌가 대부분이다. 예비 전문가의 범주는 주로 문화예술 관련 분야를 전공하는 대학 재학생 이상의 큐레이터(또는 에듀케이터) 지망생들이 포함되며, 작품활동을 막 시작하게 된 신진작가들도 미술관, 박물관 정기 강좌에 많이 등록하고 수강하는 추세이다. 주로 이론교육으로 진행되며, 문화예술의 소양을 위한 교육도 같이 이루어진다. 강사는 1인 또는 다수를 두어 진행할 수 있다. 일반적으로 강사 1인이 진행하는 경우가 대부분이며, 특정 주제를 가지고 1개월, 3개월, 6개월, 1년 등의 과정으로 운영된다.

따라서 전문강사가 많은 역할을 차지하고 강의에 대한 수업 만족도 또한 강사의 수업 준비 및 진행방식에 의해서 정해지는 경우가 대부분이다. 예를 들어, 미술관에서의 정기 강좌에서 매주 마다, 또는 2주 단위로 다양한 강사들을 초빙하여 지속적으로 수업이 운영되는 코스 아카데미는 에듀케이터가 교육 기획 행정 인력으로서의 역할을 수행하게 되며, 만약 3개월 기준 총 10회 수업으로 구성된 정기 강좌에서 에듀케이터가 5회 이상의 주요 강좌를 직접 가르치고 운영하는 형태로 많은 빈도수의 강의를 손수 진행한다면 미술관 교육의 전임강사 역할을 맡고 있다고 보면 된다. 최근 전문성을 띤 실습 전문 강좌들도 코스 아카데미 형태로 운영되고 있다. 이를 테면, "AI(인공지능)로 배우는 미디어아트의 기초"라는 수업이 개설되었을 때, 1회차는 인공지능과 미디어아트의 기본적인 이론 지식을 배우게 되고, 2회차는 미디어아트 작가를 초빙하여 작품을 연출하는 기본 과정을 참관할 수도 있다. 3회차 및 4회차에는 인공지능 분야의 전문가에게 간단한 프로그래밍 코딩과 센서 장비들을 다루는 교육을 배우면서 5회차에는 자신만의 창의적인 작품을 직접 창작해보는 실습을 거쳐 6회차에는 성과발표회 및 전시회 개최 등을 통해 정기 강좌의 최종 코스를 수료하는 방식으로 교육을 이수하도록 프로그램을 기획하는 미술관들이 서서히 늘어나는 추세이다.

세미나 및 워크숍의 경우, 일반 강의와 달리 필요에 따라 비정기적으로 진행된다. 미술관의 기획전이 개최되면, 일반 대중 및 전문가와 같은 특정 관람객을 대상으로 전시 연계 세미나 워크숍이 진행된다. 전시 기획자 및 전시에 참여한 작가들을 중심으로 전시 설명 및 전시의 주제 관련 대담이 진행되고, 작가와의 만남, 좌담 등의 문화행사를 개최한다. 내용에 따라 1인이 주도할 수도 있고, 토론식 패널이나 좌담을 통해서 진행할 수도 있다. 미술관에서 세미나 및 워크숍을 진행하기 위해 에듀케이터는 작가의 작업 의도나 작업 과정, 작품에 영감을 준 개념들 등을 자료를 수집하여 워크숍에 활용될 자료를 제작하여야 한다.

이러한 과정들은 전시를 기획한 큐레이터와 상호 협력하여 진행하는 것이 바람직하며, 전시 정보에 대해 충분한 교류 과정을 거치면 에듀케이터가 작가들과 심도 있는 인터뷰와 사전 미팅을 통해서 세미나와 워크숍을 준비하면 완성도를 높일 수 있다. 행사 당일에는 다수 외부인들이 많이 방문하므로 공간(장소) 정리, 기자재 점검, 시간표 일정 관리, 참여 인원 파악 등의, 각 단계별 확인이 필요한 업무들의 체크리스트를 만들어 누락 없이 진행해야 행사를 성공적으로 이끌 수 있다. 특별기획전의 유형 중에서도 개인초대전의 경우는 주로 작가 1인 중심으로 워크숍이 진행된다. 작가가 자신의 작업세계에 대해 발표하고, 청중들과 질의응답의 시간을 가지며, 이를 통해 청중과 창작자는 더욱 깊은 소통의 시간을 갖는다.

토론식 패널 워크숍은 주제를 미리 선정하여, 발표와 토론을 진행한다. 사회자의 진행에 따라 의견을 제시하거나 자유토론 방식일 경우, 편하게 의견을 주고받기도 한다. 주제에 따라서 작가, 전문가뿐 아니라 일반인 관람객이 질의응답 및 즉흥 토론 등의 방식으로 적극적으로 현장에 참여할 수도 있다.

[표 32]는 1일 기준으로 총 7시간 구성된 세미나와 워크숍을 운영하는 사례를 정리한 것이다.[65]

[표 32] 미술관 워크숍, 세미나 등을 진행하는 순서 사례

시간	내용	진행
10:00~10:50	개회 및 인사말	OO미술관 관장(또는 학예실장)
	축사(기조연설)	포스트코로나와 펜데믹의 극복 / 홍** 교수
11:00~13:00	팬데믹과 예술의 위기 극복	팬데믹 이슈와 예술가들의 위기: 김** 교수
		단절된 심리를 다시 잇다: 박** 설치미술가
(점심 식사)		
14:00~16:00	포용의 시대와 포스트뮤지엄	문화소외계층과 미술관의 포용 / 최** 학예사
		첨단미디어와 노년층의 예술공감 / 양** 교수
휴식(Coffee Break)		
16:30~18:00	패널 토론/총평	*좌장(홍** 교수) -학계: 남** 교수, 양** 교수 -예술계: 박** 설치미술가, 최** 학예사 ──────────────── 학예실장 총평 및 폐회

3단계	체험학습

　　체험학습의 경우는 참여자가 직접 작품을 제작해보는 수업이며, 다양한 미술재료와 기법 체험 실습교육으로 이루어진다. 따라서 1인의 주강사와 2~3인의 보조강사들 또는 교육실습 전담 자원봉사자를 배치하여 프로그램을 진행하게 된다. 체험학습에서는 참여자가 직접 재료를 만지고 오감의 특성을 느껴보면서 참여하므로 교육재료 및 실습시설에 대한 안전교육이 반드시 선행해야 한다. 더불어 교육 프로그램의 진행하기 전에 참가자의 안전에 대한 보험에 가입해서 교육 진행 시 예상치 못한 사고를 미리 방지하는 것도 현명하다고 할 것이다. 보험은 미술관 자체적으로 종합손해보험으로 들수도 있고, 교육 프로그램 당일 특성에 맞는 1일 여행자 보험 가입도 가능하다. 1일

65) 표에 제시된 전문강사들 명칭은 가상의 이름으로 기재하였으며, 세미나 주제 및 발제 제목도 본 저서의 이해를 돕기 위해 가상의 프로그램명으로 설정하였다. 실제로 세미나를 기획하고 준비하는 에듀케이터에게는 실무 환경에서 적절한 예제로 업무 방향성을 찾을 수 있었으면 한다.

여행자 보험은 미술관에서 시행되는 교육이 4시가 내외로 장시간 소요되거나 특정 지역에서 대상자들을 직접 데려오는 셔틀버스를 운영하는 등의 방식으로 보험의 필요 유무를 잘 판단할 수 있어야 하겠다.

교육 대상이 유아 또는 어린이인 경우, 프로그램에 보호자가 함께 체험수업에 참여하는 것이 바람직하며, 유아나 어린이 전용 교육 프로그램의 경우에는 보조강사 및 교육 전담 자원봉사자들이 보호자의 역할을 충실히 수행해야 하는 책임이 있으므로 에듀케이터는 양질의 교육 서비스를 제공함과 동시에 안전한 활동 참여의 모니터링 및 부분적 돌봄의 의무도 함께 수반됨을 잊어서는 안 된다.

교육 참여자들이 체험 후, 참가 후기와 교육 결과 설문지를 작성하는 것도 매우 중요하다. 미술관은 체험자들의 활동 모습이나 체험자가 완성한 결과물을 사진으로 남기고 프로그램 종료 후 체험자에게 이메일이나 우편을 통해 서비스를 제공할 수 있다. 미술 체험 활동은 주로 1~3시간 이내에서 행해지며, 일일체험이 많다. 월간 또는 기간별 체험학습을 이행할 때는 이론 교육과 실습 중심 체험학습을 동시에 하는 것이 좋으며, 실제로 전문강사 및 보조강사들이 미리 제작해 본 샘플 작품들을 보여주거나 다양한 영상 콘텐츠 자료를 통해 새로운 지식을 전달하는 것도 체험자의 교육 효과를 극대화시켜 줄 수 있다.

[그림 42] 미술관 체험교육 교육 프로그램의 사례(한지공예, 염색공예, 토이아트 등)

고령층의 노인 어르신들과 먼 거리를 움직이기 어려운 장애인들을 대상으로 하는 미술관 교육에서는 해당 사회 기관과 연계하여 직접 방문교육을 할 수 있다. 주로 지역 사회의 문화발전을 위해서 어르신 돌봄지원센터나 지역 치매안심센터, 지역별 장애인 복지관 및 장애인가족지원센터 등에 '찾아가는 미술관' 형식으로 방문하여 미술관 소장품을 중심으로 감상교육 프로그램을 진행하거나 이와 연계된 체험형 프로그램을 진행하여 문화예술 콘텐츠의 접근성이 취약한 소외계층에게 문화 예술향유의 기회를 제공할 수 있다. '찾아가는 미술관' 프로그램은 앞서 언급한 아웃리치(outreach) 프로그램의 대표적인 형태이며, 최근에는 지역별 어린이집과 유치원을 방문하여 영유아 대상의 '찾아가는 미술 감상 교육과 즐거운 체험 활동'이라는 융합형 교육 프로그램을 설계하여 미취학 아동들이 평소 박물관, 미술관을 자주 찾지 못했던 아쉬움을 아웃리치 방식으로 수행하는 미술관들도 늘어나는 추세이다.

외부에서 진행되는 교육 프로그램의 경우, 모든 교육에 필요한 장비와 재료를 옮겨서 진행하기 때문에 최소 3인 이상 다수의 보조강사 또는 자원봉사자의 도움이 필요하며, 이동 시 시간이 많이 소요된다는 점을 고려해야 한다. 외부에서 교육 프로그램을 진행하던 중에 교육재료의 부재와 장비의 문제를 발견했을 경우, 문제를 해결하는데 절차가 복잡하고 시간이 많이 소요되기 때문에 이동 전, 미술관 내에서 매번 준비 상황들을 점검하는 습관이 필요하다. 아웃리치 방식의 외부 프로그램을 계획한다면, 사전에 해당 기관의 담당자와 상세한 내용들을 미리 협의하고, 기관장의 최종 승인을 받아야 진행할 수 있기 때문에 상호간에 계약체결 및 업무 협약 계획안이 완벽하게 구축되어 있어야 한다. 기관장끼리 직접 업무 협약식을 맺으면서 MOU를 체결하여 기관의 관계를 돈독하게 다지는 협약 행사도 도움이 된다. 더불어, 장소를 옮겨서 하므로 미술관 내에서 진행되었던 교육일지라도 새로운 장소에 맞는 동선 체크, 인력 및 시간관리 등 필요한 업무 체크리스트를 만들어 외부에서 진행되는 교육이 원활히 진행될 수 있도록 한다.

[그림 43] 타 기관 방문형 "찾아가는 미술관" 프로그램 진행 중인 아웃리치 교육 현장

미술관 교육 프로그램 평가과정

정기교육, 세미나, 워크숍 등의 교육 프로그램이 종결되면, 교육 프로그램 평가에 대한 업무 프로세스를 진행해야 한다. 프로그램 평가과정은 평가표 작성, 배포, 수거, 통계와 결과보고서, 개선안 작성으로 구분되며, 평가를 통해 종료된 미술관 교육 프로그램에 대한 장단점, 기회, 위협 요인 등을 분석하고, 그 결과를 차후 프로그램 기획에 반영해야 한다. 프로그램 평가과정의 세부적인 업무 프로세스는 아래 [표 33]과 같다.

[표 33] 미술관 교육 프로그램 평가과정의 업무내용

업무내용	문서	검토	회의	결재
평가표 작성 및 배포(설문지, 면대면, 직접관찰)	O	O		
평가표 수거 및 통계작성		O	O	
결과보고서 작성 및 개선안 회의	O		O	O

1단계	평가표 작성 및 배포(설문지, 면대면, 직접관찰)

미술관 교육 프로그램의 평가과정은 일반적으로 참여자의 만족도나 프로그램에 관한 기타의견 등을 묻는 설문지를 작성해서 교육 프로그램 종료 후 배포하고, 수집된 설문지의 결과를 바탕으로 개선방안에 대해 내부적으로 토론하는 것이 일반적이다. 그러나 설문지의 통계 결과를 통한 기본 평가 방법 이외에도, 녹음 및 비디오 촬영, 인터뷰, 관찰법 등도 교육 프로그램의 평가 방법으로 많이 사용된다.

설문 항목은 성별, 및 연령대를 포함한 기본적인 인적사항, 프로그램 참여 동기, 프로그램을 알게 된 경로, 강의내용의 만족도, 진행 시간의 적정도, 프로그램의 난이도, 프로그램에서 가장 만족했던 부분, 차후 프로그램 재참여 의사, 교육 시설 등의 만족도, 개선사항 등을 포함한 프로그램의 기타의견을 묻는 10개 내외의 설문 항목으로 구성하는 것이 좋다. 설문 항목이 너무 많으면 응답자들이 지칠 수 있고, 반대로 설문

항목이 너무 적으면, 필요한 정보를 얻을 수 없으므로 설문지의 항목은 교육 프로그램의 중요한 요소들에 대해 참여자들의 의견을 파악할 수 있는 이해하기 쉽고 간단명료한 질문으로 구성하는 것이 좋다.

2단계　　　　　　　　　　**평가표 수거 및 통계작성**

설문지 조사가 완료되면, 결과물을 바탕으로 통계를 내야 하며 최종 통계치를 통해 교육 프로그램 참가자의 만족도와 요구된 개선상황을 파악한다. 공통된 의견, 개별적인 의견 등을 각각 나누어 분석하여 가장 좋았던 긍정적 평가 부분, 가장 아쉬움이 있었던 부정적 요인 부분, 개별적으로 편차가 큰 별도의 평가 부분 등으로 세심하게 분석해 보면서 통계 결과표를 산출하는 것이 중요하다.

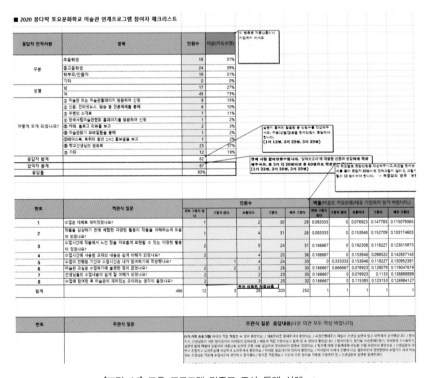

[그림 44] 교육 프로그램 만족도 조사 통계 사례

프로그램 평가단계의 마지막 업무는 교육 프로그램의 결과보고서 작성이다.

결과보고서는 강의 기획(안), 강의계획서, 교육 관련 자료 총괄 모음, 강의 교안, 진행 사진, 강의평가 통계결과, 보도자료 및 홍보자료, 예산서 등 강의와 관련된 모든 내용이 기재되어야 한다. 종종 프로그램의 기획과 준비, 실행과정에는 많은 공을 들이면서 프로그램의 평가과정은 대충 넘어가는 경우가 많다. 그러나 프로그램 평가과정은 교육 참여자의 의견을 수렴하고 미술관 교육 프로그램을 객관적으로 평가할 수 있는 기회를 제공하며 나아가 이것을 바탕으로 차후 교육 프로그램의 질적 향상을 가져올 수 있으니 반드시 실행하여야 한다.

[그림 45] 교육 프로그램의 최종 결과보고서로 산출된 평가 내역 사례

교육행정 업무 프로세스

교육행정 업무는 교육 사업 운영에 있어 주로 미술관 내에서 진행되는 정기강좌, 워크숍, 세미나에 관련된 제반 관리 업무들을 의미하며, 입학 및 졸업 관련 업무, 성적 업무, 교류 업무 등의 학사 행정업무와 재무행정에 해당하는 입학금, 수업료, 강사비, 교재개발비, 재료비, 기자재 구입비, 홍보비 등으로 분류된다. 미술관 교육의 다양한 유형들은 대개 시민들의 문화예술 향유와 교양 지식의 함양을 위해 진행된다. 정기 강좌 및 아카데미 방식의 중장기 교육 프로그램으로 진행되고, 입출결 관리를 철저하게 관리하고 성적/수료 여부/졸업 관리 등을 다루어야 하는 복잡한 업무들이 집중되어 있다.[66] [표 34]는 일반적인 교육 과정표를 나타낸 것이며, 교육 현장마다 일부 차이가 있는 점을 고려하여 업무를 진행해야 한다.

[표 34] 교육행정 업무 프로세스의 기초

중분류	소분류	문서	검토	회의	결재
학사행정 업무	입학관리	O	O	O	O
	성적 관리(출결, 과제, 성적)	O	O		O
	강의평가 관리	O	O		O
	수강생 상담 및 관리	O	O	O	
	수료 및 졸업 관리	O	O	O	O
재무행정 업무	입학금, 수업료	O	O	O	O
	강사비, 연구수당	O	O		O
	교재 개발비, 제작비	O	O		
	재료비	O	O	O	O
	기자재 및 비품 구입비	O	O	O	O
	홍보비	O	O	O	O

66) 2016년부터 각 대학에서는 예술학과, 큐레이터학과, 박물관교육과, 문화예술교육학과 등에서는 지역 미술관과 연계하여 정기 강좌를 꾸준히 듣거나, 지정된 세미나와 워크숍에 모두 출석하는 과정을 이수하면 수료증 발급과 대학 학점(1~2학점)으로 인정하는 협약이 늘어나는 추세이다.

164 스마트 큐레이터, 똑똑한 미술관

학사행정 업무 프로세스

학사행정 업무 프로세스는 크게 입학 관리, 성적관리, 강의 평가 관리, 상담 및 졸업 관리로 이루어진다. 학교 및 학원 등 타 교육기관에서 이루어지는 학사행정 업무와 매우 유사한 점이 많으며 프로그램 참여 후에도 지속적으로 교육 참여자가 관리된다는 특성을 보인다.

1단계	입학관리

입학 관리는 마이크로소프트사에서 나온 엑셀 프로그램을 이용하거나 자체 입학 관리 툴을 이용하여 관리할 수 있다. 주로 수강생 관리이기 때문에 개인정보보호에 신중을 기해야 하며 개인 정보동의서를 받아서 관리에 임해야 한다. 개인정보보호법은 당사자의 동의 없는 개인정보 수집 및 활용하거나 제3자에게 제공하는 것을 금지하는 등 개인정보보호를 강화한 내용을 담아 2011년 3월 29일 제정한 법률이다. 특히 개인정보 관리자는 개인의 정보를 책임, 관리할 의무가 있기 때문에 일정한 주기를 두고 안전하게 잘 관리해야 한다. 해당 개인의 동의 없이 개인정보를 제3자에게 제공하면 해당 법률에 의거하여 5년 이하의 징역이나 5,000만 원 이하의 벌금에 처할 수 있다.

2단계	성적 관리(출결, 과제, 성적), 강의평가 관리

성적관리는 정기 강좌의 경우 매우 필요한 업무이지만, 세미나, 워크숍, 체험학습 등 단기적으로 운영되는 교육 프로그램의 경우, 생략되는 경우가 많다. 그러나 출석부를 제작하여 수강생의 출석률을 확인하고, 종종 적절한 과제 부여를 통해 수강생의 이해도를 확인하는 것이 프로그램의 교육 효과를 달성하는 면에서 좋다. 만약 시험 형태로 테스트가 필요하다면 간단한 퀴즈를 출제하는 정도로 지식의 이해도를 간단히 평가하는 것이 좋으며, 학교 정규교육처럼 모의고사나 평가시험 등을 과도하게 실시하는

것은 다소 부담이 되므로 에듀케이터는 학교 정규교육과 미술관 교육 프로그램의 성적 관리를 어떻게 차별화할 것인지 면밀하게 검토해야 한다. 출석부와 성적관리는 미술관이 단순히 교육을 실행하는 것에서만 그치는 것이 아니라 성실히 교육 참여자의 학업 성취를 관리한다는 면에서 참여자에게 긍정적이고 바람직한 미술관 교육의 모습을 보여줄 수 있다. 장기간 연속적으로 진행되는 프로그램인 경우, 교육 참여자에게 일정한 기간별로 과제물을 부여하고, 우수한 과제 산출물에 대해서는 간단한 발표(PT)와 더불어 노력의 수고를 칭찬하는 의미로 적절한 보상이 될 수 있는 상장과 부상을 시상 것도 좋은 방법이다.

강의평가는 교육의 질적 향상을 위해서는 매우 필요한 업무이다. 프로그램에 대한 만족도 조사가 설문지에 의해서 주로 진행되며, 설문조사 후 결과물을 통계 내어 차기 프로그램 기획에 반영해야 한다.

3단계	수강생 상담 및 관리, 수료 및 졸업 관리

수강생 상담 및 관리는 교육 참여자들의 정확한 학습능력을 파악하는 것부터 이루어진다. 주로 전화, 메일, SNS로 이루어지며, 개인 인터뷰를 통해 이루어지는 경우가 대부분이다. 상담 결과를 통해 학습자의 관심이나 이해도에 부합하는 다른 강좌를 권할 수 있다.

교육 프로그램 수료 및 졸업 관리에 필요한 주요 업무는 수료증, 졸업증 발급이다. 교육 참여자가 차후 요청할 수 있으므로 체계적 시스템을 갖춰 관리되어야 하는 업무이다. 프로그램 수료 증명 발급 서류에는 발급번호가 부여되며 미술관에서는 발급번호와 서류의 양식을 잘 관리하여 발급 업무에 차질이 생기지 않도록 한다. 최근에는 미술관 웹사이트에서 온라인으로 발급을 하기도 한다.

재무행정 업무 프로세스

재무행정 프로세스는 돈과 관련된 업무를 의미한다. 크게 인건비와 직접비, 간접비로 구성된다. 인건비는 내부, 외부 인건비를 의미하고, 직접비에는 교육을 진행하기 위한 교재개발비, 재료비, 기자재 및 비품구입비, 홍보비 등이 포함되며 간접비는 별도로 책정한다. 이 외에 위탁개발비 등이 있다.

미술관의 교육은 대부분 비영리기관의 자체 자금과 기업 및 정부의 지원금에 의해서 진행되기 때문에 교육운영비의 정산과정이 꼭 이루어져야 한다. 정부의 기금으로 교육을 운영한 경우, 지출한 내역을 증빙해야 하므로 현금 결제가 아닌 계좌이체 또는 신용카드(클린카드)를 사용해서 물품을 구입하거나 필요한 곳에 지출한다.

규모가 큰 기업형 미술관의 경우, 별도로 회계업무를 담당하는 직원이 있지만, 대부분의 사립미술관 같은 경우 영세하기 때문에 에듀케이터는 교육운영비의 정산 업무까지 진행해야 한다. 정부지원금은 지출 전에 사업비 시행에 따른 집행세칙을 잘 읽어보고 숙지하여 횡령, 배임 등의 중죄를 짓게 되는 실수를 범하지 않도록 주의하며 사업비를 효율적으로 사용할 수 있도록 지출계획을 구체적으로 꼼꼼히 편성해야 한다.

미술관에서 교육관 관련된 재무행정 업무 프로세스는 전시사업과 연계된 경우가 많기 때문에 업무 유형이 전시와 중복되는 형태를 띤다. 업무를 진행하면서 학예실장과 관장의 결재가 필요하고 국가 및 지방자치단체, 기업 등 지원 기관의 감사 대상이 될 수 있는 업무이기 때문에 신중에 신중을 기해야 하는 매우 중요한 업무이다.

[그림 46] 재무행정 프로세스 중, 교육기금 최종 집행 관련 증빙 첨부 사례[67]

67) 그림에서 보여주는 예시는 국고지원금을 후원받아 교육 프로그램을 운영하고 12월 중순에 최종 정산보고서를 작성하는 과정 중에 삽입되는 각종 증빙들의 사례이다. 물품 1건을 구입하게 되면 견적서, 영수증, 신용카드전표(교육사업 전용 체크카드), 거래명세서 등의 4건 이상 증빙자료들이 필요하다. 실제로 교육 실무로 재무행정을 수행하면 상당히 번거로운 부분들이 많은 편이다.

또 하나의 유의사항은 국고지원금과 지방보조금을 후원받는 교육사업은 개인 신용(체크)카드로 구매한 교육 용품들과 서비스 용역비는 인정되지 않으므로 각별한 주의가 필요하다. 반드시 공공기금 사업의 전용 신용(체크)카드만 집행하고, 꼭 예산에 승인된 항목만 지출하는 것이 원칙이다.

제4장: 수집과 보존-소장품과 아카이브

미술관에서 수집·보존 기능이란 문화적·예술적 가치가 있는 것들을 기록하는 영역으로 미술관의 활동 영역 중 가장 기본적인 역할이라 할 수 있다.

미술관에서 소장품을 다루는 업무는 매우 중요하다. 소장품에 대한 보존이 잘못되었을 경우에는 소장품의 가치가 떨어지게 될 뿐만 아니라, 소중한 작품을 잃을 수도 있기 때문이다. 수집과 보존에 대한 업무는 미술관의 핵심 업무라 할 수 있는데, 특히 소장품이 주로 전시되는 박물관의 경우에는 소장품의 수집과 보존업무가 전시 및 교육보다도 더 중요한 A급 업무라고 할 수 있다.

미술관에서 소장품은 미술관의 성격과 수집·보존 업무의 수준을 가늠하는 기준이 되는 만큼 매우 중요한 업무 영역이다. 다음으로 수장고는 박물관/미술관의 소장품 및 자료를 보관하기 위한 보존 장소로 외기 및 빗물, 지하수 등의 수분 유입을 막고, 실내 온·습도, 공기 청정 및 도난 또는 화재와 천재지변에서도 안전하게 소장품 및 자료를 보관할 수 있는 장소를 의미한다. 이러한 수장고 관리업무 또한 학예연구 전문가들에게 매우 중요하다. 이번 장에서는 미술관의 수집·보존 업무와 관련된 내용에 대해 설명할 것이다.

1. 미술작품, 수집·보존이란?

2. 큐레이터의 전문 파트너: 수집/보존/복원 전문가들

3. 미술관 수집·보존 업무 프로세스

1. 미술 작품, 수집 · 보존이란?

"박물관 자료"라 함은 박물관이 수집 · 관리 · 보존 · 조사 · 연구 · 전시하는 역사 · 고고 · 인류 · 민속 · 예술 · 동물 · 식물 · 광물 · 과학 · 기술 · 산업 등에 관한 인간과 환경의 유형적 증거물로서 학문적 · 예술적 가치가 있는 자료를 의미한다.

"미술관 자료"라 함은 미술관이 수집 · 관리 · 보존 · 조사 · 연구 · 전시하는 예술에 관한 자료로서 학문적 · 예술적 가치가 있는 것을 의미한다.[68] 이러한 자료는 미술관에서 보유하고 있는 소장품을 보존을 위해서는 작품에 대한 정확한 정보를 확실하고 안전하게 보관하여 필요에 따라 객관적 근거를 중점으로 작품의 정보를 공유하고 대중들에게 올바르게 알려주는 행위들이 매우 중요하다. 소장품 대한 체계화된 전문지식도 풍부해야 하는데, 사실 국내에서는 사립미술관들이 객관적인 가이드라인이나 지표로 삼을 수 있는 미술품의 공식적인 수집 여건들 및 작품에 대한 보존과학[69] 등에 관련된 전문지식을 얻기도 쉽지 않다. 고고학에서 지칭하는 보존과학은 유물과 문화재의 보존과 복원을 위해 과학적 지식과 안전한 기술을 적용하여 유물의 제작기술 및 주요 재료들을 추적하여 역사적으로 규명함으로써, 유물과 문화재의 원형을 보존하고 이들의 장기간 보존과 유지를 위한 방법과 이론을 연구하는 분야이다. 보존과학은 문화재, 유물, 역사적으로 가치 있는 오래된 예술품들을 오랫동안 보존시켜주고 과거를 돌아볼 수 있다는 점에서 고고학 연구의 필요성도 강조되며, 미술사, 건축사 등의 분야에도 중요한 역할을 하고 있다. 국내의 현황은 국공립박물관과 국립문화재연구소 등을 비롯하여 소수의 사립박물관(대학박물관 포함)에 보존과학 관련 부서가 설치되어 있어 유물이나 소장품의 보존작업들을 진행하고 있다.[70]

68) 박물관 및 미술관 진흥법, 전문개정 2016.2.3., 제2조(정의) 내 3. 용어정의 및 4.용어정의 전문.

69) 문화재 보존을 위해 필요한 과학. 특히 자연과학 및 그 응용기술을 지칭한다. 따라서 문화재 보존법과 수리 · 복원 방법을 연구하는 학문으로써, 문화재의 기술사적 연구도 이에 포함된다. 보존과학의 대상은 유형문화재, 즉 금속 · 도자기 · 목제품 · 고건축물 · 석제품 · 회화 · 지류 · 섬유제품 등이며, 문화재의 노화와 붕괴에 따른 피해를 과학적 방법으로 보존하고 예방하는 것이다. (사이언스올 '보존과학' 용어 재정리)

70) 고고학 용어사전(2001. 12월 기준)에서 정의한 내용을 요약 재구성하였으며, 본 저서의 미술관 소장품 보존업무와 현황에 맞게 해석하였음.

특히 작품의 보존과 복원 관련 영역은 예전에는 해외 전문서적들이나 국외에서 활동하는 전문가들을 중심으로 힘겹게 연락하고 쉽지 않은 민감한 사안들을 조심스럽게 부탁하여 미술품 수집에 따른 진위 여부 판독, 일부 손상된 작품들에 대한 보존처리 및 복원작업이 이루어졌으나, 해외에서 활동하던 한국인 전문가들이 몇 년 전부터 서서히 국내로 유입되면서 국내 국공립 및 사립미술관, 박물관들이 보관하고 있던 많은 미술품의 복원 및 판독이 국내 전문회사, 기관, 연구팀 등에 의해 활성화되고 있다. 오프라인 현장에서는 워크숍 및 전문 아카데미 방식의 전문교육 기회가 확대되고, 온라인에서도 미술품 수집 컬렉터[71] 및 보존/복원 전문가들의 블로그 콘텐츠, SNS 기반의 전문 콘텐츠, 유튜브 영상물 등을 통해 개인의 소셜 미디어 채널이 확대되면서 미술관 큐레이터와 함께 일하고 싶은 수집 및 보존 분야의 전문가를 지망하는 젊은 세대들도 늘어나는 추세이다.

미술관의 가장 기본적인 기능 중의 하나는 작품을 수집하는 일이다. 고대에 설립된 미술관이든, 근대에 설립된 미술관이든 간에 상관없이 작품 수집과 관련된 일련의 활동들은 보존과 전시, 교육, 조사, 연구 등 모든 미술관 업무의 전제가 되는 가장 본질적이고, 기본적인 미술관 영역이라 할 수 있을 것이다. 따라서 미술관에 있어서 소장품(collection)은 미술관의 기초적인 학예업무 활동의 기반이 되는 것이며, 미술관의 기능 및 역할을 제대로 수행할 수 있는 근본이 된다. 미술관은 소장품의 수집과 등록 과정을 통해 영구적으로 보관하고 소장할 수 있는 물리적·합법적 소유권을 가지고 있으며, 이렇게 등록 완료된 미술관 소장품 일체는 국가에 정식으로 등록되어 관리되고 있다. 이러한 소장품의 수집은 미술관의 설립 취지와 매우 밀접한 연관이 있으며, 미술관의 장기간의 안목으로 바라보는 전략적 방향성을 고려하여 신중하게 이루어진다. 박물관·미술관 문화가 시민들에게 일찍이 보편화된 미국과 영국의 박물관들은 소장품을 수집하고 보존하는 모든 과정들에 대해 매우 비중 있게 다루며, 기증과 경매도 적극적으로 참여함으로써 소장품 관리에 대한 다수의 노하우도 보유하고 있다.

71) 컬렉터(Collector): 작품을 구매하거나 정식 절차를 거쳐 기증받는 행위를 통해 미술품을 지속적으로 수집하는 전문가 또는 예술품 애호가 등을 가리킴.

미술관에서의 수집보존업무는 크게 자료수집, 분류 분석 업무, 소장품 수집과 보존의 업무, 수장고 관리 업무로 나누어진다. 수집ㆍ보존 업무에서는 문서작성과 검토가 주된 업무이기 때문에 회의 및 결재 부분은 서술 형식으로 기재된다.

[표 35] 수집 및 보존업무 분류

대분류	중분류
소장품 관리	수집, 기록, 기증, 등록, 처분
보존관리	작품보존, 수장고 관리

소장품 관련 업무 중 수집업무는 구입, 발굴, 기증(증여 및 유증), 양도, 대여, 교환, 반환 등의 과정을 통해 유물이나 작품에 대한 합법적인 소유권을 취득하는 행위를 의미한다. 소장품의 등록업무는 "기록을 통한 소장품의 영구화"가 주요 개념이므로 현재 보관 중인 전체 소장품을 각 분류기준에 맞추어 물리적 파손이나 손상의 위험을 최소화하여 안전하게 보관 및 관리하고, 소장품의 중요도에 따라 등급을 나누어 소장품 수집 및 관리의 현황과 향후 장기보존 대책을 분석하는 업무를 말한다.

한편, 불용결정(Deaccession) 업무는 소장품 중 중복되거나 자료의 상태가 좋지 않아 더 이상 전시 및 연구 등의 목적으로 활용될 수 없는 경우에 이를 처분하기 위하여 소장품 목록으로부터 해당 소장품의 등록 사항을 영구히 제거하는 업무를 의미한다.[72] 보존업무는 미술관이 소장하는 소장품을 시기별, 지역별, 장르별, 주제별, 작가별로 분류하거나 소장품의 중요도에 따라 등급을 나누어 소장품 관리에 대한 현황과 향후 대책을 마련하는 것이다. 작품을 보존하는 수장고에 대한 환경점검 및 점검일지 작성도 보존업무에서 중요하다.

72) 작품의 보존 상태와 현재 컨디션에 따라 레지스트라의 전문성과 미술관 관장, 전문 큐레이터 등이 신중하게 논의하여 결정해야 하는 업무 중 하나이다. 불가피한 상황으로 인해 작품을 처분하는 과정은 매우 민감하고 신중해야 하며, 특히 국내 미술관의 소장품은 문화체육관광부에 정식으로 등록된 목록들로 데이터가 저장되어 있으므로 개인 사립미술관이라 하더라고 임의로 결정할 수 없다.

2. 큐레이터의 전문 파트너: 수집/보존/복원 전문가들

레지스트라(Registrar)

일반적으로 미술관에서의 소장품 관리 업무는 큐레이터의 기본 업무 중 하나이지만, 소장품의 종류가 매우 많고, 작품의 가치가 매우 높아 별도의 특별한 관리가 필요한 경우에는 그 중요성을 고려하여 소장품의 기록과 상태 체크, 관리를 전담하는 연구원이나 전문 큐레이터를 두고 운영하는 기관이 늘어나는 추세이다. 때문에 '레지스트라(Registrar)[73]'로 불리는 미술관의 소장품 관리 전문 큐레이터 또는 소장품 관리 학예연구원은 관내 소장품의 보존 및 기록업무를 전담함으로써 각종 작품과 관련된 자료의 체계화를 도모할 수 있는 작업들을 수행한다. 레지스트라는 대개 미술관 보다는 유물과 문화재 중심의 소장품이 많은 역사박물관, 자연사박물관, 고(古)미술박물관 등에서 채용 기회가 많은 편이다. 국내 현황에 비추어 볼 때, 사립미술관들은 인건비와 운영비 측면에서 비영리 사립기관으로 재정 구조가 어렵기 때문에 레지스트라가 꼭 필요한 상황에서는 1년 미만 단위로 계약제 형태로 고용하는 기관들이 대부분이다.[74]

소장품을 다루는 레지스트라는 미술관 소장품 수집과 관련된 매매 업무, 외부 기증인에 의한 기증업무, 소장품의 목록 작업과 DB 과정들을 처리하는 등록업무, 불용처

73) '한국직업사전(2016)'에서는 구입, 기증, 국고귀속 등에 의해 수집된 뮤지엄 소장품, 문화재, 각종 예술품 등을 재질별로 분류하고 유물카드 등을 작성하여 등록하는 업무를 수행하고, 등록 소장품들을 보존환경이 갖추어진 수장고에 보관하여 전문적으로 관리하는 직업을 레지스트라로 정의하고 있으며, 소장품관리원이라고도 지칭하고 있다. 레지스트라는 소장품 대여, 보관, 실사 등 출납에 관한 내용을 기록하며, 소장품의 현존 유무를 확인함과 더불어 각종 전시회를 위한 소장품의 대여 과정을 일괄 점검하면서, 소장품의 상태를 조사하여 상태보고서를 작성하는 업무도 함께 진행한다.
'네이버 용어사전'에 탑재된 용어설명에는 작업 강도가 '낮음'으로 되어있으나, 박물관·미술관 현장에서의 관리 및 유지 업무는 업무량이 많고 책임감도 크기 때문에 어느 정도 전문성이 요구된다.

74) 국내 개인 사립미술관들은 사실 재정난과 비영리 운영의 법제도의 제약이 크기 때문에 레지스트라를 지속적으로 고용할 수 있는 기관들이 거의 전무하다. 기본 급여, 4대 보험료, 퇴직금 정산 등의 현실적인 문제는 큐레이터와 에듀케이터 2인을 지속적으로 고용하는 현실도 버거운 것이 사실이다.

리 여부 결정을 위한 처분 등의 업무를 수행하는 전문 학예사이다. 물론 이들도 폭넓은 의미에서 당연히 '큐레이터'로 통용되기도 하지만, 미술관에서 이루어지는 다양한 학예업무의 전문성이 매우 세분화되고 업무 자체의 파트별 영역이 고도화 되면서 단순히 '큐레이터'로 통합하여 부르기보다는 앞서 우리가 살펴본 것처럼 전시 큐레이터, 에듀케이터, 레지스트라 등으로 나뉘어 각 분야의 전문가들을 지칭하는 용어들이 다양화되고 있는 것이다.

따라서 레지스트라의 주요 업무대상은 소장품으로써 미술관이 가지고 있는 소장품뿐만 아니라 다른 박물관과 미술관에서 대여한 차용 작품(주로 전시목적으로 대여되는)까지도 관리하여야 한다. 또한 소장품 관리와 전시품 관리 등으로 업무를 체계적으로 분장하여 '통합적 작품관리' 방식으로 운영해야 한다. 국내의 사립미술관 운영 현황 현실에서는 이러한 영역들을 거의 큐레이터가 진행하고 있으며, 레지스트라의 업무 영역을 큐레이터 1인이 동시에 병행하다 보면, 상황에 따라 특별기획전 개최를 앞둔 상황에서 (전시 업무 추진과정 중) 다수의 학예 업무들이 한꺼번에 가중되어 전시 큐레이터 1인에게 주어지는 업무 처리 상태에 과부하가 걸리는 경우들도 종종 발생된다.[75] 물론 업무의 특성이나 작품 정보 및 소장품의 보관 현황에 따라 큐레이터가 일괄 관리하는 것이 더 정확할 수도 있고, 레지스트라와 큐레이터가 협력하여 소장품 정보를 관리하는 것도 효율적일 수도 있다.

레지스트라의 주요 업무는 소장품의 취득, 보관, 활용, 처분에 관련된 업무가 주를 이룬다고 할 수 있다. 이 밖에도 소장품과 관련된 자료들을 기록·관리하며, 소장품의 등록, 대여, 포장, 운송, 통관 및 보험업무 등도 포함되어 있다. 레지스트라는 소장품 및 각종 참고자료를 조사하여 기록하고 분류하는 역할도 해야 하며, 미술관에 영구적으로 보존되는 작품인지, 임시로 보관하거나 장기대여를 목적으로 반입된 것인지 각각 구분하여 작품의 출처, 상태, 특성 등을 기록하는 업무도 담당한다. 레지스트라의 업무는 소장품 및 보유 작품들 관련 데이터 관리체제를 발전시키고, 세부적인 매뉴얼들을

75) 국내 사립미술관의 약 80% 정도가 특정 기간에 업무가 몰리는 상황들을 자주 겪으며, 이러한 이유들이 종종 많은 편이다.

작성하고 업데이트하며, 미술관에 반입되는 작품에 고유 일련번호와 표시기호를 체계적으로 정확하게 부여하는 것이다. 작품의 반출·반입이 진행될 때에는 각 작품들의 포장상태를 점검하고 이동 경로를 감시 및 기록하며, 미술관의 철저한 원칙에 기반하는 기초기록 업무를 위하여 표준화된 전문명칭과 용어를 개발하여, 정확하고 정연하게 높은 기록 수준을 유지해야 한다. 더불어 미술관의 모든 카탈로그와 색인목록들의 기록을 새롭게 해야 하는 일도 레지스트라의 수행 업무이며, 작품정보에 대한 철저한 기록, 작품취득에 따른 회계감사, 소장품 보험처리, 소장품 전용 카탈로그 제작 업무를 지도·관리하는 일을 담당한다. 작품 포장, 운송, 반입·반출, 등의 일반 행정업무들은 해당 업무의 특성상 레지스트라가 관장하는 것이 능률적이다.[76]

그러나 레지스트라의 업무가 이렇게 중요함에도 불구하고, 인턴 큐레이터(연수단원) 및 실무연수생의 경우에는 작품의 관리 및 운반 업무의 중요성을 간과하는 경우가 많다. 수장고 출입 시 업무를 수월히 진행할 수 있도록 간편한 작업복에 운동화(또는 단화)를 착용하는 것이 바람직하며, 안전의 목적과 만일의 상황에 대처할 수 있도록 수장고에는 항상 2인 이상이 함께 출입하는 것을 권고한다. 소장품을 운반할 때에는 반드시 시계, 장식용 액세서리들은 신체에서 미리 제거하고, 입은 옷의 재질도 털 장식이 많거나 정전기가 일어나는 섬유 소재라면 안전하게 가운을 입고 수장고에 입실한다. 아울러 스마트폰, 볼펜(필기구) 등, 주머니에 보관했다가 갑자기 빠져나갈 수 있을 만한 소지품들은 미리 꺼내 놓거나, 안전하게 잠글 수 있는 주머니에 잘 보관하여 수장고 관리업무를 진행하는 것이 좋다(가급적 상의의 주머니에는 어떠한 소지품도 넣지 않는 것이 바람직하다). 다시 말해 소장품을 운반할 때에는 아주 소중한 보물을 대하는 듯한 마음 자세와 복장을 체계적으로 준비해야 한다.[77] 따라서 레지스트라는 업무를 수행하기 위해서 다양한 경험을 필요로 한다.

76) 본 지면에 서술된 업무 프로세스는 큐레이터와 레지스트라가 분담하는 것이 가장 이상적이지만, 국내 현황을 보면 거의 큐레이터 또는 학예연구원이 맡아서 진행하고 있는 실정이다.

77) 실제로 강원도 소재의 OO박물관에 근무하는 학예연구원이 반지를 낀 상태에서 소장품(섬유 소재 작품)을 옮겼다가 섬유 원단의 씨실, 날실 엮임 부분이 풀려서 작품이 일부 손상된 사례가 있음을 토로한 바 있다. 간단한 면장갑을 끼고 옮기면 그나마 안전했겠지만, 꾸밈을 목적으로 하는 액세서리는 가급적 임시로 다른 곳에 넣어두고, 면 소재의 편한 기본 옷차림, 또는 수장고 입실 전용 가운을 입은 상태에서 수장고 관리 업무에 집중하기를 권고드린다. (합성섬유 옷이 겨울에는 약한 정전기를 일으킬 수도 있기 때문이다)

아키비스트(Archivist)

우리가 지금까지 살펴 본 큐레이터의 명칭에서 파생된 '큐레이션', '큐레이팅' 등의 용어를 되새겨 보면 '다양한 정보들을 적절하게 분류하고 필요한 것을 잘 선별하여 추천하는 행위'라는 의미를 담고 있다. 창의적이고 의미 깊은 주제를 좋은 작품들로 잘 선별하여 양질의 맥락을 잘 갖춘 전시 기획을 연출하는 것이 큐레이터의 역할이라는 점을 감안해 볼 때, 각종 정보들에 대해 전문성을 갖추어 잘 분류하고 필요할 때 마다 적절히 활용할 수 있도록 '기록관리' 작업을 하는 전문가를 '아키비스트(Archivist)'로 볼 수 있다. 박물관 및 미술관 분야에서 지칭하는 아키비스트는 미술관 소장품 및 전시 정보들을 다시 2차 가공하여 전시 결과 포트폴리오, 전속작가 포트폴리오, 교육 프로그램 결과보고 가이드북, 소장품 이미지 기반 디지털 출판 콘텐츠 등으로 뮤지엄 콘텐츠를 재가공하여 지식 자산을 구축하는 전문가를 부르는 의미로 통용된다.

사전적 의미의 아키비스트는 '기록연구사'라고 부르기도 하는데, 문화예술 분야 외에도 기록연구사가 일하는 분야는 크게 공공기관, 기업, 시민단체 등으로 나눌 수 있다. 기록연구사들은 현재 대부분 주요 공공기관에서 일하고 있으며, 기록물을 보관하다가 보존 기간이 도래한 각 기록물을 평가해 폐기, 재책정, 보류 등을 결정한다. 기업의 기록연구사는 기업사 정리, 기업 홍보 활용 자료 수집 및 정리, 법적 분쟁 근거 자료 기반작업 등을 수행한다. 공공기관과 시민단체 내 기록연구사는 투명한 정보공개와 공정하고 객관적인 기록을 구축하는 업무를 담당한다.[78] 미국에서는 역사 기록을 전문으로 다루는 일에 종사하는 아키비스트를 '매뉴스크립트 큐레이터(Manuscript Curator)'라고 부르기도 한다. 시각예술로서의 미술작품을 다루는 큐레이터와 대비하여, '문자 기록을 다루는 큐레이터'의 의미로 부르는 차이가 있다.[79]

78) 국내의 공공기관과 시민단체 기록연구사는 아직 정착되지 않은 과도기에 놓여있다.
　　(출처: 2014.6.4 경향신문 엄민용 기자의 글을 부분 인용하여 요약 재구성.)
79) 기록학 용어사전(출처:한국기록학회. 2008.3월 발행 기준)

미술관에서의 아키비스트 역할은 앞서 설명한 레지스트라가 체계적으로 정리한 기초 자료들, 큐레이터와 교육 에듀케이터의 전시 및 교육 사업 이력들을 미술관 전문 자료로서의 아카이브로 재구성하여 전시 콘텐츠, 교육 콘텐츠, 출판 콘텐츠, 연구 프로젝트 콘텐츠 등으로 미술관 사업 중심 포트폴리오를 구축한다고 볼 수 있겠다.

미술관 소장품과 전시회 출품작가의 이력들을 중점으로 관리하고 전문자료를 구축하여 수장고 점검과 소장품 관리업무로 연계되는 직업이 레지스트라의 역할이라고 보면, 아키비스트는 디지털 데이터 형태나 문서(서류 및 책자, 도록, 리플렛 등)의 자료를 통합하여 "2019 OOO 특별기획전 아카이브", "2020 OOO 작가 기획초대전 전시 프로젝트 아카이브", "2021 경기문화재단 지역 연계사업 OOO 전시 및 OO 교육 프로그램 통합 사업추진 결과 포트폴리오" 등의 사례처럼 미술관의 주요 사업들을 고유 프로그램이나 독립된 프로젝트 단위로 정리하여 볼 수 있도록 미술관 총괄 사업들의 누적 콘텐츠들을 독보적인 지식 서비스를 완성하는 역할을 수행한다고 보면 된다.

아키비스트 역시 국내에서는 미술관 보다는 박물관에서 많이 근무하는 편이며, 박물관이 대개 오래된 유물과 역사적으로 보존 가치가 높은 문화재들을 많이 관리하고 있어 기록의 중요성이 많이 요구되기 때문에 국공립박물관과 소수의 사립박물관들이 아키키스트를 필요에 따라 채용하는 경우가 많다.

큐레이터로서 곧바로 미술관 취업과 진입이 쉽지 않다면 박물관, 미술관 아키비스트로 근무했던 경력들도 뮤지엄 분야의 유관 업무들과 밀접하게 연관되기 때문에 추후 계약종료나 이직을 준비할 때, 미술관 신입 큐레이터로서 첫 발을 딛는 기회가 조금이나마 더 가깝게 다가올 수 있다는 이점도 있다.

컨서베이터(Conservator)

　미술관에서 수집한 고미술품 및 각종 보유 작품들을 후속 세대들에게 잘 물려주기 위해서는 작품을 제작한 미술 재료들의 재질과 표현 기법을 잘 연구하여 철저한 과학적 보존관리가 필요하다. 일반적으로 소장품에 대한 보존과 보수를 담당하는 연구원을 '컨서베이터(Conservator)'라고 지칭한다. 컨서베이터는 미술품과 문화재 등의 '예술품 전문 보존처리 전문가'로 정의될 수 있으며, 작품의 원형 보존과 보수를 위한 기술적 제반 사항을 수행하는 모든 업무를 진행한다. 오래된 유물이나 미술품일수록 작품의 유형과 특성에 따라 그곳에 사용된 재료와 부속품들이 저마다 다르기 때문에 보존과 수복의 방법도 매우 다양하고 복잡하다.

　서양화 작품은 시간이 지나면서 채색 부분이 변색되거나 물감 일부분이 살짝 떨어져 나가는 등의 상황이 종종 발생된다. 이러한 상황은 동일한 재료들을 배합하여 기존의 작품 기법을 재현함으로써 원형에 가깝게 복구해야 하고, 동양화는 보관의 민감도에 따라 손상이 발생하기 때문에 적절한 화학약품 처리로 작품을 신속하게 복원해야 한다. 이처럼 컨서베이터는 작품들의 손상, 파손, 일부 형태 유실 등을 수시로 점검하고 그 피해를 방지하도록 섬세하고 철저하게 관리해야 하며, 만약 작품에 부분적 손상이 있거나 일부 파손되었을 경우에는 이를 다시 복구하고 고칠 수 있도록 전문적인 기술로 조치해야 한다. 컨서베이터는 과학적 보존관리를 위한 보존과학 업무를 중점으로 수행하는 보존 전문 학예사의 역할을 수행하며, 컨서베이터의 업무와 활동은 주로 수장고와 전문 복원 작업실에서 많이 이루어진다. 컨서베이터는 작품의 보존과 복원에 대해 체계적이고 전문적인 교육을 받아야 하고, 전시장이나 수장고 등에서의 현장 업무가 많은 점과 작품을 각 상황에 맞춰 보수해야 하는 특수한 여건들이 대부분이므로 스승과 선배들의 도제식 교육이 매우 중요하다.

　작품의 보존 복원은 분석과학, 보존복원 영역으로 나뉘며, 분석과학은 문화재나 미

술작품의 재료 성분을 분석하여 제작 시기 및 미술 재료의 주요산지 등을 추정하고 연구하는 분야이고, 보존복원은 문화재나 미술품이 손상이 진행되지 않도록 조치하여 수리 및 복원을 하거나 전시회를 위해 복제작품을 추가 제작하는 분야로 나누어 볼 수 있다. 사람이 아프면 의사 선생님을 찾아 병원에 가는 것처럼, 유물 또는 미술품도 보관 상태에 문제가 생기면 컨서베이터에게 맡겨져 간단한 처치 및 대규모 복원 작업들을 수행하는 전 과정을 겪게 되기도 한다. 작품들도 저마다 형태 및 제작 방식, 주요 재료들의 소재가 매우 폭넓고 다양하며, 작품에 사용된 재료들의 원산지도 제각기 다르기 때문에 컨서베이터의 주요 복원 영역도 유화, 조각, 판화, 드로잉, 한국화, 벽화, 목공예 등의 세부적인 전문분야로 다시 나뉘게 된다.[80]

컨서베이터로서 작품 보존 작업과 손상의 복원 과정에서 각별히 유념할 부분은 작품이나 유물 자체가 최대한 원본의 형태를 지속적으로 유지할 수 있도록 '가장 덜 위험하고 최대한 유사한 방식의 노하우'를 통해 '철저한 객관성과 최소한의 개입'으로 이들을 안전하게 복구하는 것이다. 기존에는 보존 및 복원 작업이 쉽지 않고 재료를 구할 수 있는 곳도 지극히 한정적이기 때문에 과거의 컨서베이터들도 일부 실패와 시행착오의 어려움을 겪으며 성장해 온 과도기가 있었다.

시간이 지나고 기술과 신소재의 발달, 컨서베이터의 경험 공유와 후속 세대로의 노하우 전수를 통해 보수 및 복원의 방법도 세분화되고, 그 기간도 단축되면서 컨서베이터의 입지는 더욱 확장되고 있는 추세이다. 이제는 '어떻게 복원할 것인가'에서 '왜 복원하는가'에 초점을 두면서 동시대의 보존 윤리(Conservation Ethic), 예방 보존(Preventive Conservation)의 역할이 시사하는 바가 매우 커짐에 따라 컨서베이터와 더불어 큐레이터가 알아야 할 영역들은 더욱 확장되어 가고 있다.[81]

80) 김겸, 손상된 미술품 치료와 보존과학, "미술의 세계"–미술품 복원·위작 에피소드(3), 네이버캐스트, 2009.10월. 본 저서의 컨서베이터 설명을 위해 일부 참고하여 재구성하였다.

81) 컨서베이터 조자현의 "미술품 보존복원의 과거, 현재 그리고 미래(2015)"의 논고를 참조하여 필자가 시사하는 큐레이터의 전문 역할을 재정리하였다.

3. 미술관 수집·보존 업무 프로세스

전통적인 미술관의 역할을 돌이켜 볼 때, 미술관은 안전하고 통제된 조건 속에서 작품을 수집하고 보존하는 역할에서, 대중들에게 전시회를 통해 다양한 예술품들을 공개하여 기획자–창작자–관람객–소통의 의미에 비중을 두는 방향성으로 점차 그 개념이 확대되어 왔다. 이러한 미술관의 역할은 또다시 수집과 보존의 중요성이 강조되면서 자연스러운 사이클이 형성되어 미술관의 '본질적 기능'과 '사회적 기능'이 각각 나누어져 가치의 비중이 균형을 이루는 현상을 가져왔다. 이러한 개념으로 확장된 미술관의 중요한 역할은 공간이 구성되는 기본 의도와 의미가 재구성 되면서 전시 공간, 교육 공간, 공공 서비스 공간, 연구 공간, 보존 공간 등의 역할로 미술관의 기능이 더욱 진보하고 있음을 잘 보여주고 있다.[82]

특히 전시 기능과 교육 기능은 미술관의 본질적 기능과 사회적 기능을 함께 수반하고 있으며, 이를 안전하게 지속해줄 수 있는 영역이 '수집'과 '보존' 업무이며, 다양하고 심도 있는 연구 업무와도 연계되는 중요한 역할을 맡고 있다. 다양하게 수집되고 잘 보존되어 다양한 측면에서 의미 있는 연구 성과를 보여주는 좋은 작품들은 큐레이터가 우수한 전시 기획을 하고 에듀케이터가 사회적으로 가치 있는 교육 프로그램을 창출할 수 있는 소중한 기반이 된다는 점에서 수집과 보존의 중요성은 다시금 강조되고 있다.

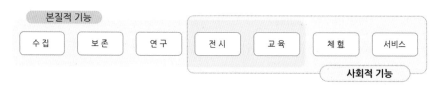

[그림 47] 미술관의 다양한 기능과 공간 활용의 역할이 주는 확장성[83]

82) 이근우, 박상일, 미술관의 공간역할과 의사소통행위의 타당성에 관한 연구, 한국공간디자인학회, 14(7), 2019, pp.239-241. 일부 내용의 용어를 차용하였으며, 본 저서의 미술관 수집 및 보존업무의 실무역할에 맞추어 필자의 의견과 국내 미술관 운영 실태에 맞추어 재정리하였음.

83) 이근우, 박상일, Ibid. p.239. 도표 일부 차용. 미술관의 확장성 기능을 본 저서 필자의 의견에 맞추어 재정리함.

수집 및 보존 관리 업무 프로세스

미술관의 가장 기본적이고 중요한 기능은 작품을 수집하여 보존하는 업무일 것이다. 주로 소장품 수집 및 관리, 기능(유증 및 증여 포함) 관련 업무, 소장품 등록, 불용성 처분 업무 등으로 큰 흐름을 통해 수집과 보존 관리가 이루지며, 여러 정보들을 다루기 때문에 종종 아키비스트와 함께 협업하면서 기록과 DB화 중심의 작업으로 본 업무가 이루어진다. 소장품은 원로 및 중견급 이상의 전문가들이 위원회 구성과 자문을 통해 소장품의 가치를 평가한 뒤, 적절한 보관방법을 자문하여 실행함으로써 안전한 보존의 단계로 관리 프로세스가 이루어진다.

[표 36] 수집 및 보존 관리 학예업무 기본 프로세스

중분류	소분류
소장품 수집관리 업무	소장품 수집 위원회 개최
	소장품 수집에 대한 전략 수립
	소장품 관리규정 문서화
	소장품 현황 파악
기증 업무	기증목록 작성
	기증증서, 유증증서, 기증약정서 작성
	작품 상태 검사서 작성: 소장품 카드 제작
	기증 처리 관련 법률적 검토와 윤리적 검증
	저작권/소유권에 대한 권리 취득
소장품 등록 업무	신규 수집작품 목록 작성: 목록 문서화
	사진 촬영(영상 촬영 포함)
	작품 설명서 및 언론 배포용 보도자료 작성
	전산 DB 입력
처분 업무	불용여부 결정 사항 검토 및 심사
	불용 최종결정의 승인
	통보 및 공표

소장품 수집 및 관리 업무 프로세스

1단계	소장품 수집 위원회 개최업무

　소장품 수집을 하기 위해서는 우선, 소장품 수집과 관련된 회의를 개최해야 한다. 소장품 수집에는 많은 시간과 경비가 소요되기 때문에 한 사람의 판단으로 할 수 있는 업무는 아니다. 따라서 수집 위원회 또는 소정의 심사회의를 개최하여 신규 소장품의 수집 계획에는 어떤 종류의 작품과 자료들을 얼마나 확보해야 하는지, 누가 담당할 것인지, 등에 대해 기본 사항들을 안건으로 포함해 위원회나 회의를 진행해야 한다. 따라서 미술관 내부 중견 학예인력들과 외부 전문가들로 구성된 소장품 수집 위원회에서는 작품의 수납, 구입, 매각, 대여, 처분 등을 결정해야 한다.

　소장품 수집 문제를 논의하는 주요 핵심 인력들 중, 내부인력은 관장, 부관장, 학예실장은 필수로 참석해야 하며, 최소 3년 이상 근속한 큐레이터, 또는 정3급 학예사 자격증을 소유한 2년차 이상의 학예사 등, 미술관의 미션을 충분히 숙지하고 관내 운영 실태를 잘 파악하고 있는 학예 연구 전문가들로 구성되는 것이 좋다. 외부에서 위촉하는 수집 위원회 전문가들은 대학교수, 예술평론가, 원로작가, 전문 화랑 딜러(갤러리스트) 등으로 구성되는 것이 일반적이다. 미술관 내부에서 구성된 핵심 인력들은 위원회를 주도적으로 이끌면서 외부 전문가들을 영입하여 이들의 의견을 충분히 수렴하고 대외적으로 잘 이해시킴으로써 관내 소장품 수집의 객관적 당위성을 잘 수립해야 한다.

　또한 소장품 구입에 대한 관장 또는 운영위원회의 동의를 받아야 하므로 구입과 취득의 이유가 충분한 설득력이 있어야 한다. 소장품 수집에 관한 사항들은 미술관 관련 국제기구나 각국의 협회 강령 등에도 비중 있게 다루어지면서 미술관의 포괄적 '미션'을 담고 있는 지속가능성이 있어야 한다.

| 2단계 | 소장품 수집에 대한 전략 수립업무 |

어떤 미술관이든 특히 작품의 수집에 대해 그 미술관이 지닌 독자적인 미션(철학)과 보존 기술을 갖추는 것은 매우 중요하다. 소장품의 수집은 미술관의 기본 설립 취지와 목적에 맞추어 명문화되어야 한다. 따라서 미술관의 정체성(아이덴티티)을 뚜렷하게 확립하고, 미션을 지켜나갈 활동의 범위와 한계를 분명하게 정해두어야 한다. 예를 들어 공예 전문 A 미술관은 전통공예의 전승을 잇고 훌륭한 작품들 속에서 꾸준히 이어져 오는 무형문화재 또는 장인들의 예술혼과 생활사(生活史)의 맥을 후대에게 물려준다는 취지로 충분히 가치가 있는 작품들을 수집하는 것이 A 미술관의 작품 수집 의도와 전략에 잘 맞는 것이다. 또는 조각 작품을 주로 소장하고 있는 B 미술관은 각 시대별 조각 작품들의 조형미와 미술사의 큰 획을 그은 중요한 소장품들을 중점으로 연구 및 관리한다는 취지로서 주요 작가 중심, 또는 작품 중심으로 수집의 목적을 분명히 하는 것이 B 미술관의 미션인 것이다. 이렇듯 미술관 소장품의 수집·관리는 문화적, 예술적 가치와 더불어 법적, 행정적, 또는 윤리적 문제들에 대한 논쟁을 해결해 줌으로써, 소장품의 보존 당위성과 미학적 가치를 지켜줄 수 있으며, 미술관 작품수집 및 관리를 담당하는 큐레이터나 레지스트라는 전문적인 노하우를 토대로 과학적, 기술적으로 노련하게 다룰 수 있는 소장품 관리방안과 매뉴얼들을 구축해야 한다.

| 3단계 | 소장품 관리규정 문서화를 통한 현황 파악 |

미술관에서 작품 수집 활동은 미술관 정관 속에 설립목적이나 임무로 제시하는 것이 일반적이다. 따라서 소장품과 관계된 업무들은 명문화된 규정으로 만들어져 있다. 이는 소장품이나 유물에 대한 횡령, 배임, 절도, 사기, 관리부실 등의 상황을 미리 방지할 수 있으며, 이러한 규정에는 미술관의 임무에 대한 정의, 이 정의를 바탕으로 미술관이 필요로 하는 작품과 그렇지 않은 분야에 대한 한계 설정, 기증을 받을 것인가의 여부나 구입할 것인가 말 것인가 등의 문제를 결정하기 위한 절차, 작품의 처분 절차

등의 정책 방향이 포함되어야 할 것이다. 다음 사항들은 소장품 관리에 대하여 반드시 규정화시킬 필요가 있는 최소한의 내용들이다.

- 소장품에 대한 수집정책 및 절차
- 소장품의 기록과 보존절차
- 소장품의 차용 및 대여조건
- 소장품의 안전과 보험
- 수장고 출입 및 공개의 책임과 조건
- 큐레이터/레지스트라의 기본 윤리강령
- 소장품의 공개 조건과 방출 규칙

소장품 수집에 따른 모든 절차는 법이 지정하는 범위 내에서 투명하고 건전하게 이루어져야 하며, 명확한 절차와 분명한 책임 권한이 설정된 소장품 취득과 보존 관련 규칙들이 반드시 명문화되어야 한다. 법적, 행정적 책임 설정뿐만 아니라 소장품을 취득하고자 하는 미술관 재단이나 개인미술관 관장은 윤리적, 도덕적으로 도의적인 책임감도 함께 갖추어야 한다. 국내 사립미술관은 구입 및 관리전환보다는, 기증을 통해서 작품이 수집되는 사례들이 많으므로 다음 장에서는 기증 처리 업무를 통한 소장품의 수집과 보존으로 본문을 이어가겠다.

기증 처리 업무 프로세스

미술관을 설립하였다면, 소장품이 중요하다는 것은 계속해서 언급해 왔다. 미술관의 기초적인 소장품 이외에 지역적 특별함, 시대적 특별함 등을 대표적으로 반영하면서 고귀한 상징이 될 수 있는 작품들을 기증받는다면 미술관에서는 매우 영광스럽고 좋은 일일 것이다. 레지스트라의 업무 중 기증에 대한 업무는 매우 까다롭고 어려운 업무이고, 법적 검토가 필요한 업무이다. 우선 기증 작품 목록을 작성하고, 기증증서 및 확약서 등의 법률적 계약이 여러 절차를 통해 신중하게 진행되어야 하는 업무들로 이루어져 있다. 기증은 반드시 두 가지 조건이 전제되어야 하는데, 첫 번째는 기증 작품이 미술관의 미션과 설립 목적에 부합되며 지속적 연구에 유용한 것이어야 하고, 두 번째는 미술관 소장품으로 영구적인 보존이 가능하여 작품 소장이 안전하게 잘 유지될 수 있는 컨디션을 갖추어야 한다.

1단계	기증 문서업무-기증 관련 서류 작성

기증 관리 업무는 소장품의 기록과 기증처리 목록 작업을 포괄하는 서면 작업(도큐멘테이션) 작업을 의미한다. 기증을 받을 때는 보존하기 어렵거나 미술관의 관리 감독 및 수용 능력을 벗어나면서 작품을 구입하거나 기증받으면 안 된다. 작품 기증목록은 보편적으로 활용되는 엑셀과 스프레드시트 등과 같은 기본 문서로 관리하거나 자체적인 기증 작품 목록 데이터베이스(DB)를 이용해서 관리하면 된다.

기증증서 및 약정서를 작성할 때는 [그림 48]을 참고해서 미술관 특성에 맞는 서식을 사용해서 사용하면 된다. 일반적으로 작품명, 표현재료, 크기(size), 출품된 전시회 명칭과 전시 기간, 전시장소, 작품 이미지, 기증 일자, 저작권자, 소유자 등을 상세하게 구분하여 기재하도록 한다. 그리고 최종적으로 작가의 서명(sign)이나 직인을 사용하여 증서를 만드는 것이 중요하다. 이미 고인이 되신 작가의 작품을 기증받는 상황에서는 대개 법적으로 인정받은 소유자들(가족, 제자, 기존 보유자 등)이 기증의 의미로

유증(遺贈)[84] 약정을 상호 체결하기도 하며, 작가와 직접 기증 문서를 체결하는 과정
보다 다소 절차가 복잡할 수 있으므로 더욱 세심한 검토 과정이 필요하다.

[그림 48] 기증증서의 양식 사례

84) 유언자가 유언에 의하여 재산을 수증자(받는자)에게 무상으로 증여하는 행위.(법률용어사전 요약.)

작품 기증에는 때때로 숨겨진 의도가 있기 쉬운데, 가장 필요한 업무 중의 하나가 법률 검토 업무이다. 잘못된 기증 작품은 미술관의 활동에 문제가 될 수 있으므로 부적절한 기증을 허락해선 안 된다.

과거에 필자도 전화 한 통을 받았다. 유선전화로 연락을 취한 A씨는 고 OOO 작가의 작품을 50여 점 이상 가지고 있으며, 소장품으로 구입의사가 있는지 문의하여 왔다. 우선 어떤 작품을 보유하는지 A씨에게 묻고, 추후 다양한 확인 작업들을 통해 고 OOO 작가 작품들의 출처를 확인한 결과, A씨가 보유한 작품은 이미 다른 미술관에서 고 OOO 작가의 원본을 보관한 작품이었으며, 나중에 알고 보니 그가 기증하겠다고 한 작품은 복제품이었던 것이다.

또 한 가지 예를 들어보겠다. 어떤 기증자가 기증을 조건으로 작품의 활동이나 전시 등에 조건을 붙인다든가, 기증을 핑계로 다른 작품의 구입을 요구는 등의 상황들도 발생될 수 있다. 기증할 작품이 상설전의 형태로 영구적으로 전시되어야 한다거나, 혹은, 기증자의 이름이 전시실에 돌출되게 표시되어야 한다는 등의 까다로운 요구는 급기야 미술관 전시의 질을 손상하고 말 것이다. 따라서 작품의 기증은 신중히 처리해야 하는 업무 중의 하나이며, 단순한 법률 검토를 떠나 도덕적·윤리적 검토도 함께 수행되어야 할 것이다.

또 다른 예로, 불온한 목적으로 세금을 탈세하려는, 혹은 금전적으로 또 다른 불순한 의도에 따라 작품을 기증하는 경우도 주의해야 한다. 미술관 학예 인력은 기증자에게 미술관에 작품을 기증하면 법률적으로 세제 혜택을 받을 수 있다는 점을 내세워 작품 기증을 강요하거나 종용해서는 절대 안 되며, 세제 감면 등의 문제는 미술관 종사자들보다는 작품 기증자가 전문 세관원이나 세무사, 법률전문가 등과 자체적으로 협의해서 법적 문제가 없도록 사전에 모든 사안들을 건전한 방법으로 처리 완료함으로써 미술관에 순수한 의도로 기증이 되게끔 진행시키는 것이 현명하다.

이와 같이 불건전한 목적을 가지고 작품 기증을 하려는 사람들 때문에 선의의 목적으로 작품을 기증하려는 기증자들이 피해는 보는 경우가 많다. 따라서 레지스트라는 작품 기증에 더욱 신중을 기해야 한다.

3단계 　　　　　　　 작품 상태 검사서 작성

기증작품에 대한 상태 검사서는 수장고에서 주로 이루어진다. 작품 상태에 대한 부분에 간단하게 진행될 수도 있지만, 초기 기증상태의 검사서를 상세하게 작성해야 향후 파손 및 분실을 대비할 수 있기 때문에 3~4일이 소요되기도 한다. 작품 상태에 따라서 기간은 달라진다. 주로 체크리스트를 통해서 이루어지는데, 미술작품의 재료와 표현기법에 따라 작품 상태 검사서는 달라진다. 이 부분은 향후 법리적 영역과도 밀접하게 연관되어 있기 때문에 되도록 상세하게 작성해야 한다.

4단계 　　　　　　　 소유권/저작권 사용권리 취득

기증을 받은 작품들은 '소유권'을 취득하는 것이며, 저작권을 가지는 것은 아니하는 점을 분명히 구분할 수 있어야 한다. 그러므로 미술관은 작품을 기증받을 때 그 작품에 관한 적절한 권리와 법적 자격을 부여받아야 한다. 미술관에서 저작권에 대한 합당한 사용권리를 취득하는 것은 매우 중요하다. 이는, 큐레이터와 레지스트라가 미술관의 작품수집과 관련된 분쟁이나 이권개입의 가능성을 줄여나가는 방법이기도 하다. 특히 전시회의 형태도 다양한 방식으로 오픈되고, 그에 따라 파생되는 작품 콘텐츠의 유형에 따라 오프라인, 온라인 등의 표현 방식이 저마다 달라질 수 있으므로 특정 미디어 채널을 통해 작품 정보를 공개하거나 온라인 전시회를 개최하는 프로그램을 기획할 때에는 공중송신권과 출판권 등의 권한도 신중하게 고려되어야 한다. 세부적인 부분에 대해서는 7장 NFT 영역에서 세부적으로 다루고자 한다.

소장품 등록 업무 프로세스

1단계	소장품 기록업무

　　현재 대부분의 미술관에서는 소장품 관리에 필요한 체계적인 기록 작업과 보존과학의 역할을 강조하고, 소장품 관련 정보관리 작업의 중요성을 인식하고 있다. ICOM/CIDOC[85] 및 MDA(Museum Data Association)[86]는 대상물의 식별 및 확인을 위해 표준화된 명제표, 목록카드 및 명세록을 사용할 것을 권장하고 있으며, 이는 다양한 학문 분야의 기초 연구 정보들을 제공하고, 건전하게 오픈된 정보 공유를 통한 소장품 보관 및 이송의 흐름을 투명하게 파악할 수 있는 역할을 한다. 아울러 작품이 불법적으로 유출 및 거래되는 음성적인 행위들을 사전에 방지할 수 있다는 점에서도 소장품 기록업무는 단순히 정보를 남긴다는 의미 그 이상으로 매우 중요하다.

　　따라서 소장품에 대한 기록업무는 전문 학예업무의 성격으로 볼 때, 큐레이터와 레지스트라에게는 필수적인 일이라 할 수 있다. 앞서 소개한 아키비스트도 소장품 기록업무에 일부 관여하지만, 소장품을 처음 등록하고 그에 대한 전문 정보를 기록하는 1차적인 제반 사항들은 큐레이터(특히 학예실장과 정3급 학예사 등급 이상)와 레지스트라가 주로 면밀하게 검토하며, 소장품 정보에 대한 기록은 미술관 활동의 기초적인 원천정보로 활용된다.

　　소장품 기록에는 많은 시간이 소요된다. 우선 노트에 간단하게 소장품에 대한 기록을 하고, 소장품 카드를 만들어서 관리를 한다. 전산 시스템이나 홈페이지 소장품관리 시스템을 이용해서 관리를 하기도 한다.

85) International Committee for Documentation: 국제박물관협의회 정보관리 국제위원회

86) 국제박물관정보관리협회

사진을 촬영하는 업무라면 일단 재미가 있을 것이다. 그러나 소장품 사진을 쉽게 생각하면 안 된다. 소장품은 향후 작품의 보존상태 및 기록이 될 수 있기 때문에 매우 중요한 업무 중에 하나이다. 소장품이 처음으로 획득되면, 소장품에 대한 기록과 동시에 사진 촬영 작업이 수행된다. 소장품에 대한 중요 항목들을 기록하고, 소장품의 전체 이미지와 중요 이미지를 구분하여, 정리를 해야 한다.

소장품에 대한 사진 촬영은 소장품 기록 카드의 기초 정보로 저장되고 2차 저작을 통해 미술관 소장품 전문 아카이브로 저장된다. 대개 소장품은 포토그래퍼를 통해 전문 스튜디오에서 촬영할 수도 있으나, 가능하다면 레지스트라가 소장품에 대한 사진을 직접 촬영하는 것이 바람직하다. 최근에는 스마트폰의 카메라의 성능이 매우 우수한 제품이 다양하게 판매되고 있으며, 촬영을 위해 필요한 각종 부속 장비들도 비교적 구하기 쉬우면서 중저가 가격에 좋은 제품을 구매할 수 있으므로 미술관 내부에서 손수 카메라 촬영을 통해 소장품 등록 업무를 진행하면 된다. 다만 카메라 플래시(Flash)는 빛의 강도와 섬광 효과에 의해 작품에 손상을 줄 수도 있기 때문에 플래시 효과는 사용하지 않는 것이 좋다. 인터넷 쇼핑몰에서 다양한 사진 촬영 장비를 판매하기 때문에 조명과 배경 정도만 구매해서라도 양질의 사진 촬영업무를 수행할 수 있다. 재미있는 업무이지만, 매우 민감한 업무이기도 하다. 잘못하면 소장품을 파손할 수도 있기 때문에 주의가 요구되는 업무 중에 하나이다.

[그림 49] 소장품 사진 촬영 중, 반입 상태 체크 증빙용 촬영의 사례

소장품 설명서 및 보도자료 작성업무

소장품 설명서 및 보도자료 작성업무는 소장품의 수집 정책에 따라 수집된 소장품을 대상으로 이루어진다. 이렇게 기록된 소장품에 대한 정보를 바탕으로 대내외적으로 알릴 수 있는 설명서 및 보도자료를 작성하게 된다. 물론 모든 소장품을 대상으로 설명서를 작성해야 함은 필수 사항이지만, 미술관 소장품의 모든 정보들을 대상으로 보도자료를 작성하는 것은 아니다. 보도자료는 미술관의 대표성을 가지는 소장품을 별도로 선별하여 전체 작품의 약 15~20% 정도의 소장품들을 대상으로 언론 보도 및 홍보용 기사로 작성하면 된다. 예를 들어 미술관 소장품이 200점 등록되었다면, 대표 소장품을 홍보할 수 있는 언론 배포용 보도자료는 최소 30점 이상 선별되어 그에 대한 상세한 정보들이 언제든 발송 가능하도록 준비되어 있는 것이 좋다. 소장품 관련 보도자료는 언제 어디서든지 수시로 요구되는 사항이기 때문에 미리 정해진 양식에 맞춰 사전에 준비하는 것을 권한다. 소장품 설명서 작성은 평상시에 늘 병행하는 일반적인 업무로 보면 되며, 보도자료 작성업무는 순발력 있게 충실히 수행되어야 한다. 소장품에 대한 설명서를 작성하면 모든 소장품의 체계적인 관리시스템이 구축 및 업데이트되며, 만약의 상황에 특정 작품에 대한 해독과 판명이 필요할 때에는 이러한 자료들은 결정적인 근거로 활용될 수 있다.

4단계 소장품 데이터베이스(DB) 및 클라우드 서비스 업무

미술작품의 전산 데이터베이스의 구축은 미술작품의 메타데이터 표준(Meta Data Standard)에서 이루어진다. 메타 데이터란 미술작품의 핵심이 되는 데이터로서 미술작품의 구조 및 형태, 저장(또는 보관 위치), 재료 및 표현기법 등 작품의 일정한 규칙에 따라 부여되는 속성의 정보를 의미한다. 도서관에 비유하자면, 도서목록에 관한 주요 정보들이 도서관 메타데이터의 대표적인 사례이다. 스마트폰이 보편적으로 활용되면서 디지털 자료 저장 방식도 다양해지면서 미술관 자체 DB 시스템 외에도 공용으로

접근 가능한 클라우드(Clouds) 서비스 중심의 소장품 DB 구축도 확산되는 추세이다. 클라우드는 '구름(cloud)'이라는 용어에서 파생되었으며, 온라인을 기반으로 인터넷 중앙 정보 시스템(또는 플랫폼 서비스)과 개인 PC 및 스마트폰 등으로 데이터를 자유롭게 보관 및 활용할 수 있는 시스템을 의미한다.

미술관에서 중요한 보안이 요구되고, 저작권과 소유권이 민감한 소장품 정보들은 미술관 자체 DB에서 보관하고 열람할 수 있도록 시스템을 구축하는 것이 좋으며, 재택근무나 출장 일정이 많은 외근을 전담하는 학예인력 담당자에게는 클라우드 서비스가 더욱 효율적으로 업무 처리에 도움이 된다. 미술관 소장품들과 관련된 전산 데이터베이스(DB)의 종류를 개괄해 보면 아래와 같다.[87]

- 수납 데이터베이스 : 새롭게 취득되는 작품들에 대한 법적인 취득정보
- 작품카탈로그 데이터베이스 : 미술관 소장품에 대한 설명 자료들
- 전시 및 대여 데이터베이스 : 대여 혹은 전시중인 작품 관계 자료
- 소장품 사진 데이터베이스 : 사진에 관한 기본 자료와 소장품의 사진기록
- 재산목록 데이터베이스 : 각 작품에 대한 회계자료 및 소장 위치확인 자료
- 보존기록 데이터베이스 : 각 작품에 대한 보관기록
- 연구 데이터베이스 : 주제별로 구성된 연구기록 혹은 사진
- 처분 데이터베이스 : 작품처분 관계자료

5단계	법률 검토/소유권 취득업무

소장품의 소유권을 취득하는 방법은 명확하게 해야 한다. 소장품의 구입, 기증, 유증 등 작품 수집의 기본적인 방식 중에서 미술관이 어떤 방법을 취하든 그것은 합법적이어야 한다. 따라서 미술관이 수집하고자 하는 소장품이 올바른 경로로 취득된 것인

87) 국립현대미술관의 초기 아카이브(2008)를 참고하여 디지털 미술관 DB 시스템에 맞는 내용으로 재정리함.

가, 작품의 출처가 국가의 법규에 위배되지 않는지에 대해 고려해야 하며, 어떤 경우에든 명확한 방법으로 소유권을 취득해야 할 것이다. 국내에서도 도립미술관과 시립미술관이 소장품 수집 권한이 중복되어 특별공청회를 열면서 법적으로 해결해야 하는 위기 과정이 있었다.

미술작품과 법률의 관계에서 보면 미술품을 고유의 재산(property)으로 보는 개념에서 출발하며, 사적(Private) 재산, 지적(Intellectual) 재산, 문화적(Cultural) 재산 등, 세 가지 영역으로 나누어 보는 시각으로 그 가치를 논할 수 있다. 유럽의 미술시장의 예를 들어, 1908년 오스트리아 빈(Wien), 1928년 프랑스 파리(Paris), 1953년 미국 뉴욕(New York) 등에서 매번 현대미술품 거래 시장의 이슈는 토론의 대상이 되어왔으며, 유명한 작가들의 작품 소유권에 대해, 개인 소유, 문화재단 소유 여부 등을 논하면서 '세금(Tax)'의 문제가 주요 논쟁이 된 바 있었다. 미술품을 작품 자체로서 고유 권한으로 인정할 것인지, 현재 소장자의 '자산(asset, property)'으로 취급하여 여기서 발생될 수 있는 경제적 이익에 대한 세금을 매겨 사적 재산으로 다루어야 하는지에 대한 논쟁이 여전히 풀어야 될 숙제이기도 한 것이다. 또한 지적(知的) 재산으로 보는 경우는 작품의 원본과 새로운 연출 기법으로 해당 작품의 특정 요소와 이미지를 차용한 제2의 작품을 표절과 응용 그 사이에서 '저작권(Copyrights)'으로서의 지적 재산권을 어떻게 봐야 하는지 철저하게 재해석해야 하는 영역들도 존재한다. 문화적 재산으로 이해하는 경우는 예술인 복지·추급권(追及權)[88]·작품 환수의 문제·예술 공공재(公共財) 등의 시각에서 바라보는 조건을 중심으로 법률적 해석을 시도하는 경우이다.[89]

이렇듯 미술품에서 법적 해석과 객관적 지표에 의한 권한 설정이 필요하게 된 이유는 작품의 소장, 무형자산으로서의 이미지 사용 권한, 점유 이탈의 위험 예방 등, 복잡하고 다양한 사안들이 반영되는 미술관의 중요한 역할이 더욱 큰 책임을 차지하기

88) 저작권 관련 대상물이 여러 번 옮겨져 누구에게 가 있더라도 이것을 추급하여 행사할 수 있는 권리. 미술작품이 재판매될 때마다 작가(저작권자)나 사후에는 작가의 상속권자에게 70까지 판매액의 일정한 몫을 받을 수 있는 권리이며, 다른 예술 분야와 달리 한 번 작품을 팔면 추가 수입을 기대할 수 없는 미술작가의 특수성을 고려한 권한이다. (한경 경제용어사전 2007 기준)

89) 이동기, 1.법과 윤리, "미술품 감정 및 유통 인력 법률교육", 예술경영지원센터, 2021.7월, '미술과 법의 관계' 교육 내용을 본 저서의 '소장품 법률 검토 및 소유권 취득업무'의 이해를 돕기 위해 부분 요약함.

때문이다. 특히 미술관에서의 소유권은 '저작권'을 가지는 권한과 다른 문제이므로 이 부분에 대해서 착오가 있어서는 안 된다. 특히 유증(遺贈) 절차에 의해 기증받은 작품은 실질적인 저작권이 누구에게 있는가를 사전에 명확한 권한 설정이 완료된 상태에서 적법한 절차를 거쳐 해당 소장품들에 적용되는 법률적 문제를 방지해야 하겠다.

6단계	소장품 처분업무

소장품의 처분은 매우 어려운 문제다. 사실 대부분의 미술관에서는 소장품을 장기간 보관하는 데 초점을 두며, 작품의 처분에 대한 업무는 미술관 개관 이래 거의 발생되지 않거나 매우 드물게 특별한 사유가 생겨 처리되는 실정이다.

소장품에 대한 불용결정 업무는 불용결정의 제안 업무에서부터 시작된다. 큐레이터 또는 레지스트라가 주로 제안하도록 하고 있으며, 수장고 점검 차원에서 관장이 직접 입회하여 작품 상태를 파악한 뒤 결정이 되기도 한다. 소장품의 불용결정을 제안하기 위해서는 '불용결정 요청서'를 제출해야 한다. 이 문서에는 소장품에 대한 불용결정의 이유와 정당성이 명확하게 기재되어야 하며, 기증자 또는 유물 이력, 구입(반입) 일시 등이 기재되어야 한다. 소장품에 대한 중요성과 작품 상태, 감정평가 및 처분 방법 등이 기재된 내부 서식을 작성하여 증빙 사진들과 함께 제출해야 한다. 불용 결정을 위해서는 관장을 포함한 최소 2인 이상의 큐레이터가 불용 될 소장품을 조사하고 분석하며, 외부 감정을 실시하여, 불용의 공정성을 위해서 2차로 재검토를 시행해야 한다. 감정 결과에 따라서 작품의 상태 검사서를 검토하고, 법률적 자문을 통해서 소장품에 대한 불용결정 회의가 개최된다. 특정 작품의 소유권에 대해 논쟁이 발생할 경우, 레지스트라는 해당 소장품의 관련 자료들을 모두 확인하여 운영위원회에 제출한다. 소장품에 대한 불용결정 승인이 나면, 기증자에게 통보하거나 인터넷을 통해서 공표하는 순서로 처리된다. 소장품 불용결정을 결정하는 모든 단계는 철저하게 검증되고 기록되어야 하며, 레지스트라는 객관성을 가지고 업무 처리를 해야 한다.

수장고 관리업무

 미술관 가치는 소장품이라고 할 수 있을 것이다. 그렇다면, 소장품의 가치를 생각해 보면 보존과 관리에 대한 업무는 매우 중요한 업무라 할 수 있을 것이다. 기본적인 청소, 환기, 소장품 상태 확인, 정리 등으로 물리적인 공간 정리의 개념처럼 부담 없는 기본 업무로 보이지만 소장품을 잘 보존하고 지속적으로 관리하는 업무는 매우 특성화되고 전문성이 요구되는 업무라 할 수 있다. 국립미술관이나 몇몇 기업미술관을 제외한 사립미술관의 재정적 어려움을 생각하면 현실적으로 소장품과 관련된 직속 컨서베이터의 고용은 어려운 문제이다. 컨서베이터가 활동하는 수장고의 전문적인 관리는 결코 쉽지 않으며, 큐레이터가 온전히 도맡아서 책임지는 업무로서도 다소 부담되는 영역이기도 하다. 사립미술관의 현장을 비추어 볼 때, 큐레이터는 레지스트라와 협력하여 수장고 환경 상태를 1차 점검하고, 보관된 작품들의 이상 유무를 확인하면서 필요에 따라 외부의 컨서베이터와 계약을 통해 작품 관리 업무를 진행한다. 그렇다면 일반적인 큐레이터들이 수장고 관리에 있어서 할 수 있는 필요한 행동 및 지식에는 어떠한 것들이 있는가? 어떤 업무를 수행해야 할까? 이번 장에서는 미술관 환경에서 가장 중요하다고 할 수 있는 수장고 관리에 대해서 간략하게 알아보도록 하겠다.

[표 37] 수장고 관리업무 프로세스

중분류	소분류
작품 보존 업무	소장품 점검일지 작성
	소장품(유물, 작품) 카드 작성
	소장품 반입 및 반출 관리
소장품의 보존관리	준비실 관리업무
	격납 공간 관리 업무-유화, 서화, 목재, 금속, 도자기, 유리, 섬유
수장고 관리 업무	열쇠 출납일지 작성
	점검일지 작성-온습도 환경점검
	수장고 환경관리

작품 보존 업무 프로세스

1단계	소장품 점검일지 작성

소장품 관리는 체계적인 분류가 생명이다. 이는 효율적인 열람과 관리를 위한 것으로 미술관의 특성에 맞게 양식화하여 작품의 목록을 작성하여야 하며 정확한 위치를 부여하는 것 또한 중요하다. 작품 보관 상자에는 작품 카드를 만들어서 부착하는 것이 바람직하다. 특히 소장품을 분실 및 도난으로부터 보호하여야 하며, 열람에 있어서 작품을 대하는 기본 조건과 태도도 공식화하여 훼손을 방지하여야 한다. 다음으로 소장품에 대한 점검일지를 작성해야 한다. 소장품의 상태를 수시로 점검하고, 보존처리가 필요한 소장품은 보고 후 처리 여부를 결정해야 한다. 정기적인 소장품 실사는 2년 내외 기준으로 1회씩 행해지는 것이 바람직하며, 수시로 수장고 시설을 점검 후 보완이 필요한 사항은 즉시 처리해야 한다. 특히 자연 유래 소재나 천연재료를 활용하여 제작된 작품들은 온습도에 민감하고 특정 재료의 고유 특성이 다른 작품에 화학적으로 영향을 주어 A 공예작품이 B 회화작품의 컨디션을 나쁘게 하여 B 작품의 한 부분이 일부 손상되거나 변색을 일으키는 등의 반응에 대해서도 예의주시해야 하겠다.

2단계	소장품(유물, 작품) 카드 작성

소장품과 관련된 유물이나, 작품에 대한 상태를 확인하는 카드를 작성한다. 소장품 카드는 일반적으로 작품을 보관하는 장소에 마련되어 있거나 보관함에 있기 때문에 확인이 필요한 부분이다. 미술관에서 수집은 일반적으로 작품과 관련된 자료들로 구성되어 있는데 자료의 보관을 위해서는 자료 분류방식을 토대로 정리 및 분류를 해야 한다. 수장고에서 정리되고 조건에 맞게 분류된 소장품들과 관련된 자료들은 데이터베이스(DB)화 되어야 하며, 손쉽게 찾을 수 있는 검색시스템으로 구축되어야 한다.

[그림 50] 작품 분야별 소장품 카드 작성의 예

| 3단계 | 소장품 반입 및 반출 관리 |

　　미술관에서 소장품 반입은 외부에서 소장품을 대여하거나 기증 및 구매를 통해 진행
되는 등 다양한 경우의 수들이 존재한다. 따라서 소장품을 반입 및 반출할 때는 많은
관심을 기울여야 한다. 우선, 반입 및 반출 시 소장품을 다룸에 있어 주의할 사항들에

관해 설명하겠다. 소장품을 다룰 때 가장 중요한 사항은 양손으로 소장품을 드는 것이다. 경험이 부족한 몇몇 미술관 인턴들은 한 손으로 크기가 작은 소장품을 두 개씩 운반하는 실수를 저지르기도 한다. 미술관의 어떠한 소장품은 수억 원이 넘는 경우가 있음에도 불구하고 조심성 없이 작품을 운반한다. 소장품은 절대적으로 주의를 집중하여 조심스럽게 다루고 운반하여야 한다. 소장품을 운반할 때에는 소장품을 몸에 완전히 밀착해서 이동해야 하는데, 이때 직접적인 숨결(입김), 땀, 손자국 등이 닿지 않도록 조심해야 한다. 소장품을 운반할 때는 가까운 거리라 하더라도 안전한 포장운반을 원칙으로 하는 것이 바람직하다.

특히 포장은 2중, 3중으로 철저히 하는 것이 좋고 주로 중성지와 완충 재료를 사용한다. 입체적인 작품은 크레이트(Crate)[90]라 불리는 상자를 이용하여 운반하는 것을 원칙으로 한다. 상자는 오동나무 상자와 종이상자를 2중으로 사용하여 운반하는 것이 일반적이다. 수장고 내에서 임시로 소장품을 운반하는 경우 목제 상자를 사용하고, 서화, 직물, 도자기 등의 보관 및 외부 반출 시에는 내피 상자인 오동 상자를 이용한다. 더불어 가치나 중요도가 높은 유물이나 미술작품의 경우, 또는 한 상자에 여러 개의 소형 유물들을 넣어 장기 보관할 경우는 격납상자[91]를 사용한다.

반입 및 반출업무에서 가장 중요한 업무는 작품의 해포이다. 소장품의 해포는 이미 포장한 순서들을 잘 살펴서 그와 반대의 역순으로 단계를 거쳐 해포를 진행한다. 포장 재료는 모두 펼쳐서 포장 재료 사이에 첨부된 유물이 혹시 없는지 철저히 확인해야 하며, 소장품의 반입 또는 반출 시 차량 적재 및 하역 과정에서 충격을 받지 않도록 주의한다. 작품을 운반하는 운송 차량의 이동 시 속력을 낮추어 일정 속도를 유지하며 운전하는 것을 원칙으로 한다. 이외에도 큐레이터나 레지스트라의 개인 건강 상태가 매우 좋지 않을 때는 평상시보다 주의집중력이 떨어지고 공간 이동의 움직임이 둔화될 수 있기 때문에 부딪힘이나 낙상사고 등이 발생할 수 있으므로 수장고의 출입 및 작품의 운반 업무에서 직접 참여하지 않는 것을 권고한다.

90) 작품 보관 및 운송용 나무 상재(박물관, 미술관 소장품 보관용)
91) 문화재나 유물을 안전하게 외부의 위험요인으로부터 보호할 수 있도록 특수 제작된 보관상자

소장품 보존관리 업무

미술관에서 소장품에 대한 보존관리는 소장품이 가지는 재료적 특성에 따라 매우 다르게 관리되어야 한다.

일반적으로 수장고에는 준비실이 있다. 그러나 작은 규모의 미술관에서는 준비실이 별도로 마련되어 있지는 않다. 따라서 전시실이나 교육실이 준비실을 대신하기도 한다. 준비실에서는 소장품에 대한 해포, 포장, 분류 및 정리가 이루어진다. 그리고 준비실에서는 신규로 기증된 소장품의 귀속 작업이 이루어지며, 격납 대상 소장품 및 유물의 소독, 각종 소장품 관리 업무를 위한 촬영, 외부인에게 소장품을 열람할 수 있는 장소이기도 하다. 또한 정리가 되지 않은 소장품 또는 유물의 임시 격납과 각종 유물관리용품 및 전문장비를 보관하기도 한다. 소장품 또는 유물을 격납할 때 평면 작품의 경우 정해진 공간에 차곡차곡 세로로 보관하면 되지만, 입체 작품의 경우에는 재질별로 격납하는 것이 바람직하다.

[표 38] 다양한 격납 조건이 필요한 주요 작품들 세분화 목록

소장품 재질별 분류
· 금속 : 귀금속, 청동작품, 철작품 등
· 옥석 : 유리 및 옥작품, 석작품 등
· 도기 : 토기, 청자, 분청사기, 백자, 청화백자, 본차이나 등
· 목칠 : 목공예품, 목가구, 칠기작품, 지공예품
· 초경(草莖) : 죽공예품, 짚풀공예품, 박공예품, 왕골공예품 등
· 피모지직: 가죽, 모피, 섬유직물, 염색물 등
· 서화류: 서적, 서예, 회화, 탁본 등

유화 작품의 보존관리 업무 : 유화 작품은 미술관의 소장품 중에서 가장 까다로운 관리를 요구하는 작품 중에 하나이다. 특히 조명에 의한 화학반응이 민감해서 작품에 대한 조직의 손상이 쉽다. 특히, 공기 중 포함된 아황산가스, 일산화탄소 등의 오염물질에 의해 작품이 손상될 수 있는 가능성이 높다. 유화 작품은 안료의 혼합으로 두꺼

운 혼합층이 생성되어 있다. 따라서 유화 작품에서 가장 중요한 화학적 물질은 산소와 질소이다. 그리고 물감층에 균열이 생길 수가 있기 때문에 습도와 온도, 직사광선으로부터 보호되어야 한다. 수장고에서의 수납은 평면 세워져 있는 상태에서 미닫이 형태의 보관 창을 만들어서 보관한다. 통풍 관리도 해야 하므로 공기구멍도 뚫어 놓아야 한다. 서로 겹치지 않게 보관해야 한다.

서화 작품의 보존관리 업무 : 전 세계에서 아시아에 유일하게 많은 소장품 중의 하나가 서화류이다. 특히, 한국화나 서예작품과 같이 종이 및 비단 위에 먹, 채색용 염료 물감을 사용해 제작된 작품들, 천연 안료 등을 사용하여 채색된 작품들이 대체로 많은데, 이러한 서화류는 종이 또는 비단이라는 특성 때문에 외부의 습도 변화에 매우 민감하게 반응한다. 따라서 곰팡이가 많이 발생하는 소장품의 재료적 특성 때문에 관리에 많은 주의를 기울여야 한다. 서화 작품을 보관하기 위한 미술관내에서 수장고의 환경은 일반적으로 20℃ 이하의 온도에서 50~55%의 습도이며, 항상 온습도를 동일하게 유지해야 한다. 특히 여름철에는 곰팡이와 세균의 번식이 많이 발생하기 때문에 곰팡이가 억제될 수 있도록 습도에 많은 신경을 써야 한다. 따라서 서화작품 관리의 핵심은 곰팡이의 생성 여부와 통풍 상태를 확인하는 것이다.

목재 및 금속 소재 작품의 보존관리 업무 : 목재 작품의 경우 병충해와 곰팡이, 세균 등의 미생물에 의한 손상에 주의하여야 하며 온도와 습도를 20℃, 50%로 일정하게 조절하는 것과 훈증 소독 및 방충 작업과 같은 주기적 관리가 필요하다. 금속 작품의 경우 온도와 습도가 적합하다면 한계수명이 없이 오랜 시간 미술품을 보관할 수 있다. 따라서 다른 작품들에 비하면 온도, 습도 등에 비교적 영향을 크게 받지 않는다. 그러나 대기 중의 염분, 아황산가스, 습기에 민감하기 때문에 오염물질에 의한 부식을 주의해야 한다. 물론 금속의 주성분과 표면처리 방법에 따라 보관하는 방법은 약간씩 다르다.

도자기 및 유리 작품의 보존관리 업무 : 도자기 또는 유리의 경우 깨지기 쉬운 재질이므로 충격흡수제가 있는 튼튼한 상자에 보관하는 것이 좋으며, 직사광선이나 유해가스의 접촉을 막아야 한다. 일반적으로 도자기의 경우 중성지로 작품을 한번 포장하고, 해충이나 곰팡이의 번식이 힘든 오동나무 격납상자에 보관하는 것이 바람직하다. 유리 재질의 작품도 외부의 충격에 파손의 위험이 크기 때문에 중성지와 에어캡 등의 이중 포장 형태로 저장하여 장기간 보존하는 것을 권고한다.

섬유 작품의 보존관리 업무 : 섬유 작품의 경우 기존의 회화나 조각 이외에 수집 및 보수·보존에 있어 각별한 주의를 필요로 한다. 면, 린넨, 실크, 모직(또는 양모), 레이온, 텐셀, 나일론 등, 다양한 직물 재질들이 있어 천연성분에 가까운 섬유 작품일수록 습도에 민감하게 반응한다. 섬유 재질의 작품은 다른 작품들과 달리 한계수명이 있어 보관상 주의가 요구되며 보관온도는 16~18℃, 습도 50% 내외 유지가 중요하다. 섬유 작품은 일반적으로 습도가 55% 초과하여 높으면 세균 서식과 곰팡이 등이 가장 큰 문제이며, 습도가 낮은 경우에는 저항력이 매우 낮다. 또한 동물성 섬유와 식물성 섬유에 따라 변질의 상황이 각각 다르며, 섬유 원단에 염색 기법, 표면 위 잉크 프린팅 등의 상태가 어떻게 적용되었느냐에 따라 작품 보존 노하우도 달라진다.

[그림 51] 수장고 작품들 중, 격납상자 보관 상태 및 수장고 관리 현장

수장고 관리 업무 프로세스

수장고(Storage)는 외부 및 내부의 다양한 위험요소들로부터 미술관이 학문적, 사회적, 예술적으로 보존 가치가 있고 박물관과 미술관의 기본 역할인 수집·관리·보존·조사·연구·전시 등에 꼭 필요한 미술관 소장품들을 안전하게 장기간 보호하고 보관하기 위해 만든 시설을 의미한다. 미술관 수장고는 사전에 예상될 수 있는 수많은 위험요소로부터 미술관이 보유한 소장품을 보호 및 보존하는 장소이다. 날씨와 환경의 상태의 변화에 따라 작품의 상태가 달라질 수도 있고, 작품 자체가 지닌 고유의 물성과 채색재료, 염색재료, 접착재료 등의 변질에 따라 작품의 상태가 변화될 수도 있기 때문에 작품 자체의 원인을 규명한다 하더라도 수장고 공간의 기본 컨디션 상황과 작품 보관의 용이성 등을 평소에 철저하게 체크해야 한다.

1단계	수장고 보안일지 작성

수장고의 통제장치로는 외부출입/내부출입문(분리형), 수장고 출입문, 감시카메라(CCTV), 보안경보기 등이 설치되어야 하며, 비상전화나 인터폰, 자동제어 잠금/해제 장치 등이 필요하다. 비상시 응급 장치로는 비상벨, 가스 진화 장치, 화재경보기, 소화기, 방독면, 비상용 LED 손전등 등이 필요하다. 따라서 수장고를 출입할 때 주의해야 하는 사항은 수장고 열쇠 출납 일지를 작성해야 한다. 수장고에는 수많은 고가의 소장품이 있어서 보안 관리에 많은 신경을 써야 한다. 물론 공개되는 수장고도 있으며, 열람실 형태의 수장도 있지만, 우리나라의 수장고는 대부분 일반인에게는 공개되어 있지 않다. 따라서 수장고 출입 시마다 출입 사유를 기록하여 상급자로부터 허가를 받고 열쇠를 받는 것이 바람직하다. 그리고 출납일지를 작성해야 한다. 출납일지에는 출입자 성명, 출입한 시각, 다루고자 하는 소장품의 명세 등을 기재한다.[92]

92) 2021년부터 국립공주박물관 및 국립민속박물관 파주관에서는 문화재 및 유물 중, 일부를 대중에게 공개하여 오픈형 수장고 방식으로 전시 공간을 구성하고 있다. 문화재와 유물을 안전하게 보관한다는 의미도 있고, 국민들에게 전시 효과로 보여줄 수도 있는 일석이조의 성과를 거두었다.

수장고의 보존기능은 작품의 수집과 분류기능을 동시에 수반하며, 소장품의 보존기능과 연결되어 있다. 1년 365일 온도와 습도를 동일하게 유지할 수 있는 설비가 구축되어야 하고 특히, 세균이나 곰팡이 등이 번식하지 못하게 환기 및 공조 설비가 필요하다. 따라서 레지스트라는 이러한 온도와 습도를 수시로 확인하는 업무가 필요하며 점검일지를 작성해야 한다. 레지스트라가 1차적으로 수장고 점검과 문제점을 분석하면, 미술관 큐레이터는 레지스트라와 수장고 상태의 현황을 정확하게 공유하여 작품 관리와 공간 관리의 체크를 동시에 수행한다.

특히, 온도와 습도에 따른 환경 변화를 점검해야 한다. 매일매일 같은 시간에 온도와 습도 및 환경적 요인들을 확인해야 하며, 봄과 가을은 적절한 날씨에 약간 건조한 상황을 감안하여 적절한 습도 조절에 노력을 기울여야 하며, 여름에는 고온다습의 날씨 상태를 자주 체크하여 작품에 피해가 없게끔 일정한 관리 규칙이 필요하다. 반대로 겨울은 온도가 확 낮아져서 천연재료로 제작된 일부 작품들이 살짝 결빙될 수도 있고, 건조함 때문에 식물성 재료로 제작한 작품들이 표면적으로 부스러지거나 살짝 꺾여버리는 상황도 종종 발생된다. 천연재료로 제작한 몇몇 작품들은 추운 날씨에 갑자기 표면이 굳어서 조금만 스쳐도 작품 자체가 깨지거나 일부 틈새가 발생하는(크랙 발생) 난감한 상황들도 매우 드물게 발생된다. 그 외에도 병충해, 작품상태, 확인자 등이 기재된 서류에 확인하거나 미술관에 전산 자원관리가 되어있다면 점검 기기를 통해 입력된 값을 전산 입력하면 된다. 수장고 점검일지는 수장고에 출입하여 진행한 모든 업무를 일괄 정리하여 당일 상급자에게(또는 담당자) 제출 후, 이상 없음에 대한 승인 결재가 완료되었는지 꼭 확인한다.

3단계 수장고 환경관리

좋은 수장고의 환경은 어떤 것일까?

가장 중요한 것은 수장고의 습도와 온도이다. 세균과 곰팡이는 소장품의 최대 위해 요소이므로 이에 대비하여 온도와 습도를 적절하게 유지해주는 것이 중요하다. 수장고 관리는 외부의 침입과 소장품의 도난방지를 위해 보안성 및 기밀성이 요구되며, 소장품을 자유롭게 수납할 수 있어야 한다. 이렇게 많은 조건을 모두 충족시키는 수장고를 설계하고 구축하는 것은 결코 쉬운 일이 아니며 제법 많은 예산이 들어간다. 특히 소장품의 재질 및 종류에 따라 수장고의 환경이 달라진다. 온도와 습도에 따라 소장품을 보관하는 방법이 달라지는 관계로 수장고 내에 격납시설을 여러 가지로 잘 준비해야 한다. 가령 작품에 따라 수장고 내에는 유화, 아크릴화, 한국화, 민화, 공예작품, 조소, 조각, 판화, 사진, 섬유프린팅 등으로 구분하여 별도 격납해야 한다.

따라서 수장고를 시공할 때는 수장고의 건축 재료가 되는 시멘트 및 마감재에서 방출되는 화학물질을 고려해야 한다. 이는 작품 손상에 큰 영향을 미칠 수 있기 때문이다. 전시품이 전시실에 진열되고 외부에 대여되는 시간을 제외하더라도 작품이 수장고에 보관되는 시간은 꽤 길어서 수장고의 보존환경은 매우 중요하다. 수장고는 수집된 작품을 보존하기 위한 일종의 창고이다. 벌레나 분진, 곰팡이 등을 방지하고, 습도조절, 단열성, 방염 및 방화(내화)성, 환경성, 수납성, 방도성 등이 충족되어야 한다.

미술관에는 수장고 이외에도 소장품 관리를 위해서 기본적으로 소장품 및 유물정리를 위해 필요한 준비실, 일반인들에게 소장품을 도서관처럼 열람할 수 있는 열람실, 소장품에 관한 연구 및 보존을 위한 사진 촬영실 등이 필요하다. 물론 세척실, 보존실 등과 다양한 격납공간 등이 필요하다. 이외에도 레지스트라가 소장품에 관한 연구를 수행할 수 있는 작업 도구 및 관리 용품으로서 해포 및 포장 장비, 솜 포대기, 격납용 중성 한지, 면장갑과 목장갑, KF80 이상 등급 마스크, 청소기, 문방구 등이 필요하다. 따라서 레지스트라와 큐레이터는 이러한 모든 것들을 종합적으로 관리해야 한다.

제5장: 학술연구와 뮤지엄 문화 R&D

"갤러리도 R&D 사업을 진행하나요?"

이런 질문들을 하는 예비 학예연구원들이 많다. 갤러리에서도 연구 업무를 진행하지만, 대부분 갤러리는 전시와 판매를 주요 업무로 다루고 있다. 미술관은 비영리기관이고, 갤러리는 영리 기관이므로 전문 리서치 개념의 조사 및 연구 업무의 경우, 직접적인 수익 활동으로 연결하기 힘들기 때문에 갤러리는 조사 및 연구, 평가 등의 업무와 같은 전문 학술연구는 잘 수행하지 않는다. 상대적으로, 미술관에서는 전시 기획자를 학예연구원, 학예사 등의 호칭으로 부르고 있으며, 전시 기획 외에도 다양한 연구 활동을 수행하고 있다.

미술관의 조사, 연구, 평가 기능은 앞서 살펴본 전시 기능 및 교육 기능과 밀접하게 연결되어 있다. 정부와 지방자치단체의 예산으로 조성된 공공기금사업 집행이 전시와 교육으로 집중되어 있기 때문이다. 본 장에서는 미술관과 다수의 기관들이 상호 연계되어 국고지원 형태의 공공기금으로 조성된 연구 프로젝트의 필요성과 노하우를 알아보고자 한다. 특히 미술관 중심 전문 연구 프로젝트 수행 시 필요한 조사, 연구, 평가에 필요한 업무 요소가 무엇인지 개념과 특성을 서술할 것이며, 학술연구 프로세스에 대해 알아보도록 하겠다.

1. 미술관 학술연구, **연구 큐레이터**

2. 미술관 학술연구, **프로젝트 및 평가업무**

1. 미술관 학술연구, 연구 큐레이터

"미술관에서 학술연구도 하나요? ―이 질문은 준학예사 시험 합격자와 신입 연수단원이 자주 하는 질문이다. 과연 학예연구사는 무엇인가? 학술과 예술을 연구하는 직업이 학예연구사이다. 따라서 미술관에서 학술연구는 매우 중요한 업무이고, 그래서인지 석사학위 이상을 많이 요구하고 있다."

미술관에서 학술연구는 조사·연구 기능에 기반을 둔 소장품에 대한 연구뿐만 아니라 전시 준비작업과 전시품에 대한 학술적 전시 연구와 교육의 범위까지 포함된다. 이외에도 위탁연구도 포함된다. 미술관에서의 학술연구는 크게 조사분석 업무, 평가분석 업무, 연구 진행업무, 연구 관리업무 등으로 나누어지기 때문에 업무의 대상과 연구의 폭이 넓은 편이며, 이러한 학술연구는 대개 R&D(Research and Development)라는 용어로 많이 구현된다. 미술관과 관련된 모든 분야들이 조사 및 분석의 대상이기 때문이다. 미술관의 조사, 연구 기능은 전시될 작품과 관련된 자료에 생명을 부여하는 소중한 작업일 뿐만 아니라, 생동감 있는 전시의 토대가 되는 만큼, 체계적이고 종합적인 계획 하에 진행되어야 한다.

전시될 작품을 교육적 목적으로 활용하기 위해서는 해당 작품의 유형, 기본 구조, 제작 특성, 표현 기법, 작가 정보 등에 대한 상세한 연구내용들이 필요하다. 따라서 미술관은 합리적인 연구체계를 구축해야 하며, 자료기록보존소(Data Archives)의 형태가 될 수 있게끔 연구를 진행해야 한다. 모든 조사, 연구, 평가된 자료들은 디지털 데이터로 일괄 가공되어야 하며, 체계화된 DB로 구축되어야 한다. 사립미술관의 경우에는 일부 미술관만 외부 기관의 연구기금 지원, 정부 산하기관의 연구예산을 수혜받아 R&D를 진행하는 실정이며, 특별한 문화기술을 혁신적으로 고도화시키거나 새로운 문화예술 사업모델을 창출하는 등의 전략적 심화연구 기능이 많이 부족한 상태이다.

최근 미술관에서 주목받는 연구개발 업무에 해당되는 R&D는 인공지능, 메타버스, NFT, 블록체인 등으로, 미술관과 다수의 기업 및 대학 연구소들이 상호 협약을 맺고 추진해야 할 업무 중 하나이다.

연구 큐레이터가 되기 위해서는 여러 가지 업무를 수행해야 한다. 연구 프로젝트 업무는 주로 학예사나 학예연구원이 처리하는 업무이다. 연구 업무 수행 시 가장 필요한 것은 '신뢰성'이 있어야 하며, 연구 결과에 '확신성'이 있어야 한다. 명확한 연구배경과 목적이 필요하고, 단순한 사례 나열보다는 구체적으로 분석되어 정리될 수 있는 내용으로 연구가 수행되어야 한다. 가령, 소장품 관련 연구일 경우, 우선 소장처 및 관계자 등의 협조를 받아, 국내외에 소재하고 있는 소장품의 목록과 수량 등의 기본 자료들을 수집해야 하며, 현지 조사를 실시하기에 앞서 소장처를 방문하여 조사 기간 및 조사 방법 등에 대해 협의도 해야 하고, 전문가 조사단이 현지에 파견되어 해당 기관의 담당 큐레이터들과 공동 조사를 실시하여 각 유물(또는 미술품)의 크기 및 특징 등을 기록하고 사진도 촬영해야 한다.

현지 조사를 완료하면 조사 대상 유물(미술품)에 대한 개별 설명과 주요분석 내용 및 사진 등으로 구성된 도록 형태의 학술조사 보고서도 발간해야 하는 등, 상당히 많은 업무들을 수행해야 한다. 특히 정부의 예산으로 조성된 기금사업의 연구 프로젝트일 경우, 연구원 및 연구보조원 팀원들을 일일이 관리해야 하고, 사업 진행에 관련된 모든 업무에 책임을 지고 연구를 진행해야 한다.

예산 및 연구비 집행에도 지원금 집행기준 및 유의사항들을 각별히 숙지해야 하며, 연구종료 후 성과 활용 및 후속 확산에도 많은 신경을 써야 한다. 큐레이터는 그만큼 미술관 내에서 학술연구자로 발전하기 위해서는 형식적 지식과 경험적 지식들을 충분히 고루 갖추어야 하며, 연구 성과들이 실수나 오류 없이 완벽한 결과물로 도출될 수 있도록 마무리해야 하는 막중한 책임도 요구된다. 그래서 미술관 학술연구 참여자격은 대개 대학원 석사 수료 이상의 학예연구원을 요구한다. 젊은 큐레이터들도 지속적인 학예업무의 경력들을 성실하게 쌓아가면서 학술연구에도 건실한 자세로 정진한다면, '꾸준히 공부하는 부지런한 큐레이터'로서 성숙해지면서 학술적 전문성과 경험적 지식이 풍부한 우수 연구자로서 인정받을 수 있을 것이다.

2. 미술관 학술연구, 프로젝트 및 평가 업무

　미술관에서 조사, 연구는 미술관의 설립 취지에 맞는 주제와 전시 및 교육에 수반되는 주제에 따라서 수행된다. 물론 독립적으로 학예연구원의 전공 분야에서의 시작된 순수한 호기심에서 출발할 수도 있다. 국내 미술관의 학술연구들은 주로 소장품 보존, 연구가 가장 많은 영역을 차지하고 있다. 그리고 미술관보다 역사박물관, 자연사박물관 등과 같은 유물 중심의 박물관이 R&D를 다수 진행하고 있으며, 국공립박물관들이 가장 많은 연구사업을 추진하고 있다.[93] 아래 [표 39]는 연구 업무에 투입되는 워크플로우 프로세스를 나타낸 것이다. 본 책에서는 일반적으로 많이 시행하는 '프로젝트 워크플로우'와 '평가 워크플로우' 두 가지로 접근을 시도하였다.

[표 39] 미술관 학술연구 업무 프로세스

대분류	중분류
프로젝트 워크플로우	연구계획 업무
	연구전개 업무
	연구관리 업무
평가 워크플로우	전시평가 업무
	교육평가 업무
	자체평가 업무

　결론적으로 미술관은 지식기반사회의 도래에 따라, 새롭고 혁신적이며 창의적인 소재를 다루는 연구가 필요하며, 오랜 기간 축적 및 보유해온 기초 연구개발 관련 지식과 소장품을 응용한 기술 개발, 정부 및 지방자치단체와 협력한 프로젝트 등의 다양한 연구의 수행이 필요하다. 이러한 상황에서 큐레이터의 조사 및 연구, 평가 업무 능력은 미술관의 기능 강화에 매우 중요한 영향을 미친다.

93) 2020년 11월에 큐레이터 자문회의에서 언급된 학예사 발언을 참고함. 각주 34) 참조.

연구 프로젝트는 어떻게 진행할까?

미술관에서 연구 업무는 소장품 분석 및 작가에 대한 연구와 미술분야 전반에 관한 기초 연구, 정부 및 지방자치단체와 협력하는 실무 프로젝트 연구 등, 다양한 연구를 수행하고 있다. 연구는 내부 프로젝트 연구와 외부 프로젝트 연구로 나눌 수 있다. 이러한 프로젝트 워크플로우는 연구계획을 설정하는 업무와 전개하는 업무, 연구를 관리하는 업무로 구분된다. 일반적으로 국공립연구원 및 대기업 부설 연구소 등에서 진행되는 R&D 프로세스와 크게 다르지는 않다. 다만, 소수의 인력으로 연구를 진행하다 보니 연구책임을 맡은 큐레이터의 업무는 그만큼 책임감이 크다.

미술관 연구 업무는 전시사업과 연계되거나 교육 프로그램 기획 및 개발과 연결시킨 연구들이 다수를 차지하고 있기 때문에, 일반 기업연구소의 R&D 연구와는 다소 차이가 있다. 내부 연구의 경우, 워낙 자유롭고 다양한 경우의 수가 존재하기 때문에 광범위한 접근들이 다소 힘든 관계로, 본 책에서는 외부 연구 R&D 노하우를 중심으로 글을 전개할 것이며, 정부 예산으로 편성된 기금사업을 중점으로 하여 전시와 교육 연구를 어떻게 진행하는지에 알아볼 것이다.

[표 40] 연구 프로젝트 진행 프로세스를 위한 업무 세분화

중분류	소분류
연구계획 업무	기획 회의 및 파트별 업무 배분
	연구계획서 작성 및 제출
연구진행 업무	연구 추진 및 진행
	연구비 지출 및 정산
	연구 프로젝트 결과보고서 작성
연구관리 업무	연구 산출물 저작권관리
	연구 자료 및 지적재산권 보안관리

연구계획 업무 프로세스

연구 프로젝트 업무 프로세스에서 가장 중요한 업무 중 하나는 연구에 대한 계획이다. 계획을 수립하는 연구기획을 바탕으로 하여 연구계획서를 작성하는 것으로 시작되며, 상세한 문서작성과 긴밀한 회의들이 필요한 업무 중 하나이다.

1단계	연구기획 회의

연구에 대한 기본적인 업무는 연구기획 회의에서부터 시작된다. 구체적으로 어떤 연구를 진행할지에 대해서 결정하는 것이다. 일반적으로 미술관에서의 연구는 매년 고정적으로 하는 연구가 있고, 단기 프로젝트, 또는 중장기 프로젝트 특성별로 하는 연구 업무로 구분된다. 일단 고정적인 연구의 경우, 미술관의 설립 취지에 맞추어서 진행되는 연구이고, 소장품 연구 및 관리를 위한 특별한 목적에 의해서 진행된다. 미술관과 관련된 내부 연구를 진행할 수도 있고, 외부 용역과제를 진행할 수도 있다. 외부 용역 프로젝트형 연구는 문화체육관광부, 한국박물관협회, 기획재정부 복권위원회, 한국과학창의재단, 한국문화예술교육진흥원, 한국문화예술위원회 등, 정부 기관 또는 산하기관에서 진행하는 개별 프로젝트 연구로 진행된다. 연구기획 회의는 관장, 학예실장, 학예사 등의 연구원들이 주최하는 경우도 있고, 외부 자문위원이나, 미술관 운영위원회에서 결정하는 경우도 있다.

2단계	연구계획서 작성 및 제출

일반적으로 미술관에서 진행되는 연구들은 전시와 교육에 대한 내용들이 주를 이루고 있으며, 대부분 정부 예산으로 지원되는 기금사업의 형태로 이루어져 있다. 이러한 모든 계획서는 정규양식으로 구성된 제안요청서(RFP: Request for Proposal)에 의해서 결정된다. 연구계획서는 RFP를 바탕으로 연구기획 회의에서 결정한 내용들을 바탕

으로 작성된다. 일반적으로 정부 예산으로 집행되는 전시 및 교육 보조사업의 경우에는 연구계획서가 사업선정에 중요한 요소가 된다. 연구계획서는 RFP에 맞추어서 연구의 필요성과 목적, 추진전략과 방법, 연구내용 및 예산에 대한 세부내용이 기술되어야 하며, 일반적으로 개괄식 문장으로 작성된다. 계획서를 허위나 이중적으로 신청했음이 확인될 경우 당해 사업은 취소되고 지원금 전액은 환수 조치되니 꼭 주의해야 한다. [표 41]은 각 사업별로 연구계획서를 작성할 때, RFP를 제안한 주관기관의 연구 의도와 목적에 따라 큰 목차를 잡는 방식이 사업별로 달라질 수 있는 사례를 나타낸 것이다. 사업의 접근성과 주관기관이 요구하는 결과물이 각각 다르기 때문에 연구계획서의 큰 흐름은 아래와 같이 참고하면 되겠다.

[표 41] 연구계획서 작성의 사례: A안/B안 작성의 비교 분석

연구계획서　A	연구계획서　B
Ⅰ. 연구계획	Ⅰ. 일반 현황
1. 연구의 목적	Ⅱ. 사업계획서
2. 연구방법 및 내용	1. 사업개요
3. 결과 활용방안	2. 사업목적 및 기획의도
4. 기타사항	3. 세부 사업 추진계획
5. 참고문헌	Ⅲ. 예산 편성 및 재원조성 계획
Ⅱ. 연구추진계획	1. 수입예산
1. 과제 추진전략 및 추진체계	2. 지출예산
2. 연구수행일정	Ⅳ. 기대결과와 파급효과
Ⅲ. 예산편성 계획	Ⅴ. 참고사항

연구계획서 작성시에 가장 중요한 부분은 예산편성 계획이다. 예산은 크게 인건비와 직접비, 간접비로 구성된다. 세부적인 내용은 아래와 같다.

인건비는 내부·외부 인건비로 구분된다. 내부 인건비는 미술관 내 직원 인건비를 뜻하고, 외부인건비는 미술관에 소속되어 있지 않으나 교육과 관련되어 사용된 인력에

게 지급되는 인건비를 의미한다. 인건비 계상은 참여율에 따라 달라질 수 있다. 일반적으로 총 사업비의 30% 내외이다. 미술관의 학예인력들이 국고지원 사업으로 인건비를 수혜받는 경우가 대부분이므로 외부 R&D 기금에서 수혜받는 예산의 인건비 비율은 대개 30%를 넘지 않는 경우들이 많다.

직접비는 교육에 필요한 장비의 구입이나 임차에 관한 경비 및 실질적인 경비를 의미한다. 체험학습 연구의 경우, 재료비에 해당된다. 또한 교육을 수행하는 인력의 국내외 출장여비, 시내 교통비를 포함하며, 사업수행과 밀접한 관련 있는 인쇄·복사·인화·슬라이드 제작비, 공공요금·제세공과금 및 수수료, 사무용품비, 사업 환경 유지를 위한 기기·비품의 구입·유지비용 등과 전문가 활용비, 국내·외 교육 훈련, 기술정보 수집비, 도서 등 문헌구입비, 회의비, 세미나 개최비, 학회·세미나 참가비, 원고료, 통역료, 속기료, 기술 도입비, 특허정보 조사비 등도 활용된다. 회의비(회의록 비치), 해당 교육과 관련된 식대 등도 직접비에 포함된다. 일반적으로 총 사업비의 25~50% 이내이다. 위탁사업비의 경우 미술관에서 직접 내부인력이 수행하기 불가능한 업무를 외부에 용역으로 발주하는 데 소요되는 경비이다.

간접비는 일반적으로 공통지원 경비와 지식재산권 출원비 등이 주로 해당된다. 일반적으로 총 사업비의 5~15% 이내이다.

모든 사업비 집행의 증빙은 객관적인 증빙서류(품의서, 견적서, 영수증, 세금계산서, 신용카드전표, 은행 이체확인증 등)로 하며, 필요한 증빙자료가 누락되면 적절한 비용 집행으로서 불인정 될 수 있기 때문에 철저한 관리가 필요하다. 또한 연구 종료일로부터 최소 5년간 관련 모든 증빙 서류들은 철저하게 보존되어야 하며 사업비 지출의 증빙자료들은 사업비 사용실적보고서, 결과보고서, 자체성과평가보고서, 회계감사 검증보고서 등 주요 보고서의 첨부된 증빙자료로써 제출될 수 있다.

연구 진행 업무 프로세스

연구를 전개하는 업무 추진과 주요 진행에 대한 전반적 과정을 다루며, 연구비 지출 및 정산, 연구를 수행한 결과보고서의 작성 등을 통해 순차적으로 진행된다. 연구의 진행은 연구책임자의 핵심 역할이고, 연구비 지출/정산은 회계 정산 및 회계감사와 연결되기 때문에 기본 정산이 마무리되어도 공식적인 회계 정산의 1차 점검이 통과되어야 하고, 다시 기본 감사를 받고 나서 이상 없음이 확인되어야 사업이 최종 종료되었음을 승인받을 수 있다. 이렇듯 연구 프로젝트의 결과보고서 작성은 실적보고와 정산보고 영역으로 구성되므로 프로젝트의 성공 여부를 결정짓는 가장 중요한 업무이다.

[표 42] 연구 진행(전개) 업무 프로세스

소분류	문서	검토	회의	결재
연구 추진 및 진행	O		O	O
연구비 지출 및 정산			O	O
연구 프로젝트 결과보고서 작성	O			O

1단계	연구 진행

연구 진행에서 가장 중요한 것은 인력관리와 연구비 집행이 가장 중요한 핵심이 된다. 장기간의 연구일 경우에는 학예실장이 책임연구원이 되며, 학예사는 연구원이 되고, 인턴이나 연수생 등은 연구보조원이 되어서 연구를 진행한다. 연구의 진행은 조사와 분석을 기본으로 하여 이루어진다. 책임연구원인 학예실장 및 수석 큐레이터들은 연구원과 연구보조원, 보조원 등을 관리하여 양질의 연구 결과물을 도출시켜야 한다. 연구계획서, 중간보고서, 최종보고서 등을 통해서 진행하게 되며, 주무 부처에 결과 발표를 해야 하는 경우도 있다. 홍보 및 후원 명칭 사용은 각종 인쇄물, 현수막, 홍보물 등에 후원하고 있음을 표시해야 한다. 일반적으로 연구비 지원 기관의 로고를 주관기관의 홈페이지에서 다운로드 받아서 사용하면 된다.

연구비를 지출하는 것은 매우 쉽다. 그러나 정산을 기반으로 한 지출업무는 결코 쉬운 업무가 아니다. 연구비를 지출할 때는 투명한 정산을 위해서 되도록, 클린카드를 사용해야 한다. 클린카드란 국고 및 공공지원금 예산으로 책정된 연구비를 공식적으로 지출할 수 있도록 지정한 신용(체크)카드라고 보면 되며, 공공기관 연구원 및 직원들이 연구 목적에 부적합한 업체나 지출 항목으로 이용하는 것을 사전에 통제할 목적으로 만들어진 법인카드를 의미한다. 클린카드는 정부 예산으로 지원되는 보조사업의 경상비 집행을 위해서 만들어졌다. 클린카드를 사용하면 우선, 재정집행의 투명성이 강화된다. 모든 연구비는 연구책임자의 동의하에 집행하는 것이 바람직하며, 연구비를 지출하고 나서는 매월 말일에 정산해야 하며, 모든 연구비는 투명하게 집행되어야 한다. 연구가 종료되면 최종적으로 연구비를 정산하고 감사 절차에 대비해야 한다. 아래는 연구비에 해당되는 세목을 나타낸 것이다. 기관별로 약간씩 상이하니 구체적인 것은 사업실행 매뉴얼이나 회계 규정을 살펴봐야 한다.

- **인건비** : 연구수행기관에 소속되어 연구에 직접 참여하는 인력의 내부 인건비, 연구 수행기관에 소속되어 있지 않으나 당해 연구에 참여하는 인력에게 지급되는 외부 인건비, 해당 연구에 참여하는 학생연구원(학사, 석사, 박사) 인건비

- **연구장비·재료비** : 해당 연구에 1개월 이상 사용할 수 있는 기기 및 장비 또는 시약·재료구입비 및 시험분석료 연구 수행에 필요한 전산처리 및 관리비 등

- **연구활동비** : 국외 출장여비(연구수행기관이 정한 기준에 따른 실소요경비), 연구와 직접적으로 관련 있는 인쇄/복사/인화/슬라이드제작비/택배비/사무용품 등의 실소요경비, 전문가 활용비, 국내외 교육/훈련, 기술정보수집비, 도서 등 문헌구입비, 회의비, 세미나개최비, 학회·세미나 참가비, 원고료, 통역료, 속기료, 기술도입비 등으로 연구기관이 정한 기준에 따른 실소요경비

- **연구과제추진비** : 참여원의 국내 출장여비 및 시내 교통비, 소모성 비품 및 사무용품비 종류, 회의비(연구활동비의 회의장 사용료), 해당 연구 수행과 관련된 식대

- **연구수당** : 해당 연구 수행과 관련된 연구책임자 및 참여 인원의 보상금·장려금 지급을 위한 수당으로 당초 계획서보다 초과집행 불가(인건비의 20% 범위에서 계상)

- **간접비(산학협력단-기관공통 지원경비)** : 당해 연구의 수행에 소요되는 기관 공통 지원인력의 인건비, 기관공통 지원경비, 보안관리비, 연구윤리활동비, 지식재산권 출원·등록비 등

연구비 지출/정산에서 가장 중요한 것은 예산안을 관리하고 집행에 따른 정산관리이다. 연구비 집행을 초기에 잘못 계획하고 규정에 맞지 않게 지출하면서 연구를 진행하면 큰 문제점이 발생한다. 상황에 따라 연구계획 변경신청서를 통해서 일부 내용을 변경할 수는 있지만, 정부 예산으로 집행되는 공공기금 사업의 변경신청과 사유서 제출은 매우 엄격하고 까다롭기 때문이다.

연구비 예산에 대한 집행 관리는 많은 유의사항이 있다. 연구책임자 본인이 의도하지 않았음에도 불구하고, 집행 관리를 잘못하면 타 연구원이 횡령 또는 배임을 할 수 있다. 이러한 경우는 신문이나 방송에서도 많이 볼 수 있는 사례들이다. 이때 연구책임자가 직접 잘못을 저지르지 않았더라도 해당 연구의 총괄책임자로서 모든 잘잘못을 다 책임져야 한다. 따라서 연구비에 대한 집행 관리는 규정에 맞게 클린카드를 사용하는 것이 바람직하고, 매월 결산해서 감사에 문제점이 발생되지 않도록 준비해야 한다. 모든 연구비는 사업집행 매뉴얼을 반드시 매번 참조해야 한다. 아래 [표 43]은 연구비 정산을 위한 연구비 용어를 정리한 것이다.

[표 43] 연구 사업비 용어 정리

용 어		정 의
연구수행기관		연구를 주관하여 수행하는 기관
연구책임자		연구수행기관에 소속된 임·직원으로 해당 기관의 지원사업에 총괄 책임을 가지고 연구를 수행하는 자연인
정 산		연구수행기관이 사용한 연구비 사용실적에 대하여 주관기관이 실시하는 일체의 회계검사 행위
집행 잔액	사용 잔액	연구수행기관이 협약기간 동안 연구비를 사용한 후 남은 잔액
	정산 잔액	재단 또는 연구수행기관이 정산을 실시하고 확정한 금액(남은 잔액)

연구비 관리 및 집행은 연구수행기관에 권한과 책임을 부여하여 연구비의 효율적 관리 도모하기 위하여 연구비 관리의 권한과 책임을 연구수행기관에 일임하는 것이 일반적이다. 연구비에 대한 집행은 객관적인 증빙자료의 구비에서부터 시작된다. 연구비

예치 운용증서(통장), 장부, 연구비 지급 관련 증빙서류 등(세금계산서, 지출결의서, 신용카드전표, 은행 이체확인증 등)을 구비해야 한다. 또한 연구비 지출은 반드시 근거가 남는 계좌이체 또는 연구비 전용 법인신용(체크)카드로 지급해야 한다. 개인 신용카드는 불인정되기 때문에 미술관에서 신청한 연구비 신용체크카드 사용신청서에 기재한 카드만 인정되기 때문에 각별히 주의해야 한다. 연구비를 임의로, 또는 미필적 고의로 저지른 실수에 따른 연구 목적 이외로 지출하는 지침위반에 대하여는 향후 기금사업의 참여를 제한하니 반드시 주의해야 한다.

아래 [표 44]는 연구비 정산 증빙에 대한 예를 나타낸 것이다. 사실 연구 업무보다 연구비 지출에 따른 정산 업무가 더 힘들다고 호소하는 큐레이터들도 많다. 그러나 국민의 세금으로 걷은 기금으로 운영되는 박물관, 미술관 R&D 연구사업비는 관리가 다소 힘들더라도 당해연도 과제 사업 종료일로부터 5년간 연구와 관련된 자료들을 안전하고 철저하게 보존해야 한다.

[표 44] 연구사업비 정산 증빙의 예

연구비 집행내역 편철의 예	지출금액 항목별 영수증 연번 기재
증빙서류가 구분될 수 있게 구분	사업비 세부집행현황에 영수증번호 기입

연구비에 대한 변경은 연구수행기관 주체인 미술관이 국고지원금을 지원하는 주관기관에 연구비 사용 변경을 신청하여 해당 부처가 연구변경 가부 내용을 검토하여 최종 승인 여부를 확인받는 업무이다. 가령, A 미술관이 예술경영지원센터가 주관하는 연구사업을 위해 학술자료 구입비를 20만원으로 책정했으나, 연구 자체에 더욱 필요한 자료들이 많아져서 40만원으로 상향 조정하고, 국내여비(출장비) 항목에서 20만원을 감액하고자 할 때, 학술자료를 왜 추가적으로 20만원 이상 더 지출해야 하는지, 그에 따라 국내 출장 횟수를 줄이면서 '국내여비' 항목에서 20만원을 줄이게 된 사유는 무엇인지 객관적인 근거를 제시하면서 변경신청서 및 사유서를 예술경영지원센터에 정식으로 제출하여 해당 부서의 승인을 받은 후에 변경 금액으로 연구비를 지출해야 한다.

이처럼 연구비 변경과 인력 변경에 따른 내용은 반드시 공문을 먼저 발송해야 하며, 공문 발송 시 꼭 기재할 내용은 1) 과제명, 2) 연구수행책임자, 3) 변경 사유, 4) 변경 전후 비교표 등이 기재되어야 한다. 연구비 변경은 비목 간 10~20%에서 변경 가능하며, 그 이상으로 변경신청은 불가능하므로 20% 이내의 변경항목에 대해서는 지원금 교부기관에 변경사유서를 작성해서 제출한 후, 허락의 승인을 받아야 한다.

이러한 모든 내용은 국고지원금이나 지방비, 공공기금 등에서 후원하는 연구연구비 집행 매뉴얼과 가이드라인에 상세하게 나와 있다. 연구비 집행 매뉴얼은 미술관이 신청한 지출 항목에 해당하는 영역들은 거의 외울 수 있을 정도로 해당 조건들을 정확하게 파악해야 하며, 집행이나 변경 시 철저한 확인 작업을 통해서 진행하는 것이 좋다. [표 45]는 연구사업비를 집행함에 있어 다양한 증빙서류들의 사례를 보여주는 것이다.

[표 45] 연구사업비 기타 증빙서류 편철의 사례

계좌이체 확인증	연구비 세부집행현황
계좌이체 시 이체확인증 첨부	지출결의서(또는 품의서) 내역
통장 사본	영수증 사본

내부과제, 외부과제 공통적으로 볼 때, 연구에 대해 최종성과를 작성하는 결과보고서의 작업은 매우 중요한 마무리 단계이다. 연구사업의 성공 여부를 가름할 수 있는 것은 오직 결과보고서로 증빙할 수 있으므로 결과보고서는 일정한 작성 기간을 두면서 수시로 기재하는 것이 좋으며, 문서의 분량도 많고, 증빙자료들도 많이 첨부하기 때문에 신중하게 여러 번 반복 체크하면서 작업에 임해야 한다. 연구가 종료되면 연구 결과보고서를 연구사업비 지원 기관에 기한 내 일정을 엄수하여 날짜와 시간에 맞추어 제출해야 한다.

일반적으로 연구종료일부터 30일 이내에 제출하도록 규정되어 있으며, 학술연구를 주요 목적으로 하는 프로젝트일 경우에는 연구 주무부서의 지침에 의해서 작성이 요구된다. 결과보고서는 결과보고 개요, 연구내용 관련 사항, 예산집행 결과, 연구 관련 각종 증빙사항 등으로 구성된다. 결과보고서는 연구비가 지원되는 주무부처의 기관마다 주어지는 양식과 필수 분량, 기재방법이 조금씩 다르다. 최근 들어 정부 부처에서 직접 배분되는 국고지원 연구 결과보고서 제출 양식은 공동 양식을 지정하여 공평한 증빙 심사가 될 수 있도록 관리하는 추세이다.[94]

R&D 지원에 따른 결과보고서는 서술식으로 작성하며, 연구개요, 본론(연구추진실적 관련), 결론(성과결과)의 형태로 작성하게 되며, 보통 100~200페이지 정도로 작성하게 된다. 전시나 교육 등의 정부예산으로 편성된 기금사업의 경우, 홍보실적이나, 행사 증빙 자료 등으로 구성되어 작성되는 것이 일반적이다.

94) 예를 들어, 예술경영지원센터, 한국문화예술교육진흥원, 한국공예디자인문화진흥원 등의 사업비를 지원받아 연구 프로젝트를 수행하였다면, 3개의 기관들이 모두 문화체육관광부의 예산을 할당받아 운영되기 때문에 기본적인 결과보고서 양식은 거의 동일한 포맷으로 샘플이 주어진다.

[그림 52] 연구 결과보고서 작성의 예

　　순수한 학술연구 프로젝트일 경우에는 20~50부 정도의 결과보고서 인쇄본을 제출하며, 기금사업을 통한 문화행사 운영 프로젝트일 경우에는 10부 내외 결과보고서 인쇄본을 제출하는 것이 일반적이다. 최근 지류 인쇄물을 최소화하기 위해 5부 이내로 인쇄본 결과보고서를 받으려는 정부 부처나 공공기관 부서들도 많아졌으며, 전자문서

PDF 파일 형태로 온라인 시스템에 탑재를 요구하는 결과보고 제출 방식이 많이 확산

되었다. 결과보고서 문서 파일을 PDF 형태로 제출하는 것은 모든 정부 부처의 공통적

인 필수 사항이다. 전시나 교육의 프로젝트일 경우에는 결과보고서 제출 시 홍보실적

도 같이 제출하게 된다. 홍보실적에 대한 내용도 규정이 있으니 꼼꼼하게 살펴봐야 할

것이다.

[그림 53] 국고지원금 수혜대상 연구비 운영 지침(예산 편성) 공지사항의 예

연구관리 업무 프로세스

연구관리 업무는 주로 연구책임자가 진행해야 하는 업무이다. 물론 연구책임자가 전체의 업무 흐름을 모두 다 일일이 관리하는 것은 쉽지 않기 때문에 팀내 연구원 간의 상호 협조와 커뮤니케이션 등에 많은 신경을 써야 한다. 또한 연구의 투명성과 공정성을 위해서 타 부서의 전문가나 외부 전문가들의 도움도 받아야 한다. 모든 연구의 시작과 종료까지 연구책임자(사업책임자)는 체계적으로 해당 연구에 대한 프로세스 전반 과정과 산출물들을 모두 관리해야 한다.

미술관 기준으로 학술연구에 대한 관리업무는 생산과 활용 측면에서 다소 비효율적인 형태를 보이는데, 이는 정확하게 기준이 될 수 있는 엄격한 연구 업무 가이드라인이 부족하기 때문이다. 따라서 미술관 학술연구들에 대한 업무들이 정리되거나 저장, 공유, 검증 가능한 관리 시스템이 필요하다고 할 수 있다.

[표 46] 연구 관리 업무 프로세스

소분류	문서	검토	회의	결재
연구 산출물 저작권관리	O			O
연구 자료 및 지적재산권 보안관리		O		O

1단계	연구 산출물 저작권 관리

연구 산출물에 대한 저작권 관리는 미술관이 향후 사업발전을 주도할 수 있는 기초가 될 수 있으므로 매우 중요한 업무이다. 그동안 진행하였던 연구 산출물에 대한 지적 재산권으로서의 관리와 저작권 보호가 가능하기 때문에 많은 관심을 두고 진행해야할 업무이다. 저작권은 사회적으로 많은 발전을 하고 있지만, 국내의 일부 큐레이터들은 저작권에 대한 이해가 부족하고, 크게 신경 쓰고 있지 않은 업무이기도 하다. 연구를 진행하다 보면 수많은 어문 저작물과 이미지 저작물이 창출된다. 일반적으로 학예사들이 미술관에서 진행하는 연구는 업무상 저작물에 해당되기 때문에, 모든 저작권이

미술관에 귀속된다. 연구를 진행해서 도출된 다양한 중간 산출물과 결과물들은 저작권으로 등록을 해서 관리를 해야 한다. [표 47]에서 보듯이 저작권에 대한 범위는 매우 다양하다. 미술 범주에서부터 2차 저작물에 이르기까지 관리해야 될 범위가 많다.

[표 47] 저작권 범위

범주	장르, 종류 등						비고
어문	소설	시	논문 텍스트	강연/연설 설교	각본	매뉴얼	
음악	가요 가곡	관현학/ 기악/성악	창극	오페라			작사/작곡 편곡
연극	연극	무언극	무용극	창극	오페라		
미술	회화	서예	디자인	조소/조각 판화	공예	캐릭터	
건축	설계도	모형	건축물				
사진	초상	광고사진	기록사진	예술사진			
영상	영화	방송 프로그램	뮤직비디오	게임	광고		
도형	지도	도표	설계도	약도	모형		
컴퓨터 프로그램	운영체제	응용 프로그램	게임				
2차적저작물	번역	편곡	각색	시나리오	영상저작물		
편집저작물	백과사전	업종별 전화번호부	소책자/ 브로슈어	데이터 베이스	홈페이지	광고	

2단계	연구 보안 관리

연구에 대한 보안 관리는 매우 중요한 과제 중에 하나이다. 연구에 대한 보안 관리는 실로 다양하게 접근될 수 있다. 우선 해야 할 일은 연구에 대한 디지털 파일에 대한 관리이다. 미술관에서 생성된 업무자료 보관방법 실태를 살펴보면 하드디스크 저장이 가장 많으며, 업무와 상관이 있는 데이터, 정보, 지식의 손실 및 무분별한 사용 형태가 문제점으로 나타났다. 모든 업무 관련 자료들은 하드디스크, CD-ROM(DVD 및 블루레이 포함)에 단순한 파일 형태로 저장되어, 새로운 업무를 접할 때 검색과 활용이 쉽지 않았다. 따라서 파일에 대한 관리 시스템을 통해서 외부로 자료가 유출되거나 손실되는 것을 미연에 방지해야 할 것이다.

평가 업무 프로세스

미술관에서 이루어지는 활동은 독자적인 분석방법과 체계적인 평가가 뒤따라야 한다. 평가분석 업무의 핵심은 미술관 전시 및 교육에 대한 관객의 반응이 어떠했는지, 계획과 같이 진행되었는지, 각 진행 요소들이 무리 없이 추진되었는지, 그리고 예정된 성과를 얻었는지에 대해 평가하는 것이다. 평가 업무는 매우 복잡한 작업으로 일괄된 기준으로 하나의 정해진 평가 방법은 없다. 평가의 방법은 다양하다.

[표 48] 평가업무 총괄 프로세스

중분류	소분류
평가업무	조사 회의 개최
	관람객 설문 조사 분석
	관람객 설문 분석표 문서 작성
	평가회의 및 보고서 작성

평가위원회 회의를 개최하기 위해서는 우선, 전문평가위원을 위촉하고 소집해야 한다. 일반적으로 평가는 외부전문가를 초빙하기 때문에 7일 이전에 공문을 발송해서 평가 일자와 장소를 공지하고 관련 사항들을 이메일로 전달해야 한다. 평가위원들에게는 개인정보 동의서를 받아야 하고, 평가비를 지급하기 위한 신분증, 통장사본을 받아야 한다. 이러한 문서들 역시 평가전에 미리 준비해야 한다. 또한 유선전화로 위원들에게 각각 연락을 취하여 참석 여부를 확인해야 한다. 가끔 문자나 메신저에 익숙하다 보니 1대 1로 직접 유선전화 통화를 어려워하는 큐레이터나 연구원이 있는데, 반드시 직접 전화를 걸어 위원들에게 꼭 확인해야 한다. 평가 전날에는 문자를 발송하고, 평가 당일 3시간 전에도 문자를 보내 참석 여부를 다시 한 번 확인해야 한다. 평가에서는 일반적으로 정량적 평가와 정성적 평가가 가능하게 평가표를 작성해야 한다. 전시 평가의 경우, 전시 기획과 전시 운영, 기대성과 등을 중심으로 배점표를 작성해야 한다.

평가의 방법과 질문 문항들은 저마다 다양하기 때문에 미술관 활동에서 대중을 상대로 제공되는 대표적인 역할로 꼽히는 전시와 교육에 대한 성과의 측정은 정량적, 정성적인 평가가 용이하지만, 좀 더 다양한 방식들이 심도 있게 연구되어야 한다. 전시 평가의 경우 관람객 수, 소요경비, 총수입, 홍보횟수, 입장료 등과 같이 측량 가능한 자료도 있지만, 전시 감상의 효과, 예술적 감동, 관람 후 관객의 행동 변화, 예술사적 의미 등과 같이 객관적으로 측량할 수 없는 분야도 있다.

전시에 대한 평가는 전시 평가 조사 회의에서 이루어진다. 회의가 종료되면, 평가에 대한 방법론을 정하게 된다. 일반적으로 설문 조사로 진행이 되는데, 전시조사 및 분석업무에서 관람객 설문 조사는 문제점을 파악하고 개선점을 찾을 수 있는 가장 보편적인 좋은 방법이다. 설문지는 관람객이 관람을 종료했을 때 배포하는 방법으로 이루어진다. 전시의 평가는 관람객을 통해서 이루어지기 때문에, 관람객의 설문 조사를 실시하기 위해서 설문 분석표 문서를 작성하고 이를 상세하게 분석해야 한다. [표 49]는 전시에 대한 조사 및 분석, 평가에 대한 프로세스를 나타낸 것이다. 전시회의 성격에 따라서 평가 업무 프로세스는 조금씩 달라질 수 있다.

[표 49] 전시 평가 업무 중, 분석과 결과 반영을 위한 세부 프로세스

중분류	소분류
전시평가	관람객 평가표 문서작성
	설문지(Questionnaries) 배포, 수합
	설문지(Questionnaries) 평가표 문서작성
	설문지(Questionnaries) 결과 분석(Data Analysis)
	인터뷰(출구 인터뷰/온라인 구글폼 설문 서비스(Google forms Services))
	평가위원회 회의 개최

일반적으로 미술관에서 실행되는 평가는 설문지 평가와 관람객 관찰(Timing and Tracking Observation) 두 가지로 나누어진다. 이를 위하여 관람객 평가표 문서를 작성하고, 설문지(Questionnaries)를 배포하고 수합한다. 관람객을 관찰(Timing and Tracking Observation)하는 방법은 일반적으로 전시를 관람하는 관람객의 행동을 관찰하는 것을 의미한다. 동선을 파악하고, 관람 행동을 분석하는 것을 말한다. 카메라에서 관찰하거나 직접 관찰을 통해 분석할 수 있다. 관찰 중, 발견된 문제점은 바로 해결할 수 있기 때문에 아래에서 설명할 관람객 평가표 문서작성보다는 만족도가 크다.

그리고 평가표 문서를 작성하고, 결과를 분석(Data Analysis)한다. 경우에 따라서 인터뷰(Uncued exit Interview/Telephone Interview)를 실시하고, 인터뷰 평가표 문서를 작성한다. 정량적 평가를 위해서 전문평가위원을 위촉하고 전시 평가위원회 회의를 개최하여 평가 보고서를 작성한다.

서울문화원형표현전은 아름다운 600년 수도 서울의 역사와 전통을 재조명하고, 새로운 서울 문화창조를 위하여, 서울의 문화자원이 가지는 고유성과 정체성을 연구하고 도자, 섬유, 조소, 금속, 일러스트레이션, 디지털영상, 설치미술, 민속공예 등의 다양한 예술표현 기법을 통해서 표현되었다.

항목	평가지표 내용	매우 우수	우수	보통	미흡	매우 미흡	평가
전시기획 (40점)	1. 전시 기획안의 독창성, 내용성, 충실성	20~18	17~16	15~14	13~11	10~	20
	2. 전시기획에 따른 교육 및 연구 활용성	20~18	17~16	15~14	13~11	10~	18
전시운영 (30점)	3. 전시 프로세스별 일일 활동계획, 통합적 일과 운영	15~14	13~12	11~10	9~8	7~	12
	4. 전시회 성공을 위한 합리적인 전략과 방법론	15~14	13~12	11~10	9~8	7~	13
기대성과 (30점)	5. 홍보 및 결과의 활용성	15~14	13~12	11~10	9~8	7~	15
	6. 관람객 및 작가들의 만족도	15~14	13~12	11~10	9~8	7~	15
합계(100점 만점)							92

[그림 54] 전시 평가표 예시

대학에서도 강의 평가를 들어보았을 것이다. 학생이 교수의 강의를 평가하는 것인데, 강의의 질적 향상을 위해서 만든 제도이다. 마찬가지로 미술관에서 이루어지는 교육에 대한 평가는 매 교육 시 이루어지는 것이 바람직하다.

교육 평가는 에듀케이터가 교육 활동을 완료한 수강생(참여자)들한테 강의 평가지를 배포하고 수합한 뒤, 해당 결과를 분석하고 평가 보고서를 작성한다. 매번 교육마다 이러한 활동을 시행해야 하고, 회의를 통해 평가를 진행해야 한다. 이를 통해 교육 운영에서 개선할 점을 파악하여, 다음 교육 프로그램 운영에 이를 반영해야 한다.

[표 50] 교육 평가업무 프로세스

중분류	소분류
교육평가 업무	강의 평가지 배포, 수합
	강의 평가표 문서작성
	강의 평가표 결과분석
	강의 평가 보고서 작성

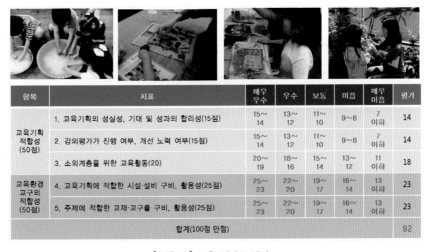

항목	지표	매우 우수	우수	보통	미흡	매우 미흡	평가
교육기획 적합성 (50점)	1. 교육기획의 성실성, 기대 및 성과의 합리성(15점)	15~14	13~12	11~10	9~8	7 이하	14
	2. 강의평가가 진행 여부, 개선 노력 여부(15점)	15~14	13~12	11~10	9~8	7 이하	14
	3. 소외계층을 위한 교육활동(20)	20~19	18~16	15~14	13~12	11 이하	18
교육환경 교구의 적합성 (50점)	4. 교육기획에 적합한 시설·설비 구비, 활용성(25점)	25~23	22~20	19~17	16~14	13 이하	23
	5. 주제에 적합한 교재·교구를 구비, 활용성(25점)	25~23	22~20	19~17	16~14	13 이하	23
합계(100점 만점)							92

[그림 55] 교육 평가표 예시

자체평가는 미술관에 있는 내부인력이 미술관 1년 동안의 사업을 자체적으로 평가하는 업무를 의미한다. 일종의 '자아비판 시간'이라고 생각하면 된다. 자체평가의 효율적인 활용은 자체적 반성과 개발을 가능하게 하는 수단이며, 긍정적 발전의 원동력이 된다. 미술관 운영의 어려움과 재정 및 인력 부족에 대해서만 이야기 하지 말고 자체평가가 필수적인 단계라 인식되어야 할 것이다. 그러나 많은 미술관들은 자체평가를 잘 시행하지는 않는다. 가장 좋은 방법은 외부 평가위원을 섭외해서 평가를 하는 방법이다. 매우 좋은 방법이며, 객관적인 평가라 할 수 있다.

[표 51]은 상원미술관의 전시·교육·연구·운영에 대한 평가표이다. 세부 평가지표를 만들어서 자체평가를 실시하고 있는데, 전시 30점, 교육 30점, 연구 20점, 운영 20점으로 구분하여 내부 운영평가를 매년 실시한다. 평가지표의 타당성과 적합성을 검증하고 시각자료를 통한 근거도 마련해야 한다. 이렇게 자체평가 결과를 통해 개선할 점을 차년도에 반영하고, 개선하는 방법을 통해서 짧은 기간에 큰 성장을 하였다.

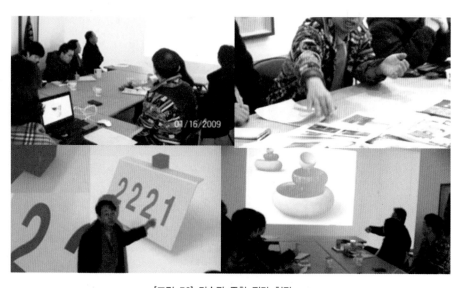

[그림 56] 미술관 종합 평가 현장

[표 51] 미술관 자체평가표 예시

항목	분류	지표	매우 우수	우수	보통	미흡	매우 미흡	평가
전시	기획 (10점)	1. 전시 기획안의 독창성, 내용성, 충실성(5점)	5	4	3	2	1	
		2. 전시 기획에 따른 교육 및 연구 활용성(5점)	5	4	3	2	1	
	운영 (10점)	3. 전시 일일 활동계획, 통합적 일과 운영(5점)	5	4	3	2	1	
		4. 전시회 성공을 위한 전략과 방법론(5점)	5	4	3	2	1	
	기대 성과 (10점)	5. 홍보 및 결과의 활용성(5점)	5	4	3	2	1	
		6. 관람객 및 작가들의 만족도(5점)	5	4	3	2	1	
교육	기획 (15점)	7. 교육 기획의 성실성, 기대 및 성과의 합리성(5점)	5	4	3	2	1	
		8. 강의 평가 진행 여부, 개선 노력 여부(5점)	5	4	3	2	1	
		9.소외계층을 위한 교육활동(5점)	5	4	3	2	1	
	환경 교구 (15점)	10. 교육 시설 · 설비 구비, 활용성(5점)	5	4	3	2	1	
		11. 교재 · 교구를 구비, 활용성(10점)	10	8	6	4	2	
연구	연구 내용 (10점)	12. 연구내용의 가치성, 기대효과의 충실성(5점)	5	4	3	2	1	
		13. 연구 일정 계획, 진척도 관리(5점)	5	4	3	2	1	
	연구 관리 (10점)	14. 연구관리시스템 사용 실태(5점)	5	4	3	2	1	
		15. 연구 결과 발표(5점)	5	4	3	2	1	
운영	예산 (10점)	16. 운영 예산/결산서 작성 보고(5점)	5	4	3	2	1	
		17. 정부지원금의 편성 및 사용 내역 타당성(5점)	5	4	3	2	1	
	전문성 (10점)	18. 구성원의 단결성, 의사결정의 합리화(5점)	5	4	3	2	1	
		19. 시설 및 기자재 관리의 체계성(5점)	5	4	3	2	1	

서울특별시

스마트 큐레이터,
똑똑한 미술관

제6장: 미술관 콘텐츠-출판, 웹/앱/SNS

필자가 근무한 미술관 신규 학예인력들이 늘 하는 말이 있다.
"우리 미술관은 IT 회사 같아요, 출판사 같기도 하구요!"

　미술관에서의 콘텐츠는 전시와 교육, 소장품 등을 기반으로
한 출판 콘텐츠와 웹/앱 콘텐츠로 구분할 수 있다. 최근 가장
활발하게 진행되고 있는 미술관 콘텐츠 업무는 웹/앱/SNS 업무
일 것이다. 미술관의 고유목적 기능 중 하나인 연구와 출판업무
는 존재하고 있었지만, 웹/앱/SNS 업무는 최근 들어 매우 중요
한 관리업무 중 하나가 되었다. 미술관 출판업무는 전시회 도록
및 교육교재 등의 단행본과 정기소식지 등의 간행물을 발행하는
오프라인 출판업무와 웹 콘텐츠, 카드뉴스 등의 미디어로 발간
하는 온라인 출판으로 나눌 수 있다. 웹/앱/SNS 업무는 미술관
홈페이지의 관리와 업데이트를 통해 미술관 소개와 전시회, 교
육강좌, 소장품 등의 콘텐츠를 관리하는 업무와 유**, 인**,
페** 등에서 이루어지는 SNS 업무들이 있다. 특히 4차 산업혁
명 시대에 미술 블록체인, 메타버스, 인공지능 등의 영역도 큐
레이터가 충분히 인지해야 할 필수 업무가 되어나가고 있다.

　이번 장에서는 학예사들에게 필요한 미술관 콘텐츠의 핵심 업
무들을 중심으로 미술관에서 활용되고 있는 콘텐츠 워크플로우
에 대해서 살펴보도록 하겠다.

1. 미술관에서 **콘텐츠란?**

2. 미술관 콘텐츠, **출판 성과 확산 업무**

3. 미술관 콘텐츠, **웹/앱/SNS 업무**

1. 미술관에서 콘텐츠란?

문화산업(Culture Industry) 분야는 인간의 창조와 지식이 집약된 분야인데, IT 기술과 스마트 미디어 확산은 바로 이러한 창조와 지식 분야에 있어 무엇보다도 큰 영향을 미치고 있다. 결론적으로 문화 전반에, 산업 전반에 큰 영향을 주는 문화 기술(Culture Technology)이 도입된 미술관의 기능적 역할의 증대는 시대적 숙명이 되었으며, 지속적으로 발전시켜야 할 과제이다.

최근 한류를 살펴보자. 한국 드라마가 세계에 급속도로 퍼지고 있으며, 음악은 K-POP 이라는 장르를 만들어냈다. 유아용 캐릭터와 애니메이션은 유럽 시장에서 큰 돌풍을 일으키고 있으며, 영화산업도 급성장하고 있다. 기술과 지식이 우위를 점하는 정보화 시대에 뒤이어 문화와 예술의 전성시대가 도래하는 것이다. 따라서 21세기는 과거의 정보화 시대에서 문화와 예술의 전성시대로 진입하고 있으며, 고부가가치 창출이 가능한 문화산업은 국가의 핵심 산업으로 자리를 잡아가고 있다.

그러나 미술관은 어떠한가?

우리나라에서 과학기술, 문화체육관광을 담당하는 정부 부처가 있듯이 창조적 산업의 중심에는 독자적인 콘텐츠가 있다. 문화산업은 영화, 미디어, 애니메이션, 캐릭터산업에만 국한된 것이 아니며, 창조적 산업이다. 그야말로 문화산업은 내수시장에서, 해외시장에서 높은 부가가치를 창출하는 지식기반 서비스 산업의 핵심으로 인식되고 있다. 이 때문에 국가는 예술가들이나 예술단체들의 활동이 활성화될 수 있도록 지원하며, 예술가들의 경제적, 사회적 지위 향상을 위한 다양한 지원 프로그램을 개발하여 실현해야 한다. 이렇듯 21세기의 서두에서 가장 중요한 핵심어는 **문화**와 **콘텐츠**라고 할 수 있다.

문화기술(CT:Culture Technology)은 디지털미디어를 기반으로 하는 문화예술 산업을 첨단산업으로 발전시키기 위한 기술을 총칭하며, 그 문화기술의 중심에 위치하는 것은 바로 미술관이라 할 수 있다. 특히 국내의 미술관 산업은 타 산업과의 비교할

때, 국가경제 역할에 비해 상대적으로 저평가 되어 왔으며, 이러한 미술관 산업이 문화기술을 토대로 하여 다시금 발돋움함으로써 주도적으로 재도약할 수 있는 기회가 온 것이다. 특히 미술관 업무체계, 업무의 정보화, 사이버 뮤지엄 구축에 대한 연구가 많이 진행되어야 할 것이며, 정부의 적극적인 연구개발(R&D) 투자의 필요성이 요구된다. 국내 콘텐츠 문화의 활성화 및 다양한 확산사업을 운영하는 한국콘텐츠진흥원(KOCCA)의 지원사업들을 보면 문화기술 기반사업 지원과제 및 지역 CT 실증 개발사업, 문화기술 선도대학원 지원사업 등을 적극적으로 후원하면서 박물관, 미술관, 과학관, 기념관 등을 스마트 전시관의 개념으로 업그레이드할 수 있는 혁신적 시도의 좋은 예를 보여준다.

외국의 경우, 국가의 시책으로 미술관 연구에 대한 관심의 폭이 넓으며, 합리적인 투자환경으로 인하여, 미술관에 대한 집중적인 투자를 시행하고 있으며 미술관에 대한 폭넓은 인구층과 연구 전문가들을 확보함으로써, 집중적인 투자가 이루어지고 있다. 따라서 우리나라도 이러한 국외 환경을 살펴볼 때 미술관 운영에 대한 집중적인 투자가 필요하며, 특히 시대적 트렌드에 맞는 다양한 미술관 연구가 필요할 것으로 예측된다. 한 국가의 미술관은 역사와 문화의 보고이자 새로운 미래를 열어가는 문화터미널과 같은 존재이기 때문이다. 국내 미술관은 이와 관련된 다양한 학예 전문 자원들을 유기적으로 통합 관리할 수 있는 시스템을 구축하면서 웹과 모바일 통합 플랫폼을 중심으로 온라인+오프라인 현장 연계형 미술관 운영 방식이 점차 확산되는 추세이다.

2. 미술관 콘텐츠, 출판 성과 확산

미술관에서의 출판업무는 크게 도록 및 단행본 등을 발행하는 오프라인 출판업무와 웹 콘텐츠 등의 미디어로 출판하는 온라인 출판이 있다. 미술관에서 출판사업을 진행하기 위해서는 우선, 출판사로 등록을 해야 한다. 관할 등록청(구청, 군청, 시청)에서 신규 등록 신청 서류를 작성하여 제출하면 출판사 등록증을 교부받을 수 있고 등록 시 면허세를 납부해야 하며, 지역 관할 세무서에 사업자 등록 신청을 해야 한다. 콘텐츠를 유료로 제공하거나 판매하기 위해서는 온라인 쇼핑몰 판매 등록을 해야 하며, 온라인 결재 시스템도 구축해야 한다. 이러한 모든 출판과 관련된 업무들은 학예연구실의 기획과 원고제작으로 진행되며, 큐레이터와 에듀케이터에 의해서 진행된다.

미술관에서 오프라인 출판업무는 저작물의 '제작'과 '관리'업무로 나누어진다. 미술관에서의 출판 대상이 되는 객체는 전시와 관련된 도록과 교육 및 연구와 관련된 단행본들이다. 전시와 관련된 도록들은 주로 작가의 작품과 설명을 다루며, 단행본 형태로 출간된다. 물론 간행물이나, 잡지, 신문(소식지) 등을 발행할 수도 있다. 하지만 막상 미술관의 출판업무는 큐레이터나 학예연구원들이 생소하다고 느끼거나 자칫 소홀하기 쉬운 업무이기도 하다. 따라서 본 책에서는 출판과 관련된 일반적인 사항을 설명하고, 실질적으로 출판을 할 수 있는 기반을 마련하는 데 목표가 있다.

출판 제작 업무 프로세스

출판 제작은 출판기획, 출판 디자인, 출판 인쇄업무로 나누어진다. 일반 미술관 업무처럼 전시회를 진행하고 도록을 발간하는 업무와 전체적인 구조는 동일하다. 미술관에서는 도록 발간 외에도 교양 도서, 전문도서 등을 발간할 수도 있다. 특히 미술관의 출판물 중 가장 대표적인 것이 바로 전시 및 소장품 도록이다. 도록은 미술관이 소장하는 작품의 이미지를 중심적으로 싣고 각 작품에 대한 정보를 서술함으로써 그 미술관의 성격과 특성, 전시 활동 등을 파악할 수 있다. 저서가 공개적으로 출판된다는 것은 대중에게 예술 작품에 대한 정보를 자유롭게 제공할 수 있으며, 작품이 다양하게 응용될 수 있는 지적 자원의 역할을 하고, 소장품 이미지나 연구내용을 영구 보존할 수 있는 기반이 된다. 전시도록 및 소장품 도록은 작품에 대한 저작권 보호의 역할도 병행하기 때문에 최근 미술관에서는 출판 제작 업무를 매우 중요한 과정으로 여긴다.

이외에도 미술관 출판물에는 강의와 세미나에 사용되는 교재, 신문, 홍보용 브로슈어 등도 포함되며, 미술관 교육 프로그램 강좌에 필요한 활동지나 교육교재도 효과적인 전시의 이해와 미술관 강좌 학습 효과를 위한 중요한 보조물로 취급된다. 미술관의 홍보용 브로슈어는 다양한 미술관 활동 및 시설 사진과 함께 미술관의 전시 및 교육 프로그램의 기본정보와 홍보 내용을 다루고 있어 미술관의 전체적인 이미지와 기능을 예측 가능하게 한다. 따라서 출판과 관련된 제작 업무는 미술관 활동의 최종 결과물을 나타내는 업무이기 때문에 전시, 교육, 연구 등과 더불어 똑같이 중요한 업무이다.

[표 52]는 세부적인 출판 제작과 연관된 워크플로우를 나타낸 것이다.

[표 52] 미술관 출판제작 프로세스

중분류	소분류
출판 기획 업무	출판 기획 전략 회의
	자료조사, 분석(벤치마킹), 내용, 구조 설계
	저자 섭외 및 계약체결
	원고 작성 및 보완
	ISBN, CIP 발급
출판 디자인 업무	디자인 개발 회의
	판형, 레이아웃, 표지(제목, 이미지)
	디자인 교정
출판 인쇄 업무	인쇄소 선정/발주
	인쇄교정/납품

출판기획 업무

출판의 시작은 기획부터 이루어진다. 기획을 바탕으로 출판물에 대한 주제 내용과 구조를 설계하고, 작가를 섭외할 수 있는 기반이 된다. 출판작가가 섭외되고, 출판계약을 체결한 뒤, 원고작성을 의뢰하여 출판물을 완성함으로써 최종적으로 국립중앙도서관에 서지정보유통인 ISBN 번호를 발급받는 순으로 진행되어진다.

[표 53] 출판기획 업무 프로세스

소분류	문서	검토	회의	결재
출판기획 전략회의	O		O	
자료조사, 분석(벤치마킹), 내용, 구조 설계	O	O		
저자 섭외 및 계약체결	O			O
원고 작성 및 보완	O	O		
ISBN, CIP 발급	O	O		

1단계	출판기획 전략회의

출판기획 전략회의는 당해 연도에 전시와 소장품에 대한 도록 및 미술관의 설립 취지에 맞는 도서 등을 발간하는 회의에서부터 시작된다. 당해연도에 출간하고자 하는 도서의 주제를 설정하고, 관장, 큐레이터, 에듀케이터 등이 모여서 세부기획을 수립해야 한다. 미술관의 출판은 일반 출판사와의 일부 업무과정이 차이가 있기 때문에 기획 전략회의를 잘 진행해야 미술관 업무와의 연관성도 높이면서 동시에 미술관의 미션과 설립 취지도 함께 살릴 수 있으므로 많은 집중력을 요구하는 업무 중 하나이다. 출판을 준비하는 예산 설정을 통해서 저작물의 제작과정을 체계적으로 접근해야 하며, 웹이나 앱 콘텐츠 개발과 연동시켜 출간 계획을 설정해야 한다. 우선, 한 해 동안 출판할 출판계획서를 작성해서 회의에 상정하여 의견을 모아 최종 결정한다.

2단계	자료조사, 분석(벤치마킹), 도서구조 및 내용 설계

출판기획 전략회의가 종료되면 자료조사를 시행해야 한다. 도서의 내용을 풍부하게 하기 위해서는 다양한 도서를 벤치마킹하는 것이 바람직하다. 출판하고자 하는 도서의 자료조사는 다양한 측면에서 시장조사를 실시하고 출간 진행을 잡는 것이 바람직하다. 기획전이나 초대전의 작품을 중심으로 도록을 단행본 형태로 출간할 때는 다른 박물관, 미술관에서 출판된 전시도록만 보는 것보다는 일반 교양서적이나 전문서적 등을 보면서 어떻게 차별화된 전략으로 대중들에게 접근할지 기획하고 분석하는 것이 좋다.

미술관 내에서 교양 도서 및 전공 도서를 기획하는 경우에도 미술관의 설립 취지와 특성에 맞는 도서를 발간하는 것이 좋다. 기존에 발행한 도서를 분석하고, 새로 발행하고자 하는 도서의 내용 및 구조에 대한 새로운 아이디어로 설계를 시행해야 한다.

구조 및 내용 설계는 전체 도서의 내용을 결정짓는 것이므로 충분한 검토가 이루어져야 한다. 구조설계는 도서의 큰 틀을 설정하고, 목차를 정하고, 흐름을 만드는 작업

이다. 독자층에 맞는 문체를 정하고, 기술하는 방법을 미리 정하는 것이다. 전체적인 내용 설계는 출판기획자의 의도에 맞추어 진행해야 하며, 저자와의 섭외 이후에는 세부적인 내용 설계를 꼼꼼하게 진행해야 한다. 소설이나 시 등은 작가의 의도에 맞추어서 진행되지만, 교양도서나 전문도서의 경우에는 대중들이 요구하는 사항들을 파악해서 학술적 내용과 예술적 담론이 골고루 균형을 이루도록 접근하는 것이 바람직하다.

도서는 대중들에게 배포되는 만큼 양질의 도서를 만드는 작업은 결코 쉬운 작업이 아니다. 특히 미술관 큐레이터들은 출판에 대한 경험이 많지 않기 때문에 전시도록을 만드는 것처럼 접근해서는 대중들에게 소외될 수도 있음을 명심해야 한다. 양질의 도서는 작가의 역량도 필요하지만, 이를 기획하고 전개하는 출판 담당자의 능력도 요구되기 때문에 신중하게 접근할 필요가 있다.

3단계	저자 섭외 및 계약체결

저자의 섭외는 일반적으로 두 가지로 접근할 수 있다. 첫 번째는 미술관에서 작가를 모집하는 경우이다. 보통 기획전, 초대전 등을 통해서 만나게 된 작가들을 대상으로 출판기획 전략회의를 통해서 나온 기획서를 보여주고 섭외를 하는 경우이다. 두 번째는 일반 공모를 통해서 저자를 모집하는 경우이다. 홈페이지나 홍보물을 통해서 직접 모집하는 경우로 완벽한 검증이 되지 않는 위험은 있지만, 다양한 경력의 작가들을 섭외할 수 있으며, 향후 기획전이나 초대전에 출품할 작가들을 모집할 수 있는 좋은 기회가 되기도 한다. 이렇게 모집된 작가들은 상호 계약체결을 하며, 순수하게 글을 쓰는 집필전문 작가는 전시평론이나 교육 전문서적을 시리즈로 출간할 때 지속적인 좋은 관계를 유지할 수도 있다.

일반적으로 작가와의 계약체결은 출판 표준계약서에 의해서 계약이 체결되고 진행되며, 자체적으로 계약서를 만드는 것보다는 일반화된 표준계약서를 이용하는 것이 바람직하다. 특히 계약서 내에 저작권 관련 부분에서는 많은 주의를 요하는데, '공중 송신

권'은 꼭 기입해야 하며, '2차적 저작물'까지 저작권의 포함대상인지는 반드시 고려해야 할 항목이다. 최근 미술 저작권에 대한 인식이 사회적으로 많이 관심을 받고 있기 때문에 저작권은 보다 신중하게 접근을 시도해야 할 것이다.

특히 일부 작가들이 저작권의 중요도에 대한 인식이 부족하므로, 계약 시 작가들에게 저작권에 대한 전반적인 사항들을 상세히 설명해 주고, 동의를 받아야 할 것이다. 일반적으로 도록을 단행본으로 출간할 경우에는 저작권은 작가에게 있으며, 전시권, 출판권 및 공중송신 이용권은 미술관이 이용할 수 있다. 특히, 전시회 도록은 웹이나 앱의 형태로 발행될 수도 있고, 전자책의 형태로 발행될 수도 있기 때문에 공중송신 이용허락은 필히 받아야 할 항목 중 하나이다.

그럼에도 불구하고, 미술관들이 작가와의 계약도 없이 출판을 강행하거나 디지털 저작물을 병행하여 출판하는 경우가 많으며, 이러한 상황에는 문제가 많이 발생되므로 저작권에 대한 큐레이터들의 의식도 변화되어야 할 것이다. 저작권에 대한 지식을 습득하기 위해서는 한국저작권위원회에서 운영하는 교육센터를 이용하여, 무료 저작권 교육을 받을 수 있다. 문화체육관광부에서는 불공정 계약과 저작권과 관련된 표준출판 계약서 10종을 배포하고 있으며, 참고하기 바란다.

1. 출판권 설정계약서

2. 전자출판 배타적발행권 설정계약서

3. 전자출판 배타적발행권 및 출판권 설정계약서

4. 저작재산권 양도계약서

5. 저작물 이용계약서(국내용)

6. 저작물 이용계약서(해외용)

7. 오디오북 배타적발행권 설정계약서

8. 오디오북 유통 계약서

9. 오디오북 제작 계약서

10. 오디오북 저작인접권 이용허락 계약서

[그림 57]은 작가와의 출판계약(예)에 필요한 표준계약서를 바탕으로 변형된 출판권 설정 및 공중송신 이용허락 계약서를 나타낸 것이다.

출판권 설정계약서[1]

저작자의 표시	성명 : _____	이명(필명) : _____
저작재산권자의 표시	성명 : _____	생년월일 : _____
저작물의 표시	제호(가제) : _____	
저작물의 내용 개요 :		

위에 표시된 저작물(이하 '위 저작물'이라고 함)의 저작재산권자(이하 '저작권자'라고 함) _____ 과(와) 이를 문서 또는 도화로 발행하고자 하는 이용자(이하 '출판사'라고 함) 는(은) 다음과 같이 출판권설정계약을 체결한다.

제1조 (목적) 이 계약은 위 저작물에 대한 출판권 설정계약의 내용에 따른 저작권자 및 출판사의 권리와 의무를 정하는 데 그 목적을 둔다.

제2조 (정의) 이 계약에서 사용하는 용어의 뜻은 다음과 같다.
1. 복제 : 인쇄·사진촬영·복사녹음·녹화 그 밖의 방법으로 일시적 또는 영구적으로 유형물에 고정하거나 다시 제작하는 것을 말한다.
2. 배포 : 저작물의 원본 또는 그 복제물을 공중에게 대가를 받거나 받지 아니하고 양도 또는 대여하는 것을 말한다.
3. 발행 : 저작물 또는 음반을 공중의 수요를 충족시키기 위하여 복제·배포하는 것을 말한다.
4. 출판권 : 출판사가 저작권자와의 출판권설정계약에 따라 인쇄 등의 방법으로 문서 또는 도화로 발행할 수 있는 권리를 말한다. 출판권자는 설정행위에서 정하는 바에 따라 저작물을 원작 그대로 출판할 권리를 가진다.
5. 등록 : 저작자의 성명, 저작물의 제호와 종류, 창작연월일 등 일정한 사항을 저작권등록부에 기재하는 것을 말한다. 저작권 발생과는 관계가 없으며 공중에게 공개·열람하도록 하는 공시적 효과, 분쟁 발생 시 입증의 편의를 위한 추정력, 거래의 안전을 위한 제3자에 대한 대항력이 발생한다.
6. 저작인격권 : 저작물에 대한 저작자의 인격적·정신적 이익을 보호하는 권리로서 다른 사람에게 양도나 상속을 할 수 없다. 공표권, 성명표시권, 동일성유지권 등 3가지 권리로 구성된다.

1) 저작재산권자가 출판권을 얻고자 하는 이용자(출판사)에 대하여 인쇄 등의 방법으로 서적을 발행할 권리를 설정하고, 출판사는 그 저작물을 종이책의 형태로 만들어 판매의 방법으로 복제 배포할 수 있는 계약으로서 준물권적(독점적 배타적) 성격의 출판권이 발생하는 효력을 갖는다. 제3자에게 대항할 수 있는 권리까지 획득하고자 하는 경우 한국저작권위원회에 출판권을 등록해야 한다. 출판사가 어문저작물 1차 저작자뿐만 아니라 번역가, 삽화가, 사진작가 등과 체결할 수 있는 계약 유형이다.

[그림 57] 작가와의 출판계약(문화체육관광부 출판권 설정계약서) 기본 양식

 출판계약이 성사되면, 원고작성을 진행해야 한다. 계약체결 이후, 원고작성을 작가들에게만 맡겨두는 것은 바람직하지 않다. 실질적으로 작가에게 마감일 내에 원고작성을 의뢰하고 맡겨두는 경우, 몇몇 작가들은 마감일 내에 원고 제출 엄수를 간과하기 때문에 마감일에 맞추어 모든 작가들의 완성도 있는 원고를 받기는 어렵다. 출판 담당자는 주기적으로 작가들의 원고 진행 상황을 확인하고, 원고 제출 기간 엄수의 중요성에 대해 지속적으로 언급하여 출판원고 진행에 문제가 생기지 않도록 해야 한다.

 국립중앙도서관의 서지정보유통지원시스템(http://seoji.nl.go.kr/index.do)에서 국제표준도서번호인 ISBN(International Standard Book Number) 번호를 신청한다. ISBN은 국제적으로 표준화된 방법에 의해 전 세계에서 생산되는 각종 도서에 부여하는 고유의 식별기호를 의미한다. 따라서 복잡한 서지 데이터 입력에 드는 시간과 노력을 절감할 수 있으며, 복제 시 오류 발생을 방지할 수 있다. 도서의 주문과 배포를 처리함에도 효과적이며, 판매시스템 운영에도 유용하다고 할 수 있다. 미술관에서 발행되는 단행본 또는 미디어 매체로 한 전자출판물에도 사용된다. 미술관에서 발행하는 연속간행물이나, 학술지, 정기발행 잡지 등에는 ISSN(International Standard Serial Number)이라는 고유번호를 부여하고 그 간행물에 관한 ISSN과 등록표제 등의 서지정보를 ISSN 국제센터에 등록하여 이들 정보를 국제적으로 상호 활용할 수 있도록 해야 한다. 접두부와 국별번호는 공통적으로 사용되며, 발행자 번호, 서명식별번호, 체크번호, 부가기호 등은 도서의 성격에 따라 부여가 된다. 미술관 내 도서 담당연구원 및 큐레이터는 ISBN의 체계를 3시간 이내로 공부해도 될 정도로 쉽게 구성되어 있다. ISBN, ISSN 번호 등은 일종의 식별체계이다. 따라서 간단한 사용자 교육만 받아도 운영할 수 있는 만큼 국립중앙도서관의 서지정보유통지원시스템을 활용하도록 하자.

출판 디자인 업무 프로세스

출판 디자인 업무는 크게 디자인 개발 회의를 진행하고, 회의록을 작성하고, 여기에서 판형과 레이아웃, 표지에 대한 내용을 검토해서 문서로 작성해야 한다. 대부분의 디자인 작업이 외주로 이루어지는 만큼 문서로 남기는 것은 중요하다. 그리고 최종적으로 디자인 교정을 통해서 최종 결정된다. [표 54]는 출판 디자인에 필요한 프로세스를 나타낸 것이다.

[표 54] 출판 디자인 업무 프로세스

소분류	문서	검토	회의	결재
디자인 개발 회의	O		O	
판형, 레이아웃, 표지(제목, 이미지)	O	O		
디자인 교정	O			O

1단계	디자인 개발 회의

출판 디자인 업무는 출판물에 들어갈 디자인 개발 회의부터 시작된다. 큐레이터와 디자이너가 서로 협의하여 진행되는데, 개발 회의를 하지 않고 그냥 진행할 경우 오류가 많이 발생할 수 있고, 업무 진행 시 사소한 마찰이 생길 수 있는 만큼 디자인 개발 회의는 디자인 업체와 관장, 큐레이터들 간에 조율이 필요한 업무라 할 수 있을 것이다. 회의 안건은 디자인 컨셉을 설정하고, 책의 판형과 부수를 정해야 하며 레이아웃과 컬러, 폰트 등을 정하는 일이다. 디자인 개발 회의에서 진행되고 결정된 안건들은 회의록 및 비망록 등의 문서로 정리하여 회의 참석자들과 서면으로 공유하도록 한다. 최종적으로 결정이 되면, 디자인 업체에 논의된 내용을 문서로 전달해야 한다.

다음은 출판할 도서의 판형을 정해야 한다. 일반적으로 B5, A4 크기를 기준으로 판형을 잡으며, 저작물의 페이지 분량과 두께에 따라 중철제본, 무선제본, 양장제본 등에 대해 결정해야 한다. 종이의 두께와 가공방법 등도 상의해야 하며, 제본 시 상철(윗단 제본)인지, 좌철(좌측단 제본)인지 결정해야 한다. 일반적인 판형은 B5, A4의 크기에 무선제본으로 하는 경우가 많다. 고급스러운 재질의 도록을 제작하는 경우에는 하드커버 양장제본을 하는 경우도 많다.

판형이 결정되면 도서의 레이아웃을 정해야 한다. 일반적으로 전시 도록의 경우, 글과 작품의 이미지가 삽입되기 때문에, 한 페이지 내에 글과 작품 이미지를 배치할 것인지, 또는 짝수 페이지에는 글을 게시하고, 홀수 페이지에는 작품 이미지를 배치할 것인지를 정해야 한다. 교양 도서나 전문서적은 다양한 레이아웃으로 구현할 수 있으므로 레이아웃 디자인 시안 2~3개 중에서 하나를 선정하여, 실질적으로 배치를 시행해보고 결정하면 되며, 레이아웃은 한번 정하면 자주 바꿀 수 없으므로 모든 결정은 책임자와 논의해서 신중하게 진행해야 한다.

다음으로 글자의 폰트의 종류와 크기를 설정한다. 폰트는 유료 폰트를 사용할 것인지, 무료 폰트를 사용할 것인지 정해야 하며, 유료 폰트를 사용했을 경우, 구매를 통해서 폰트에 대한 정식 사용권을 획득해야 한다. 폰트 저작권 문제는 기관이 출판물과 관련하여 매년 발생되는 민감한 업무인 만큼 각별히 주의를 당부한다. 가급적, 폰트 파일은 적절한 비용을 지불하여 구매해서 사용해야 한다. 물론 이벤트 목적으로 특정 사이트에서 무료 폰트를 배부하는 경우도 있지만, 그것이 반영구적 무료인지, 한시적 무료 배포였다가 유료로 전환되는지 등을 꼭 체크해야 한다. 그러나 폰트를 이용해서 만든 디자인 결과물은 폰트 저작권하고 상관이 없다. 이는 폰트파일은 저작권이 있지만, 해당 폰트를 이용해서 만든 2차적 저작물은 저작권의 보호 대상이 아니기 때문이다. 폰트에 대한 저작권은 문화체육관광부 및 한국저작권위원회에 상세한 정보가 제공되어 있으므로 참고하기 바란다.

다음은 표지를 정해야 한다. 표지에 들어갈 구체화된 제목과 부제목, 홍보 텍스트 등을 계획해야 한다. 표지의 이미지는 향후 판매와 밀접한 관계가 있기 때문에 그만큼 신경을 많이 써야 되는 업무이며, 표지는 도서의 정체성과 성격을 섬세하게 드러내는 느낌을 반영한다. 우선, 표지에 대한 이미지를 선정해야 한다. 보통 디자이너가 2~3종의 표지의 디자인 시안을 가지고 오면, 큐레이터와 상의하여 결정하는 것이 일반적이다. 개인초대전 도록이나 작품집 등의 성격을 지닌 도서를 출판할 때에는 작가가 자신의 작품 소스를 제공하여 표지 디자인을 하는 경우도 많다. 표지 디자인의 의견은 주관적이기 때문에 큐레이터와 출판저작자가 서로 논의하여 결정해야 되며, 표지 디자인 업무를 진행할 때에는 향후 인쇄에서 필요한 형압,[95] UV 코팅 등의 후처리 가공도 논의해야 한다. 후처리만 잘하더라도 고품격의 표지를 만들 수 있기 때문이다.

최종적으로 디자인 교정도 같이 시행한다. 교정은 컬러 교정이 주된 영역을 차지하며, 인쇄 오류가 방지될 수 있도록 교정과 같이 시행하는 것이 좋다. 물론 전문 디자이너가 주로 진행하는 역할이기는 하지만, 최근에는 큐레이터들도 그래픽 및 편집업무에 대한 전문지식을 가지고 출판 실무에 접근하는 경우들도 많다.

[그림 58] 출판물 표지 디자인 제작 예

95) 엠보싱으로 살짝 올록볼록 부조 효과를 넣는 특수처리 기법.

출판 인쇄업무 프로세스

출판 인쇄업무는 출판 워크플로우에서 가장 중요한 업무이다. 보통 출판물의 인쇄품질을 결정짓는 업무이기 때문이다. 보통의 큐레이터들은 디자인 전공자가 아니기 때문에 이 업무에서 많은 문제점이 발생할 수 있다. 일반적으로 디자인 용역업체에서 발주하면, 인쇄를 함께 용역에 포함하여 진행하는 경우가 많지만, 최근에는 소량인쇄인 POD 인쇄와 간이 인쇄가 많이 활용되기 때문에 출판 인쇄업무 역시 큐레이터가 배경지식을 가지고 진행해야 할 업무 중에 하나라고 보며 접근하면 된다.

[표 55] 출판인쇄 업무 프로세스

소분류	문서	검토	회의	결재
인쇄소 선정/발주	O			O
인쇄교정/납품		O		

1단계	인쇄소 선정/발주 업무

출판 인쇄업무는 인쇄소 선정에서부터 시작된다. 인쇄소는 미술관과 지속적으로 거래하는 업체와 협업하는 것이 일반적이다. 인쇄 담당자와 논의할 사항은 발주, 교정, 납품기일의 전 과정이다. 그러나 출판물의 종류가 다양하기 때문에, 소량인쇄의 경우 POD 인쇄가 바람직하고, 대량 인쇄의 경우 옵셋(Offset) 인쇄가 바람직하다.

POD는 'Publish On Demand'의 약자로 주문형 출판을 의미한다. 컴퓨터를 이용하여 고객이 원하는 대로 주문을 받아 소량으로 책을 제작해 주는 서비스로서 출판비용을 획기적으로 줄일 수 있다. 대량출판을 POD로 처리하면 가격이 많이 올라가지만, 컴퓨터의 사용성을 어느 정도 갖추고 있으면서 문서편집 및 간단한 그래픽 저작도구를 골고루 다룰 수 있는 큐레이터라면 POD 인쇄주문을 통해 출판에 소요되는 시간과 비용을 최적화할 수 있다. 대략 7일 내외로 모든 인쇄가 종료되고, 최소 한 권부터 출력

가능하다는 개념으로 접근하기 때문에 가격은 매우 저렴한 편이다. 이러한 형태의 출판물 인쇄는 기업 보고서, 학원교재, 졸업논문, 연구보고서, 소모임자료집 등과 같이 소량 다품종의 인쇄물에 많이 사용되며, 최근에는 결혼 및 돌 기념 앨범, 자신만의 책을 갖고자 하는 개인들이 늘어나고 있다.

아래 [그림 59]는 POD 전문업체의 인쇄신청 메뉴를 나타낸 것이다. 대부분 PDF 파일 형태로 작성을 해서 인쇄소에 넘겨주면 모든 과정이 순차적으로 진행된다.

[그림 59] 북토리의 POD 인쇄주문(예)

옵셋 인쇄(Offset Printing)는 옛날부터 사용했던 방법으로 평판인쇄라고도 한다. 인쇄의 한 방법으로 컬러 편집물을 제작할 때 4가지 색을 조합하여 인쇄하는 방식을 의미한다. 일반적으로 대량 인쇄에 적합한 방법이다. 7~10일 정도의 기간이 소요되며, 대량 인쇄일 경우 POD 인쇄보다 저렴한 편이다. 과거부터 사용하였던 인쇄방식이며 옵셋 인쇄는 500부 이상의 인쇄물을 처리하고자 할 때 가격 및 시간적인 측면에서 가성비가 매우 좋다. 금색, 은색 등의 별도 색상 인쇄도 가능하고, 섬세한 이미지의 인쇄 품질도 높기 때문에 고급 전시도록을 만들고자 할 때 많이 사용된다. POD 인쇄는 큐레이터가 쉽게 접근할 수 있는 방법이지만, 옵셋 인쇄의 경우에는 품질의 완성도 및 워낙 다양한 인쇄 변수가 존재하는 만큼, 다소 쉬운 편은 아니다. 대량 인쇄는 대개 디자인 업체에 의뢰하고, 진행하는 경우가 대부분이다.

2단계	인쇄교정/납품

인쇄과정에서 가장 큰 문제는 인쇄가 잘못 나왔을 때이다. 인쇄사고라고 들어본 적이 있을 것이다. '인쇄사고'란 일반적으로 인쇄물의 완성도 상태가 현저히 떨어지거나 원래 기획한 의도대로 나오지 않고 전혀 다른 시각적 결과물로 나왔을 때 발생되는 재해와도 같은 사고이다. 대부분 인쇄사고는 인쇄에 대한 교정을 부실하게 했을 때 일어난다. 가장 많이 일어나는 인쇄사고는 오탈자가 발견되거나 작품 이미지의 색상 문제가 발생되는 것이다. 따라서 큐레이터는 최종 인쇄를 맡기기까지 출판물의 교정에 신경 써야 하며, 오탈자 및 색상에 대한 부분을 면밀히 검토해야 한다. 인쇄사고 때문에 다시 처음부터 인쇄를 해야 될 상황에는 엄청난 인쇄비용이 발생될 수 있기 때문에 인쇄 전 교정 작업은 주의를 요하는 업무이다. 납품은 일반적으로 인쇄소에서 하는 것이지만, 어느 경우에는 인쇄날짜를 잘못 계산해서 전시회가 오픈하였을 때 도록이 나오지 못하는 경우가 종종 일어나기 때문에 납품 일정도 큐레이터가 신경 써야 하는 부분이다. 따라서 큐레이터는 인쇄소에서 출판물의 납품기한 최종 마감일을 잘 계산하여 전시 일정이나 교육 일정에 차질이 없도록 신경을 써야 할 것이다.

출판을 관리하는 업무들

출판을 관리하는 것은 여러 가지 업무로 구성되어 있다. 유통사 관리에서부터, 서점 관리, 인쇄소 관리, 홍보업체 관리, 자금 및 회계 관리 등, 체크해야 될 업무들이 많다. 유통사는 재고 파악과 배송, 배송확인 등의 업무들이 있으며, 서점은 도서발주, 입고확인, 대금 결제의 업무들이 있다. 출판사 자체적으로는 도서 재고 파악과 출고지시, 계산서 청구, 대금 수령, 미수금 관리 등이 있다. 인쇄소는 디자인 및 인쇄요청, 인쇄 제본 및 납품 등의 관리가 수행되어야 한다. 그렇다고 이렇게 많은 업무들을 미술관에서 하는 것도 쉬운 문제가 아니며, 큐레이터가 이러한 모든 것들을 담당하기엔 일부 부담이 되기도 한다. 그러나 출판업무를 숙지하기 위해서는 간략하게나마 업무에 대한 개념과 특징들을 파악하는 것이 좋으며, 본 책에서는 이러한 여러 업무 중에서 출판 홍보 및 마케팅 업무와 출판 세부관리 업무에 대해서만 간략하게 다루고자 한다.

출판의 총괄관리 업무는 출판 홍보 및 마케팅 업무와 출판관리 업무로 구분된다. 출판물에 대한 관리는 미술관의 수익 및 홍보에 큰 영향을 미칠 수 있으니 업무의 체크 리스트를 만들어서 진행하는 것도 좋은 방법이다.

[표 56] 출판 총괄관리 업무 워크플로우

중분류	소분류
출판홍보 마케팅 업무	보도자료/출판사 서평 작성
	홍보 리스트(업체명, 담당자, 전화, 메일 등) 작성
	DM 발송(보도자료, 증정본)
출판 세부관리 업무	예산 편성 및 집행
	작가 및 원고 관리
	납본/재고/유통/배송 관리

출판 홍보 및 마케팅 업무

출판 홍보와 마케팅 업무는 출판물의 성공을 나타내는 열쇠와 같은 업무이기 때문에 많은 관심을 기울여야 한다. 그러나 홍보 및 마케팅 전문 인력이 있지도 않은 상태에서 출판물의 홍보와 마케팅은 어려운 문제이다. 다수의 미술관 전시와 교육 홍보 및 마케팅을 수행한 경험자라면 출판 홍보·마케팅 업무도 크게 다르지 않기 때문에 쉽게 접근할 수 있을 것이다.

우선, 출판 홍보와 마케팅은 크게 온라인 홍보/마케팅과 오프라인 홍보/마케팅으로 구분된다. 온라인은 웹 홍보·마케팅과 SNS 홍보·마케팅으로 나눌 수 있으며, 오프라인 홍보는 직접홍보·마케팅, 간접홍보·마케팅으로 구분해서 접근할 수 있다. 미술관에서의 출판 홍보 및 마케팅은 전시 홍보 관련 업무와 교육 홍보·마케팅을 동반하여 진행된다. 전문업체의 홍보 대행 관리를 통해서 진행하면 좋지만, 이는 기업 미술관에 해당되는 사안이고, 자립형 사립미술관의 경우에는 독립적으로 모든 출판과 관련된 홍보와 마케팅을 자력으로 해결해야 한다. 본 책에서는 큐레이터가 할 수 있는 기초적인 출판 홍보 및 마케팅 업무에 대해서만 제시하고자 한다. [표 57]은 출판에 따른 홍보·마케팅 업무 프로세스를 나타낸 것이다.

[표 57] 출판 홍보/마케팅 업무 프로세스

소분류	문서	검토	회의	결재
보도자료/출판사 서평 작성	O	O		
홍보 리스트(업체명, 담당자, 전화, 메일 등) 작성	O	O		
DM 발송(보도자료, 증정본)		O		

보도자료, 출판사 서평 작성

마케팅에서 중요한 영역을 차지하는 것이 출판물 홍보를 위한 보도자료이다. 일반적으로 신문사 및 방송사에 보도자료를 작성해서 배포해야 되는 것은 전시 및 교육 업무에서도 설명되었으며, 출판업무에서도 거의 동일하게 진행된다. 출판사 서평은 보도자료와는 약간 다르며, 발행 도서 자체의 홍보 내용을 중심으로 구성되기 때문에 독자 대상층에 맞는 문체와 내용으로 구성해야 한다. [그림 60]은 출판사 서평을 예제로 나타낸 것이다.

◈ 출판사 서평

미술관은 학교에서 배울 수 있는 것 외의 것들을 배울 수 있는 공간입니다. 우리 아이들도 곧 학교 선생님과 친구들, 혹은 엄마 아빠와 함께 미술관이나 박물관을 방문하는 문화 활동을 체험할 것입니다. 미술관은 모두가 가고 싶어 하는 즐거운 곳입니다. 멋있는 그림들을 볼 수 있고 재미있는 이야기를 들을 수 있기에 많은 사람이 모여듭니다. 혼잡한 미술관에서 모두가 즐거운 미술 관람을 할 수 있도록 타인을 배려하는 방법을 배워봅니다.

좌충우돌 미술관 나들이

그림을 좋아하는 하리는 친구 승원이와 함께 미술관을 찾아갑니다. 미술관 첫나들이에 두 친구 모두 설레기만 하는데요. 신이 난 하리와 승원이의 좌충우돌 미술관 나들이. 실수투성이 하리와 승원이는 미술관에서 사고만 칩니다. 고흐 아저씨와 모나리자 아줌마가 들려주는 미술관 에티켓 이야기를 통해 남을 배려하는 방법을 배워봅니다.

왜 미술작품을 만지면 안 되나요?
왜 미술관에서는 사진을 찍으면 안 되나요?

창의력을 자극하는 놀이 체험으로서의 어린이 미술 전시가 관심 받고 있는 요즘이지만, 예술 및 역사적 작품을 전시하는 대부분의 미술관 박물관은 작품의 가치를 지키기 위해 특별히 관리하여 대중에 공개하고 있습니다. '만지지 마세요.'와 같은 무서운 말도 듣게 되는 미술관이지만 어려워할 필요는 없습니다. 다양한 문화시설을 편안하고 즐겁게 사용하기 위해 지켜

[그림 60] 출판사 서평(예)

홍보 리스트 작성 및 DM 발송(보도자료, 증정본)

전시 및 교육의 홍보 방법과 비슷한 업무이다. 일반적으로 DM 발송(보도자료, 증정본)할 홍보 리스트(업체명, 담당자, 전화, 메일 등)를 작성해야 하며, 직원들과 공유를 해야 한다. 일반적으로 마이크로소프트사에서 나온 엑셀(Excel)로 작성되며, 미술관의 전산시스템에 의해서 데이터베이스(DB)로 관리되기도 한다. 최근에는 대표적인 SNS로 활용되는 인스타그램(Instagrm), 페이스북(Facebook), 트위터(Twitter), 공식 블로그(네이버, Daum 등) 등을 통해서 관리되기도 한다.

출판 세부관리 업무

출판 세부관리 업무는 크게 세 가지의 범주에서 이루어진다. 우선, 출판과 관련된 예산 편성 및 집행업무이다. 예산 관리는 도서 판매의 수익을 흑자로 만들 수도 있고, 적자로 만들 수도 있기 때문에 많은 주의를 요하는 업무이다. 다음으로 작가 및 원고 관리 업무이다. 작가의 관리는 미술관의 성장 요소와도 같은 것이기 때문에 세심하게 관리해야 하며 출판된 도서의 납본 및 재고관리도 반드시 확인이 필요하다. 사실 미술관 큐레이터들에게 이 부분은 익숙하지 않은 업무 영역이므로 출판 관련 예산집행과 유통 및 재고관리 등이 자칫 간과될 수 있으므로 어느 정도 유념해야 할 것이다.

[표 58] 출판 세부관리 업무 프로세스

소분류	문서	검토	회의	결재
예산 편성 및 집행	O		O	
작가 및 원고 관리	O	O		
납본/재고/유통/배송 관리	O			O

1단계	예산 편성 및 집행

출판 관리업무는 대부분 예산과 관련된 업무이다. 대부분의 사립미술관은 출판관리를 별도로 맡아줄 총무팀이 없기 때문에 학예연구실에서 해당 업무를 처리해야 하며, 예산 편성 및 집행에 대한 내용은 회의를 통해서 이루어진다. 예산 편성은 관장, 큐레이터, 운영위원회를 통해서 진행된다. 객관적으로 예산을 편성하고, 담당자를 지정하고 관리를 시행해야 한다. 보통 미술관에서는 전시와 관련된 기금을 정부 및 민간에서 부담하는 경우가 많기 때문에, 집행에 따른 정산은 투명하게 진행되어야 한다. 일반적으로 지원되는 전시 관련 기금에서 인쇄가 차지하는 영역이 20% 이상 되는 경우가 많으므로 자금의 입금과 지급은 체계적으로 관리해야 한다.

출판 업무 담당자는 저자의 컨디션 및 원고의 진행 상태를 관리해야 하며 출판물 담당자는 출판물의 수익금에 대한 저자의 인세 관리도 함께 해야 한다. 인세 관리는 돈과 관련된 문제인 만큼 작가에게 충분히 설명하고, 체계적으로 관리를 해야 한다.

출판물이 인쇄가 되어 나왔으면 국립중앙도서관 납본과에 출판물을 납본해야 한다. 이렇게 출판된 출판물은 도서관법 제20조(도서관 자료의 납본)에 따라 누구든지 도서관 자료(온라인 자료를 제외)를 발행 또는 제작한 경우에는 그 발행일 또는 제작일로부터 30일 이내에 그 도서를 국립중앙도서관에 납본하여야 한다.

세부 사항은 국립중앙도서관 웹사이트(http://www.nl.go.kr)를 참조하면 된다. 다음은 출판물에 대한 재고관리이다. 미술관에서 발행하는 도서의 종류가 많지 않기 때문에 물류창고가 없는 경우가 대부분이기 때문에 초기에 너무 많은 부수를 인쇄를 하면, 인쇄물을 보관할 장소가 없어 난처한 경우가 발생된다. 그리고 이러한 경우에 출판물을 여기저기 나누어 보관할 수밖에 없으므로 인쇄한 출판물의 재고가 어디에 있는지 모르는 경우가 발생한다. 따라서 출판물의 재고관리는 미술관의 학예업무에서 필수적인 업무이며 재고관리 대장을 만들어서 증정본과 판매 부수를 정확하게 기입하는 것이 바람직하다.

유통관리는 일반적으로 전산으로 처리되어 관리되기 때문에 초기에 계약만 잘 되면 유통사의 관리시스템을 이용해서 관리하면 된다. 배송 또한 유통과 연관되어 있기 때문에 별도의 배송사를 두지 않는 경우라면 유통사의 배송시스템을 이용해서 발주와 배송에 대한 부분만 확인하면 된다.

3. 미술 콘텐츠, 웹/앱/SNS

ICOM은 1995년 'ICOM의 인터넷 정책성명' 발표하고 '박물관/미술관을 위한 인터 넷 지침'을 통해, 박물관/미술관은 인터넷을 통해 다음과 같은 혜택을 누릴 수 있다고 예시하며, 박물관/미술관들이 사회적 역할을 충실히 하기 위해 인터넷에 각종 행사 프 로그램과 소장품 정보를 적극적으로 제공할 것을 권장하고 있다. ① 큐레이터 등의 전 문가들과의 토론 ② 각 전문분야의 최근 동향에 공간의 구애 없이 참여하는 것 ③ 텍 스트 및 이미지 형태의 사이버 박물관/미술관, 도서관의 카탈로그 ④공간을 초월하여 박물관/미술관을 전자적으로 방문할 수 있게 하는 가상전시(Cyber Exhibition) ⑤ 인 명, 기관명, 박물관/미술관 명칭, 회사명, 관청 및 국제단체의 연락처 목록 ⑥ 상품 및 서비스를 제공하고 이용해 풍부한 경험이 있는 전문가들로부터의 정보 ⑦ 회의, 구인, 교환 방문, 장학금 등에 대한 안내 ⑧ 참고자료, 지침, 실례 규약, 표준, 다양한 주제 에 대한 "자주 묻는 질문(FAQs)"의 답변 등 ⑨ 도서 및 학술지, 보고서, 소식지, 회의 록에 대한 소개 및 전문 ⑩ 텍스트 및 이미지 처리, 문제해결, 업데이트, 실연, 상업 용 패키지의 보충 소프트웨어 등의 소프트웨어 패키지 ⑪ 박물관, 소장품, 개념, 연구 를 전 세계 관객들에게 제시할 시각적 기회, 등이다.[96]

미술관 분야에서 인터넷은 다양하게 사용되고 있다. 미술관은 자체 홈페이지를 통해 서 미술관 소개와 미술관 업무부서, 교육 일정, 연구계획, 소장품, 출판물, 도서관, 전 시가이드, 아트상품의 판매와 고객 멤버십 관리 및 홍보 등의 기본 개요를 제공하고 있다. 미술관의 고정관념을 벗어난 새로운 실험도 인터넷에서 이루어지고 있다. 대표 적으로 웹 아트 프로젝트(web art project)는 인터넷을 활용해서 미술의 새로운 형태 를 만들려는 작업이다. 대표적 사례로서 구글(Google)에서는 '구글 아트 & 컬쳐 프로 젝트(Google Art & Culture Project)'를 선보이며 글로벌 사이버 뮤지엄 서비스에 총 력을 기울이고 있다. 결론적으로 오늘날의 미술관 세계의 새로운 추세는 옥내, 야외, 가상공간에 상호보완적으로 운영할 수 있는 복합기능을 갖춘 다목적 다차원의 분산형

96) ICOM, "The ICOM guide to the Internet for Museums", 1995.

네트워크 미술관을 구축하여 온라인, 오프라인 이원체제로 가상공간 박물관을 운영하는 것이 쟁점화되어가고 있으며, 가상현실(VR)과 증강현실(AR)의 유형을 많이 선호하고 개발하는 추세이다.

[그림 61] 하이브리드 웹사이트 예시 - 상원미술관

최근에는 소장품 데이터베이스의 고도화 과정을 하이브리드 웹/앱/SNS 형태[97]로 구축되는 경향이 강하다. 국내 미술관 웹/앱/SNS의 구조는 미술관 소개, 보유 소장품, 작가소개, 관람 및 전시 안내, 후원회, 관련 자료 등이 단순 DB 형태로 제공되고 있으며, 스마트 미술관을 위한 작가 아카이브 시스템과 업무 관련 협업 시스템은 전무한 상태이다. 따라서 시대에 맞는 미술관 정보 상호교차 서비스 및 정보 공동 활용의 필요성이 높아지기 때문에, 이를 지원할 수 있는 기반 서비스 마련 및 표준화, 정보 공유 등, 체계적인 디지털 관리방안과 개선책이 필요하다.

[표 59] 웹/앱/SNS 콘텐츠 업무 분류

대분류	중분류
웹/앱/SNS 콘텐츠 개발	기획, 웹디자인, 프로그래밍, 웹/앱/SNS 프로모션
웹/앱/SNS 콘텐츠 보수	유지, 보완
웹/앱/SNS 콘텐츠 관리	게시판, 회원, 서버관리

미술관에서 웹/앱/SNS 콘텐츠 업무는 전시, 교육과 관련된 콘텐츠를 제작, 유지 보수하는 업무를 의미한다. 미술관에서 행해지는 전시와 강의와 관련된 이벤트와 같은 업무에서 발생되는 콘텐츠를 제작하거나 유지, 보수하는 업무를 의미한다. 업무종사자는 큐레이터와 에듀케이터이며, 자체적으로 웹/앱/SNS 콘텐츠를 직접 개발하기 힘들기 때문에 대부분 기술적인 작업은 외부업체에 위탁하며, 관리하는 업무 형태를 보이고 있다. 그러나 자체적으로 전산 인력을 보유한 미술관에서는 보수와 관련된 부분은 직접 해결한다. 이러한 웹/앱/SNS 콘텐츠 업무는 개발 관련 업무와 유지 & 보수 관련 업무로 나누어진다. 웹/앱/SNS 콘텐츠 개발 관련 업무는 미술관의 모든 콘텐츠를 기획, 디자인, 프로그래밍, 프로모션 등의 일련의 개발 과정을 포함한다.

97) Hybrid 기법은 웹과 모바일에 기기별 특성에 최적화된 콘텐츠 저작 및 구현 방식이라고 보면 된다. 하나의 웹사이트가 일반 PC에서 볼 때, 스마트폰으로 볼 때, 태블릿으로 볼 때 모두 최적화된 해상도와 화면구성으로 보여주는 기법이다.

웹/앱/SNS 콘텐츠 개발업무

　웹/앱/SNS 콘텐츠 개발업무는 최근에 중요한 항목으로 부각되는 업무 중 하나이다. 매체의 특성과 발달로 인해서 웹/앱/SNS은 일상생활에서 보편적으로 다루어지는 매체가 되었으며, 최근에는 앱과 동일한 개념으로 접근되어 사용되기도 한다. 웹/앱/SNS 콘텐츠 개발업무는 미술관에서 사용한 콘텐츠를 개발하는 업무이다. 단순히 미술관의 소개 홈페이지를 만드는 업무로 생각하면 안 된다. 미술관에서 발생되는 각종 전시, 교육 등의 프로모션 웹/앱/SNS 콘텐츠를 개발하는 업무로 인식해야 하며, 매우 중요한 업무로 생각해야 한다. 웹/앱/SNS 콘텐츠 개발에 따른 프로세스별로 업무를 구분해 본다면 크게 웹/앱/SNS 기획업무, 웹/앱/SNS 디자인 업무, 웹/앱/SNS 프로그래밍 업무, 웹/앱/SNS 프로모션 업무로 구분된다. 그러나 웹/앱/SNS 콘텐츠 개발업무의 대부분이 외주업체를 통해서 개발되거나 관리되는 관계로 이 책에서는 큐레이터에게 중요하다고 생각되는 몇 가지 업무에 대해서만 알아보고자 한다.

[표 60] 웹/앱/SNS 콘텐츠 개발업무

중분류	소분류
웹/앱/SNS 기획 업무	웹/앱/SNS 기획 전략 회의
	자료조사, 분석(벤치마킹)
	웹/앱/SNS(내용, 구조, 항해) 설계
	웹/앱/SNS 개발 계약 체결
웹/앱/SNS개발 업무	웹/앱/SNS 개발 회의
	웹/앱/SNS 스타일 가이드 작성
	프로그램(구조, DB) 설계, HTML, PHP, DB 코딩
웹/앱/SNS 프로모션 업무	웹/앱/SNS 프로모션 전략회의(프로모션 방향, 추진전략, 방법, 체계)
	예상 지출/수입경비/예산계획서 작성

웹/앱/SNS 기획 업무

미술관에서 웹/앱/SNS 기획은 전략회의를 통해서 결정된다. 미술관에서 생성되는 전시, 교육 등의 콘텐츠를 어떻게 만들 것인지에 대해서 관장 또는 학예실장, 큐레이터, 실무연수생까지 회의를 통해서 결정해야 한다. 물론 전시 기획이나 교육 기획 때, 웹/앱/SNS 관련 제작 회의도 같이 이루어지는 경우가 많기 때문에 이러한 점을 고려해서 기획하면 된다. 대체적인 기획이 끝나면, 자료조사와 분석을 시행하고 유사한 웹/앱/SNS의 벤치마킹도 시행한다. 그리고 웹/앱/SNS 콘텐츠의 내용 및 구조, 항해 설계를 시행한다. 이렇게 수합된 데이터를 바탕으로 미술관 웹/앱/SNS 개발 가이드라인을 작성한다. 그리고 웹/앱/SNS 개발 업체와 계약을 체결한다.

1단계	웹/앱/SNS 기획 전략 회의

웹/앱/SNS을 기획하는 업무는 큐레이터들에게 매우 익숙하지 않은 업무 중에 하나이다. 그러나 웹/앱/SNS을 개발하는 콘텐츠 개발 회사에게 기획 의도를 밝히고, 자료를 제공하고 컨셉을 설정하는 등의 업무는 큐레이터들이 관심을 가지고 접근을 해야 하는 업무 중에 하나이다. 웹/앱/SNS 기획은 학예실장이나, 큐레이터, 인턴 등 다양한 인력이 모여서 하는 것이 바람직하다. 특히 웹과 앱이 혼용되어 사용되고 있는 만큼 기획 회의는 매우 중요하다고 할 수 있다. 미술관에서 개발되는 콘텐츠는 크게 전시 콘텐츠와 교육 콘텐츠로 구분할 수 있다.

앞에서도 기획 전략 회의가 끝나면, 자료조사를 해야 한다고 계속해서 이야기해왔다. 특히 웹/앱/SNS의 경우에는 사용자들한테 소구력이 있어야 하는 관계로 자료조사에 따른 벤치마킹 분석은 필수적이다. 따라서 웹/앱/SNS의 성격에 맞추어 면밀한 분석이 이루어져야 할 것이다.

| 2단계 | 웹/앱/SNS 설계-내용, 구조, 항해 설계 |

　웹/앱/SNS에 대한 기획과 자료조사 및 분석이 완료되었으면, 웹/앱/SNS에 대한 설계를 진행해야 한다. '구조설계'는 콘텐츠의 주요 메뉴 설계가 되고, '내용설계'는 상세한 콘텐츠가 담고 있는 각종 정보의 집합체에 해당된다. 물론 컨셉에 맞는 스토리텔링형 사이트도 구축할 수 있다. 사이트를 순차적으로 메인메뉴에서 서브메뉴로 각 항목들을 찾아다닐 수 있는 계열(Linear) 구조나 계층(Hierarchical) 구조 등으로 정보들을 설계할 수도 있고, 자유롭게 상위정보와 하위정보를 찾아다닐 수 있는 네트워크 구조와 그리드(Grid) 구조 등으로 정보 메뉴들을 설계할 수도 있다.

| 3단계 | 웹/앱/SNS 개발 계약 체결 |

　국내에는 수많은 웹/앱/SNS 개발 업체들이 있다. 그러나 대부분의 IT 관련 업체들은 소규모이고, 인력도 매우 적은 상황이다. 그래서인지 일반적으로 미술관의 웹/앱/SNS의 유지·보수 용역 대행은 소규모 업체들이 많은 편이다. 큐레이터들이 직접 HTML, DB, PHP, C#, 파이썬 등과 같은 전문적인 웹프로그래밍을 하지 못하기 때문에, IT 콘텐츠 업체에 위탁 용역을 대행하는 경우들이 대부분이다. 물론, 기존에 의뢰했던 업체를 해도 좋고, 문제점이 많다면 신규 업체를 찾아서 협의를 해보는 것도 좋은 방법이다.

웹/앱/SNS개발/프로모션 업무

1단계　　　　　　　　　　웹/앱/SNS 개발 업무

게재할 웹/앱/SNS 콘텐츠가 기획되고 설계되었다면, 그에 알맞은 웹/앱/SNS콘텐츠가 구현되어야 한다. 웹/앱/SNS개발 업무는 개발 회의를 통해서 시작된다. 우선, 큐레이터와 웹/앱/SNS 개발 업체와의 협의에 의해서 이루어진다. 최근에는 웹과 앱이 동시에 개발되기 때문에 큐레이터는 회의를 통해서 전시 및 교육 등 미술관에 합리적인 콘텐츠 가이드라인을 설정하는 것이 바람직하다. 웹과 앱에 대한 전체적인 가이드라인을 미술관의 상황에 맞추어서 초기에 작성한다면 웹/앱/SNS 개발 업체와의 커뮤니케이션에도 오류가 발생하지 않고, 지속적인 아이덴티티를 가지고 콘텐츠를 개발할 수 있다는 장점도 있다.

우선 웹/앱/SNS 스타일 가이드[98]를 작성해 보자. 웹/앱/SNS 스타일 가이드가 무엇일까? 웹/앱/SNS도 패션과 마찬가지로 하나의 스타일이 있다. 미술관의 옷을 아무렇게나 입을 수는 없지 않은가? 미술관의 설립 취지에 맞는 웹/앱/SNS 스타일의 가이드라인이 작성되어야 할 것이다. 일단 웹/앱/SNS에 대한 설계가 끝났으면, 그에 대한 스타일 가이드 매뉴얼을 작성한다. 전체적인 웹/앱/SNS에 대한 컨셉과 내용, 구조에 맞는 스타일을 정해는 것이다. 미술관의 경우에는 뮤지엄 아이덴티티(MI: Museum Identity)가 일반적으로 설정되어 있기 때문에 MI에 맞는 가이드라인을 만드는 것이 바람직하며 오류를 최소화 하고 여기에 다른 의견들을 추가하여 조율할 수 있다.

다음으로 웹/앱/SNS 프로그래밍 기획 회의도 웹/앱/SNS 기획 회의 때 동시에 진행된다. 크게 프로그램(구조, DB) 설계, HTML, PHP, DB 코딩에 대해서 논의하지만, 큐레이터들이 컴퓨터나 프로그래밍에 대한 기술이 부족한 관계로 업체에게 일괄

98) 웹/앱/SNS 스타일 가이드는 웹/앱/SNS를 구축에 있어 콘텐츠를 설계하고 구현하는 특정 기준이 되는 규칙들을 적용한 가이드라인이다. 정해진 규칙에 따라 담당자가 편리하게 관리 및 보완할 수 있는 근거가 되며, 사이트 이용자 중심 UI를 설계할 때 접근성과 사용편리성 등을 기준으로 하여 웹/앱/SNS 콘텐츠를 관리하는 모든 규칙들의 합본으로 보면 된다. 메뉴 구조 및 레이아웃, 폰트(글자)의 모든 옵션 기준, 아이콘 설계, 이미지 사이즈 및 해상도 기준, HTML 코딩 기준 양식 및 각종 기술적 스크립트(Scrpit)들의 적용 방식 등을 포함하는 총괄 가이드이다.

의뢰하되, 가장 기초적인 프로그래밍 코드를 읽는 법 정도는 상식으로 알아두는 편이 계약 업체와 소통할 때 약간이나마 도움이 된다.

웹/앱/SNS에 대한 개발 프로세스는 일반적으로 탑다운(Top Down)으로 진행된다. 프로세스 방법론으로 폭포수 모델(Waterfall Model: Software Life Cycle Model)을 사용하는 것이 일반적이다. [그림 62]처럼 문제점 분석에서 출발하여 지속적 피드백과 위험 분석을 거쳐 콘텐츠 개발의 주기(Life Cycle)를 기획부터 최종 공개 과정, 유지 보수 단계까지 기술하는 방식으로 개발자가 미리 모든 것을 기획하는 형태로서 전후 단계가 서로 겹치므로 상호 간에 유기적인 영향을 받는다. 큐레이터와 웹/앱/SNS 개 발 업체는 상호 유기적으로 소통해야 되며, 미술관에서도 웹/앱/SNS를 관리할 수 있 는 담당자나 큐레이터 스스로 공부를 해서 접근을 시도해야 될 것이다.

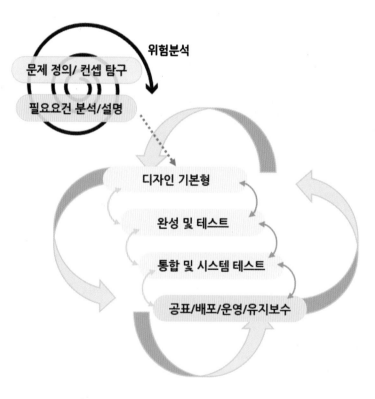

[그림 62] Waterfall Model 응용 프로세스

2단계	웹/앱/SNS 프로모션 업무

　웹/앱/SNS 프로모션 계획 업무는 웹/앱/SNS 기획 회의 때 동시에 진행된다. 구체화된 프로모션 방향, 추진전략, 방법, 체계를 논의해야 한다. 그리고 경비의 지출 및 수입을 예상하고, 예산계획서와 예상 지출/수입경비/예산계획서 등을 작성한다. 그리고 실행에 옮기면 된다. 앞서 설명되었던 많은 프로모션 업무랑 중첩되는 업무이다. 개념과 수행방식이 비슷한 업무이다.

웹/앱/SNS 콘텐츠 보수 업무

보수 관련 업무는 기존에 만들어진 콘텐츠를 유지하는 것이며, 여기에는 시스템 유지보수와 프로그래밍 유지보수, DB 유지보수 등이 있다. 보완 관련 업무는 이미 구축된 웹/앱/SNS 콘텐츠(미술관 일반 콘텐츠, 전시 콘텐츠, 교육 콘텐츠, 출판 및 연구 콘텐츠, 기타 홍보 관련 콘텐츠)의 지속적인 보수도 포함하고 있다.

[표 61] 웹/앱/SNS콘텐츠 보수업무 프로세스

중분류	소분류
웹/앱/SNS 콘텐츠 유지보수 업무	유지 보수 회의
	추진방법/일정 설정
	유지보수 실행서 작성
	유지보수 업체 선정
	유지보수 업체 계약
웹/앱/SNS콘텐츠 보완 업무	일반콘텐츠 보완
	전시 콘텐츠 보완
	교육 콘텐츠 보완
	연구 콘텐츠 보완
	기타 콘텐츠 보완

[표 62] 웹/앱/SNS 콘텐츠 보완 업무

소분류	문서	검토	회의	결재
웹/앱/SNS 콘텐츠 유지보수 업무	O		O	
웹/앱/SNS콘텐츠 보완 업무	O	O		

1단계	웹/앱/SNS 콘텐츠 유지보수 업무

　　웹/앱/SNS 콘텐츠 유지 보수 업무는 보통 외부 협력업체와 1년을 단위로 재계약을 한다. 초기의 웹/앱/SNS 콘텐츠 구축에 따라서 월별로 할 수 있고, 연간으로도 할 수 있다. 보통 제작 개발 비용의 7~10% 정도의 비용이 발생한다. 큐레이터가 기본적으로 처리 및 관리 가능한 콘텐츠가 있고, 기술적으로 접근성이 달라 직접 처리할 수 없는 콘텐츠가 있다. 범위는 어디까지 할 것인지, 추진방법과 일정을 설정하고, 유지보수 실행서를 작성한다. 일반적으로 초기의 개발한 업체를 선정하지만, 초기 개발 업체가 문제가 있다면 과감하게 새로운 업체를 찾는 것도 좋은 방법이다. 경우에 따라서 외부 전문가를 통해서 유지보수 업체를 선정하기도 한다. 그리고 최종적으로 유지보수 업체와 계약을 체결하여 콘텐츠를 관리한다.

2단계	웹/앱/SNS 콘텐츠 보완 업무

　　일반적으로 미술관에서의 콘텐츠는 일반콘텐츠, 전시 콘텐츠, 교육 콘텐츠, 연구 콘텐츠, 기타 콘텐츠로 구분되어 관리된다. 웹/앱/SNS 콘텐츠 보완 업무는 모든 미디어가 웹과 모바일 환경을 중점으로 통합되고 관리되기 때문에 일반 PC와 스마트폰, 태블릿 등의 사용자들에게 각 상황에 맞추어 서비스되는 유형들을 언제나 감안해야 한다. 일부 업데이트 작업 및 새로운 콘텐츠 업로드 등의 활동을 통해, 하루에도 몇 번씩 행해지는 반복되는 업무들로 점차 할당량이 늘어나고 있다. 웹/앱/SNS 콘텐츠의 보완 업무는 큐레이터의 지시로 인턴 큐레이터(연수단원) 및 실무연수생들이 담당한다.

웹/앱/SNS 콘텐츠 관리 업무

　최근 미술관은 인터넷을 이용한 홍보 및 마케팅에 많은 정성을 쏟고 있다. 미술관의 자체 홈페이지에서부터 모바일 홈페이지, 스마트폰 앱 어플리케이션, 인스타그램, 트위터, 페이스북 등과 같은 SNS를 이용한 다양한 방법들이 사용하여 미술관에서 진행되고 있는 전시나 교육 프로그램들을 효과적으로 홍보하고 있다. 인터넷을 이용한 미술관의 홍보가 적지 않은 효과가 나타나는 만큼 웹/앱/SNS 콘텐츠 관리업무에서 신경 써서 해야 할 내용이 많다. 컴퓨터 및 인터넷이 활성화되지 않았던 시절에 근무했던 큐레이터들이 매우 당혹스럽게 여기는 업무 중 하나가 바로 미술관 내 정보관리 업무이다. 대부분 업무가 지류를 통한 서면 결재보다 거의 컴퓨터와 인터넷을 통해서 처리되고 있지만, 오늘날 미술관의 콘텐츠 관리업무는 기존의 컴퓨터 툴 사용 영역을 뛰어넘어 체계적인 정보콘텐츠를 관리하는 것을 의미하기 때문에 마냥 쉬운 일은 아니다.

[표 63] 웹/앱/SNS 콘텐츠 관리업무 프로세스

중분류	소분류
웹/앱/SNS 콘텐츠 관리 업무	게시물 관리
	회원관리
	서버관리

　일반적으로 미술관에서 정보관리에 있어서 몇 가지 중요한 업무는 콘텐츠 관리, 회원 관리, 서버 및 시스템의 관리이다. 이러한 관리를 돕기 위해서 대부분의 미술관 웹/앱/SNS 사이트들은 CMS(Contents Management System)을 이용하고 있다. CMS는 콘텐츠를 생성하고 관리해주는 도구로서 웹/앱/SNS에 대한 기초상식이 있고 어느 정도 경험이 있다면 누구나 쉽게 콘텐츠를 관리해 줄 수 있다.

1단계	게시물 관리업무

 게시물의 관리는 미술관의 다양한 콘텐츠 생성물을 관리하고 사용자들의 게시물, 댓글 피드백 등을 모니터링하는 것이다. 크게 홈페이지의 게시물 관리에서부터 SNS의 게시물 생성까지 관리해야 할 콘텐츠의 영역이 넓다. 전시, 작가, 교육 안내, 체험 활동 후기, 이벤트 프로모션, 관련 분야의 최신 예술칼럼 등, SNS와 연동하여 포스팅할 수 있기 때문에 인스타그램, 페이스북(Facebook) 등과 게시물을 공유할 수 있고, 블로그나 카페의 게시물과 공유가 가능하다. 게시물의 저작권과 관련된 정보관리도 중요하기 관리되고 있으며, 2차 저작물 관리도 중요한 관리대상에 포함된다.

2단계	회원 관리업무

 콘텐츠 관리에서 회원 관리는 매우 중요한 업무이다. 그러나 오늘날의 많은 미술관에서는 회원 관리를 하고 있지 않거나 수작업으로 회원 관리를 하는 경우는 매우 많다. 물론 마이크로소프트사에서 나온 엑셀 프로그램을 이용하여 체계적인 관리를 하고 있을 수도 있지만, 좀 더 발전된 미술관의 경우 자체적인 회원 DB 프로그램을 사용하여 관리하고 있다. 최근의 미술관에서 이루어지는 회원 관리는 단순히 엑셀 프로그램의 회원 관리를 뛰어넘어 홈페이지 가입 회원 관리, 각 SNS의 팔로우 관리, 카카오톡 메신저의 친구 관리 등 매우 다양하다.

 특히 SNS와 회원 관리는 최근 중요성이 더욱 강조되고 있기 때문에 미술관 콘텐츠의 멤버십 가입과 더불어 메일링 서비스 및 다양한 이벤트 초대, SNS 연계형 리워드 이벤트 등으로 관리해야 하는 체제로 확장되어 나가는 상황이다.

3단계	서버 관리업무

　　홈페이지의 시스템 관리는 사용자의 편리성을 고려하여 구축되는데 시스템이 제대로 작동하지 않거나 서버 상태가 불안정하다면 아무리 잘 만든 홈페이지라도 무용지물이 되어버린다. 따라서 시스템과 서버 등의 안정된 기술적 관리가 콘텐츠 총괄관리의 기본이 된다. 홈페이지의 내용 관리는 중요한 지식 정보로 가치가 높고 사용자가 필요로 하는 콘텐츠를 적절한 타이밍에 정확하게 제공하는 것이 중요하다. 전시개최 안내와 교육 프로그램 및 여러 행사들에 대한 정보제공은 물론, 미술관이 현재 진행 중인 활동들과 사업들을 공개하여 미술관이 진행 중이거나 계획 중에 있는 활동들을 외부에 지속적으로 홍보하여야 한다. 이러한 서버 관리업무는 미술관의 이미지와 신뢰도에 크게 작용하므로 매우 중요하다. 등록된 회원 관리는 무료회원과 유료회원, 후원회원으로 분류하여 목록화하며, 정보의 업데이트를 주기적으로 점검해야 한다.

미술관 콘텐츠 업무를 마무리 하면서…

미술관의 사회적 역할은 시대적 요구에 따라 변하기 마련인데, 출판 및 콘텐츠 기능이 특히 강조되고 있는 것이 오늘날의 경향이다. 또한 다양한 매체의 발달로 인한 출판 및 콘텐츠의 형태도 영역의 제약을 넘어 다양화되고 있다. 따라서 미술관에서는 전시, 강의 및 세미나와 같이 직접적인 인적 교류를 통한 방법 외에도 다양한 형태의 콘텐츠 개발로서 미술관의 기능적 역할을 확대하고 있다. 그 중 가장 전통적인 방법으로, 미술관이 보유한 작품과 지식으로 가공된 콘텐츠의 출판 및 웹/앱/SNS가 대표적이다. 및 웹/앱/SNS를 통한 교육적 효과는 강연을 통한 교육에 비해 공간이나 시간과 같은 물리적 제약에서 벗어나 미술관 자료에 대한 접근성을 높이는 기회를 제공한다. 따라서 미술관의 주된 업무 중에서 출판 및 웹/앱/SNS 업무는 빼놓을 수 없다. 전시 때마다 도록을 시작으로 연구를 거쳐 나오게 되는 전문서적까지, 이러한 업무를 수행하기 위해서는 미술관에서 이루어지는 업무 수행에 대한 이해보다는 출판사나 저작권에 대한 이해가 더욱 요구된다. 따라서 충분한 이해를 위해 업계 종사자와의 협력을 통해서 습득되는 자료의 몫이 크기도 하다. 지금까지 미술관에서 발생할 수 있는 콘텐츠 워크플로우를 알아보았다. 미술관 출판물의 보급은 일반 대중들이 막연하게 가지는 미술관에 대한 정서적인 거리감을 좁힐 수 있도록 돕고, 더불어 배포된 자료를 통해 대중들은 미술과 미술관의 사회적, 혹은 문화적인 가치를 알 수 있다. 다시 말해서 미술관에서 출판 및 웹/앱/SNS 관련 업무는 수집과 연구, 그리고 이를 바탕으로 하는 전시나 교육만큼이나 중요한 업무이기 때문에 중요성을 절대로 간과해서는 안 된다. 정리해서 말하자면 미술관의 출판사업과 및 웹/앱/SNS 저작물은 미술관 자료의 영구 보존의 기틀을 마련하고 미술관의 활동과 가치를 대내외적으로 홍보를 할 수 있는 미술관의 핵심 활동 중에 하나라고 말할 수 있다. 여기서 한 가지 주목할 것은 향후 미술관 콘텐츠 업무는 메타버스, 블록체인, 인공지능이 핵심이 될 것으로 보여진다.

〈학술연구, 뮤지엄 R&D, 콘텐츠 업무를 되돌아보며...〉

미술관 전시 큐레이터로 세계적으로 잘 알려진 한스 울리히 오브리스트(Hans Ulrich Obrist)는 문화예술경영을 배우거나 미술관 전시 기획을 학습하는 석박사 과정생들에게도 잘 알려진 큐레이터입니다. 본 저서를 읽는 독자들 중에는 생소한 이름으로 다가올 수도 있겠지만, 필자가 1999년 준학예사 시험을 준비하던 무렵, 한스 울리히 오브리스트가 한국에 와서 세미나에 참석한다는 사실이 미술관 관련 종사자들에게는 매우 획기적이었다고 합니다. 필자는 막연한 호기심을 가지고 세미나에 참석하려던 계획이었는데, 이미 미술관 분야에서 큰 맥락을 쥐고 있는 교수, 평론가, 큐레이터, 인턴, 대학원생들 모두가 큰 흥분 속에서 한스 울리히 오브리스트의 등장에 설레는 마음을 안고 그를 기다리는 간절한 모습들이 아직도 눈에 선합니다.

그는 미술관 큐레이팅을 '잘 만들어진 전시 기획'의 틀을 강조하기 보다는 잘 차려진 요리에 대해 흥미롭게 설명하고 기본 재료의 맛을 잘 살린 음식을 프로모션하는 레스토랑의 테크닉, 독특한 컬러의 바지 한 벌을 '큐레이터 팬츠'라는 이름으로 홍보하는 의류매장의 특색 있는 판매 전략, 상품이나 서비스 자체에 '큐레이티드(Curated)'라는 명칭을 지정하여 호기심과 신뢰감을 동시에 주는 특정 상품들의 홍보 전략 등, 우리 실생활 속에서 잘 보여주고, 자신있게 추천하고, 맛깔스러운 매력으로 다가갈 수 있는 모든 행위 요소들을 그는 '큐레이팅(Curating)'으로 이야기하고 있습니다.

본 저서에서는 전시와 교육에서 상세한 업무 프로세스 내용들과 전시 및 교육 연계 콘텐츠들이 어떻게 성과 확산이 되어 심층적인 학술연구로 연계되는지, 미술관에서의 연구개발(R&D) 프로젝트로 또 다른 성과물들을 도출할 수 있는지, 미술관 콘텐츠의 범주는 어떻게 확장되어 새롭게 재해석 될 수 있는지에 대해 다양한 각도에서 이야기하고 싶었습니다. 작가 자체에 대한 심층 연구, 소장품과 주요 기획전 대표 작품들의 예술 세계 등을 탐구하는 것도 당연히 미술관 본연의 역할이겠지요.

한국에서 우연히 만난 한스 울리히 오브리스트는 필자를 비롯한 다수의 큐레이터 지망생들을 이렇게 중견급 책임큐레이터로서 성장시켰고, 그는 큐레이팅의 세계를 다시금 되돌아보게 하는 숙제를 남겨주었습니다. 막중한 책임감을 부여하는 미술관 학예업무들은 작품이 주는 아름다움의 미학에 머무는 것이 아니라 시대의 흐름과 사회 패러다임을 이끌어가는 책임감 있는 행위들을 수행하면서 모든 시민을 포용하는 다양한 채널과 소통 방법들을 모색하는 일이라는 깨달음을 주고 있습니다.

첨단 미디어의 확산과 빠르게 진화하는 혁신적인 기술들, 큐레이터도 이제는 시대적 요구에 부흥하며 융합기술 시대의 미술관의 미래를 내다볼 수 있어야 하겠지요?

* Hans Ulrich Obrist(양지윤 譯), 〈한스 울리히 오브리스트의 큐레이터 되기〉, 아트북프레스, 2020, pp.31-38, pp.165-169 부분 인용에 따른 저자의 견해를 재정리하여 큐레이터의 역할을 한 번 더 고민해보았습니다.

제7장: 지속 가능한 미술관, 혁신적 변화와 미래

"큐레이터, AI 로봇으로 대체 가능할까?"

미술관의 새로운 전환점은 2020 팬데믹 이전과 포스트코로나 이후로 나누어 재해석 되는 민감한 현상을 보이고 있다. 미술관 현장을 방문해야만 예술을 논하던 방식에서, 비대면 접촉 시대의 전환점을 맞아 온라인 감상 문화의 확산과 스마트 기술 중심의 문화 콘텐츠 소비는 많은 변화를 가져왔다. 문화기술의 접근성 취약으로 인해 사회에서 소외되는 이들의 마음을 이해하고, 함께 더불어 사는 공감과 소통을 위해 융합과 포용의 역할을 선도하는 미술관의 사회적 역할도 강조되고 있으며, 뉴노멀 시대 큐레이터가 가지는 책임감도 새로운 도전도 하나의 과제로 주어지고 있다.

새로운 기술 용어들의 등장으로, "미술품 NFT", "OOO 작가의 NFT출시", "OOO 작가 NFT로 수백억을 벌다" 등, 각종 신문과 방송에서 이런 이야기들이 많이 나온다. 미술관도 가상의 공간 속에서 '메타버스(Metaverse)'라는 소통의 장을 개척하여, 관람객들과 실시간 교류로 만날 준비를 서두르고 있다. 그렇다면, 'NFT와 메타버스의 시대'가 도래하면서 큐레이터는 어떻게 거듭할 것이며, 미래의 미술관은 어떤 모습으로 진화할 것인가? 이장에서는 지속가능한 미술관으로서의 혁신적 변화와 미래를 알아본다.

1. 융합과 포용, 뉴노멀 미술관과 포스트 큐레이터

2. NFT Art와 메타버스, 미술관의 판도를 바꾸다.

3. 스마트한 큐레이터, 똑똑한 미술관을 만든다.

7

1. 융합과 포용, 뉴노멀 미술관과 포스트 큐레이터

뮤지엄의 변화를 고민하고 과감한 개혁을 시도하기 위한 박물관, 미술관의 위기 극복 노력은 2020 팬데믹 이전과 2021 포스트코로나(위드코로나) 이후로 나누어 볼 수 있다. 한동안 사회적 거리두기 시행과 비대면 간접 소통의 기간이 장기화 되면서 그동안 돌아보지 못했던 주변의 상황을 다시금 재점검하게 되고, 과감하게 수면 위로 꺼내지 못했던 누적된 갈등과 문제점을 공동의 과제로 표출함에 따라 '융합', '화해', '포용'의 키워드가 새로운 대안으로 제시되고 있다. 거리 두기로 단절되었던 대면 중심 소통의 중단 위기는 개인의 행동과 의사소통 방식에도 큰 변화를 가져오면서 개인 우선주의에서 이웃과 지역사회, 주변의 소외계층 등을 중점으로 시선을 돌리면서 공익과 포용의 중요성을 인지하는 방향으로 전환되기 시작하였다.

2020년 글로벌 사회의 심각한 난제로 어려움 속에 놓인 코로나 바이러스 감염 확산과 갑작스럽게 변이되는 변형 바이러스들의 재감염 등으로 인해 세계 경제 상황, 사회 및 교육적 환경의 변화 패러다임, 관례적으로 통용되던 문화의 변화는 우리의 생활방식과 공간 활용, 이동 방식 등에 많은 변화를 가져왔다.

'뉴노멀(New Normal)'[99], '팬데믹(Pandemic)', '사회적 거리두기' 등의 용어들도 직장, 학교, 문화공간, 의료시설, 공공기관 등에 확산되면서 업무 진행, 교육 방식, 서비스 제공의 측면에서 소통과 교류의 방식과 사회적 네트워킹 형태가 또 다른 문화를 가져오게 되었다. 감염병의 빠른 확산으로 인해 상호 격리되는 상황과 제한된 공간 활용 등의 어려움 속에서, 문화예술계는 비대면 방식의 소통을 통한 공연 및 전시 서비스로 표현의 방식이 옮겨가게 되었고, 현장 활동 자체가 중단되는 상황도 길어지면서 문화 소비 시장 또한 빠른 속도로 위축되는 위기도 겪은 바 있다.

코로나 팬데믹 상황에서 우리는 '통제의 강제성에 대한 위축감', '개인적 고립의 두

99) 시대의 변화에 따라 새롭게 부상하는 표준으로, 경제 위기 이후 5∼10년간의 세계 경제를 특징짓는 현상. 과거에 대해 반성하고 새로운 질서를 모색하는 시점. KDI 경제정보센터 시사용어사전.
https://eiec.kdi.re.kr/material/wordDic.do

려움', '사회와 단절되는 공포' 등의 상황들을 겪으면서 교류와 친밀함을 돈독히 해온 주변인들과 지역사회 공동체 사이에서 소통의 제약과 감염의 우려를 동시에 느끼는 두려움의 위기도 있었다. 언제든 다시 재발할 수 있는 집단감염병의 위험에 대한 경계와 경각심이 이어지면서 격리, 고립, 단절, 통제 등의 지속적 상황을 겪으며 공연 및 전시 분야 문화예술 서비스의 다양한 소비 형태와 새로운 매개 역할을 해주는 플랫폼 확산은 더욱 현실적인 무게감을 던져주었다. 이미 잘 해오고 있었고, 앞으로도 당연히 잘 될 거라 믿어왔던 공연 및 전시 서비스는 포스트팬데믹 이후 확연히 달라진 문화예술 서비스의 패러다임을 정상 궤도로 올려놓기 위해 다시금 고군분투하고 있다. 미술관 또한 기획자, 창작자, 홍보매개자, 시설기관장(또는 단체장)들의 책임 범주가 더욱 확장되면서 한동안 위축된 문화 소비시장의 회복과 관람객 맞춤형 니즈(needs) 공략에 적극적으로 주력하는 움직임에 박차를 가하기 시작하였다.

미술관이 다루어 온 전시 및 교육의 주제는 흥미롭고 재미있는, 때로는 호기심을 부르는 파격적인 소재로 자극적인 테마들을 다루기도 하는 등, 유익하고 실험적인 연출과 전개의 시도를 통해 기획자, 작가, 관람객들에게 새로운 설렘과 놀라움을 선사해왔다. 이제 뉴노멀 시대의 미술관은 관람객을 따뜻하게 포용하고 지역사회와 시민들이 그간 눌러왔던 문화적 욕구들을 충분히 받아들여 보다 풍부한 소재들로 융합된 예술 콘텐츠로 베풀 수 있는 아량이 필요한 시점이다.

미술관 큐레이터는 동시대의 예술적 담론을 관람객에게 다양한 방식으로 표현함으로써 예술미학과 사회적 접근성, 철학적 사유를 통한 개인의 성찰을 이끌어내는 문화예술의 융복합 리더로서 성장해왔으며, 이러한 위기의 극복과 안정적인 포용의 자세로 시민들과 공존할 수 있는 매개자로서 버팀목 역할도 묵묵히 병행해오고 있다. 그렇다면 뉴노멀을 지향하는 미술관에서의 포스트 큐레이터는 어떠한 철학과 방향성을 가지고 세상을 통찰할 것인가?

뉴노멀 미술관, ESG 경영을 지향하다

특히 기업의 혁신경영 키워드로 언급되기 시작한 ESG의 개념은 국내 기업들의 경영 인사이트로 주목받으며 환경보호(Environment), 사회공헌(Social), 윤리경영(Governance)의 의미를 담고 있으며, 기업 활동에 친환경, 사회적 책임 경영, 지배구조 개선 등, 투명 경영의 의도를 반영하여 지속 가능한 발전을 할 수 있음을 제시하고 있다. ESG 경영은 기업이 환경보호를 우선하여 지키고, 사회적 약자에 대한 지원과 공헌의 활동을 포함하며, 법과 윤리를 준수하는 바른 경영 활동의 의미들을 담고 있다. 일명 '사회책임투자'라고 표현되는데, 이것은 사회적·윤리적 가치를 반영하는 기업에 투자하는 경향이 높아지면서 장기적 관점에서는 기업 가치 상승과 지속가능성에도 영향을 주며, 기업의 ESG 실천이 사회에 이익으로 되돌아오는 환원의 구조를 가져오기도 한다.[100]

기존에는 브랜드의 평판과 인지도, 한정판 상품이나 고가의 비싼 제품 구매를 통한 자기만족 및 타인의 부러운 시선을 받는 우월감, 쇼핑 행위 그 자체에서 찾는 즐거움 등에 소비의 목적이 있었다면, 지금의 소비자들은 자신의 개성과 필요성의 의지에 따라 소신껏 비용을 지불하고, 건전한 사회적 가치관에 따라 공익을 추구하는 상품과 서비스를 구매하고 소비하는 방식을 보여준다. 내가 이 제품을 구매하는 순수한 목적, 나의 소비 행위가 사회에 미치는 미래의 영향력, 내가 가진 소비의 신념이 사회에 반영될 가치의 척도, 등을 신중하게 생각하면서 제품을 구매하거나 서비스(또는 콘텐츠)를 이용하는 방식으로 경제 지표의 흐름이 달라진 것이다. ESG 소비 패턴은 사회적 가치를 잘 반영하는 척도, 문제해결과 사회적 의식 개선에 영향을 주는 가능성, 배려와 진심이 담긴 선한 영향력 등이 상호 연계되는 선순환 구조를 이루는 방식으로 발전하고 있다.

이렇듯 문화예술계에 있어서도 박물관, 미술관도 새로운 바람이 불고 있다. 관람객

100) 매일경제, 두산백과, 한경 경제용어사전 등에서 제시하는 ESG의 정의 및 세부 설명을 부분 인용하여 재구성함.

이 선호하는 문화소비 욕구의 다양화 및 트렌드 변화, 미션을 새로운 가치로 재창출하는 디렉터(관장)의 마인드 혁신, 사회적 문제를 함께 고민하고 예술을 매개로 포용과 공감을 이끌어내는 큐레이터의 기획력 증진 등을 통해 미술관도 ESG 경영이 필요하다는 점을 인식한 것이다. 스마트 콘텐츠와 미디어 서비스 확산에 따른 온라인 네트워킹 채널 서비스, 사회적 가치를 지향하고 기획자의 올곧은 신념과 철학이 반영된 전시 기획, 아웃리치 활성화와 마음치유를 위한 예술체험 꾸러미 전달 등으로 더욱 가깝고 친숙하게 다가오는 미술관 서비스 등은 ESG 개념의 인사이트를 반영하면서 새로운 혁신으로 변화하고 있는 미술관의 선한 영향력을 잘 보여주고 있다.

특히 뉴노멀을 지향하는 미술관은 물리적 형태의 미술관 건축물과 소장품 원본을 중점으로 보여주어야 한다는 관람 서비스 제공을 보완하여 IT 기반의 자유로운 네크워크 접속 환경과 손쉬운 사용성이 적용된 스마트 기기 사용자 인터페이스(UI)의 간소화 등을 적절히 연계하여 온라인 미술관 콘텐츠 제공 서비스의 확산 전략을 고민해야 한다. 아울러 온라인 서비스와 모바일 앱 콘텐츠를 제공하는 미술관은 관람객, 예술창작자, 문화기술 전문가, 기획자 간의 유기적인 협력을 통하여 온라인의 확장성과 오프라인의 현장감이 호혜적인 관계로 발전하여 뮤지엄 서비스의 고도화가 이루어질 수 있도록 주력해야 한다. 이러한 뉴노멀 미술관의 트렌드 변화를 논하는 패러다임 속에서 큐레이터는 디지털 시민성, 미디어 리터러시, 뮤지엄 플랫폼, 큐레이션 서비스 등에 대하여 포스트 코로나의 과도기를 슬기롭게 극복한 새로운 뮤지엄 서비스의 개척과 시대의 요구사항을 슬기롭게 포용하는 아량도 필요하다.

환경의 공동 문제, 사회공헌의 방향성, 거버넌스의 새로운 접근성, 어떻게 풀어낼 것인가?

ESG(1): 큐레이터, 환경(Environment)을 생각하다

글로벌 사회 이슈로 숙고해 온 '환경'의 문제를 문화예술 분야에서도 공동의 과제로 포용함에 따라, 큐레이터의 전시 기획과 에듀케이터의 프로그램 개발에서도 환경보호와 친환경 주제를 깊이 있게 다루는 사례들이 점차 확산되는 추세이다. 환경의 문제는 글로벌 이슈로 다함께 고민하는 국제적인 과제이기도 하며, 큐레이터와 에듀케이터도 주제를 풀어가는 방법과 논리, 전시 스토리텔링의 주요 맥락, 미술관 행사를 준비하는 과정 등에서 발생되는 각종 소비재들과 소모성 물품들, 지류 인쇄 최소화 작업과 디지털 퍼블리싱의 병행 작업, 관람객과 함께 하는 친환경 캠페인 등에 이르기까지, 크고 작은 학예업무들의 프로세스 속에서 ESG 경영과 지속가능성에 대해 공공의 문제를 함께 해결하려는 숙제를 안고 있다.

필자가 전시 코디네이터로 진행했던 특별기획전 〈물려줄 환경, 미술관 속 철학 이야기 V〉[101]의 사례를 보면, "미술관 속 철학 이야기"라는 대주제의 흐름이 다년간 이어짐을 볼 수 있으며, 2013년 10월에 첫 개막을 선보인 〈생각하는 윤리, 미술관 속 철학 이야기 I〉, 〈현상의 안과 밖, 미술관 속 철학 이야기 II〉, 〈Good 삶 예찬, 미술관 속 철학 이야기 III〉, 〈길 위의 가치;JUSTICE, 미술관 속 철학 이야기 IV〉 등의 특별기획전을 거쳐 환경의 문제를 본격적으로 다루기 시작하였다.

환경을 주제로 다루는 상기 특별기획전은 처음부터 기후나 생태계, 오염의 문제를 정면으로 마주하기보다는, 기획자(전시 총감독)가 지향하는 가장 기본적인 고민들의 근원에서 출발했다고 보면 되겠다. 본 전시는 정통 서양철학과 윤리학의 접근으로 시작된 첫 번째 기획전, 현대철학과 예술의 상관관계를 재조명 해보는 두 번째 기획전, '좋은 삶이란 무엇인가'라는 물음의 해답에서 희망을 찾는 세 번째 기획전, '정의(Justice)'에 대한 쟁점과 문제의식의 예술적 승화를 반영한 네 번째 기획전 개최를 통

101) 본 특별기획전은 2018년 상원미술관에서 개최되었다. 총감독 남영우 관장, 코디네이터 양연경, 한주옥, 최정화 등의 인력으로 구성되어 전시를 진행하였으며, 17인의 작가들이 26점 작품을 선보였다.

해, 비로소 다섯 번째 특별기획전에서 '환경'을 다루게 되었다. 본 전시회는 미래의 환경의 문제를 어떠한 방향으로 해결할 것인지, 미술관에서 다루는 예술의 역할을 통해 관람객과 시민들에게 어떠한 방향성을 제안할 것인가를 긴 호흡의 내러티브 (narrative)로 제시한다. 이는 곧 철학적 내면의 사유→사회적 현상과 예술의 관계성 탐구→좋은 삶의 기준과 가치를 찾는 과정→정의(正義)에서 찾는 올바름과 공정함→위기와 난제 속에서 소중한 환경의 가치를 찾아 후세에게 물려주는 책임 등의 흐름을 통해 큐레이터가 하나의 대주제를 가지고 관람객에게 어떠한 메시지를 전달해야 하는가를 잘 보여주는 사례이다. 또한 〈물려줄 환경, 미술관 속 철학 이야기 V〉는 전시 준비과정에서 작가들과 직접 미술관 주변의 자연 공간들을 탐방하면서 종로구 부암동 백사실 계곡 생태계 보존 지역들을 살펴보고, 서대문구 홍제동 인근의 홍제천 탐방을 위해 평창동–홍지동–홍은동–홍제동 순으로 하천이 연결되어 흐르는 지역들을 트래킹 방식으로 답사하면서 도심 속 자연의 생태 현황과 지역사회의 환경 구조가 상호 맞물리는 영향력이 어떠한 환원으로 이어질 수 있는지 심도 있게 탐색하는 과정들을 통해 기획자의 사회적 메시지 전달과 작가들의 창작 작업들이 완성될 수 있었다.

[그림 63] 〈상원미술관 특별기획전, 물려줄 환경, 미술관 속 철학이야기 V〉 준비과정

이제는 아이디어의 시각적 제공자, 특별한 예술 주제의 안내자라는 큐레이터의 전통적 역할이 제한하는 틀을 벗어나, 사회문제를 함께 생각하고 해결할 수 있는 가능성을 확장해주는 융합적 매개자, 솔루션의 다양한 채널을 열어주는 공감의 리더로서, 그 역할이 더욱 추가된 셈이다. 이렇듯 미술관은 관람객과 소통하는 방식을 문제해결, 슬기로운 제안, 내면에 숨겨왔던 고통의 공감 등을 통해 '왜 미술관에 오게 되는가', '미술관에서 무엇을 공유하고 소통할 수 있는가'에 대한 해답을 찾게끔 진화하고 있으며, 이것은 곧 큰 의미로 담아낼 수 있는 '환경'의 키워드로 연결될 수 있겠다.

ESG(2): 큐레이터와 사회적(Social) 포용의 문제

문화소외계층을 위한 박물관, 미술관의 접근성 향상의 이슈는 2005부터 기획재정부 복권위원회의 '복권기금 지원사업'이 확산되면서 좋은 작가, 멋진 전시, 홍보와 프로모션을 통한 유명세 확산 등을 항상 고민하던 큐레이터들에게 인식의 전환을 가져온 계기가 되었다. 복권기금 지원사업은 '복권 및 복권기금법 제21조'에 따라 복권의 발행으로 조성되는 자금, 복권기금 운용으로 생기는 수익금, 소멸시효가 완성된 당첨금 등으로 조성되며, 여기서 발생되는 자금들은 각 정부 부처 기관들[102]과 저소득·장애인·소외계층 등을 위한 공익사업에 활용되고 있다.[103]

미술관의 복권기금 지원사업 수행을 위한 전시사업과 교육 운영 사업을 신청하는 주요 통로는 한국박물관협회에 할당된 복권기금의 일부를 지원받아 운영되는 방식으로 진행되고 있다. 필자의 사례도 2006년 장애인들의 접근성 향상과 지역 주민들 인식 개선을 위한 프로젝트의 일환으로 'Old and New' 상설기획전과 전시 연계 교육 프로그램 체험학습 운영을 진행한 바 있으며, 개인 경험에 비추어 볼 때, '장애인 관람객들에게 어떠한 눈높이로 전시를 설명할 것인가'에 대한 큰 고민이 있었다. 전시도록은 점자를 새긴 책자 형태로 인쇄물을 제작하였으며, 전시회를 준비할 때에도 파손과 변형의 우려가 적은 작품들을 선별하여 설치를 진행하였다. 또한 작가들에게는 장애인 관람객 방문자 특성을 고려하여 안전하고 유연한, 가볍게 만져도 되는 작품들을 중점으로 제작해달라고 의뢰하여 미술관의 소장품과 작가들의 창작 작품들을 함께 선보이는 기회로서 전시를 오픈하였다. 실제로 현장에는 청각장애인, 휠체어를 타고 오신 어르신들, 발달장애인 가족들이 미술관에서 모처럼 뜻 깊은 시간을 보냈으며, 시각장애인 관람객이 방문하는 사례들도 5회 정도 있었기에 1대1 대면 방식으로 전시해설을 진행

102) 과학기술정보통신부, 문화체육관광부, 국민체육진흥공단, 근로복지공단, 중소기업진흥공단, 한국보훈복지의료공단, 문화재청, 전국지방자치단체, 제주특별자치도, 한국산림복지원, 사회복지공동모금회 등.

103) 기획재정부 복권위원회의 주요 사업 소개 요약. http://www.bokgwon.go.kr/fund/01.jsp(2021년)

하면서 작품의 외형을 살짝 만져보며 촉각으로 느끼는 전시 감상을 진행한 바 있다.104) 그 이후에는 지역아동센터, 장애학생 초·중·고등학교, 지역 치매안심센터 등과 함께 연계되는 교육 체험 프로그램 사업을 중심으로 다년간 복권기금 지원사업을 수행하였으며, 1일 3시간 내외로 전시해설과 체험 학습 연계형 복합 프로그램을 운영하였다. 이후에는 많은 캠페인 활동과 다양한 문화예술 지원사업들이 정부 및 공공기관 중심으로 인프라가 확산되어 소외계층 및 취약계층을 위한 문화예술 활성화 사업 및 문화예술기관 지원사업들이 많이 확대되었다. 한국문화예술교육진흥원, 예술경영지원센터, 국립박물관문화재단 등의 사업 확대에 따라 큐레이터와 에듀케이터들은 사회적 접근성이 취약한 계층과 문화예술 서비스의 혜택을 못 받는 소외계층의 근본적인 문제점들과 지속적인 프로그램 운영이 가능한 사회적 포용성 증진 중심의 전시 기획과 교육 프로그램 설계에 더욱 큰 책임감을 가지고 주력하고 있다.

추가적인 사례로서, 2020년에는 미술관 학예팀, 경기도 소재 의과대학의 미술치료학과 교수 연구팀, 서울 소재 구립치매안심센터 등이 협력사업으로 연계하여 한국문화예술교육진흥원이 주관한 〈치매예방형 문화예술치유 프로그램 지원사업〉도 좋은 예를 보여주었다. "형형색색(形形色色) 아름다운 기억, 예술이 되다"라는 주제로 운영된 문화예술치유사업 프로그램은 미술관 큐레이터 2인, 미술치료학과 교수(슈퍼바이저) 1인, 예술치료사 2인, 예술가 2인, 보조예술치료사 4인, 간호사 1인, 작업치료사 1인 등으로 다양한 인력들이 구성되어 임상치료를 병행한 치매안심센터와 미술관 현장 수업이 10회 이상 진행되었다.105) 본 사업은 노인성 인지장애로 진단받은 75세 이상의 고령층 어르신들과 초기 치매 진단을 받은 노년층 환자들이 함께 미술작품 감상과 예술표현 실습 활동을 통해 인지장애의 부분적 개선과 치매성 질환의 발현을 조금씩 늦추는 긍정적인 성과를 거두면서 임상으로서의 치료 못지않게 미술관 연계 활동이 삶의 활력을 높여주며 심리적 치유 효과를 함께 가져다주는 현장 검증을 보여준 점에서 의미가

104) 미술관 소장품은 염색공예, 한지공예, 왕골공예(풀로 엮어만든 초경공예) 작품들이 많았으며, 작가들이 출품한 작품들도 재질감이 강한 평면 부조 형태, 조각 및 설치미술, 금속공예 등으로 구성되어 있어서 사전에 작가들과 협의를 거쳐 장애인 인식개선 워크숍을 통해 '만져보며 감상하는 시각장애인 도슨트 서비스'가 있다는 사실을 이미 고지하였다.

105) 상원미술관, 차의과학대학교 미술치료학과, 용산구치매안심센터 등이 컨소시엄을 맺고 운영하였다.

매우 크다.

필자는 2021년 5월에 진행되었던 국립박물관문화재단이 주관하는 〈박물관·미술관 주간-박물관의 미래: 회복과 재구상〉 사업에서 "꿈으로 이어가는 봄날의 미술관: 마음 열기+치유 공감"이라는 주제로 발달장애인 가족들과 함께 참여하는 프로그램을 기획한 바 있다. 본 프로그램의 의도는 발달장애인을 양육하는 가족들에게 삶의 전환과 휴식의 기회를 제공하면서 미술관 활동을 자유롭고 즐겁게 참여할 수 있는 활동의 폭을 확대시키고, 사회적 자립이 가능한 발달장애인 청소년과 청년들에게는 예술 분야의 직업인으로(또는 작가로서) 성장할 수 있는 촉매의 역할을 할 수 있도록 지역 거점 미술관으로 상생하는 가치를 만들고자 함에 주요 목적을 두었다.106) 이 시기에는 'ICOM 세계 박물관의 날' 행사 및 '2021 뮤지엄위크(Museum Week)' 행사가 전국적으로 진행되는 기간이어서 함께 누리고 즐기며 팬데믹의 상처를 함께 치유하자는 공동의 목표를 함께 인지하면서 문화예술로 극복하는 치유와 회복의 시간이라는 점에서 소중한 기회들이었다.

기업이 사회공헌 활동을 실현하듯, 미술관 큐레이터 또한 모든 참여자와 관람객, 글로벌 시민의식 등을 관대하게 인정하고 순수하게 받아들임으로써 어떠한 방식으로 공감하고 포용할 수 있는가를 배우게 되는 겸손의 미덕도 잃지 않아야 한다. 이렇듯 큐레이터는 문화향유의 접근성 사각지대 속에 숨어있는 이웃들의 고충을 더욱 집중하여 현실적으로 들여다볼 필요가 있으며, '포용의 시대'를 바라보는 거시적 안목과 미시적인 집중력이 동시에 필요한 셈이다. 나는 과연 충분한 교감을 통해 따뜻하게 안아줄 큐레이터가 될 수 있는가? 해답은 독자들의 몫으로 남겨두고자 한다.

[그림 64] 미술관에서 진행된 지역 치매안심센터 및 장애인가족지원센터 연계 활동 현장

106) 상원미술관, 종로구 장애인가족지원센터가 협약을 맺고 공동 운영하였다.

ESG(3): 큐레이터와 거버넌스(Governance)의 상호 협치

ESG 개념은 기업의 중요한 요소로 주목받고 있으며, 기업들이 지속 가능한 경영의 기회를 유지하면서 사회적 책임을 함께 수행한다는 점에서 '소비자를 통해 이윤을 창출하는 존재'에서 '소비자와 함께 사회적으로 상생하는 파트너'라는 존재감으로 이미지를 개선해 나가고 있다. ESG 경영 거버넌스(Governance)는 '지배구조 개선' 및 '윤리경영'으로 해석되며, 주주의 권리 보장과 책임, 이사회의 독립성과 투명성, 감사와 경영 감시, 공시의 의무 등, 통합적 의미를 담고 있으며, 이해 관계자들의 의견을 수렴하고 그에 대응할 수 있는 지속 가능한 형태의 지배구조를 보유하고 있는지, 경영진에 대한 내부통제와 외부통제 수준이 모두 높은지, 기업의 성과를 적절하게 배분하고 있는가에 대한 모든 평가를 포함한다.107)

한편 문화예술 분야의 박물관, 미술관의 '거버넌스'는 조금 다른 면에서 접근할 수 있다. 시민들의 문화향유, 기획자(교육자)의 문화예술 기획 및 보급 등에 있어, 이러한 예술 활동의 실현과 확산에서 요구되는 거버넌스는 또다른 의미로 '민관협치(民官協治)'의 개념으로도 접근할 수 있다. '민관협치로서의 거버넌스'는 공공경영'의 의미로도 번역되며, 지역사회에서 여러 공공조직에 의한 행정서비스 공급체계의 복합적 기능에 중점을 두는 포괄적인 개념으로 사용된다. 정부 및 공공조직, 비영리·자원봉사 조직 등이 수행하는 공공활동, 즉 공공 서비스 중심의 다원적 조직체계와의 상호작용 집단 활동으로 표현될 수 있겠다.108)

서울특별시는 2015년부터 매년마다 '디자인 거버넌스(디자인 민관협치)' 전략을 추진함으로써 시민이 직접 사회문제를 발굴하고 시민+디자이너+전문가+기업 등이 다양한 주체로 모여 현장 맞춤형 디자인 사업을 통해 공공의 문제를 디자인으로 해결하여 시민들의 공감대를 끌어모으고 만족도를 높이고자 하는 방안들을 보여주고 있다. 시민

107) 이규석, ESG의 지배구조(Governance) 개선과 기업가치, KERI Brief, 21-03, 2021, pp.3-7, 요약 재구성 및 '서스틴베스트'의 평가내용을 재인용함.

108) 행정학용어사전, 시사경제용어사전을 참고하여 재정리하였음.

제안 목록, 현재 진행 중 프로젝트, 완료 프로젝트 등, 단계별로 매우 다양하고 세분화된 시민들의 요구사항과 참신한 아이디어들이 지속적으로 업데이트되고 있으며, 독거 어르신의 외로움 해소 문제, 올바른 의약품 폐기 서비스 디자인, 학대 아동 보호와 치유 서비스, 지하철 불편사항 해소 서비스 등의 문제 제안들이 대표적인 실천 사례이다.109) 서울문화재단에서도 '생활문화활동가 사업'을 시행하면서 지역사회 중심의 생활 속 문화예술 활동 매개자(Facilitator) 전문가들이 지역별 문화시설들과 동아리 및 각종 소모임 등을 연계하여 생활 밀착형 문화예술 활동을 체계적으로 돕고, 예술적 재능 발굴과 전문성을 촉진할 수 있는 사업의 일환으로 성장시킴으로써, 이것이 지역 문화의 발전으로 연계될 수 있도록 꾸준히 활동을 이어오고 있다.110)

이렇듯 지역의 생활문화활동가들이 시민+공공기관+문화시설 강의 상호 연계로 예술 참여 활동을 이어주는 매개전문가로서 노력을 기울이는 만큼, 미술관 큐레이터와 에듀케이터들도 그들의 주변에 가깝게 거주하는 지역사회 주민들의 문화소비 욕구에 더욱 귀를 열고 최대한 그들의 목소리를 들어야 할 것이다. 미술관은 시민들에게 즐겁고 아늑한 휴식의 공간, 경이로움과 호기심을 선사하는 신나는 놀이터, 품격 있는 문화 소비 활동의 예술 전문 공간, 다양한 학습 활동을 경험하는 지역 거점 교육기관, 문화 접근성 취약계층의 문턱을 낮춘 열린 동등한 어울림의 터전, 사회적 문제를 함께 공유하여 솔루션을 제안할 수 있는 포용과 치유의 공간, 등의 역할을 수행해야 하며, 그 중심에 선 핵심적 리더가 바로 큐레이터가 아닐까 한다.

미래를 꿈꾸는 교육 현장으로서, 지역 주민들의 친근한 사랑방으로서, 미술관은 공공성 기반의 유연한 민관협치와 예술의 품격을 동시에 담아낼 수 있는 그릇이 되어줄 것이며, 큐레이터는 무엇을 담아야 할지 늘 고민하는 사람이어야 한다.

109) 서울특별시 '사회문제 해결을 위한 디자인' 메뉴 중, 디자인 거버넌스의 세부 내용을 일부 인용함.
　　 news.seoul.go.kr/culture/archives/74812

110) '생활예술매개자(FA; Facilitating Artist) 지원사업'이 '생활문화활동가 사업'으로 명칭 변경됨.
　　 www.sfac.or.kr/site/SFAC_KOR/03/10305080000002018102304.jsp

2. NFT Art와 메타버스, 미술관의 판도를 바꾸다

"블록체인에 대한 정확한 이해도 없이 문득 우리에게 다가온 NFT"

미술 NFT는 정말로 창작 작가들에게는 새로운 기회일까? 아니면 그냥 새로운 말을 만들어내는 사람들의 말잔치일까?

"NFT Art Platform, 너는 누구니?" 차라리 이렇게 물어보고 직접 그 대답을 들을 수 있다면 얼마나 명쾌한가!

새로운 시대가 왔으니 새로운 명칭이 필요한 것이다. NFT라는 것이 미술 창작작가들에게 충분한 자산을 부여해줄 수 있도록 부자가 되는 방법은 무엇일까?

미술을 창작하는 작가들에게 핑크빛 희망을 주어야겠는데 어떤 것이 좋을까?

블록체인의 잠재적 가치와 암호화폐의 폭발적인 성공의 가능성을 내재한 시장 확산에 고군분투하는 마케팅 전략가들은 혁신적이고 새로운 용어가 필요했다. 특히 돈이 몰리는 주식이나 펀드, 암호화폐에 새로운 자금을 모으기 위한 수단으로 NFT는 매우 매력적인 요소이다. 결론적으로 새로운 시대에 새로운 용어를 좋아하는 마케팅 정책의 일환으로 탄생된 것이 'NFT'라는 생각이 필자의 의견이다.

물론 이러한 의견에 많은 학자들, 마케터 들이 반론을 가질 수 있을 것이다. 그러나 필자의 경험을 비추어 본다면 시장에서는 새로운 금융 패턴의 생성에 따른 경쟁과 싸움이 필요하고, 블록체인 기반의 NFT는 매력적 요소가 큰 관계로 앞으로도 자주 사용될 것으로 보인다. NFT, 쉽게 생각하면, "디지털콘텐츠+블록체인 또는 블록체인 디지털콘텐츠"라 생각하면 편할 것 같다. 그렇다면 NFT는 기존에 없었던 것일까? "수익있는 곳에 세금있다"라는 정부의 대책으로 이제는 NFT도 세금을 내야 한다고 한다. 한때 아트 펀드 때문에 수많은 작가들은 새로운 희망을 바라보았다. **"드디어 나도 미술작품을 열심히 창작해서 돈을 벌 수 있구나!"**라는 꿈을 가지게 하였다. 그렇다면, 과연 창작자들은 엄청난 돈을 벌었는가? 그리고 아트 펀드는 새로운 수익의 수단으로 펀드 시장에서 꽃이 되었는가?

여기에 대한 해답은 여러분들이 더 잘 알 것이다. 그리고 오랜 시간이 지났다. 작품을 창작하는 예술가들의 작품들은 현재 어떻게 유통되고 있는가? 불분명한 미술계의 수익구조와 유통구조, 여전히 가난하고 어려운 미술창작 작가들, 미술로 돈을 벌고 싶지만, 그림만 열심히 그리고 입체조형물을 힘들게 제작하는 다수의 창작자들에게 돈의 흐름과 수익의 문제는 여전히 어렵고 힘든 세계이다. 이러한 시기가 블록체인의 보상수단인 '코인(coin)'을 만들어 유통되면서 5배의 수익, 10배의 수익을 외치는 젊은 사람들이 생겨났고, 암호화폐처럼 누구나 손쉽게 거래할 수 있으며, 재판매도 가능하고, 이용도 쉬우니 미술계에서도 주목받고 있는 것이다.

코인 시장에 갑자기 등장한 NFT, 분명한 것은 4차 산업혁명의 핵심 키워드로 NFT는 자주 사용될 수 있겠지만 어느 순간 사라질 수도 있을 것이다. 특히, 복사나 복제 개념이 아닌 '오리지널' 원본(原本)의 특성이 반영되어 실물 자산처럼 사용될 수 있다는 것은 매우 큰 장점이라고 보여진다. 또한 '기부'의 측면에서도 미술 기반의 NFT는 매우 매력적인 요소임에는 분명하다. 암호화폐 지갑인 메타마스크(Metamask)[111]를 이용한 손쉬운 이용, 판매 수익 등의 효율성 측면 등은 세이브티(Save Tigray), NFT4Good… 등에서도 기부수익을 창출하기 위해 미술 NFT를 이용하고 있다. 그렇다면, '대체불가능토근'이라고 하는 NFT는 과거에는 없었던 것일까? 미술 NFT는 결국 이미지 블록체인 기반의 소유권 증명이다. 이미지에 대한 소유권에 대한 분쟁을 블록체인 기술을 이용하여 아주 깔끔하게 해결할 수 있다. 과거에도 미술 소유권과 관련된 분쟁은 너무나도 많았다. 그러나 미술 소유권, 저작권은 어떻게 될까? 우리는 이 부분을 먼저 알고 가야 한다.

111) PC 브라우저에서 사용하는 이더리움 가상화폐 지갑의 한 종류. 메타마스크를 통해 암호화 화폐 자산을 탈중앙화 거래소로 전송하여 안전한 거래가 가능하다. 크롬, 파이어폭스, Opera 브라우저 환경에서 사용할 수 있다.

NFT와 미술 소유권 및 저작권?[112]

 우리나라의 미술 저작권은 어떤 상태일까? 우리나라의 저작권료의 수준은 어떠할까? 주요 선진국에 비해 여전히 낮은 수준이라 할 수 있을 것이다. 또한 NFT가 활성화되기 시작한 2021년 기준, 우리나라의 저작권 중계를 하는 신탁단체, 저작권위탁관리시스템에 등록된 신탁단체도 10여 개 이상이 존재하며, 대리중계업의 경우 1000여 개가 넘는다.[113] 저작권 사용료는 한국저작권위원회 디지털저작권거래소 이용허락계약 신탁관리에 관한 계약약관에 의해 복제권(복제, 복사), 배포권, 공중송신권 등에 대하여 수탁자는 주무관청의 승인을 받은 저작물 사용료 징수규정 및 분배 규정에 의하여 저작물 사용료를 징수하여 위탁자에게 분배하게 되어있다.[114][115] 그렇다면, 미술 NFT의 소유권과 저작권의 문제는 어떻게 될까? 이는 아직 명확하지 않으며, 세부 기준도 부재 상태이다. 아직도 미술 창작자들에게 소유권과 저작권은 어려운 문제이다. 우리나라의 저작권은 저작권법에 기초를 두고 있다.

 주로 문화체육관광부 산하기관인 한국저작권위원회와 한국저작권보호원이 저작권과 관련된 정책 및 기술 개발 등을 주도하고 있으며, 민간기관에서는 저작권신탁단체와 대리중계업 업체에서 저작권을 보호하고, 그에 대한 이용 활성화를 도모하고 있는 상황이다. 그러나 여기서 저작권이라 함은 주로 음악저작권, 방송저작권, 프로그램 등에 한정되어 있으며, 미술 저작권의 경우에는 신탁단체와 관련 시행세칙이 거의 전무한 상황이다. 현대의 미술시장은 꾸준히 발전하고 있으며 잠재적 수요자들도 지속적으로 증가하는 추세인데, 정작 미술 저작권의 법적인 보호장치와 거래를 뒷받침하는 시행세

112) 2019년 대한민국 교육부와 한국연구재단의 인문사회분야 중견연구자지원사업의 지원을 받아 수행된 연구임 (NRF-2019S1A5A2A01040129)

113) 문화체육관광부 저작권위탁관리시스템, www.cocoms.go.kr, 2021.02.23

114) 디지털저작권거래소, www.kdce.or.kr, 한국저작권위원회, 2021.02.24

115) 국가법령정보센터, 저작권등에 대한 사용료등의 산정기준, 2017.07.26. 재정

칙 수립 등은 큰 발전이 없다.

왜 이렇게 되었을까? 음악저작권의 경우 많은 수익을 창출하고 있으며, 작사, 작곡, 실연자 등, 복잡하면서도 많은 권리관계를 맺고 있음에도 수익 및 권한의 범위 분배 관계가 매우 잘되어 있으며, 이러한 시스템들이 원활하게 잘 운영되어 나가고 있다. 이러한 이유는 음악의 경우, '돈'이 되기 때문이다. 그러나 미술 저작권은 '돈이 된다' 라는 개념이 아직 크게 와 닿지 않기 때문에 유연하고 원활한 관리가 거의 되지 않고 있다. 간단하게 시장흐름의 원리상 경제학적으로 별로 도움이 되지 않는 '판'이 지금의 미술시장이라 할 수 있다. 그러나 이러한 기존의 시장이 현재 NFT를 통해 많은 변화를 시도하면서부터 급격하게 판도가 변화되고 있다는 것이다.

우리나라에는 '미술시장'과 '미술 콘텐츠 시장'이 있다. 미술시장은 미술작품을 사고파는 영리 중심의 갤러리, 미술 옥션 등이다. 뮤지엄(museum) 개념의 박물관 및 미술관은 비영리기관으로서 시민의 문화적 교양을 고취시키고 예술적 경험을 넓혀준다는 목적이 있으므로 영리를 취하기 위한 목적으로 작품을 사고 팔 수 없다. 미술 콘텐츠 시장은 미술작품을 기반으로 하는 1차 저작물과 2차 저작물의 저작권 시장이다. 주로 디지털 이미지로 유통이 되며, 1차 저작물에서 나온 작품을 바탕으로 2차 저작물이 존재하게 된다. 기존의 작품을 사고파는 앞선 두 가지 시장은 국내 실정으로 볼 때 모두 매우 열악한 상태이며, 특히 미술 저작권에 대한 산정, 정산 등의 문제가 발생 되고 있으며, 이에 대한 연구들도 상당수 부족한 상황이다.

따라서 미술 작가들이 작품을 창작하고, 큐레이터들이 전시를 기획하고 전시하는 과정 내에서는 다양한 저작권 문제가 발생하게 된다. 작가들은 자신의 작품이 어떻게 판매되고 누가 소유하고, 어떻게 활용되는지 몰랐으며, 큐레이터의 경우 작품을 전시함에 있어서 소유권 및 저작권 문제에 자주 부딪히는 상황을 맞이하였으며, 화랑(gallery)의 갤러리스트, 스페셜리스트 등도 작품이 어떻게 유통되고 판매되는지에 대한 것을 알 수 없는 상황 내에서 NFT는 분명한 소유권을 밝혀줄 수 있다는 장점이 있기 때문에 효용성 측면에서는 매우 크다고 할 수 있다.

그러나 저작권은 어떨까? 소유권과 저작권은 복잡한 권리이지만 '재산권'에 해당되기

때문에 민감한 문제이다. 저작권은 작가의 창작행위부터 발생하게 되고, 저작권의 활용은 소유권과 별개의 문제이다. 따라서 항상 분쟁의 소지가 발생하고 있으며, 저작권 이용허락서 등을 이용한 저작권 이용은 가능하겠지만 이 또한 손쉽게 해결할 수 있는 문제는 아니다.

미술 창작작품에서 발생되는 저작권은 미술 산업에서 매우 중요한 역할을 차지하며, 미술 창작자에게 매우 중요한 업적이자, 수익 활동의 원천이 된다. 그러나 소유한 NFT 자산을 미술 콘텐츠로 활용하기 위해서는 미술관, 갤러리 등에서는 전시권 이외에 전송권, 복제권 등 저작권 이용허락이 이루어져야 한다. NFT 소유권을 가진 구매자는 저작권도 양도받았다고 오해할 수 있다. 따라서 미술작품 전시의 경우 저작권법상 전시권의 기본적인 권리는 이용허락을 통해 가질 수 있지만, NFT 작품의 전시를 위해서는 전송권, 출판권을 확보해야 한다. 그러나 실질적으로 갤러리는 미술관, 박물관에서의 이와 관련된 저작권 계약은 매우 미비한 상황인데 미술 NFT 작품은 더 논란의 대상이 될 것이다.

기존 미술 콘텐츠 저작권의 판매 경로는 신탁기관, 대리중계업 등이 있지만, NFT 미술 저작권의 신탁기관, 유통사 등은 부재된 상태이다. 물론 이미지 대리중계업 업체 등이 NFT 등을 판매할 수는 있지만, 미술 저작권에 대한 수익의 산정, 정산, 모니터링 등은 어떻게 진행되고 관리 되는지에 대한 섬세한 영역들은 명확하게 파악할 수 없는 상황이다. 특히, 미술 콘텐츠 창작 저작물에 대한 2차적 저작물에 대한 문제는 더 큰 문제가 될 것이다. 가령, 아트상품의 경우 대부분 뮤지엄 아트샵에서 판매가 되고 있으며, 전형적인 2차 저작물의 형태가 된다. 아트샵에서 일부 성공한 제품은 대규모의 유통사에 의해서 판매가 되고 있다. NFT와 저작권의 문제가 해결되지 못한다면 또 다른 많은 문제점이 발생될 것이다.[116]

물론 NFT가 디지털 창작 이미지에서 많이 활용되고 있기 때문에 이러한 문제점은 다른 시각에서 본다면 손쉽게 해결될 수도 있다. NFT 저작권에 대한 창작, 전시, 소

116) 남현우, 미술 콘텐츠 저작권 산정, 정산, 모니터링 블록체인 프레임워크 연구, 디자인리서치 6(1), 2021, p.149, 부분 요약 및 재구성.

유 등에 대한 권리관계를 명확하게 할 수 있는 프레임워크와 플랫폼이 포털사이트 또는 정부 기관을 통해서 해결된다면 손쉽게 해결을 할 수 있을 것이다. 그러나 쉬운 문제는 아니다. 현재 가상자산인 NFT의 경우 정부에서 인정하지 않고, 부처별 의견이 다르기 때문에 손쉽게 해결되기 위해서는 상당 기간의 진통과 기간이 필요할 것으로 보인다. 따라서 이에 대한 정부의 효율성 있는 대책이 필요하며, 작가, 큐레이터, 이용자 간에서도 NFT에 대한 인식의 전환과 NFT에 대한 전문적인 학습도 필요하기 때문에 수년간의 진통은 필수적으로 따라오게 될 것이다. 그러나 주식이나 금(gold)처럼 가상자산도 하나의 자산가치로 인정받고 NFT도 하나의 자산으로 인정된다면, 어느 정도 해결책은 있으리라 예측된다. 이를 위해서는 정부 부처 간 이기(利己)로 인한 퇴보를 걸고 있기 때문에 우선적으로 정부 부처별로 인식의 전환이 매우 필요하다고 하겠다. 따라서 미술 콘텐츠 NFT 플랫폼 서비스를 위한 미술 콘텐츠 저작권료 산정, 정산, 모니터링 기준체계는 체계적으로 연구해야 될 과제인 것이다.

앞으로의 미술 NFT의 문제점 해결 방안은 미술작품 저작권 산정, 정산, 모니터링 서비스 프레임워크를 구축하는 것이며, 블록체인 기반의 미술 창작작품 유통 서비스 플랫폼이 구축되어야 할 것이다. 현재도 미술 저작권은 국가에서도 적극적으로 관리할 수 없는 매우 힘든 문제로 이슈가 되고 있는 실정이다. 가령, 음악저작권, 방송저작권 등은 관리기관이 존재하고, 정부에서 저작권법 기준으로 체계적인 관리를 하고 있지만, 미술 저작권의 경우 미술 저작권 신탁단체도 부재하고, 관련 전문가들이 없는 상태이다. 법을 공부한 변호사라 하더라도 이 분야의 전문가들은 매우 극소수이다. 이렇게 마땅한 대책이 부족한 상황에서 NFT가 나타났다. 그러나 미술 저작권과 소유권 문제에서 NFT는 새로운 문제가 될 수도 있고 새로운 대안도 될 수 있을 것으로 보인다.

NFT Art Platform의 접근

　　NFT는 대체 불가능한 토큰으로 현재로서는 기술적으로 최고의 위치에 있다. 기존 미술 저작권 시장에는 이미지 워터마크, 이미지 포렌식 기술 등 다양한 저작권 및 소유권 기술들이 개발되고 사용되었다. 그러나 기존의 이미지 보안 기술은 몇 가지의 문제점이 있었다. 소프트웨어 워터마킹(Software Watermarking)117) 해제, 추적이 불가능한 포렌식 마킹(Forensic Marking)118) 등의 문제점이 지속적으로 발견되었다. 이러한 시점에 보안성이 확보된 방법이 없을까 하던 차에 나온 것이 블록체인 이더리움 기반의 토큰(token)이었다. 그러나 이러한 토큰은 이미 수년 전부터 사용되어 왔고, NFT로 나타나면서 본격적으로 대중들에게 뜨거운 반향을 불러 일으켜 차세대 금융 거래의 수단으로 수요가 확산되고 있다.

　　따라서 NFT는 블록체인의 기술 중 하나이며, 현재 3.0 환경으로 진화하면서 참여와 보상을 통한 선순환 생태계를 구축하고 있는 중이다. 기존의 미술시장은 창작작가가 물건을 사고파는 단순한 시장이었으며 마트에서 쇼핑을 하듯, 작가들의 작품을 갤러리에서 사는 일종의 명품시장 같은 구조여서 '참여'와 '보상'이라는 개념이 존재하지 않았다. NFT는 2020년 하반기에 폭발적 증가와 더불어 2021년 6월 기준으로 약 25억 달러가 거래되는 기염을 토하기 시작하여 온라인 게임에서 시작되어 메타버스(Metaverse)119) 등의 가상환경과 '참여'와 '보상'의 구조를 갖춘 실물거래에 활용되기 시작하였다. 그 후, 미술 경매시장과 아트 펀드 구축까지 발전하게 되었고, 금융환경에 NFT를 접목하여 NFT 전문거래소가 신설되면서 새로운 금융서비스가 미술 NFT와 결

117) 이미지, 오디오, 동영상 워터마킹처럼 소프트웨어 소스 코드에 사람이 인지하지 못하도록 저작권 정보를 삽입하고 추출하는 기술이다. 소프트웨어를 복제할 경우 소프트웨어의 워터마크를 추출하여 저작권자의 정보를 확인하는 기술이다. 한국저작권위원회 용어사전

118) 이미지, 오디오, 비디오와 같은 콘텐츠에 구매자의 정보, 유통 경로와 사용자 정보 등을 삽입하여 콘텐츠 불법 유포 및 배포 경로를 추적하는 용도의 기술. 불법 복제의 추적에 이용한다. 한국저작권위원회 용어사전

119) '가상·초월(meta)'의 개념과 '세계·우주(universe)'의 개념이 합쳐진 합성어로서, 3차원 가상 세계(VR), 현실과 사이버 공간 양쪽에 공존하는 생활형·게임형 가상세계. 본 저서의 "메타버스, 미술관의 개념을 바꾸다"에서 자세히 다룬다.

합될 수 있는 연구가 진행되고 있다.

해외의 경우에는 세계 최초의 블록체인 기반 순수미술 거래 플랫폼인 메세나스(Maecenas)의 경우 ART 토큰의 발행으로 코인마켓캡(Coinmarketcap)에서 거래가 되고 있다.120) 이외에도 몇 가지의 토큰들이 나왔지만, 암호화폐 토큰의 특성상 변동성이 심해 소멸되거나 정지된 상태 등이 상당수이다. 결론적으로 국내의 경우 NFT는 기존 미술품 유통 플랫폼을 중심으로 진행되고 있으며, 해외의 경우 미술품 저작권, 인증서, 진위 여부, 투자, 거래환경 등 다양한 블록체인 프로젝트가 진행되고 있다. 기존 아트 플랫폼과의 차이점은 미술품 유통에 대한 민감정보/개인정보를 블록체인 플랫폼으로 진행하겠다는 개념이며, 현재 프로젝트 개념으로 접근되는 상황이다.121)

따라서 전 세계적으로 미술작품 NFT 유통 플랫폼은 아직 미비한 상태이며, 최근 메타버스 공간 내에서 미술관 또는 갤러리 등에서도 미술작품을 감상할 수 있는 접근도 시도되고 있지만, NFT 유통 및 저작권 관련 플랫폼의 구조적 견고함은 아직 부족함이 많은 상태라고 할 수 있다.

필자는 몇 가지 제안을 하고자 한다. 무분별한 미술 NFT에 대한 가치의 산정을 설정하기 위해서는 무엇이 필요할까?

우선 미술 NFT는 창작 작가와 작품의 가치를 기준으로 설정되어야 한다. 현재 오픈씨(Opensea)122)에서 판매되는 NFT 작품은 왜 그 정도의 가치를 지니는가에 대해서는 잘 모른다. 미술 NFT가 정착되기 위해서는 작가와 작품으로 구분하고, 정성적 평가와 전시회 경력, 대중성, 수익성에 대한 정량적 평가로 미술 NFT에 대한 객관적 가치평가가 이루어져야 한다. 물론 미술 NFT도 판매자, 구매자의 가격이 맞으면 거래가 성사되는 시장구조이기 때문에 꼭 정해진 기준이나 법칙은 존재하지 않지만, 최소한의 가치평가가 이루어진다면 투명한 미술 NFT 시장이 형성되지 않을까?

120) coinmarketcap, coinmarketcap.com/ko/currencies/maecenas/, 2021.1.30

121) 남현우, Op.cit., 2021, p.154, 부분 요약 및 재구성.

122) NFT를 발행하여 개인 간 작품을 거래하는 플랫폼. 암호화폐 거래소에 가입하고 이더리움을 구매해 작품 등록 및 판매를 신청하는 과정들이 가능한 점이 특징이다. http://opensea.io

다음으로 미술 콘텐츠 창작에서 발생된 저작권의 산정은 민감한 작품 및 개인정보를 포함하여 여러 가지의 메타 정보를 가지게 된다. 이때 필요한 미술작품에 대한 정보는 신뢰성과 투명성을 가질 수 있는 보안 기술인 블록체인을 이용하게 된다. 분산원장 기반의 미술 저작권 블록체인 시스템은 작품 창작부터 시스템에 등록되어야 하며, 작가 기본정보, 작품정보, 장르정보, 소유권, 제작과정 등은 메타 데이터를 데이터베이스(DB)화 시키는 프로세스가 필요하다. 결론적으로 미술 창작 콘텐츠는 작품을 창작/제작하는 단계부터 고려되어야 한다.[123] 또한 미술작품의 판매/유통, 원본인증의 과정을 고려한 블록체인 스마트 컨트랙트(스마트 계약; Smart Contract) 설계가 고려되어야 한다. 원본인증 시에는 창작/제작 시 등록된 Hash 값과의 비교를 통해 검증 결과 도출하는 방법으로 접근이 될 수 있다. 이러한 미술 콘텐츠 저작권의 정산은 저작권의 유통을 고려하여 접근해야 한다. 미술작품 저작권 등록/판매, 수요자의 미술작품 조회/구매, 미술작품 유통에 대한 추적 관리, 미술작품 저작권에 진위정보 검증을 기반으로 미술 NFT 저작권 정산 기준을 바탕으로 진행되어야 할 것이다.

다음으로, 미술 콘텐츠 창작 작가들은 자신의 NFT 창작품이 어떠한 매체에 어느 정도 사용되는지에 대한 모니터링이 불가능하다. 이러한 문제점은 미술작품에 대한 신탁 및 대리 중계업체의 정확한 산정, 정산 기준이 표준화되어 있지 못하고 플랫폼 형태로 구축이 되어있지 못하기 때문에 발생되는 문제이다. 또한 NFT 미술 콘텐츠에 대한 모니터링 프레임워크는 법과 제도, 관리체계, 플랫폼 3가지로 진행할 수 있다. 물론 미술관, 콘텐츠 CP, 신탁, 대리중개업 및 콘텐츠 관리기관 등에서 활용 가능한 미술 콘텐츠 유통 서비스 및 사업 서비스 프레임워크가 추가적으로 연구되고 비즈니스 모델 기반으로 창작자, 유통사가 만족할 수 있게 구축된다면, 이러한 문제점은 해결될 수 있을 것이다. 쉽게 생각해서 미술 NFT가 소유권을 증명하는 수단이라면, NFT 아트 플랫폼은 유통 플랫폼을 통해 저작권 산정, 정산, 모니터링 기술을 개발하여 포털 서비스, 전문 관리 사이트, 전문 어플리케이션 등에서 서비스된다고 보면 되겠다.

123) 남현우, 미술관 기획전시 저작권 블록체인 프레임워크 연구, 한국과학예술융합학회, 38(2), 2020, pp.118~119, 요약 재구성.

궁극적으로는 미술 NFT에 대한 산정, 정산, 모니터링을 기반으로 NFT DApp[124] 형태로 서비스되어야 할 것이다. 기존에 구축된 저작권 빅데이터와 인공지능(AI) 기술을 이용한 블록체인 유통 플랫폼이 개발된다면 미술 NFT에 큰 영향을 미칠 것이다.[125] 이외에도 미술 NFT와 저작권, 미술 NFT에 대한 지적재산권 및 특허, 미술 NFT 저작권 플랫폼 및 NFT 라이선스 방향, NFT 미술품 가격정책 등의 연구가 매우 필요하다. 이 글을 읽고 있는 여러분들도 이러한 NFT 아트 플랫폼에 접근을 시도하여 보자!

앞으로는 미술관의 핵심 업무가 NFT가 될 가능성이 높다. 따라서 큐레이터들의 필수 업무중 하나가 NFT가 될 것이다. NFT의 속성상 아카이브의 성격이 강하고, 작가와 전시회의 부가가치를 높일 수 있기 때문에 비영리기관인 미술관에서 가장 가성비가 높은 업무가 될 수 있을 것이다. 물론 NFT를 이해하기 이전에 블록체인이 무엇인지에 대해 이해를 해야 하고, 사회가 변화되는 상황을 인지하고 접근해야 될 것이다.

124) Decentralized Application. 분산 응용(分散應用)으로 해석되며, 분산원장 시스템에서 수행되는 탈중앙화된 응용 프로그램. 정보 사용자와 제공자 간에 상호작용을 직접적으로 할 수 있게 하는 서비스를 지칭하며, 금융, 보험, 소셜 네트워크, 게임, 협업 등 다양한 분야에 활용할 수 있다. 분산원장에 기록된 특정 스마트 계약과 이를 실행하기 위한 사용자 프로그램으로 구성되며, 이때 분산 애플리케이션은 웹 애플리케이션과 같은 사용자 인터페이스를 통해 블록체인 상에 존재하는 스마트 계약을 실행시켜 업무를 수행한다. 일종의 탈중앙화 분산 서비스로 보면 된다. (한국정보통신기술협회 IT용어사전)

125) 남현우, Op. cit., 2020, p.119

3. 메타버스, 미술관의 개념을 바꾸다

NFT의 등장에 따라 뜨거운 관심으로 이목을 집중시킨 또 하나의 영역은 바로 '메타버스(Metaverse)'[126]의 존재이다. 메타버스는 '가상·초월(meta)'의 개념과 '세계·우주(universe)'의 개념이 합쳐진 합성어로서, 3차원 가상 세계(VR), 현실과 비현실 모두 공존할 수 있는 생활형·게임형 가상의 세계를 의미한다.[127]

메타버스는 온라인 가상공간에 접속한 본인의 모습을 아바타 캐릭터 형태로 구현하여 현실의 자신과 다른 모습으로도 다양한 꾸밈과 연출이 가능하며, 동일한 공간 내에 접속되어 있는 개인들이 서로 소통하고, 다양한 공간의 탐색을 즐기면서 간단한 업무상 미팅이나 비즈니스 회의도 메타버스 내 모임 공간의 참석이 가능하다. 이렇듯 메타버스는 우리가 사는 현실의 세계와 디지털 환경의 가상세계를 서로 연동하여 '디지털트윈(Digital Twin)'의 개념으로 확장되는 추세이다. 디지털 트윈은 현실 세계에 존재하는 사물, 시스템, 환경 등을 가상공간에 동일하게 표현하고, 현실의 세계와 가상세계를 통합 연결하여 모니터링, 운영, 제어 등의 상호작용을 가능하게 하는 기술로서, 현실에 존재하는 모든 것을 가상공간에 구현하여 광범위하게 활용할 수 있는 기술로 이해할 수 있다.[128]

이러한 메타버스는 5G 상용화에 따른 정보통신기술 발달과 비대면 접속을 통한 소통의 보편화, 3D 개체로 가상의 공간에서 매력적으로 연출되는 시각적 즐거움을 주면서 더욱 주목받고 있다. 디지털 트윈과 메타버스의 개념은 콘텐츠의 비대면 연결 가속화를 통해 가상 뮤지엄 활성화와 대중문화 산업으로도 영역이 확장되고 있으며, 아직

126) 현실 세계와 같은 사회·경제·문화 활동이 이루어지는 3차원 가상세계를 지칭하는 용어. 1992년 미국 SF 작가 닐 스티븐슨(Neil Stevenson)의 SF소설 〈스노 크래시(Snow Crash)〉에서 처음 등장한 개념으로서 마피아가 장악한 세상에서 살아가는 주인공이 현실에서 도피하고 싶을 때 마다 가상의 공간 '메타버스'에 접속하여 스스로 디자인한 아바타를 통해 현실 세계처럼 상호작용하는 행위들을 영위하며 또 다른 현실 세상에서 활동한다는 스토리텔링에서 차용됨. (출처: 한경 경제용어사전)

127) 시사상식사전, IT용어사전, 정보통신용어사전, 한경 경제용어사전 등에서 정의하는 다수의 개념들을 일부 재정리함.

128) 장인성, 주인학, "디지털 트윈 기반의 스마트시티에서의 공간정보 기술", 한국통신학회지(정보와통신), 37(12), 2020, p.64, 부분 인용을 재구성함.

은 모두에게 일상화되기까지 어느 정도 시간이 걸리겠지만 누구나 언제든 자유롭게 공간을 이동하며 현실과 가상의 현장에 공평하게 접근할 수 있는 유연한 방안으로 활성화되면서 스마트폰의 사용성만큼 곧 익숙해지리라 예상된다.

미술관을 방문하는 목적의 패턴을 보면, 20대~30대의 경우, 개인의 자율적 문화생활 향유와 매력적인 주제를 다루는 전시회를 중점으로 방문하는 경우가 대부분이며, 40대~50대의 연령층은 자녀의 교육을 목적으로 하거나 가족 중심의 여가활동을 목적으로 미술관을 방문하는 관람객이 많다. 아동 및 청소년 연령층은 부모나 교사의 보호자와 동반하여 방문하는 경우가 많으며, 60대 이상 노년층은 개인 의지로서의 여가활동과 가족 단위 동반 관람의 목적을 가지고 미술관에 방문하는 사례들로 나뉘기도 한다. 각 세대별로 미술관에 방문하는 목적과 문화적 욕구는 매우 다양하므로 그들의 니즈를 충족하기 위해서는 기본적인 방문의 접근성과 차별화된 예술 콘텐츠 서비스 제공, 즐겁게 몰입하여 참여하고 배울 수 있는 에듀테인먼트(Edutainment)의 요소들이 골고루 제공되는 메타버스의 확산은 더욱 가속화되리라 전망한다.

한동안 생소했던 메타버스의 개념이 대중들에게 큰 반향을 불러일으켜 모두가 주목하는 뜨거운 주제로 급부상하게 된 이유는 가상융합기술의 성장, 현실 세계와 가상 세계가 함께 병행되는 공존 시대의 도래, 접촉의 최소화에 따른 비대면 연결문화의 확산과 문화생활의 혁신적 변화 추구, 놀이와 경험을 중시하는 MZ 세대의 영향력에 따른 콘텐츠 소비문화의 변화, 등이 복합적인 요인으로 볼 수 있다.[129] 특히 우리나라는 글로벌 세계가 인정하는 IT 강국이라는 점이 전략적 우위를 차지하면서 고해상도 콘텐츠의 실시간 공유, VR/AR/MR 등의 기반기술이 빠르게 발전되는 요인이 미술관을 포함하는 뮤지엄 분야에도 영향을 주어 전시, 교육, 공연 등의 형태로 온라인 콘텐츠의 재현이 새로운 감상 문화와 접근성이 확산되고 있다. 아울러 MZ 세대의 놀이 문화도 온라인 중심의 SNS 활용의 일상화와 메타버스 서비스의 활용 빈도수와 민감하게 비례한다는 점에서도 빠른 변화를 가져온 셈이다.

129) 고선영 외 3인, 메타버스의 개념과 발전 방향, 정보처리학회지, 28(1), 2021, pp.11-12. 부분 인용 및 재구성.

[그림 65]는 사용자들에게 인기가 높은 대표적인 3D 메타버스 서비스 '제페토 (ZEPETO)'에 접속하여 필자의 온라인 아바타 캐릭터가 제페토에 오픈된 가상의 박물 관과 미술관들을 자유롭게 투어하며 관람하는 상황들을 일부 담아낸 것이다. 상단의 그림은 아바타 캐릭터로 생성된 필자가 하늘에서 공중낙하하여 위에서부터 과감하게 떨어지는 포즈를 취하는데, 제페토에서는 하나의 공간에서 다른 공간으로 이동할 때마다 번지점프를 하거나 낙하산을 타고 떨어지며 하강하는 듯한 자세로 공간을 옮겨다니는 점이 독특한 특징이다.

제페토 박물관에 도착한 필자의 아바타는 전시장을 거닐며 때로는 점프도 하고 뛰어 다니면서 보고 싶은 작품들 앞으로 가깝게 다가가 감상하면서 박물관의 주변 공간들도 자유롭게 찾아다니는 방식으로 뮤지엄 투어를 즐기곤 한다. 전시 공간 내에 다른 아바타와 만나게 되면 간단한 채팅을 통해서 직접 인사를 건넬 수도 있고, 여러 아바타들 (방문자들)이 같은 공간 내 모여 있으면 공동의 의견이나 재미있는 대화를 주고받을 수 있는 점도 제페토 메타버스 공간의 매력적인 특징이다.

만약 현실 세계의 현장에서 직접 방문한 박물관이나 미술관 실내에서 여기저기 뛰어 다니거나 스프링처럼 통통 튀어오르듯 점프를 하며 전시장을 휩쓸고 다녔다면 당연히 안내요원이나 담당 큐레이터의 제재를 받으면 강제로 퇴실당하는 상황이었을 것이다. 대부분의 뮤지엄들은 '실내정숙'이라는 유의사항을 덧붙이며 상대방에게 큰소리를 내거나 불편을 주는 행위를 서로 조심하며 조용히 관람하자는 취지로 뮤지엄 에티켓을 권고하지만, 메타버스 뮤지엄 서비스는 이러한 점에서 매우 자유롭게 제약 없이 공간을 이동하며 다양한 감상 서비스를 누릴 수 있다. 처음 만나는 관람객 아바타들과 자유롭게 대화하면서 필요에 따라 현장토론과 대화를 이어가며 왁자지껄 이야기를 나누어도 특별한 통제가 필요없기 때문에 작품 감상 방식이나 관람 문화에 있어 파격적인 변화는 점차 증가할 것으로 보인다. (만약 미술관에서 실제로 이런 상황이 벌어진다면 안내요원이 다시 쫓아와 실내정숙을 요구하며 조용히 해달라는 정중한 경고(?)나 퇴실 조치를 했을 것이다)

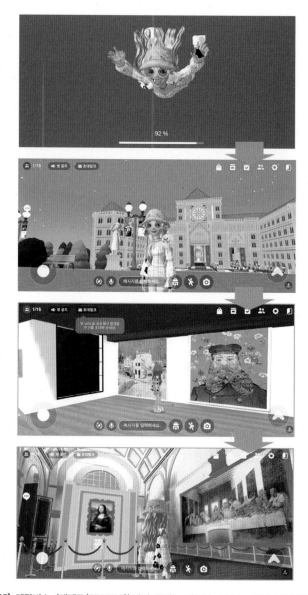

[그림 65] 메타버스 〈제페토(ZEPETO)〉에서 즐기는 박물관, 미술관 사이버 투어[130]

130) 필자의 아바타가 메타버스 전시투어를 다닌 사이버 전시 공간 중, '제페토 미술관'과 '제페토 르네상스 박물관 (ZEPETO Museum: Renaissance)'에 방문한 모습이다. 상단의 첫 그림은 필자의 사이버 대기실(리빙룸)에서 '제페토 박물관'으로 이동하는 아바타의 공간 이동 포즈를 캡처한 것이다. 두 번째 그림은 제페토 르네상스 박물관에 도착한 필자(아바타)의 모습, 세 번째 및 네 번째 그림은 전시장에서 작품을 감상하는 장면들이다.

4. 스마트한 큐레이터, 똑똑한 미술관을 만든다

문화예술 인프라 확산과 뮤지엄에 대한 시민들의 관심 및 인식이 다양화되면서 미술관이 특별기획전 주제로 다루는 대상의 키워드는 기획자 개인의 창의성과 반짝이는 아이디어의 틀을 뛰어넘어 '쟁점으로서의 사회문제'와 '함께 공존하고 발전할 수 있는 솔루션 제안' 등을 통해 미술관과 관람객이 다함께 공감할 수 있는 '집단지성'의 지혜로움을 확산시켰다.

포스트 뮤지엄 시대의 미술관 전문 학예 인력들은 다양한 학문 분야들을 유연하게 받아들여 새로운 지식의 확장으로 연계할 수 있는 융복합 능력을 갖추어야 한다. 아울러 새로운 기술적 동향과 사회 패러다임의 지속적인 변화들을 탐지함으로써 앞으로의 미래를 다양한 방향으로 예견함으로써 과거의 풍부한 유산들을 현재의 흐름에 오롯이 녹여내고, 그것을 미래의 가능성으로 연결해 줄 수 있는 '스마트 큐레이터'로서 역량을 발휘해야 할 것이다. 특히 오프라인의 물리적 공간으로서의 미술관과 온라인 서비스를 제공하는 예술 콘텐츠 플랫폼으로서의 미술관은 비대면 시대의 다양한 전시 서비스를 제공하는 큐레이터의 역할과 능력의 확장을 더욱 독려하고 있다. 이제 큐레이터는 예술·철학·역사·소장품 등의 풍부한 지식들 외에도 기술혁신의 패러다임과 예민한 사회 문제에 대한 포용성을 길러 이것을 미술관과 유연하게 연계시킬 수 있는 역량을 더욱 강화해야 한다. 큐레이터의 타이틀을 가진 큐레이터가 반드시 기술자(Technician), 미디어 크리에이터(Creator), 콘텐츠 제작자(Producer), 또는 예술치료사(Art Therapist) 등의 완벽한 역할을 강요받을 필요는 없다. 정말 똑똑한 스마트 큐레이터라면, 기획자로서 꼭 협업하고자 하는 해당 분야의 다양한 전문가들과 원활하게 소통하면서 미술관 서비스에서 무엇을 보여주고 제안할 것인지 명확한 핵심을 공유할 수 있는 기술적 기초 지식과 미디어 콘텐츠 제작의 전반적 노하우를 어느 정도 습득하는 융합적 접근의 노력을 통해, 여러 전문분야의 '포용성'을 발휘할 수 있는 배움의 겸손함과 과감한 도전의 자세가 동시에 필요한 것이다.

큐레이터, 액티브 러닝과 배리어 프리를 실행하자

미술관은 전시를 통해 미학적 감수성을 경험하게 하고, 개인의 사색과 몰입의 행위를 통해 다양한 감각을 자극하는 교육의 효과를 함께 발현시키는 기능을 제공한다. 기존에는 큐레이터나 도슨트의 전시해설, 에듀케이터의 교육 운영을 통해 관객들로 부터 학습 효과를 이끌어 내었다면, 오늘날의 미술관은 '액티브 러닝(Active Learning)'의 개념을 중심으로 접근하여 참여자 중심의 미술관 경험을 효과적으로 제공하는 흐름으로 미술관 활동이 점차 진화되고 있다.

액티브 러닝은 '학습자들이 적극적이고 능동적으로 참여하는 교수학습법'으로 정의되며, 액티브 러닝은 플립 러닝(거꾸로 학습법), 사례 중심 연구, 액션 러닝, 문제해결(PBL)[131], 목표 중심, 프로젝트 중심, 팀 중심 공동활동, 등의 8개의 영역들로 구성된다.[132] 특히 플립 러닝(Flip learning)은 사전적 조사 탐색 경험을 미리 접근해 봄으로써 미술관 활동을 더욱 입체적으로 참여할 수 있는 개념을 의미한다. 이러한 미술관 활동은 다양한 작품들의 접근 기회를 통해 자연스럽게 사례 탐구의 기회를 통하여 플립 러닝을 중심으로 흥미와 즐거움을 찾도록 유도하여 성취와 만족감을 제공한다. 또한 액션 러닝이 주는 다양한 활동의 기회 제공을 통해 개인의 감상 경험들이 기록, 시각예술, 체험의 흔적 등으로 여러 표현 활동들로 연계될 수 있어야 하며, 문제해결을 위한 접근성, 방안 모색, 성찰 등을 통해 원하는 목표와 솔루션을 얻는 미술관 활동으로 연결될 수 있을 때, 비로소 큐레이터와 에듀케이터는 예술을 통한 시민과 사회의 통섭을 역할을 다하는 것이다.

131) Problem—Based Learning

132) 임영규 외 4인, 액티브 러닝의 효용에 관한 실증적연구, 교양교육연구, 11(1), 2017, p.476, D. Weltman이 2007년에 먼저 제시한 정의를 재인용함. 양연경의 "체험—감상—소통—큐레이션 연계 중심의 액티브러닝 미술관 교육 프로그램 개발 연구(2017)"에서 3차 인용하였음.

큐레이터의 본질적 역할은 사회, 문화, 경제, 기술 등의 빠른 흐름 속에서 뉴노멀 시대의 뮤지엄 경험 디자인을 연구하고, 효과적인 예술감상 콘텐츠와 세련된 시민의식을 높여줄 수 있는 품격 있는 교육 서비스의 제공이다.

특히 비대면 연결성 중심의 전시 콘텐츠 제공과 온라인 감상 문화의 확산은 초(超)개인화 시대의 관람객 프로필이 가지는 특성과 그들의 욕구를 섬세하게 반영하여 장기간의 안목을 가지고 차세대 뮤지엄 문화를 슬기롭게 개척할 수 있어야 한다. 전시 큐레이션의 변화와 큐레이터의 사회적 소통은 전시회, 소장품, 미술관 공간의 아우라, 풍부한 아카이브 보유 등을 기준으로 물리적 조건으로만 결정되는 것이 아닌, 사회적 롤 모델 역할과 지속 가능한 소통의 중요성을 균형 있게 반영하여 다음과 같은 역할들을 실현해야 하겠다.

첫째, 개인의 삶과 인생의 라이프 사이클을 넓은 스펙트럼으로 바라볼 수 있도록 생(生)의 타임라인을 되돌아보는 계기를 선사할 수 있어야 한다. 미술관 방문자들은 아주 어린 아기부터 청소년, 청장년층, 초고령 노년층 등에 이르기까지 저마다의 삶의 흐름과 경험들은 매우 다양하다. 직업이나 나이에 국한되지 않고 언제든, 누구든 미술관에 발을 들여놓는 시민들 모두가 온전한 자아를 찾고 자신의 품격을 성찰해 보는 기회의 장으로 미술관은 언제나 열려있어야 한다.

둘째, 시대적 어려움과 사회적 위기를 상황에 있어 겪음에 있어 미술관이 제공하는 경험적 서비스와 참여 활동들이 시민들에게 정서적 안정감을 주고, 예술을 통한 마음의 치유와 심리적 회복을 돕는 역할로도 연계되어야 한다. 특히 포스트 코로나 이후 국가적 상황은 여전히 국민들에게 불안감, 공포, 분노, 좌절감 등을 남긴 상황이 일부 존재하므로, 통제와 고립의 심리적 고통을 잘 견디고 긍정적인 마음가짐과 자신감을 회복할 수 있도록 문화예술 매개 중심의 치유 공간으로서 승화하여 사회성 극복 탄력의 기회를 적극적으로 제공해야 한다.

셋째, 사회적 트렌드의 빠른 변화와 세대 간 정서 및 문화의 격차에 따른 갈등을 최소화하고, '나와 다름'의 개념으로 받아들일 수 있도록 이질적 양분화 현상을 해결할

수 있는 배리어 프리(Barrier Free)[133] 마인드 확대가 필요하다. 더불어 미술관은 문화 접근성 취약계층 시민들이 공공의 영역(미술관)에서 예술 콘텐츠를 동등하게 소비하고, 사회와 긍정적 관계맺기로 이어지는 촉진 역할을 해야 한다. 접근성 취약 계층의 범주는 초고령 노년층 어르신들, 장애인, 투병 중 환자, 군복무자, 교정시설 및 치료감호소, 중증환자 전담 의료인, 그리고 돌봄을 책임지는 보호자로서의 가족들을 포함한다. 저마다의 생활환경과 삶의 고충이 여건에 따라 일부 다를 수 있겠지만, 문화예술 시설 방문과 문화 소비 활동이 매우 어려운 만큼 넓은 의미로 해석해 볼 때, 문화적 환경에서 소외되거나 접근성이 떨어지는 취약계층으로 어려움을 겪는 부분은 따뜻한 시선과 관심이 필요함은 분명하다. 이는 나아가 타인과 함께 생각을 공유하고 순수하게 이해하며, 마음을 열어 다수의 사람들과 조화롭게 생활할 수 있는 플랫폼 역할을 수반할 수 있어야 한다.

넷째, 지역사회와 촘촘하고 유연하게 연계된 거점의 중심이 되는 생활 밀착형 문화 공간과 평생교육의 실천 기관으로서 지속 가능한 연결성을 갖추어야 한다. 물론 온라인 콘텐츠 서비스의 확산과 SNS의 보편화를 통해 미디어 네트워킹을 중심으로 미술관 문화가 활성화 되겠지만, 발상의 전환과 지속가능성을 고민하다 보면 어느 정도의 솔루션을 찾을 수 있기 마련이다. 외부 현장으로 직접 찾아가는 아웃리치(outreach), 문화예술 활동 꾸러미(예술체험 키트(kit)) 제공을 통한 전시·교육·체험 등의 간접 서비스 제공도 좋은 방법이 될 수 있다. 또한 장애인의 사회적 자립과 고령층의 평생교육 실천을 위해, 미술관의 역할은 진로모색-직업선택-고용과 취업-은퇴 후 사회생활 등의 연속적 실현이 어느 정도 가능할 수 있도록 사회 서비스 일자리 창출과 봉사활동이 가능한 삶의 연장선이 되어줄 수 있어야 한다.

포스트 뮤지엄을 지향하는 스마트 큐레이터, 가까운 미래를 통섭의 마인드로 시사할 수 있는 현명함, 편견 없이 폭넓게 아우르는 포용의 자세로 시민과 사회가 함께 공존하며 발전할 수 있는 희망을 제시하는 미션을 가져보면 어떨까?

133) Barrier Free: 고령자나 장애인 등과 같은 사회 접근성 취약계층들도 물리적, 제도적 제약 없이 살기 좋은 사회를 만들자는 취지의 개념. (장벽 파괴에 따른 동등함을 지향한다는 개념)

NFT 미술과 메타버스 뮤지엄의 미래

지금까지 알아본 바에 의하면 NFT는 분명 미래의 미술 핵심 키워드가 될 것이다. 그러나 NFT의 미래는 장밋빛 화려함과 더불어 꼭 밝은 것이 아님을 우리는 주지해야 할 것이다. 언론과 인터넷 방송을 보면 미술 NFT를 통해 수백억 원 수준의 수익을 얻었다는 기사들을 자주 접하게 된다. 우리는 결코 여기에 현혹되지 말아야 하며, 이는 NFT를 홍보하기 위한 수단일 수도 있고, 정말 가지고 싶은 구매자가 구매한 것일 수도 있기 때문이다. NFT는 소유권에 대한 지분 증명으로 현재까지의 기술로 접근하였을 때 양자학 기반의 보안 알고리즘 정도로 매우 효율적이고 생산적이다. 그렇다면, 이러한 미술 기반의 NFT는 어떻게 활용되고 발전될 수 있을까? 우리는 NFT에 많은 변화가 있을 것을 예측해야 된다.

현재 NFT 미술 플랫폼은 초기 연구상태이다. 미술 작가들의 관점에서는 **"NFT가 무엇이지?"**라고 묻는 생소한 관점이고, 플랫폼 설계와 시스템 구축 전문가 입장에서는 **"난, 미술 분야를 몰라"**라는 관점이다. 유통업자의 경우는 돈과 수익으로 직결되기 때문에 기존에 나온 플랫폼을 NFT에 연결시키고 있는 상황이다. 물론 학자들 또한 미술 NFT에 대한 프레임워크 및 플랫폼에 대한 연구는 매우 부족한 상황이다. 필자는 NFT 플랫폼 오픈씨(Opensea)에 작품을 등재도 보았으며, 미술 NFT 기반의 저작권 프레임워크인 'GPIA[134]'를 연구하고 있지만, 현실과 이상은 매우 다르다. 실질적으로 유통 플랫폼이 만들어지고 사용되기 위해서는 막대한 자금과 인력, 다양한 비즈니스 모델이 필요하다.

과연 우리는 이러한 유통 플랫폼을 이해할 필요가 있을까? 미술작품 창작 작가들은 예술품을 만들고, 기존의 SNS 홍보수단에서 NFT 수단으로 변경하여 홍보만 하면 될

134) 2019년 대한민국 교육부와 한국연구재단의 인문사회분야 중견연구자지원사업의 지원을 받아 수행된 연구임 (NRF-2019S1A5A2A01040129), 상기 제시된 NRF 지원 연구사업의 성과 도출을 위하여 미술콘텐츠 저작권 블록체인 서비스 프레임워크 연구 사업에서 시행하는 NFT 프레임워크 시스템으로서 개발된 것이다.

것이고, 플랫폼 사이트에서는 수익이 나면 적당한 보상을 하면 되지 않을까? 특히 메타버스나 인공지능 기술이 접목되면 더욱더 가치 있는 NFT 미술은 만들어지지 않을까? 이렇게 묻고 있지만 우리는 미래를 아직 정확하게 모르기 때문에 어느 정도의 예측은 가능할 것이다. 과연 NFT 아트 플랫폼의 미래는 창작자의 수익을 확보하고, 유통과 마케팅에 혁신적이고 새로운 가치저장의 수단으로 아트 펀드와 같이 새로운 영역이 될 수 있을까? 아직 NFT의 미래를 모른다고 하더라도 시대의 흐름이라는 측면에서는 미술계의 문제점을 조금씩 해결 가능하리라 기대해 볼 수 있겠다. 미래에는 새로운 기술이 또 나올 것이며, 지속적으로 새로운 논점들은 언제든 등장할 것이다. 그리고 예술 커미셔너와 마케터들은 금융 분야에서 새로운 혁신이라는 미명 아래에 새로운 단어를 또 개발하여 홍보할 것이다. NFT 아트 플랫폼, 다소 어렵지만 '**포털사이트에서 미술작품을 사고파는 데 있어, 소유권과 저작권을 투명하게 관리하고 손쉽게 이용할 수 있다**'라는 정도로 생각하면 우리에게 더욱 유익하고 익숙한 보편적 혁신으로 한 발자국 가깝게 다가올 수 있으리라 기대한다.

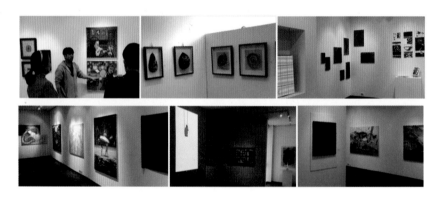

[그림 66] 미술관의 미래에 대해서 생각해 보자!

참고문헌

- Adrian George 著, 문수민 譯, 큐레이터(Curator's Handbook), 안그라픽스, 2016

- American Alliance of Museums, 〈Excellence and Equity〉, www.aam-us.org, 1992

- Barry Lord and Gail Dexter Lord, The Manual of Museum Exhibitions, AltaMira Press, 2002

- Hans Ulrich Obrist 著, 양지윤 譯, 한스 울리히 오브리스트의 큐레이터 되기(Ways of Curatoing), 아트북프레스, 2020

- ICTP(International Committee for the Training of Personnel), The Roles of Director, Museum Studies International, 1988

- Paul O'neil, Mick Wilson 共著, 김아람 譯, 큐레이팅의 교육적 전환(Curating and the Education Turn), 미메시스, 2019

- 송미숙 외 28인 공저, 큐레이팅을 말하다, 미메시스, 2019

- 고선영, 정한균, 신용태, 김종인, 메타버스의 개념과 발전 방향, 정보처리학회지, 28(1), 2021

- 김겸, 손상된 미술품 치료와 보존과학, "미술의 세계"-미술품 복원·위작 에피소드(3), 네이버캐스트, 2009

- 남현우, 미술 콘텐츠 저작권 산정, 정산, 모니터링, 블록체인 프레임워크 연구, 한국디자인리서치학회, 6(1), 2021

- 남현우, 미술관 기획전시 저작권 블록체인 프레임워크 연구, 한국과학예술융합학회, 38(2), 2020

- 남현우, 미술관 업무프로세스 재설계 모델 연구, 한국디자인문화학회지, 14(2), 2008

- 남현우, 빅데이터 플랫폼 기반하의 미술관 융합 콘텐츠 비즈니스 접근 모델 연구, 한국과학예술융합학회, 24, 2016

- 안길효, 이상규, 우리나라 저작권산업의 경제적 중요성 및 저작권료 수준에 관한 연구, 계간저작권, 31(1), 한국저작권위원회, 2018

- 양연경, STEAM 기반의 미술관 에듀테인먼트 스마트 콘텐츠 모델 연구, 한양대학교

박사학위논문, 2014

- 양연경, 경증 장애인의 미술관 융합교육 모델 연구, 한국디자인리서치, 6(1), 2021

- 양연경, 뉴노멀 시대의 문화 접근성 취약계층을 위한 온라인 전시 감상 서비스의 효과적인 융합 다이내믹스 연구, 한국과학예술융합학회, 39(1), 2021

- 양연경, 비대면 시대 문화소외계층 포용과 전시-장애인과 노년층의 뮤지엄 접근성과 포용의 새로운 고찰, 독립기념관 제8회 전시콘퍼런스 학술대회, 2021

- 양연경, 체험-감상-소통-큐레이션 연계 중심의 액티브 러닝 미술관 교육 프로그램 개발 연구, 한국과학예술융합학회, 29, 2017

- 양연경, 이재청, 남현우, 국가 R&D 보고서 및 산출물 Life Cycle 중심의 저작권 서비스 관리 모델 연구, 한국과학예술융합학회, 18, 2014

- 이근우, 박상일, 미술관의 공간역할과 의사소통행위의 타당성에 관한 연구, 한국공간디자인학회, 14(7), 2019

- 이동기, 법과 윤리:미술과 법의 관계, "미술품 감정 및 유통 인력 법률교육", 예술경영지원센터, 2021

- 이서윤, 디지털 시민성에 대한 델파이 연구, 서울교육대학교 석사학위논문, 2020

- 이일수, 작아도 강한 큐레이터의 도구, 애플북스, 2018

- 임영규, 배은숙, 이경미, 임삼조, 박일우, 액티브러닝의 효용에 관한 실증적 연구, 교양교육연구, 11(1), 2017

- 조자현, 미술품 보존복원의 과거, 현재 그리고 미래, 하우투-12회차, The Artro, 2015

- 조장은, '사회적 행위'로서의 미술관교육에 대한 연구-국립현대미술관 사례를 중심으로, 서울대학교 박사학위논문, 2019

- 지인엽, 구조중심 협동학습을 적용한 체험 영역 지도방안연구, 부산교육대학교 석사학위논문, 2013

- coinmarketcap.com (코인마켓캡)

- kcdf.kr (한국공예·디자인문화진흥원)

- news.seoul.go.kr/culture/archives/74812 (서울특별시 디자인 거버넌스)

- opensea.io (오픈씨 NFT 마켓)

- sema.seoul.go.kr (서울시립미술관)

- terms.naver.com (네이버 지식백과)

- www.arko.or.kr (한국문화예술위원회)

- www.arte.or.kr (한국문화예술교육진흥원)

- www.artmuseums.or.kr ((사)한국사립미술관협회)

- www.bokgwon.go.kr (기획재정부 복권위원회)

- www.cocoms.go.kr (문화체육관광부 저작권위탁시스템)

- www.copyright.or.kr (한국저작권위원회)

- www.culture.go.kr (문화포털)

- www.gokams.or.kr (예술경영지원센터)

- www.icom.org/vlmp (ICOM: 국제박물관협의회)

- www.imageroot.co.kr (상원미술관)

- www.kansong.org (간송미술관)

- www.kcisa.kr (한국문화정보원)

- www.kdce.or.kr (디지털저작권거래소)

- www.kocca.kr (한국콘텐츠진흥원)

- www.koil.kr ((사)한국장애인자립생활센터총연합회)

- www.law.go.kr (법제처-국가법령정보센터)

- www.mcst.go.kr (문화체육관광부)

- www.mmca.go.kr (국립현대미술관)

- www.museum.go.kr (국립중앙박물관)

- www.museum.or.kr (한국박물관협회)

- www.scienceall.com (사이언스올)

- www.sfac.or.kr (서울문화재단)

글을 마무리 하면서…

이 책은 미술관을 중점으로 다루면서 큐레이터의 역할과 주요 업무들의 특징 및 실무 노하우에 대해 설명하였습니다. 본 저서는 미술관의 효율적인 업무 수행을 위한 다양한 사례와 제언을 통해 효과적인 학예 업무 추진 모델을 제안하는 데 있습니다.

특히 서울특별시가 후원하는 서울문화재단 〈2021 예술전문서적 발간 지원사업〉을 통해 경쟁공모를 거쳐 우수저서로 최종 선정되어 "스마트 큐레이터, 똑똑한 미술관"이 세상의 빛을 보게 되어 매우 기쁘고 감사한 마음입니다. 또한 (사)차세대R&D기술정책연구원, 한국과학예술융합학회가 학회 회원들께 우수도서로 추천해주심과 더불어, 박영사의 모든 관계자 분들께도 깊이 감사드립니다.

10년 동안 본서를 집필하며, 이 책이 나오기까지 정말 고생하신 상원미술관 남영우 관장님, 상원미술관 2003년 개관 이래 학예업무에 많은 수고를 해주신 강지은, 김선진, 김예림, 김인혜, 김정원, 안나현, 육태석, 이선아, 조연경, 한주옥 학예사(학예연구원)분들께 고마움의 뜻을 전합니다. 본 저서 탈고 작업을 도와준 남혜인, 박지현, 서민지 연구원들께 또한 감사의 뜻을 표합니다. 본 저서가 학예사 및 예비학예사를 비롯하여, 큐레이터학과, 박물관 · 미술관 교육학과, 뮤지엄 예술경영 관련학과 재학생들께 모쪼록 많은 도움이 되기를 바랍니다.

끝으로, 본 저서를 마무리함에 있어, 한결같은 마음으로 격려해주신 양태호 · 박정희 님, 상원미술관 개관부터 많은 사업추진의 기회를 쌓아 오도록 늘 도와주신 박경원 이사장님, 미술관의 기틀을 마련하여 소중한 작품들을 선물로 남겨주신 故 상원(像源) 남상교 명예관장님을 향한 그리움의 마음을 담아 이 책을 바칩니다.

저자 **양연경, 남현우**

저자 문의사항

multipro@hanmail.net (양연경), gallerypia@hanmail.net (남현우)

스마트 큐레이터, 똑똑한 미술관

초판발행 2021년 12월 27일

지은이 양연경 · 남현우
펴낸이 안종만 · 안상준
후 원 서울특별시, 서울문화재단
협 력 상원미술관 학예연구팀

편 집 전채린
기획/마케팅 오치웅
제 작 고철민 · 조영환

펴낸곳 (주) **박영사**
 서울특별시 금천구 가산디지털2로 53, 210호(가산동, 한라시그마밸리)
 등록 1959. 3. 11. 제300-1959-1호(倫)
전 화 02)733-6771
f a x 02)736-4818
e-mail pys@pybook.co.kr
homepage www.pybook.co.kr
ISBN 979-11-303-1475-4 03600

정 가 19,000원

• 본 저서는 2020 대한민국 교육부와 한국연구재단의 지원을 받아 수행된 연구성과를
 포함하고 있습니다. NRF-2020S1A5B5A16082754
• "스마트 큐레이터, 똑똑한 미술관"은 〈2021 예술전문서적 발간지원 사업〉에 선정되어
 서울특별시와 서울문화재단의 후원으로 출간되었습니다.